DK **圖解**
戶外生存
終極指南

柯林·托爾 著 楊詠翔 譯
Colin Towell

The Survival Handbook

英國戰鬥生存教官經驗 · 從求生技巧、露營要領到海陸
應變，在急難時都能 100% 化解的絕技 STEP BY STEP

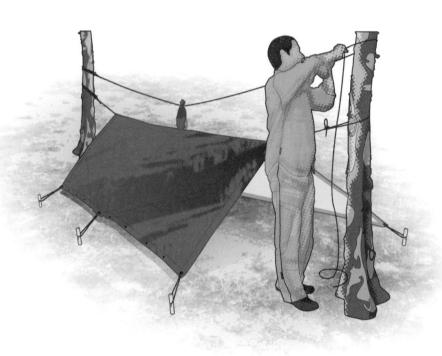

THE SURVIVAL HANDBOOK

ESSENTIAL SKILLS FOR OUTDOOR ADVENTURE

COLIN TOWELL

圖解戶外生存終極指南
英國戰鬥生存教官經驗，從求生技巧、露營要
領到海陸應變，在急難時都能100%化解的絕技

作者柯林‧托爾 Colin Towell
譯者楊詠翔
主編趙思語
責任編輯秦怡如
封面設計羅婕云
內頁美術設計李英娟、徐昱

執行長何飛鵬
PCH集團生活旅遊事業總經理暨社長李淑霞
總編輯汪雨菁
行銷企畫經理呂妙君
行銷企劃專員許立心

出版公司
墨刻出版股份有限公司
地址：115台北市南港區昆陽街16號7樓
電話：886-2-2500-7008／傳真：886-2-2500-7796
／E-mail：mook_service@hmg.com.tw

發行公司
英屬蓋曼群島商家庭傳媒股份有限公司城邦分公司
城邦讀書花園：www.cite.com.tw
劃撥：19863813／戶名：書虫股份有限公司
香港發行城邦（香港）出版集團有限公司
地址：香港九龍土瓜灣土瓜灣道86號順聯工業大廈6樓A室
電話：852-2508-6231／傳真：852-2578-9337
／E-mail：hkcite@biznetvigator.com
城邦（馬新）出版集團 Cite (M) Sdn Bhd
地址：41, Jalan Radin Anum, Bandar Baru Sri Petaling,
57000 Kuala Lumpur, Malaysia.
電話：(603)90563833／傳真：(603)90576622
／E-mail：services@cite.my

ISBN978-986-289-821-5、978-986-289-823-9（EPUB）
城邦書號KJ2055
初版2023年3月　二刷2024年4月
定價850元
MOOK官網www.mook.com.tw
Facebook粉絲團
MOOK墨刻出版 www.facebook.com/travelmook
版權所有‧翻印必究

Original Title: The Survival Handbook
Copyright © Dorling Kindersley Limited, 2009, 2012, 2016, 2020 A
Penguin Random House Company

FOR THE CURIOUS
www.dk.com

國家圖書館出版品預行編目資料

圖解戶外生存終極指南：英國戰鬥生存教官經驗.從求生技巧、露
營要領到海陸應變，在急難時都能100%化解的絕技／柯林.托爾
(Colin Towell)作；楊詠翔譯. -- 初版. -- 臺北市：墨刻出版股份
有限公司出版：英屬蓋曼群島商家庭傳媒股份有限公司城邦分公
司發行, 2023.03
320面；14.8×21公分. -- (SASUGAS；55)
譯自：The Survival Handbook
ISBN 978-986-289-821-5(平裝)
1.CST: 野外求生 2.CST: 野外活動 3.CST: 求生術
992.775　　　　　　　　　　111020404

目錄

注意事項

本書介紹的某些技巧只有在極度危急的情況下才能
使用，即危及個人生命安全時。因為使用或誤用本
書資訊所導致的任何傷勢、損害、死亡、起訴，出版
社皆概不負責。請勿在未獲得地主許可之下，於私
人土地使用本書介紹的技巧，並請遵守所有和維護
土地、私人財產、動植物相關的法律。

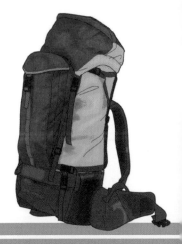

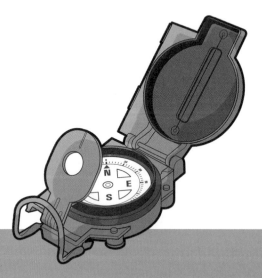

序言

教授求生技巧多年，我發覺在危急存亡時要有好結果，以下四個要素缺一不可：知識、能力、求生意志、運氣。知識和能力可以透過學習得到，求生意志則是根深柢固在我們的生存機制中，但直到我們面臨考驗時，可能都不知道自己擁有。比如說：接受過紮實訓練、擁有精良裝備的人，也很可能在完全可以存活下來的情境中放棄希望，但是其他訓練沒那麼充足、裝備沒那麼好的人，最後仍是排除萬難存活下來——這是因為他們拒絕放棄。

> 永遠遵守以下**原則**：
> **花費最少的能量，**
> **得到最多的收穫。**

所有前進野外的人——不管是要露營過夜，或是進行長途探險——都應了解生存的基本原則。知道在特定情況下該如何存活，將讓你能夠進行正確的事前準備、挑選適合的裝備（並學會如何使用）、練習必要的技巧。比如你可能會用打火機生火，但要是打火機不能用，那又該怎麼辦？同樣道理，任何人都能在單人露宿袋中度過舒適的一晚，但要是背包弄丟了，你該怎麼辦？透過學習求生技巧所得的知識，將使你可以評估自己的處境，排出需求的優先順序，並隨機應變，湊合出你手邊沒有的裝備。

> 以**尊重**對待大自然：量力而為，只帶你**帶得走**的東西、留下的只有**足跡**，跟你回家的也只有**照片**。

求生知識和技巧必須在真實情境下才能學會和操練。假設在晴朗的天氣用乾燥的材料生火，那你就學不到什麼東西。真正的求生技巧，在於了解火為何生不起來，並找出解決辦法。你練習越多次，就會學到越多。我教了這麼多課，仍是每次都會從學生身上學到新東西。找出解決方式並克服問題，會不斷增進你的知識，而且在大多數情況下，也會在下次問題發生時幫上你非常大的忙。

教授平民求生技巧和教授軍人非常不同。平民花錢來參加課程，是想增進他們的知識和技巧，而不是因為他們未來會需要以此自救（假如他們有天面臨生命威脅，還是幫得上忙），但主要還是因為他們對於憑藉自己的求生技巧感興趣。相較之下，大多數接受求生訓練的軍人，很可能都會需要實際操作，但他們完成訓練單純是因為規定。即便軍中沒人會低估求生訓練的重要性，但假設你想飛噴射機或當特種部隊，求生訓練也只是你一堆必備課程中的其中一項而已。

　　軍中的四大求生基本原則是防護、地點、水分、食物。防護注重的是你避免進一步受傷，並讓自身免於大自然和惡劣天氣傷害的能力；地點代表透過讓他人知道你的位置，協助搜救的重要性；水分則是著重在確保你的身體擁有所需的水分，即便只是在短時間內，也能讓你達成前兩項原則；而食物雖然在短時間內不會是優先，但如果時間拉長，就會變得越發重要。我們會按照上述順序教授這些原則，但其優先順序會根據外在環境、個別狀況、面臨處境，而有所不同。

"了解環境可以讓你挑選最棒的裝備、採取最佳的技巧、學會正確的技能。"

　　我們也會教授特定人員進階求生技巧，這些人很有可能遠離自己的部隊，像是在敵後活動。四大求生基本原則仍是相同，不過我們會把「地點」換成「逃脫」。軍事上將逃脫定義為「能夠在不被敵人發現的狀況下，於野外生存」，這便包括如何建造隱蔽的藏身處、如何生火卻不洩漏蹤跡、如何讓友軍得知你的所在地，卻不被敵人發現。

在軍事訓練和大多數探險中，你攜帶的裝備都是根據特定的環境，比如在貝里斯（Blize）的叢林出任務的海軍陸戰隊，就不會打包冬衣；探險家雷納夫‧范恩斯（Ranulph Fiennes）爵士也不會在前往極區之前練習怎麼架吊床！然而，針對特定環境準備裝備及訓練的標準程序，在某些探險中，也可能是個很大的挑戰。在我擔任求生顧問的期間，便有幸和帕‧林斯壯（Per Lindstrand）與已故的史帝夫‧福賽特（Steve Fossett），一同參加兩趟維珍集團創辦人理查‧布蘭森（Richard Branson）爵士的熱氣球環球旅行。

你越是了解某個東西的**運作原理**，若是這個東西**損壞或弄丟**，你就更有可能去**調整及應變**。

在這兩趟探險中，負責挑選求生裝備和訓練飛行員，都是相當獨特、卻也令人氣餒的任務。熱氣球最高會飛到9000公尺高，而且很可能會橫跨地球上所有環境，包括溫帶、沙漠、熱帶雨林、叢林、廣闊的大洋等。即使風真的需要非常強勁才能把熱氣球吹到極區，但我們確實也飛越了喜馬拉雅山區——途中還一度意外地偏離到中國境內。

我們也必須為最壞的情況訓練——也就是熱氣球失火。失火會讓三名飛行員別無選擇,只能跳傘求生,很可能是從非常高的高度,必須從氧氣瓶呼吸,還在夜間,而且可能掉在地球上任何地方,可能是陸地,也可能是海洋。在這種情況下,三人降落在同一地區的機率微乎其微,幾乎不存在,因此每個飛行員不僅都必須攜帶在所有環境下,都能因應求生優先順序的必要裝備,還要具備能夠獨自熟練運用這些裝備的知識。我們處理這個問題的方法,便是提供每個飛行員為特定環境設計的各種求生包、單人救生艇(在沙漠和在海中都能提供庇護)、以及所有求生包裝備的實地訓練。隨著熱氣球進入不同環境,求生包也會隨之更換,並重新和飛行員說明他們在不同環境的求生優先順序。

讚嘆大自然和祈禱大自然
網開一面,
往往只有**一線之隔。**

雖然你在閱讀本書,並計畫實際練習書中介紹的技巧時,很可能只會針對一種特定的環境做準備,但你仍必須完全了解該環境,這點非常重要。務必確保你不僅研究了這個環境能夠對身為遊客的你提供什麼,以便深度欣賞;也要注意如果你是求生者,環境又會帶來什麼。有時讚嘆大自然的美麗,和祈禱大自然網開一面,往往只有一線之隔。你越是了解環境的魅力和危險之處,就能擁有更多資訊,去挑選合適的裝備,並了解需要時如何正確使用。

　　務必記住，不管你的裝備有多棒，或你的知識和技能有多廣泛，千萬不要低估大自然的威力。如果事情沒有按照計畫發展，千萬不要猶豫，務必停下腳步，重新評估你的處境和優先順序。而且永遠不要害怕轉身離開，下次再來嘗試——留得青山在，不怕沒柴燒。最後，也請永遠記住一件事，那就是面對求生困境最有效的方法，便是一開始就不要陷入這個處境。

柯林·托爾

" 從現在起二十年後，
比起**你做過的事**，
你會對**你沒做的事**
更加**失望懊悔**。"

—馬克·吐溫

出發之前

自我
準備

大多數生死關頭不出以下兩者：一種情況是你陷入一個並非你造成，但也無法控制的處境；另一種情況則更常見，就是如果你能及早看出危險跡象並立刻行動，那就可以避免的一連串事件。不幸的是，多數情況都是來自忽視、傲慢、對自己的能力太有信心，或是低估了大自然的威力。

在軍隊中，則是透過學習基本原則和技巧並不斷練習，直到其成為第二本能，來準備面對這類狀況。你越常練習某種求生技巧，就會越了解其運作原理，也更了解自己的優勢和弱點。比如許多曾面對類似情況的直升機機組員，皆表示直升機墜海後，他們都不記得自己是怎麼逃出來，並成功登上救生艇

本節你將學會：

■ **維持身材**如何使你**遠離危險**……

■ **正面心態**的重要性……

■ 只要有**求生意志**，就有辦法活下來……

■ **因應對策**和**惡化因素**的差異……

■ **「掃興因子」**如何破壞你的旅程……

■ 為什麼**緊急行動計畫**可以**救你一命**……

的。這都是多虧他們密集的訓練，才使求生技能變成反射動作，完全出於下意識。

　　不管你是要準備出外露營過夜，或是到非洲度過一整年假期，針對特定環境帶來的挑戰準備得越充分，當你面臨生死關頭時，你就越能處理出現的問題──不管是生理或心理上。

認為事前準備的慎重程度，和旅行時間長短及其潛在危險直接相關，是件很蠢的事。

意外隨時都會發生，而提高存活機率最重要的一件事，就是讓其他人知道你的去向，還有你什麼時候回來。把你的旅行計畫告知家人和朋友，並安排打電話報平安的時間。

在許多情況下，光是確保隨身攜帶手機，就能防止意外變成嚴重的存亡事件。2006年，美國猶他州摩押市（MOAB）有名職業運動員和她的狗一起出門跑步，不慎在冰上滑倒，跌落18公尺高，摔傷了骨盆。她把手機忘在車上，所以只好想辦法在寒冷的荒野中度過兩晚，最後她的狗才順利把搜救人員帶來。

另一起事件則是發生在2008年，英國一名農場工人不小心把手捲進機器中，他沒辦法呼救，手機也不在身邊。機器開始著火後他便面臨恐怖的抉擇：是要流血致死、被火燒死、還是用折疊刀切斷自己的手臂──他選擇了最後一項。

　　千萬不要認為**事前準備**的慎重程度，和旅行時間長短及其**潛在危險**直接相關。

維持身材

面臨生死關頭的當下，很可能就是你生理和心理狀態最佳的時刻。從那之後開始，因為缺乏睡眠、食物、飲水，你的狀況只會每況愈下，直到救援到來。因此維持良好的生理狀況，將協助你克服生死關頭的挑戰。

> **了解自己的極限**
> 前往野外前，對自己的狀況有大略了解，並知道自己能力所在，代表你可為自己設立可行目標，也能幫助你遠離危險。

運動的好處

持續運動會為你帶來不少改變，像是體重減輕，也能改善你的姿勢、體格、力量、靈敏度、警覺、耐力。在面臨生死關頭時，這些都相當重要。

你的狀態如何？

和不健康的心臟相比，健康的心臟輸血速度較慢，也更有效率。比起年輕成年男子，女性、孩童、老人的心臟也跳得比較快。早上起床第一件事可以先測量脈搏，也就是所謂的「基礎率」。如同下表顯示，一段時間的運動過後，你的脈搏越快回到基礎率，你就越健康。請注意「<」表示小於，「>」表示大於。

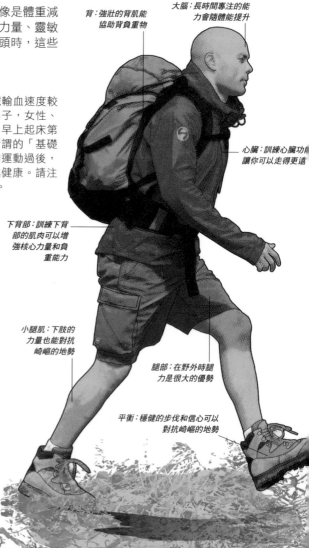

背：強壯的背肌能協助背負重物

大腦：長時間專注的能力會隨體能提升

心臟：訓練心臟功能讓你可以走得更遠

下背部：訓練下背部的肌肉可以增強核心力量和負重能力

小腿肌：下肢的力量也能對抗崎嶇的地勢

腿部：在野外時腿力是很大的優勢

平衡：穩健的步伐和信心可以對抗崎嶇的地勢

年齡	20-29	30-39	40-49	50+
狀況	基礎率			
男性				
良好	< 69	< 71	< 73	< 75
平均	70-85	72-87	74-89	76-91
差	> 85	> 87	> 89	> 91
女性				
良好	< 77	< 79	< 81	< 83
平均	78-94	80-96	82-98	84-100
差	> 94	> 96	> 98	> 100

年齡	20-29	30-39	40-49	50+
狀況	運動後心跳			
男性				
良好	< 85	< 87	< 89	< 91
平均	86-101	88-102	90-105	92-107
差	> 101	> 102	> 105	> 107
女性				
良好	< 93	< 95	< 97	< 99
平均	94-110	96-112	98-114	100-116
差	> 110	> 112	> 114	> 116

面對挑戰的體能

擁有存活的體能不是叫你100公尺要跑10秒,而是重視耐力和持久,還有了解自己的生理極限並與其共存,同時也和理解自己可能需要突破極限有關。擁有正面的心態對求生也相當重要,因為心理時常早在生理抵達極限以前就先放棄。務必記得,面臨生死關頭時的所有活動都將消耗你的能量。

定期運動

任何有效的訓練菜單,每週必須至少運動三次、每次45分鐘,心跳達到每分鐘120下以上。

展開運動計畫

要背著背包在野外度過一段時間,就需要結合力量和心肺能力。出發前到健身房訓練,將提升你的心肺功能和腿部肌肉,並在你真正啟程時提升耐力。
■ 盡可能尋求專家指導和指引。
■ 慢慢開始,並漸進建立你自己的習慣。
■ 不要帶傷硬上──休息然後去看醫生。
■ 設計相應的運動計畫。許多網站和組織都有為不同強度的各式活動,提供詳細的運動計畫,像是長途的叢林之旅、去阿帕拉契山脈騎腳踏車等。
■ 訓練時完全比照你出外實際想達成的目標,能夠讓你為自己的身體狀況以及面對不同情況的表現,建立參照點。你越是了解自己的表現,準備就能越充分。

暖身和收操

暖身和收操時間能夠協助你提升持久度,也能加速回復過程。養成習慣,在運動前後都慢跑個5分鐘。

進行健康檢查

很遺憾多數人都不會定期進行健康檢查,許多人的原則都是等到出問題時再去看醫生。然而,在前往任何野外冒險之前,你最好還是確保自己是維持在最佳狀態。因此,出發前還是去看個醫生吧,確保你的身體和牙齒都是在良好狀態。

看醫生

■ 告訴醫生過去一年曾讓你感到困擾的疾病。
■ 告訴醫生你的目的地,並詢問是否需要施打相關疫苗或攜帶相關藥品。

看牙醫

■ 出發前把牙齒問題都給搞定。所有輕微的牙齒問題,幾乎都一定會在你最不願意的時候,引發劇烈的牙痛。

有用的運動

如果你已經有規律運動的習慣,和那些久坐的人相比,面臨生死關頭時你應該會更為自在。出發前的所有訓練,都應包含大量的伸展、有氧運動、重量訓練。

伸展上半身和背部

定期伸展你的手臂、脖子、胸部、肩膀,這可以讓你的核心肌群保持強壯,並在攀岩和使用登山杖時,帶來非常大的幫助。定期伸展背部則是可以舒緩背部肌肉,使其更富彈性、更不易受傷,同時也能提升背部的活動範圍和耐力。

伸展腿部

由於你的腿部肌肉負責承受大部分的衝擊,在一整天的長途跋涉後,腿部僵硬是相當常見的不適。伸展腿部可以提升柔軟度、促進血液循環、放鬆肌肉,可以專注在小腿肌、股四頭肌、腿後肌。

有氧運動

心肺能力指的是心臟、血管、肺在持續的生理活動期間,為身體其他部位提供氧氣和養分的能力。定期進行有氧運動,例如游泳、慢跑、騎腳踏車等,可以降低心血管疾病和高血壓的機率、維持體重、提升耐力,並讓心臟更強壯更有效率,進而改善全身的血液循環。

重量訓練

提升肌肉的力量,可以增強你進行各式日常活動的能力,包括舉東西、提東西、走路等。定期重訓可以改善你的姿勢、增強關節和骨頭附近的肌肉密度,提升平衡感、協助排解壓力、幫助睡眠、降低受傷機率。此外,研究也顯示,定期重訓可以提升最高達15%的代謝率,這可以幫助你更快減去多餘體重。

心理建設

不管你整理行李是為了要到偏遠地區，或是去熟悉的區域健行，意外都有可能發生，讓你落入最糟的處境。你很快就會面對未知，這將造成巨大的心理和情緒壓力，稱為「心理震撼」。具備相關知識可以協助你處理得更好，並減輕其影響。

針對災難的反應

大家對災難的反應各不相同，不過仍是可以在受害者或倖存者身上，發現某些共同的情緒反應。在相似經驗或創傷發生期間及之後，你可能會出現以下反應：

你對生死關頭的反應

你對生死關頭的心理反應非常重要。數據顯示，死於心理創傷的人有95%都是在前三天內過世，因而失去求生意志——也就是遭遇心理疾患，使得你無法處理生理狀況——應該才是你最需要擔心的事。如果你精神崩潰，存活機率就會大幅降低。

心理進程

檢視人們在生死關頭會出現什麼反應非常有幫助。運用這些知識，就能為類似情況先進行心理建設，進而降低出外時發生最壞情況對你造成的影響。一般對危急情況的心理反應通常會分成四個連續階段：衝擊前、衝擊期、恢復期、創傷期（參見右表）。和普遍認知相反的是，大家通常不會恐慌，但如果有人開始恐慌，那很快就會散播開來。

惡化因素	飢餓	口渴
針對災難的反應可能源自事件對心理的直接衝擊，例如極度震驚，但也有可能因為其他因素加劇或惡化。如同所有心理問題，了解這些惡化因素為何，並試圖避免，或至少了解這會造成什麼後果，可以提高預防及克服問題的機率。以下便是最常見的惡化因素：飢餓、口渴、疲勞、暈船、失溫。	飢餓一開始並不是問題，但長期缺乏食物將造成心理問題，症狀包括： ■ 冷漠 ■ 易怒 ■ 憂鬱 ■ 無法專注	口渴是非常嚴重的問題，特別是在海上或沙漠時，其後果也比飢餓更嚴重。不安躁動便相當常見，其他症狀還包括： ■ 非理性行為（參見右頁藍色塊） ■ 幻覺 ■ 幻聽

因應對策	訓練	動機
有很多方式可以為生死關頭進行心理建設，例如了解最壞的情況，如此便能協助因應。而如同所有求生技巧，知識便是力量，能夠讓你成功的機率大增。主要的幾個重點包括：訓練、動機、依賴、希望、接受、協助他人。發展因應對策是重要的求生技能。	如果擁有充分準備、了解環境和如何使用裝備、了解生死關頭可能面臨的情況，那麼真的遭遇險境時，將更有效率。充分的訓練和練習使用裝備，可以讓你全自動完成一切。知識是存活的關鍵。	又稱「求生意志」，包括拒絕接受死亡，並堅信你不會死在這種情況下。必須克服極端情境下的生理和心理不適，和動機相關的還有設立目標的能力、找出達成目標的步驟、遵循這些步驟。

恐慌

恐慌源自於害怕可能發生的事，而非已經發生的事，常常在人們受困或是逃生有時間限制時出現。

憂鬱

出現憂鬱的人會坐在一片混亂和廢墟之中，眼神呆滯，不回應任何問題。他們對自身的處境渾然不覺，無法自助，因此受傷風險更高。

過度反應

這類人非常容易分心，會一直碎碎念，提各種主意，卻大多沒用，很可能出現在憂鬱之後。

憤怒

侵略、憤怒、敵意是創傷的常見反應，通常都是非理性的，甚至會針對想要幫忙的搜救人員或醫療人員。

愧疚

某些人會對倖存以及沒有為他人做更多感到愧疚，有些人甚至會責備自己，認為都是自己害的。

自殺

災害的倖存者很可能會在獲救後馬上自殺，某些情況甚至是在醫院發生，必須密切注意。

衝擊前

分為兩個階段：
- 威脅：危險存在，對了解危險的人來說相當明顯，不接受的人卻會以否認和消極回應
- 警告：威脅和危險現在對所有人來說都很明顯，反應則變為過度反應

衝擊期

這是生死存亡的階段，反應通常為以下三種：
- 10%~20%的人相當冷靜，保持警覺
- 高達75%的人相當震驚、不知所措，無法理性反應
- 10%~25%的人會出現極端反應，像是尖叫

恢復期

直接接續衝擊期，比如倖存者剛逃出沈船，登上救生艇。這段期間可能長達三天，但通常持續大約三小時。在大多數情況下，這段期間都會逐漸恢復到正常的反應能力、認知、情緒表達。

創傷期

如果恢復期沒有完全成功，就可能會出現心理疾患。事件的衝擊會變得非常明顯，而且可能出現各種情緒，像是愧疚、憂鬱、焦慮、失魂落魄、極度悲傷，通常稱為「創傷後壓力症」（PTSD）。

疲勞

在許多情況中，生理的疲勞從一開始便會存在，可能是源自缺乏睡眠以及長期承受的苦難。多數倖存者都同意疲勞壓垮了他們，但由於不能鬆懈，想睡覺時卻睡不了。疲勞會造成生理和心理表現退化，乃至衰弱。

暈船

暈船常常會帶來無法抗拒的渴望，想要躺下來死掉，而這在生死關頭很可能成真。不要向這種渴望屈服非常重要，可以用以下方法：
- 讓視線聚焦在某個固定的點，例如地平線
- 如果補給充足，就小口喝水（不要喝鹹水），但如果生死攸關，就請謹慎分配

失溫

失溫（參見P273）會造成生理及心理影響，心理影響很早就會出現，將造成：
- 無法專注
- 失憶
- 移動功能受損
- 判斷力下降
- 非理性行為

非理性行為

非理性行為有很多形式，例如地震災民跑去摘花，而不是協助傷者，以及著名的鐵達尼號樂團，在沈船時仍繼續演奏，而不是逃命。

依賴

求生最強烈的動機之一，便是和生命中重要他人團聚的渴望，可能包括：
- 丈夫
- 妻子
- 夥伴
- 孩子
- 孫子
- 重要的朋友

希望

懷抱希望表示相信糟糕的情況可能會改善，並變得更好。在所有生死交關的情況中，無論其他資訊顯示多不可能，懷抱希望都相當重要，正面思考有助驅散心理創傷。比起一個人，團體情況下人們可以互相扶持，比較容易保持樂觀。

接受

不願接受自身的處境或狀態，可能導致挫折、憤怒、非理性行為，而避免這些感受在生死關頭非常重要。接受自身處境的能力，並不代表向其屈服。擁有這種能力，知道什麼時候該積極、什麼時候該消極的人，長期存活的機率通常較高。

協助他人

首先了解自身狀況，確認你真的能夠付這個任務，並找出誰真的很困擾，而非只是展現「正常的」反應。只有那些無法恢復的人才需要心理支援，幾句鼓勵的話就能讓多數麻木的人恢復反應。有狀況的人應要密切關心，且不要給予鎮靜劑。

規劃旅程

無論你的旅程只是背著背包出去一天，或是一場耗時幾個禮拜、以四輪傳動的車輛橫跨大陸的遠征，都必須謹慎規劃。雖然出去一天的計畫不會和長途遠征一樣詳細，仍是同等重要。為大多數的定期旅程準備基本的計畫大綱是個好主意，隨著旅程更加複雜，你也能再補充其他資訊。

減少「要是」的情況

你不可能做出盡善盡美的規劃，總是會有許多變數，但你可以檢視你要進行的是哪種旅程，並確保如果出狀況，你不會後悔自己沒有事先準備就好了。在規劃階段就要減少「要是」情況出現的可能。尋找潛在的問題和風險，規劃如何避免，並準備好這類情況到來時所需的知識和裝備。

> **警告！**
> 社會風俗並非世界通用，許多文化差異都是源自古老的文化或宗教信仰。雖然忽略或觸犯某些風俗可能會讓你很尷尬，但有些會讓你遭到罰款、懲罰，甚至監禁。文化差異可能會要求女性如何穿著，才不會露出手臂和腿，也有可能會要求你用哪一隻手打招呼才算禮貌。規劃旅程時，務必記得徹底研究該國的風俗。

六P原則

記住六P原則：「提前規劃與事先準備能預防差勁的表現」（Prior Planning and Preparation Prevents Poor Performance）。研究顯示，旅程時間越長越複雜，發生嚴重「事故」的機率就越低，因為這類旅程通常經過妥善安排，潛在問題都已受到考慮。這意味著這些問題要不是能夠避免，就是會有某些機制可以因應。從許多方面來說，只要知道要怎麼處理某個情況，並且能夠活用求生基本原則，就能避免小問題變成大災難。在生死關頭中，很可能是你的知識加上你臨機應變的能力，決定你會是倖存者，還是傷亡數據的一員。

安排優先順序

規劃旅程時，要從最重要的事情開始，也就是那些如果沒有妥善安排，一開始便會導致無法成行的「掃興因子」。如果你先處理好這些事，再回頭處理那些只是會讓旅程變得更舒適的事項，那麼多數事項就會變得有條不紊。右表列出了你絕對不能忽視的事項。

掃興因子	
資金	■ 除了足夠花費的金額，還要準備預備金，以防緊急情況發生 ■ 記得換成正確的貨幣 ■ 確保你的信用卡已經開通 ■ 確保錢有放好，不會被偷
護照	■ 護照不能過期，如果需要更新，就趕快去辦 ■ 某些國家會需要你的護照在入境後仍維持有效數個月 ■ 把護照號碼記在多個地方，例如你的求生包中 ■ 顧好護照，最好可以防水，可以用密封袋
簽證	■ 查詢目的地國家相關的簽證規定 ■ 查詢如何申請、多久之前需要申請、可否在當地申請、需要什麼文件 ■ 和護照相同，顧好簽證，保持乾燥
疫苗	■ 確認目的地國家的法規，許多國家都有嚴謹的疫苗政策 ■ 確認你已經在正確的時間內注射疫苗，或任何加強劑 ■ 某些疫苗只能維持6個月，要是旅途時間超過，你就必須在外注射，通常可以透過當地的醫院或診所安排
票券	■ 確保你買好正確的票券 ■ 檢查票券，確保上面的姓名、日期、地點正確 ■ 務必妥善保存票券，以防你需要證明自己的行程，千萬不要丟掉──通常回程也是用同一張票
保險	■ 最好購買保險，以防旅程遭到取消 ■ 確保保險在最糟的情況發生時有囊括醫療花費。別說爬聖母峰了，就算你只是在健行時扭到或摔斷腳踝，假設沒有保險，醫藥費都有可能非常昂貴

你的團隊

如果你要和一群人一同旅行，務必記得團體動力對旅途的成敗相當重要。充滿壓力的情境，特別是生死關頭，可能激發人最好或最壞的一面。規劃長途旅程時，事先進行幾次較短的旅程當成練習會很有用。這不僅可以幫助你決定要帶什麼裝備，讓你有實際操作的機會，也能讓團隊成員評估他們合作起來如何，使組建團隊更有效率。

混性別團隊

如果團隊同時包含男性和女性，在規劃階段就必須事先考量。你必須考慮睡覺和盥洗配置、誰背什麼、誰負責什麼等等，在啟程前都應詳細規劃。同時也務必注意，假設女性負責煮飯，男性負責架設帳篷，並不是展開一段遠征的最佳方式。

混齡團隊

規劃旅程時，務必記得不同年齡的人可能擁有不同的體能，這將影響團隊的行進速度。雖然年紀大的成員可能速度較慢，他們卻擁有更多經驗。

以訓練準備

生理和心理都要訓練，並練習操作你會使用的裝備。這聽起來像廢話，但在許多情況下，最明顯的事通常最容易受到忽略。如果你在生理和心理上都準備到一個水準，那表示你能在自身的能力範圍和舒適圈內盡可能發揮，進而在旅途中得到最大的收穫，可以讓你享受並欣賞這次經驗，而非勉強撐過。

自我訓練

完全比照你想在旅途中達成的目標，採取漸進訓練，分散成數週至數個月，並考慮以下事項：

- **環境：** 了解你將面對的氣候，包括極端值和平均值，比如沙漠地區日間可能相當炎熱，夜間氣溫卻可能降至零下
- **負重：** 慢慢增加你的負重，直到你達成目標。這不僅能讓你習慣負重，也能協助你決定哪些東西是需要攜帶的
- **距離：** 如果你的旅程需要在一天內行經特定距離，那麼就以此為目標訓練，這會讓你瞭解目標是否有可能達成，又能否持續
- **語言：** 如果你要前往母語不通的國家，學一些有用的片語會很有幫助，帶本實用會話書或是電子翻譯機吧

裝備使用訓練

盡可能頻繁使用你的裝備，並透過實地演練（參見下方藍色塊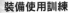）找出最佳的操作方式。這將讓你了解裝備的優缺點，以及其性能極限跟你自己的能力極限。指南針很可能完全沒問題，但透過練習，可能會讓你知道自己操作不夠熟練，這樣你在出發前就必須進行更多訓練。夜間下起滂沱大雨，成群蚊蚋準備拿你飽餐一頓時，可說是你在來的車輛尋找千斤頂和備胎的最差時機。啟程之前，永遠要思考旅程中可能需要什麼多樣技能，並確保你有能力應付各種狀況。

實地演練

練習使用新的裝備時，永遠都要在實地情況下演練，比如說你要在寒冷的環境中使用GPS，你能不能用你挑選的手套操作呢？如果你要搭帳篷，你是不是擁有所有必要的器材？你能在夜間和大雨時搭好嗎？

緊急行動計畫

不幸的是，即便是規劃最詳細、裝備最齊全、執行最良好的旅程，都有可能遇到意外。預料之外的強風可能會把你和獨木舟困在荒島上過夜，扭傷的腳踝讓你無法爬下輕而易舉就登上的岩石。這些緊要關頭都無法預測，但很容易就會發生。

使用你的緊急行動計畫
應包含所有最新的個人資訊，但很可能多年來只有些微改變，你只需要撰寫一份計畫，在每次出發前更新一下就好了。

遭遇困難

確保你做了所有能夠幫助自己，並在你遇上困難時能夠協助搜救的事，這非常重要。永遠記得，所有成功存活的情境都有兩個重點：你扮演的角色以及搜救的角色。如果搜救團隊擁有所有相關資訊，搜救效率就會大幅提高，但在許多情況下，資訊都來得太晚了。因此讓他人知道你的目的地非常重要，如果你沒有按照計畫抵達，他們就會察覺有異。

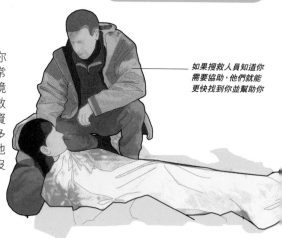

如果搜救人員知道你需要協助，他們就能更快找到你並幫助你

最糟狀況

在軍中進行每個任務前，特別是在衝突地區，都會為最糟的狀況設立計畫。任務的每個部分都經過仔細規劃，團隊成員也會填寫表格，列出不同階段要是出了意外，他們的基本目標為何。

如果發生

為最糟狀況做好準備後，假如團隊真的身陷險境，搜救隊就不需要猜測團隊的行動。他們會清楚地知道團隊的目標，並根據這項資訊進行有效果斷的規劃，因而能夠更快找到受困團隊。你可以在規劃自己的旅程時，應用這項原則。

通知他人

讓朋友、家人、相關搜救服務得知你去向的好方法，便是寫下旅程的細節，包括相關的地點和日期。這樣如果你沒有按照預定抵達目的地，其他人就會察覺有異。和軍中所謂的「最糟狀況」原則相同（參見左方），所有準備前往野外的人，都應該準備一份「緊急行動計畫」（參見P25）。給你的最近親和團隊成員一份，自己也留一份，同時只要可以，就通知當地服務處你的去向，例如國家公園和巡山員單位。安全抵達目的地後，也記得要報平安。

撰寫緊急行動計畫

決定計畫內容最好的方式，便是檢視可能發生的最糟狀況為何，並問自己如果你的家人覺得情況有異，需要知道什麼相關資訊。此外，如果你真的不幸失蹤，特別是在國外，相關的搜救服務會需要許多資訊來協助搜救，例如近期的照片、護照細節、你攜帶什麼裝備、你會說的語言、你擁有的技能。他們對你這個人、你的能力、你的目的地越了解，搜救就會越順利。另外，你的家人擁有越多資訊，也能越積極地協助搜救。

緊急行動計畫表格

護照上的全名： 崔維斯・詹姆斯・考佛	出生日期： (dd/mm/yy) 1990/07/18	身高：178公分 體重：76公斤 髮色：棕色

護照號碼： 2008XXXXX63 到期日： 2025/11/03	駕照號碼： JHY280771culv 到期日： 2028/12/28

特徵（傷疤、刺青）： 小疤痕—額頭中央 大疤痕—右手中指 中國符號刺青—右手	語言（流利／基本）： 英文—母語 法文—基本 德文—基本

藥物： 服用抗瘧疾藥物	游泳：極佳 野外技能／經驗： 曾參與基礎軍事求生訓練 曾參與基礎野外求生課程 野外經驗豐富
過敏： 安莫西林	

最近親1：父親 提摩西・考佛 英國 TM24 5HZ 肯特郡 艾許佛德帕格倫1023號	最近親2：母親 琳賽・考佛 英國 TM24 5HZ 肯特郡 艾許佛德帕格倫1023號
電話：(001) 55 555 2356 2356	電話：(0044) (0)155 555 2357 2357
電子郵件：timothyculver@internet.com	電子郵件：lindseyculver@internet.com

行程：
營地1：營地ST456654
營地2：營地ST654987
交通工具：荒原路華1：白色，車牌：MH55 555
　　　　　荒原路華2：藍色，車牌：MH56 555
成員：班・瓊斯、金・史密斯、我自己
第一天：把荒原路華2停在營地2，開荒原路華1到營地1
第二天：走規劃良好的德文小徑，目標是在營地4561559紮營過夜
第三天：繼續沿著德文小徑前進，預計傍晚左右抵達營地2，於營地2紮營過夜
第四天：開荒原路華2到營地1，取回荒原路華1

預計問題／打算：
第一天：無
第二天：無，但會使用18號巡守站的營地555555（電話6666666），當作緊急會合點
第三天：無，但會使用19號巡守站的營地666666（電話5555555），當作緊急會合點
第四天：無

聯絡計畫：
第一天早上會打給爸，預計在出發時打，但不確定收訊如何，如果沒接到電話也不用擔心
第三天抵達營地2時，會再打給爸

我的手機：07979 555555
我的電子郵件：travisculver@internet.com
緊急聯絡人：提摩西 05555 555555
緊急聯絡人：琳賽 05555 555555
緊急聯絡人：營地1 555 555 55555
緊急聯絡人：營地2 555 555 55555

日期：2020年11月23日

了解
環境

人類物種之所以能存續,可以歸功於我們適應環境的能力。雖然我們失去了祖先的某些求生技巧,但也在必要時學會新技巧。今日面臨的問題是,我們曾經擁有的技巧以及現在擁有的技巧,隨著對現代科技越發依賴,之間的差距也越來越大。因此,當你前往野外,按照環境進行充分準備,可說非常重要。

出發前查詢當地人如何穿著、工作、飲食,他們演變出的生活方式能幫你了解環境,讓你能夠挑選最佳的裝備、採用最棒的技巧、學習正確的技能。這點非常重要,因為大多數生死關頭都是源自可以預先避免的事件,比方說,你無法控制墜機這類事件,但你能先察覺天氣變化,決定要繼續前進或是撤退。

本節你將學會:

- **苔原**和**針葉林**的差別……
- 為何必須**盡可能**留下**存活足跡**……
- 如何越過**積雪的山巔**和**泥濘的溪水**……
- 如何避免在**永凍地帶**迷路……
- **佔據食物鏈頂層**的最佳方式……
- 如何在熱帶**蝴蝶漫遊**之處感到自在……
- 醒目的**救生裝**如何為你**吸引注意**……

求生四大基本原則為：

防護、地點、水分、食物，在大多數的生死關頭中，這也代表優先順序。

P 防護

你必須處在能夠讓你積極求生和求援的狀態。生理上，你必須讓自己不要受傷，同時免於惡劣天氣和野生動物的侵襲；心理上，你則是要避免那些可能會讓你喪失求生意志的情緒，例如恐懼、愧疚、消沉、憂鬱。達到這種防護層級的最佳方式，便是升起並維持火堆。火堆不僅能提供實質上的保護，讓你免於惡劣天氣和野生動物，也能帶來安全感和熟悉感，讓你在最危急的情況下也能保持鎮定。

L 地點

你的第二優先則是了解地點對存活和求援的重要性，通常有兩個選項：留下或離開。好的選擇通常是待在原地，並利用手邊現有的資源，標示你的所在地，以協助搜救團隊找到你。如果你無法待在原地，那你就別無選擇，只能移動到另一個存活和求援機率更高的地點。在你要前往的環境中，挑選一個能夠讓你吸引最多注意的地點。

W 水分

簡而言之，水是生命之源。即便你沒有水仍能存活個幾天，但你的行動能力和完成就算是最簡單生理和心理任務的能力，在不到24小時內就會大幅衰退。此外，假如你受傷、天氣非常炎熱、負重又重，那麼你在缺水的情況下，存活時間就只會剩幾個小時。你應該學會如何在你要前往的環境中取水，並了解缺水會對你造成什麼影響。

F 食物

食物的重要性和你身處危急狀況的時間長短直接相關：狀況持續越久，食物就越重要，以便協助你維持體能和健康。就算是在負擔中等的情況下，5到7天不吃東西你也不會死掉。你當然會覺得很餓、感到疲累、行動遲緩，身體也會失去修復自己的能力。然而，除非你在陷入絕境之前就處於營養不良的狀況，你在一週內都不太可能餓死。身體需要水分才能消化食物，務必記得水分比食物優先。

> 我們如此仰賴**現代科技**，
> **轉開水龍頭**就有水、
> **開個開關**就有暖氣、
> 食物也由**他人**種植、收成、準備。

溫帶環境

溫帶氣候區是位於北回歸線和北極圈，以及南回歸線和南極圈之間的兩塊區域。特色為季節性的氣候變化，包括炙熱的夏天、嚴寒的冬天、終年降雨，地景則從森林和積雪的山峰到草原及沙漠。雖然大多數溫帶地區人口密度都非常高，但不要誤以為這裡很安全，就算救援近在咫尺，也可能會發生糟糕的狀況。

> **警告！**
> 棕熊居住在北半球溫帶地區廣大的野外，是最危險的溫帶動物，而北美的灰熊則是最有可能攻擊人類的動物。

溫帶特徵

雖然溫帶地區有許多特徵，最典型的仍是森林，包括秋天會落葉的落葉樹和終年有葉的針葉樹。森林遭到砍伐之處則是由草原佔據，高地包含丘陵和山區。豐沛的雨量代表河湖相當常見，排水差的地方則會形成沼地。

溫帶要點

溫帶地區的氣候和地形可能相當歧異，為各式各樣的情況做準備相當重要：

■ 雖然大多數的人口都居住於此，仍不要低估溫帶環境。多樣的氣候和地形，代表你的求生裝備和知識必須相當廣泛，才能因應各種狀況。

■ 溫帶的天氣變化可能相當迅速，出發前最好看一下當地的天氣預報，並攜帶小型收音機，這樣就能收聽預報。

■ 規劃一條可行的路線，並準備緊急行動計畫（參見P24至P25），隨時準備好在旅途中重新評估路線。

■ 根據可能遭遇的各式情況來準備衣物。

■ 備妥求生包（參見P60至P61）、刀子、緊急裝備、手機、急救包（參見P260至P261），並了解使用方法。

■ 準備足夠的水，必要的話也準備蒐集和淨化的裝備。

■ 就算只是出去一天，也準備一下基本的避難裝備。

■ 隨身攜帶地圖和指南針，也可以考慮使用GPS協助。

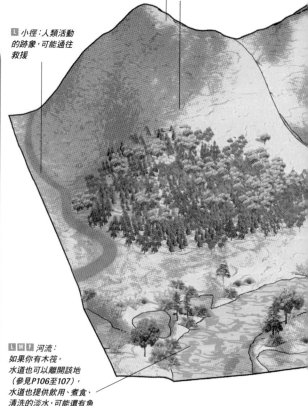

L 高地：高處能夠讓你檢視周遭，指出哪個區域最有利存活，或哪裡可以找到救援

P L 高地：高處的夜間氣溫最低，在入夜前前往溫暖的地帶，小心土石流和豪雨造成的逕流

L 小徑：人類活動的跡象，可能通往救援

L W F 河流：
如果你有木筏，水道也可以離開該地（參見P106至107），水道也提供飲用、煮食、清洗的淡水，可能還有魚

溫帶地區的位置

落葉林在溫帶地區星羅棋布，最大片的位於北美東部、西歐、東亞。北美和歐亞大陸的高緯地區，則是可以找到大片的針葉林，大陸內陸最常見的則是草原。

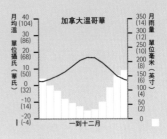

加拿大溫哥華

典型氣候
溫哥華位於加拿大的太平洋海濱，擁有典型的溫帶氣候，夏季溫暖，冬季寒冷潮濕。

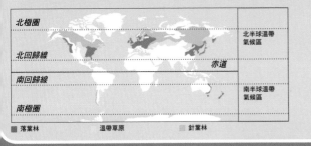

北極圈
北回歸線
赤道
南回歸線
南極圈

北半球溫帶氣候區

南半球溫帶氣候區

■ 落葉林　　　■ 溫帶草原　　　■ 針葉林

P **L** **F** 林地：樹木遮蓋能夠躲避惡劣天氣，木材則可用於建造避難所、柴火、求救信號，森林也是可食用動植物的來源

在溫帶生存

多數溫帶地區氣候都相對溫和，擁有充足的自然資源，使其成為長期生存的最佳地點。多數地區都能找到水源，建造避難所和生火的木材通常也很充足。如果你知道訣竅，那麼一年到頭的不同時間也能找到各式可以食用的動植物。最大的潛在威脅是失溫（參見P272至P273），這是在寒冷、潮濕、風大之處常見的問題，特別是在冬天和夜間，這時溫度會降得更低。

野生動植物

溫帶地區的動植物相當豐富，可能代表珍貴的食物來源，也可能是潛在的危險。某些植物的嫩芽、莖、樹葉、樹根、堅果、漿果可以食用，但只有在你成功辨認之後，或是至少通過「可食用性測試」（參見P206）。此區也能找到小型哺乳類、鳥類、昆蟲、爬蟲類、魚類，但可能很難捕捉和宰殺，還必須經過妥善處理和烹煮。野生動物也可能造成威脅，包括蛇、蜘蛛、蠍子。此外，雖然相當罕見，但熊、狼、美洲獅如果陷入絕境也可能會攻擊人。

L 開闊地帶：沒有植被的區域讓危險一目了然，是施放求生信號的理想地點，例如生火等

更多資訊

P 防護 避難所 pp. 156-65, 178-81、生火相關 pp. 118-33, 204-05、危險 pp. 242-49, 300-05

L 地點 導航 pp. 66-77、移動 pp. 86-89、信號 pp. 236-41

W 水分 尋找 pp. 188-91、淨化 pp. 200-01

F 食物 植物 pp. 206-07, 280-81、動物 pp. 208-13, 216-29, 290-99

F 急流：避難所應遠離急流以策安全，水災是個風險，而且動物和昆蟲也會受水源吸引；此外，急流的聲響可能也會蓋過動物和搜救的聲音

L 避難區：將你的避難所建在丘陵的背風面，但要確保丘陵不會影響無線電訊號；挑選一個面陽的地點，這樣才能得到溫暖和光線

熱帶環境

熱帶氣候區位於北回歸線和南回歸線之間,中央為赤道。本區的特徵相當多樣,依據當地氣候而定,從蓊鬱、潮濕、生物多樣性豐富的熱帶雨林,到乾燥、植被更稀疏的熱帶灌木林。只要經過充分準備,並小心謹慎,你應該可以在不需任何協助的情況下,於此區生存相當長一段時間──叢林的資源可是和危險一樣多。

> **警告!**
> 在熱帶地區,蚊蚋造成的死亡比其他生物還多。牠們身上帶有各種疾病,包括瘧疾和黃熱病,每年殺死數百萬人。

W t 熱帶灌木林:雨季可以在此取水,乾季時則可以跟隨動物的步伐尋找水源,也有可食用的動植物

熱帶要點

雨林擁有所有維生所需的資源,出發前務必記得以下事項:

■ 即便雨林充滿各種把你視為獵物的掠食者,像是大型貓科動物、鱷魚、蟒蛇,會使人生變得悲慘的卻是那些小動物。雨林中的多數動物跟你一樣想躲起來,製造一點聲響就能嚇跑牠們。

■ 潮濕會讓感染加劇,把每樣東西蓋好,有機會就清洗(參見P116)。

■ 永遠別睡在地上。

■ 所有用水都要煮沸和處理過,某些從植物獲得的水分可能可以安全飲用,但要是有疑慮,或是水黃黃的、呈乳狀、很汙濁,就處理過再喝。

■ 許多植物都有防衛機制,會分泌有毒液體,讓你感到痛痛或燒灼。如果你無法辨認,就遠離一點。

■ 可能很難找到乾燥的火種,如果你剛好發現,就趕緊蒐集並妥善維持乾燥。要在潮濕的環境中成功生火,可能很麻煩。

■ 信號火堆的煙霧必須穿越茂密的叢林,最好在樹冠稀疏的地方生火,例如河彎或經過砍伐的地區。

■ 因為你只能看見前方幾公尺,導航可能相當困難。可以使用推測導航法,也就是朝前方可以識別的目標前進一小段距離,也可以使用計步法(參見P72至P73)。

■ 叢林的河流通常往下流至聚落,最後入海。

■ 不要和叢林硬幹,融入其節奏,與其合作,而非和其作對。

熱帶特徵

位於赤道南北緯10度內的熱帶雨林,是熱帶地區最常見的環境,不過緯度再高緯度,也有各式不同的環境。

蒼翠的雨林

熱帶雨林生長在年均溫和年雨量穩定的地區,年雨量可達2至3公尺,日間氣溫高達攝氏30度,夜間則降至20度。季風雨林生長在乾濕季分明的區域,又稱「雲霧森林」的山區雨林則是生長在山區中。

灌木林和沼澤

熱帶灌木林又稱「刺林」,包含低矮有刺的木本植物,通常在光裸的地帶間成群生長(草原並不常見)。乾季會落葉,濕季則是會長出茂密的葉片。沼澤是另一個常見的熱帶景觀,可能是淡水或鹹水。淡水沼澤位於內陸低窪地區,擁有大量灌木、蘆葦、雜草,有時也會出現低矮的棕櫚樹,以及島嶼;鹹水沼澤則是常常擁有紅樹林,位在潮汐明顯的濱海地區,最好的交通方式是船隻。這兩種沼澤中的視野都很差,移動也很困難。

在熱帶生存

雖然熱帶雨林的自然資源頗為豐富,但熱氣、濕氣、野生動物、茂密的植被,可能使其成為相當不舒服的環境。水源、建造避難所和生火的材料、可以食用的植物,通通可以在此找到,不過必須謹慎辨認,以免誤食毒物。雨林中四處都有動物,所以避難所不能蓋在林地上,以避免昆蟲、蛇、蜘蛛。最大的危險是在雨林中迷路──地面的稠密灌木會讓導航變得相當困難,而且搜救人員在厚重的雨林樹冠遮蔽下,也很難找到你。

t 小徑:由於雨林生長相當快速,小徑很可能是新開闢的,可以引向救援。即便是偏遠地區,也可能有伐木工、礦工、當地人留下的小徑

P l 熱帶灌木林:提供遮蔭和生火及建造避難所的材料,但也可能住著危險的野生動物,雨季茂密的植被可能影響視線

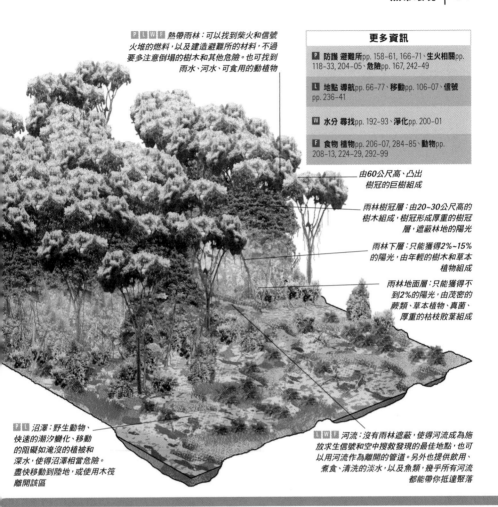

P L W F 熱帶雨林：可以找到柴火和信號火堆的燃料，以及建造避難所的材料，不過要多注意倒塌的樹木和其他危險。也可找到雨水、河水、可食用的動植物

更多資訊

P 防護 避難所pp. 158–61, 166–71、**生火相關**pp. 118–33, 204–05、**危險**pp. 167, 242–49

L 地點 導航pp. 66–77、**移動**pp. 106–07、**信號**pp. 236–41

W 水分 尋找pp. 192–93、**淨化**pp. 200–01

F 食物 植物pp. 206–07, 284–85、**動物**pp. 208–13, 224–29, 292–99

由60公尺高、凸出樹冠的巨樹組成

雨林樹冠層：由20~30公尺高的樹木組成，樹冠形成厚重的樹冠層，遮蔽林地的陽光

雨林下層：只能獲得2%~15%的陽光，由年輕的樹木和草本植物組成

雨林地面層：只能獲得不到2%的陽光，由茂密的蕨類、草本植物、真菌、厚重的枯枝散葉組成

P L 沼澤：野生動物、快速的潮汐變化、移動的阻礙如淹沒的植被和深水，使得沼澤相當危險。盡快移動到陸地，或使用木筏離開該區

L W F 河流：沒有雨林遮蔽，使得河流成為施放求生信號和空中搜救發現的最佳地點，也可以用河流作為離開的管道。另外也提供飲用、煮食、清洗的淡水，以及魚類，幾乎所有河流都能帶你抵達聚落

熱帶地區的位置

熱帶雨林分布於赤道周遭，最大片的熱帶雨林位於中南美洲、漠南非洲、東南亞、澳洲北部、某些太平洋島嶼。

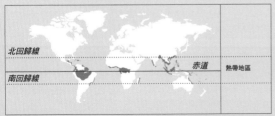

北回歸線

赤道

熱帶地區

南回歸線

■ 雨林地區

祕魯伊基托斯

月均溫 單位攝氏（華氏）
40 (104)
30 (86)
20 (68)
10 (50)
0 (32)
-10 (14)
-20 (-4)

月雨量 單位毫米（英寸）
350 (14)
300 (12)
250 (10)
200 (8)
150 (6)
100 (4)
50 (2)
0

一到十二月

典型氣候

伊基托斯（Iquitos）位於祕魯雨林中央的亞馬遜河流域，就在赤道南邊，擁有典型炎熱潮濕的熱帶氣候。

山區環境

山區環境是人類最難存活的地方之一,其定義是擁有超過600公尺山峰的陸地,由於高度和地形,很可能非常危險。高度越高,越有可能出現低溫和惡劣天氣,因而有極大的失溫、凍傷、高山症風險,而雪、冰、陡峭的地形,也會帶來更多危險。存活依靠的是你前往低處的能力,低處的存活和獲救率比較高。

山區特徵

林線以上的山區通常相當荒涼,只有石頭、碎石、雪、冰。冰雪在冬天最為常見,但夏天時只要高度夠高,也有可能持續。較低處則是由針葉林稱霸,夾雜依賴融雪的溪流。山區的地形特徵包括碎石坡、懸崖、深谷、石地、雪坡、冰河。

🄿 *易發生雪崩的山坡:千萬要避開,最小的聲響或動作都可能引發雪崩*

🄿🄻🄵 *森林:資源豐富,可以躲避惡劣天氣,提供建造避難所、煮食、生火、求生訊號的材料,還有可食用的動植物*

🄿 *避難所:避難所永遠要遠離容易發生雪崩的地區,特別是該區曾發生相關事件*

高度變化

夠高的山由於高度帶來的嚴苛環境,不同高度的生態系統可能極為不同。動植物分布都不一樣,生存所需的自然資源也會隨高度改變。低處的山坡常見混合落葉林,針葉林則是生長在中段,更高處則是草原、灌木、苔蘚、地衣,最高處則是沒有任何生物,只有強風、霜、雪、冰。

🄿🄻 *山區:避難處有限,危險包括無法預測的天氣和落石,需要專業裝備和知識才能通過*

🄿🄻 *高處:高處視線良好,可以協助你求救,但鄰近的山脈可能會干擾通訊設備。在高處搜救也很危險,直升機在稀薄的空氣中很難飛行*

🄿🄻 *碎石堆和懸崖:要通過非常危險累人,幾乎無法抵禦惡劣天氣,盡快安全下山*

🅆🄵 *溪流:通常是乾淨安全的水源,可供飲用、煮食、清洗,還可能有魚,但如果有辦法,水還是都要先處理過。假設沿著水道下山時能見度很差,就請多加小心,終點很可能是瀑布,掉下去就無法折返*

🄻🄵 *水道:溪流是快速明確的路線,如果有木筏就可以多加利用(參見P106至P109)*

警告!

棲息於北美和南美的美洲獅,是山區最危險的動物之一,有超過20%的事件都鬧出人命。

在山區生存

低處的存活機率較高，樹木可以提供避難所和生火的材料，河流提供水源，也很有可能擁有可食用的動植物。高處則植被稀疏，因而避難和食物選擇很少，不過仍可以利用溪水和雪水。雪坡擁有雪崩的風險，冰河的裂隙也是潛在的危險，最大的威脅則是凍傷（參見P270至P271）。

高度的危險

高山主要的威脅來自寒冷相關症狀，最危險的便是體溫低於攝氏35度的失溫，若是低於30度就有可能致命。零下的溫度和寒風凜凜的天氣，也可能出現凍傷，造成永久的組織傷害。高度2500公尺以上也會出現高山症，將造成肺部和腦部水腫，嚴重可能致死。

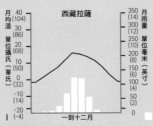

P L 冰河區：荒涼又危險，盡可能避開，千萬不要一個人試圖越過冰河。如果是團體行動，最好以繩索互相串連，以策安全

P W 雪地：可以在雪中挖出避難所，也可以融雪當作水源

更多資訊

P 防護 避難所pp. 156-65, 178-81、**生火相關**pp. 118-33, 204-05、**危險**pp. 242-49, 300-01

L 地點 導航pp. 66-77、**移動**pp. 90-91, 94-97、**信號**pp. 236-41

W 水分 尋找pp. 188-91, 194-95、**淨化**pp. 200-01

F 食物 植物pp. 206-07, 280-81, 286-87、**動物**pp. 208-13, 216-23, 290-97

山區的位置

每座大陸都有高山，主要包括亞洲的喜馬拉雅山和喀喇崑崙山、南美的安地斯山脈、北美的洛磯山脈、歐洲的阿爾卑斯山和庇里牛斯山。

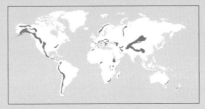

■ 月均溫

西藏拉薩

月均溫 單位攝氏（華氏）
40 (104)
30 (86)
20 (68)
10 (50)
0 (32)
-10 (14)
-20 (-4)

月雨量 單位毫米（英寸）
350 (14)
300 (12)
250 (10)
200 (8)
150 (6)
100 (4)
50 (2)
0

一到十二月

典型氣候

西藏首都拉薩標高3649公尺，位於又稱「世界屋脊」的青藏高原。高度代表冬季嚴寒，降雨量也相對低，多為降雪，密度只有雨水的10%。

山區要點

即便是身強體壯，高度和低含氧量仍是需要高於平均的體能，務必做好準備。在山區生存也必須依賴裝備。

■尊重大自然，小心謹慎──山相當無情，救援非常困難。

■規劃一條可以達成的安全路線，並準備緊急行動計畫（參見P24至P25）。

■多穿幾層（參見P46至P74），一開始可以輕裝上陣，並視情況穿脫衣物。

■戴好帽子和手套，大量的熱能會從頭部散失，凍僵的手指則會影響你的行動。

■把物品掛在身上，像是帽子、手套、太陽眼鏡等，弄丟手套可能害你失去一隻手，甚至死亡。

■攜帶手電筒，天氣變化和預料之外的問題，代表你可能身處能見度低或黑暗的山中。

■務必攜帶基本裝備，像是露宿袋或睡袋，被迫需要在山上紮營過夜時，便能提供必要防護。

■確認雪崩警告，並攜帶無線電。

■接觸到雪會讓衣物變得潮濕厚重。

■如果要在雪地移動，就做一雙雪鞋（參見P94至P95）！

沙漠環境

沙漠環境由於高溫和缺水，相當不適合人類生存。大多數沙漠要不是又熱又乾，就是又冷又乾，而且所有沙漠的年雨量都低於250毫米。沙漠是極端地帶，熱衰竭和失溫都會奪走人命，突來的暴雨也會快速改變乾燥的環境。這是一個嚴苛的生存環境，只有準備充分的人才能前往。

> **警告！**
> 沙漠中有許多毒蛇，包括非洲東部和南部的黑曼巴，其侵略性和毒性極強，相當危險。

沙漠特徵

一般通常將沙漠描述為烈日當空的乾燥沙地，並有著世界最高的溫度。這種地方確實存在，但沙漠其實比我們想像得更多元，從位在極區的冰冷沙漠，到高地、草原、包含乾枯河床「乾谷」的崎嶇地帶等。

炎熱乾燥的沙漠

溫帶和熱帶沙漠因日間的高溫通常相當炎熱乾燥，導致低降雨量和高蒸發量。每次下雨可能會間隔數月，甚至數年，雨勢雖非常猛烈，但很快就會流進乾谷，或在炎熱的空氣和地表蒸發。土壤的水分很少，因而植被稀疏，並演化出非常會利用水的機制，例如能夠吸收濕氣的廣泛根系、防止水分散失的蠟質外皮和葉片、能夠儲存水分的根莖。在晚間、冬季和高處，也可能會出現零下的溫度和霜。

草原

草原在熱帶地區稱為莽原，通常位於沙漠邊緣，一年的大部分時間也擁有類似的乾燥氣候。主要的差別在於莽原有濕季，因而植被更加多元豐富。溫帶草原擁有草、灌木、小型樹木；莽原的生態則更為豐富，擁有較茂密的樹木和灌木，以及濕季茂盛、乾季稀疏的草原。草原的野生動物也相當多元，包括掠食者。乾季可能會發生野火，能夠摧毀死掉的植被，並為土壤帶來肥沃的灰燼。

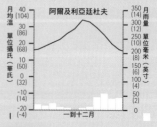

P L W F *綠洲：植被可以提供庇護，但受水源吸引的動物可能帶來威脅。綠洲是非常容易識別的地標，也是重要的水源，常常會有可食用的動植物*

W F *高處：丘陵上可能會有小型水池，也可能有可食用的動物*

沙漠的位置

每座大陸都有沙漠，世界上最大的熱帶沙漠是北非的撒哈拉沙漠，屬於該區廣大沙漠帶的一部分。這一大片沙漠橫跨中東，往南邊和中亞延伸。

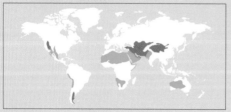

■ 熱帶沙漠　　■ 溫帶沙漠

圖表：阿爾及利亞廷杜夫
月均溫 單位攝氏（華氏）
40 (104) 30 (86) 20 (68) 10 (50) 0 (32) -10 (14) -20 (-4)
月雨量 單位毫米（英寸）
350 (14) 300 (12) 250 (10) 200 (8) 150 (6) 100 (4) 50 (2) 0
一到十二月

典型氣候

廷杜夫（Tindouf）位於撒哈拉沙漠中心，擁有典型的熱帶沙漠氣候，一年到頭的降雨量幾乎是零，溫度則在夏季達到高峰。

在沙漠中生存

嚴苛的氣溫和稀少的自然資源，使得在沙漠中存活相當困難。水源和庇護非常稀少，或根本不存在，可以食用的植被也有限，白天動物也會躲避烈日。乾谷、草原、高地比較適合生存。最大的威脅是脫水和熱衰竭（參見P272至P273），不過非洲莽原也可能棲息著危險的大型哺乳類。大型貓科動物、河馬、犀牛、大象、鱷魚，都相當致命。

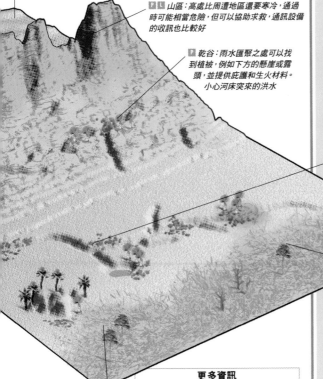

P L W *沙丘：無法躲避惡劣天氣，但可以協助你求救或尋找搜救人員。觀察動物聚集之處和鳥類飛行的軌跡或移動，也可能會指出水源的方向*

P L *山區：高處比周遭地區還要寒冷，通過時可能相當危險，但可以協助求救，通訊設備的收訊也比較好*

P *乾谷：雨水匯聚之處可以找到植被，例如下方的懸崖或露頭，並提供庇護和生火材料。小心河床突來的洪水*

W P *乾谷：洪水時乾谷中會出現溪流，退去後許久水量仍會儲存在地底，這裡也有可食用的動物*

L W F *莽原：可見度和通訊設備的收訊可能很好，但濕季植被被茂盛時會降低，水源也是視季節而定*

P *莽原：惡劣天氣的防護有限，不過濕季時可以找到建造避難所的材料。中暑和脫水可能致命，一天最熱的時候最好尋找遮蔽。小心陰影下的蛇和蠍子、大型貓科動物、大型哺乳類、夜行性動物*

更多資訊

P **防護** 避難所pp. 156-61, 174-75、**生火相關**pp. 118-33, 204-05、**危險**pp. 242-49, 300-05

L **地點** 導航pp. 66-77、**移動**pp. 100-01、**信號**pp. 236-41

W **水分** 尋找pp. 192-93、淨化pp. 200-01

F **食物** 植物pp. 206-07, 282-83、**動物**pp. 216-21, 224-29, 292-95

沙漠要點

要在沙漠的嚴苛環境中生存，務必記得以下事項：

■ 永遠記得準備緊急行動計畫，並在前往沙漠地區前通知他人（參見P24至P25）。

■ 水即是命，不要低估你的需求。多帶一點水以防萬一，並攜帶可以提高你尋找水源及補充水分機率的裝備，像是望遠鏡、水管、濾水設備，以免最壞的情況發生。

■ 可詢問當地人地圖上所標示的水源，例如貝都因人使用的水井。

■ 如果前往偏遠地區，除了地圖和指南針，也帶個GPS，也可以考慮攜帶個人定位無線電示標機（Personal Locator Beacon，簡稱PLB）或衛星電話（參見P236至P237）。

■ 開車務必攜帶可在軟地使用的千斤頂、自救的沙墊和沙梯、備用的水、睡袋、信號，以及相關備品。

■ 規劃旅途的中繼點或安全點，以便在緊急狀況發生時前往。

■ 務必了解如何緊急修復車輛。

■ 詢問當地人路況，像是路斷了、岔路、鬆軟的沙地。

■ 使用沙梯自救時，將其綁在車輛後方，這樣車輛成功拉出來後便會拖在後方，脫困後便能取回。

■ 假如車輛不幸拋錨，只有在待在原地已不安全或不可行的狀況下才離開，因為搜救人員會先尋找車輛。

寒帶環境

低溫是潛在的致命威脅,但只要你能維持體溫,在冰天雪地中存活是完全有可能的。充滿冰的北極和南極地區、副極地的苔原和針葉林、冬季時的多數溫帶地區,都能視為寒帶環境。寒風凜冽的潮濕天氣,將讓適中的低溫再往下降,並提高致命威脅的風險,也就是失溫。

> **警告!**
> 居住在北極的北極熊是世上最大的陸生掠食哺乳類,飢餓時極有可能攻擊人類,相當致命。

寒帶環境特徵

溫帶以外最典型的寒帶環境便是極區,擁有冰原、海冰、苔原、廣大的針葉林。苔原包含永凍土、低矮灌木、苔蘚、地衣。受到冷氣團的影響(參見P78至P83),北半球將近一半的陸地都能視為寒帶,洋流和高度也可能會使氣溫下降。

極區

北極位於大西洋北方,擁有大量海冰,範圍和深度一年到頭都不一樣。由於缺少陸地,融冰可說相當危險。南極則是在南極大陸,擁有世界最大的冰原。這兩個區域也都有冰棚,即延伸到海面的冰河,斷裂後稱為冰山。

苔原和針葉林

極區附近的區域便是苔原,由永凍土和低溫造成的矮小植被組成。針葉林離極區更遠,此處溫度已高到可供森林生長。

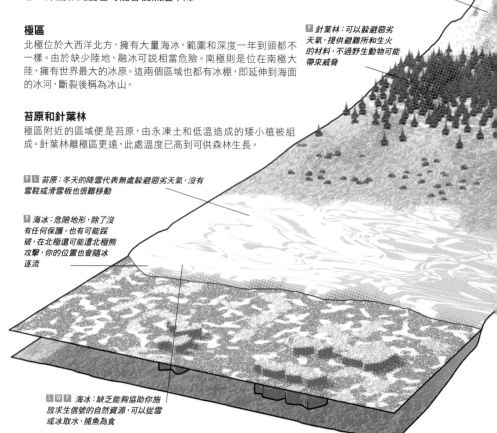

P L 山區:高處無法躲避惡劣天氣,但可以協助求援,也是觀察周遭的理想地點

P 針葉林:可以躲避惡劣天氣,提供避難所和生火的材料,不過野生動物可能帶來威脅

P L 苔原:冬天的降雪代表無處躲避惡劣天氣,沒有雪鞋或滑雪板也很難移動

P 海冰:危險地形,除了沒有任何保護,也有可能踩破,在北極還可能遭北極熊攻擊,你的位置也會隨冰逐流

L W F 海冰:缺乏能夠協助你施放求生信號的自然資源,可以從雪或冰取水,捕魚為食

在寒帶生存

寒帶環境的自然資源相當稀少，你的生存很可能將依賴你攜帶的裝備和補給。可以在雪中挖出避難所，讓你保持溫暖，避免接觸到零下的溫度，但極區和苔原的生火材料有限。在針葉林比較容易存活，有木材、淡水、可食用的動植物。最大的威脅是失溫（參見P272至P273），在北極則是北極熊。

低溫的危險

熱能會以很多方式散失，因而在寒冷的情況下，如何防止熱能散失對存活來說相當重要。不要過度運動，流汗會失去熱能，同時蓋好頭部，多穿幾層衣服，以避免熱能以輻射方式散失。熱能也會透過傳導散失，也就是皮膚和低溫的表面直接接觸，特別是在潮濕時，水傳輸熱能的速度比空氣還快25倍，最好穿著隔熱和防水衣物，同時保持乾燥。呼吸也和熱能散失有關，每次吸氣都會吸進冷空氣，穿過肺時會變熱，吐出時則充滿濕氣。可以用滑雪面具跟圍巾遮住口鼻，或是坐在避難所的火堆邊呼吸溫暖的空氣。

Ｌ Ｗ Ｆ *針葉林：擁有施放信號的自然資源，可能找到水源，也很可能有可食用的動植物*

Ｗ Ｆ *苔原：冬天時可以融雪和融冰，夏天也有水源，雖然相當有限，離林線越近植被越豐富*

寒帶要點

寒帶環境的主要威脅是失溫和曝露，務必充分準備：

■ 多穿幾層寬鬆的衣物（參見P46至P47）、避免過熱、確保衣物乾爽。

■ 如果手很冰，不要吐氣加熱，這會讓手變濕，把手放到腋下。

■ 定期檢查軀幹末端（臉、腳趾、手、耳朵），以防出現凍傷的初期跡象（參見P273）。

■ 寒風非常危險，一有機會就避風，特別是在生死關頭時。

■ 永遠記得避難所要通風，維持通風口暢通，並定期檢查，特別是在下大雪時。

■ 遠離寒冷的地面、雪、冰，坐在背包上或用樹枝做個床，以避免失溫。

■ 如果營火是你主要的溫暖來源，就加三倍的柴火，這樣才能度過夜晚。

更多資訊

Ｐ **防護** 避難所pp. 156-65, 178-79、**生火相關**pp. 118-33, 204-05、**危險**pp. 242-49

Ｌ **地點** 導航pp. 66-67、**移動**pp. 94-97、**信號**pp. 236-41

Ｗ **水分** 尋找pp. 194-95、**淨化**pp. 200-01

Ｆ **食物** 植物pp. 206-07, 286-87、**動物**pp. 208-13, 216-23, 290-91, 296-97

寒帶的位置

南極和北極是世界上最冷的地方，距離赤道也最遠。極區附近是苔原，苔原邊界則是針葉林，位於歐亞大陸北端和北美洲。

俄羅斯
阿爾漢格爾斯克

月均溫 單位攝氏（華氏）
40 (104)
30 (86)
20 (68)
10 (50)
0 (32)
-10 (14)
-20 (-4)

月雨量 單位毫米（英寸）
350 (14)
300 (12)
250 (10)
200 (8)
150 (6)
100 (4)
50 (2)
0

一到十二月

■ 苔原　　　■ 極區　　　■ 針葉林

典型氣候

阿爾漢格爾斯克（Archangelsk）是俄羅斯在巴倫支海（Barents Sea）的港口，位在針葉林區，一年有6個月氣溫都在零下，雨量也很稀少。

海洋環境

大海很可能是所有環境中最艱困的，和其他環境都不一樣，因為缺少了人類維生最重要的元素——淡水。地球表面約有70%為鹹水，從寒風凜凜的極區海域，到溫暖的熱帶海洋。在海上時，風和潮水會影響移動，加上遮蔽有限、幾乎沒有自然資源，因而抵達陸地才是最佳的求生希望。

> **警告！**
> 所有海域都有鯊魚，但熱帶海域的鯊魚最具侵略性。數百種鯊魚中約有20種曾攻擊人類，最危險的包括大白鯊、虎鯊、公牛鯊。

海洋特徵

海洋環境的範圍從深度不足200公尺、動植物豐富的海岸，到最深超過1萬公尺深的開放海域。

海岸到開放海域

海岸是大多數海洋生物居住之處，包含陸地的海岸線和潮間帶，以及直到大陸棚邊緣的水域。此區有許多特徵，例如沙灘、石頭、卵石灘、沙丘、懸崖、河口、泥地、紅樹林、潟湖、海帶、珊瑚礁。開放海域則較為貧瘠，生物較少，以廣闊著稱，包含世界上92%的鹹水。生存仰賴的是你的裝備、補給和機智。

海洋環境

你在海洋的防護和地點受天氣大幅影響——可能要處理很多狀況，包括曝露在艷陽、寒冷、潮濕、狂風下，還可能漂到外海。最恐怖的地方是南極海，該處全年強風吹拂，稱為「咆哮四十度」，冬季還有密集海冰。海上也會出現不少季節性風暴，包括西大西洋熱帶地區的颶風和西太平洋的颱風，印度和東南亞在季風季也會遭遇嚴峻的天氣。

L W F *岩岸：施放求救信號可能相當困難，搜救人員也無法抵達你的位置。水和食物匱乏，只能吃螃蟹、貝類、鳥類、蛋*

P *岩岸：很難登陸也很難生存，登陸時有受傷風險，同時由於懸崖和濕滑的岩石，也很難或無法前往安全區域，無法躲避惡劣天氣和潮汐*

E *海岸：大部分海洋生物都居住在海岸附近，而且多數都在200公尺深的範圍內*

季風和洋流

季風和洋流都遵循固定的規律，只要你知道自己大略的位置，就能知道其會將你帶往何處。救生艇若以一節的速度前進，24小時可以從初始位置移動38公里，同時也可能因為風勢朝任意方向偏移35度，使得搜尋範圍在最初24小時就會擴大到超過1000平方公里，並隨著時間越來越大。但相對來說，你也能利用正確的洋流更快抵達陸地。

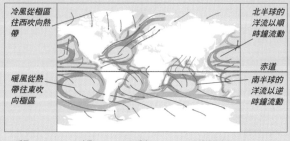

冷風從極區往西吹向熱帶

暖風從熱帶往東吹向極區

北半球的洋流以順時鐘流動

赤道

南半球的洋流以逆時鐘流動

— 暖風　　— 冷風　　■ 暖流　　□ 涼流及寒流

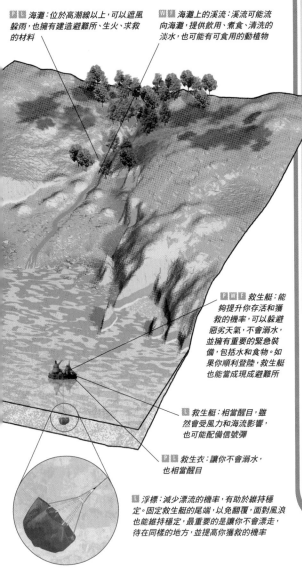

F L *海灘：位於高潮線以上，可以遮風躲雨，也擁有建造避難所、生火、求救的材料*

W F *海灘上的溪流：溪流可能流向海灘，提供飲用、煮食、清洗的淡水，也可能有可食用的動植物*

P W F *救生艇：能夠提升你存活和獲救的機率，可以躲避惡劣天氣，不會溺水，並擁有重要的緊急裝備，包括水和食物。如果你順利登陸，救生艇也能當成現成避難所*

L *救生艇：相當醒目，雖然會受風力和海流影響，也可能配備信號彈*

P L *救生衣：讓你不會溺水，也相當醒目*

L *浮標：減少漂流的機率，有助於維持穩定。固定救生艇的尾端，以免翻覆，面對風浪也能維持穩定，最重要的是讓你不會漂走，待在同樣的地方，並提高你獲救的機率*

在海洋生存

開放海域的自然資源幾乎不存在，因此避難所和求救都只能依賴你手邊的資源。暈船將嚴重影響你的身心，特別是在狹小的救生艇上。除非你能抵達陸地，否則你唯一的飲用水將來自雨水或海水淨化設備——喝尿或鹹水只會讓你更快脫水。抵達陸地和航道將大幅增加你的存活率。

海洋要點

充分的準備會大幅提升你在海上的存活機率，務必記得下列事項：

■ 以你的生命可能維繫於此的心態準備相關裝備，真的很有可能！其他環境你還可以將就湊合，但大海不行。

■ 攜帶緊急救生裝，不僅可以在惡劣天氣中保護你，也能增加浮力，而且其醒目的橘色和紅色，也能協助搜救人員找到你。

■ 永遠記得攜帶PLB，以防萬一。

■ 準備多種取水方法，例如能夠把鹹水變成飲用水的逆滲透機、海水淡化包、太陽能蒸餾器、雨水收集器。

■ 隨時在手邊放個緊急求生包，其中應包含急救包、逆滲透機、緊急信號、太陽能蒸餾器、飲用水、信號彈、釣魚包（參見P250）。

■ 如果船沉了，必要前都不要棄船。盡可能待在附近，任何能夠為你帶來「存活足跡」的東西，都能提高你的獲救機率，而且你還能從船上取回補給。

■ 如果無法馬上獲救，你就必須謹慎用水：衡量你的水存量、你能獲得多少水、暈船的機率（因為會導致脫水）、多久才會獲救。

■ 盡可能躲避惡劣的天氣（太陽、強風、寒冷、炙熱、鹽水），預防勝於治療。

■ 比起其他環境，海洋最有可能奪去你的求生意志，尤其是在艱困的情況下。暈船實際上就是脫水，會造成體液、體力、求生意志喪失。最好一有機會就吃暈船藥，甚至在你打算棄船之前，這樣你才不會吐出來，也請遵照指示持續服用。

FIND OUT MORE…

P 防護 避難所pp. 156-61, 176-77、生火相關pp. 118-33, 204-05 危險 pp. 250-55, 300-01

L 地標 移動pp. 106-07、信號pp. 236-41

W 水分 尋找pp. 196-97、處理pp. 200-01

F 食物 植物pp. 206-07, 288-89、動物pp. 208-13, 224-29, 292-99

挑選正確 的裝備

不管你是為漫長的遠征或一場小旅行做準備，挑選正確的裝備和穿著都很重要。發現裝備不適合的最糟時機，便是在你的性命維繫於其發揮作用時。

　　挑選裝備時，從最糟的生死關頭開始往回設想是個好主意。想想如果最糟的情況發生，你要如何才能存活。這便是你的「第一線」裝備，務必隨身攜帶。這些裝備應該要能因應你所處環境的求生基本原則，並包含你的穿著以及基本的求生裝備，也就是求生包和求生帶

　　備妥基本裝備後，接著考慮什麼裝備會讓你的旅程變得更舒適，而非只為存活，像是露宿袋、帳篷、睡袋、炊事設備、食物，以及背包。也是在這個階段，你應該進

本節你將學會：

- 「爆炸裝備」的意思……
- 在團體中分享是件很棒的事……
- 哪種背包是最棒的背包……
- 為什麼要先四處走走、試穿靴子……
- 攜帶三季帳篷的好理由……
- 如何睡得像木乃伊般安穩……
- 什錦果乾是什麼，以及食用的時機……

隨著每次前往野外，你對自身能力和裝備的信心，也會越來越高，到了這時你可能會想探索超輕量露營的世界。

超輕量露營指的是謹慎挑選最大型的三樣裝備，以便大幅減輕負重。標準的帳篷、背包、睡袋，加起來約重9公斤，而超輕量露營能把重量變成一半。

■ 帶一個有遮蓋的露宿袋，取代帳篷，並挑選低季數的睡袋，你可以在睡袋中穿著日間的服裝保暖。

■ 如此便能減少行囊，因為帳篷和睡袋變小了。

攜帶較少裝備啟程，同時保持安全，讓你更能自在享受野外。超輕量露營可能讓人成癮，而且只要你不亂來，都非常安全，不過絕對別在裝備的品質上妥協。試試下列方法：

■ 用固態燃料爐煮食和煮水。

■ 用同一個鍋子煮食物和煮水。

■ 用天然材料當床墊。

行個簡單的測試，確認你的裝備是否裝得下背包，而且你背得動。

最後，剩餘的空間可攜帶非必要的「奢侈品」，像是充氣床墊和枕頭、MP3播放器。仔細檢查你的裝備都能使用，而且你也知道如何使用。你越是了解裝備的原理，裝備損壞或弄丟時，你就更能夠隨機應變。

〝發現**裝備**不適合**手邊任務**的最糟時機，便是在你的**性命維繫於其發揮作用**時。〟

挑選裝備

決定要帶什麼裝備時，事前規劃非常重要。必須評估自身的需求、天氣和地形的需求、能夠運送的裝備數量。只要事前稍微規劃一下，不管面對任何情況，都能做好充分準備。

為旅程打包

首先必須考慮裝備的需求和交通方式限制，攜帶越多裝備，能帶的奢侈品就越少。安排裝備的優先順序非常重要（參見P43），以便確保面臨生死關頭時，需要的東西都在手邊。

裝備的優先順序

無論決定攜帶多少裝備，都應根據最糟情況發生時的生存重要性，將這些東西分成三類：第一線、第二線、第三線（參見P43）。你不太可能隨時都帶著所有東西，而且緊急情況發生時，也可能沒空收拾。然而，透過事前就安排好優先順序，所有重要物品都會放在身上，或是只要幾秒鐘就可以快速取得。

重要打包訣竅

- 以顛倒順序打包：最先使用的東西應最後打包。
- 把日間會用到的東西放在口袋，方便拿取。
- 綁好長條物品，才不會一團亂。
- 背包內放一層防水袋。
- 檢查背包的所有口袋都確實關上、拉上拉鍊。
- 結束一天的行程時，把濕掉的東西晾乾。

減少負重

步行移動時，盡可能減輕負重非常重要，就算只有一點點都好。背包越大越重，就會走得越辛苦。如果已經把裝備降低到必要程度，那就試著減少背包本身的重量。首先思考三項最大的物品：帳篷、睡袋、背包。可以考慮以有遮蓋的露宿袋或防水布取代帳篷；挑選輕型睡袋，有些睡袋可能只有900公克；購買輕量的背包。

帽子：為臉部、脖子、頭部防曬

太陽眼鏡：保護眼睛，最好可以連到脖子後方，以策安全

指南針、哨子、手電筒、機：把重要物品掛在脖上，以便拿取

水壺：放在外面，方便拿取

手錶：挑選登山錶，內建指南針、氣壓計、高度計

手機：放在安全的口袋，或是放在防水袋掛在脖子上

生存包：放在安全的口袋

地圖：隨時帶在手邊，也在防水紙上複製簡易版，放在生存包中

第一線裝備

軍中稱為「爆炸裝備」，第一線裝備（參見左頁圖）即為基本求生裝備。如果事情出錯，你必須捨棄大多數裝備以避免受傷或死亡，那麼你身上帶的東西，就是你求生的所有幫助了。第一線裝備因而必須包含重要的野外穿著，以及導航和安全相關的重要物品。你的求生帶上應該會掛著野外刀、打火棒、腰包（參見P60至P61）。你也需要針對自身處境進行風險評估，並隨著情況改變，調整裝備的優先順序，這代表第一線裝備可能隨著時間改變。務必記得，如果脫下的衣物放進背包中，那就不屬於第一線裝備了。

第二線裝備

第二線裝備指的是所有你在正常情況下，保持安全所需的物品。可以裝在小型的背包中，或是裝在腰包，以便隨身攜帶。比如說如果要去攀岩，在登頂期間，就可能決定暫時放下大多數的裝備（即第三線裝備）。這些裝備換取了重量和速度，但是帶著第一和第二線裝備，仍能保持安全，重要物品也都還在。第二線裝備包括：
- 備用的衣物、露宿袋、繩索
- 緊急口糧和急救包（參見P260）
- 固態燃料爐（參見P58至P59）及製作熱飲的材料
- 無火柴生火組（參見P118）和金屬杯
- 太陽能電池充電器、行動電源電池組

手電筒

即便你沒有打算在夜間外出，手電筒也屬於第一線裝備，因為情況可能會出現變數。現代的手電筒用的是LED燈，體積小、輕便、光線強；也選擇「免持」的頭燈，並把備用的電池黏在頭帶上，以便取用。同時在求生包中準備兩支小型手電筒吧（參見P60至P61）吧！

第三線裝備

又稱「存續負重」，第三線裝備指的是那些能讓你長期在野外生存的裝備。你會攜帶多少第三線裝備，最終將取決於交通方式及負重。第三線裝備包括：
- 某種避難所，如帳篷或是防水布
- 廚具，像是爐子或鍋子
- 背包
- 食物補給
- 睡袋和睡墊
- 大型容器或水袋
- 盥洗包和衛生用品

手機

雖然無法替代知識和經驗，但手機也可以在求生上扮演重要角色。手機在有電也有訊號時最好用，但這兩者都可能消失，不過可以用太陽能充電器充電，而且就算沒訊號，手機也蠻有用的。

補充資訊

盡可能保管好手機，這很重要。最好裝在鮮豔醒目的袋子裡，這樣弄丟時比較好找，也可以裝在防水袋或密封袋中，以保持乾燥。如果手機壞了，也不要丟掉，因為還有很多功用：
- 只要用細線穿過正極和負極，電池就會短路（參見P126），可以點火
- 手機反光的部分可以製造信號
- 話筒的磁鐵可以拿來使用，並校正指南針（參見P75）
- 電路板的邊緣可以用石頭磨利，成為尖端或箭頭，當成湊合的武器

手機的使用

有訊號	• 求救，像是打電話、傳簡訊、社群媒體、應用程式 • 透過GPS定位來規畫安全的路線，或是讓其他人找到你 • 獲得即時資訊，例如天氣狀況和當地新聞
沒訊號	• 查看預先下載的地圖 • 使用指南針和手電筒等功能 • 使用預先下載的生存指南應用程式 • 聽歌或聽podcast，這可以在充滿壓力的情況下帶來日常感，同時緩解孤獨感

挑選背包

背包設計的目的是要讓人可以舒服地背負極大的重量。背包有各種材質，多數都是防水的，不過務必記得使用另一層獨立的防水袋，以確保睡袋和衣物維持乾燥。如果這些東西濕掉，在生死關頭就沒什麼用處了。

> **只帶需要的**
> 不管背包多大，都是你自己要背。如果是團體行動，許多共同物品就可以一起分擔，但記得不要準備太多基本物品。

你需要什麼？

選擇背包會視幾項因素而定：你的旅途多長？你想帶多少東西？你會帶什麼裝備？這些問題的答案會決定合適的背包大小，也就是「容量」。背包的容量從30公升的日用背包到80公升或以上的背包（適合超過一週旅程）都有。

背包支架

如果你選的是中大型背包，那就要在內架和外架背包之間擇一。

日用背包

有時你會發現自己遇上麻煩，例如遭遇惡劣的天氣時，沒有準備合適的裝備。日用背包便讓你能夠攜帶重要物品，像是食物、水、地圖、指南針，以及應付濕冷天氣的物品。

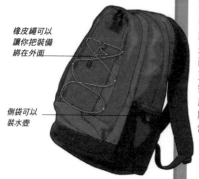

橡皮繩可以讓你把裝備綁在外面

側袋可以裝水壺

內架背包

和外架背包相比，內架背包外觀通常比較狹長，裡面分為一到兩個夾層，外部沒什麼口袋。支架位於背包內部，通常是橫條狀，25毫米長、3毫米粗，以塑膠製成。外部的背帶可以固定背包，讓裡面的物品不會滑動，導致你失去平衡。

背帶可以把空間壓實，並固定物品

額外夾層方便取用重要物品，像是雨天裝備

外架背包

外架背包以輕量架構支撐，由於背包會固定在髖部，適合背重物。比起內架背包，背起來也比較涼爽，空氣可以在你的背和背包間流動。外架背包外部通常比較多口袋，可以讓你分類放置物品，而不是把所有東西塞進一到兩個夾層中。這讓找東西更容易，而且拿東西時只需要清出你要的夾層，不用倒出整個背包。胸部和腰部的背帶可以讓你更為舒適。

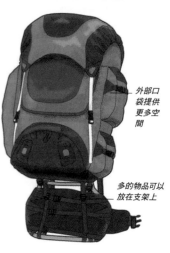

外部口袋提供更多空間

多的物品可以放在支架上

調整背包

挑選好合適的背包大小、設計、特色後，還要確保背起來是舒服的。你可能會需要他人協助，以下是幾個小技巧，能夠讓你新買的背包背起來舒適。

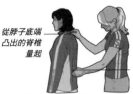

從脖子底端凸出的脊椎量起

量到髖骨頂端

1 首先測量你的背，應該要依據軀幹的長度挑選背包。

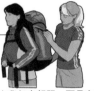

肩帶要貼身，不過手臂仍能自由移動

2 確定背起來舒服，而且有添加衣物的空間。

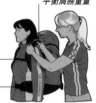

負重帶可以調緊，以平衡肩膀重量

胸部背帶讓肩帶維持穩定

髖部的背帶應舒適的貼在髖部

3 透過調整肩帶和髖部的背帶，進行最後調整。

打包背包

永遠用顛倒的順序打包，最先需要的物品最後放進去。重物應該貼近背部，以避免重心不穩。

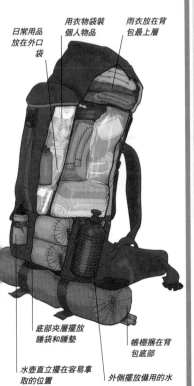

日常用品放在外口袋

用衣物袋裝個人物品

雨衣放在背包最上層

底部夾層擺放睡袋和睡墊

帳棚捆在背包底部

水壺直立擺在容易拿取的位置

外側擺放備用的水

製作簡易背包架

在生死關頭，有東西可以擺放裝備會是一大助益。製造簡易背包架的材料非常簡單，只需要刀子、木頭、繩索、防水布。

繩索的一端綁在樹枝上方的開口

1 從分支處下方約30公分切下細樹枝，分支處上方留1公尺。

兩條繩索都要綁在中央

2 在樹枝的三端割出開口，並綁上繩索，當成肩上的支架。

切下不平整的部分

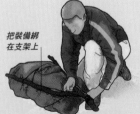

把裝備綁在支架上

3 用防水布包好裝備，並綁在背帶反面的支架高處，越高越好。

確保裝備穩穩固定在支架上

把背帶拉離肩膀，以免磨損

4 雖然支架應該能背蠻重的，但還是不要背太重。

戶外穿著

現代的戶外穿著技術進步、高度精緻，新的材質和設計極度輕量化、耐穿且多功能。為了盡量利用，請挑選最適合你要前往環境和狀態的衣料及穿著搭配。

穿著多層衣物

穿著原則很簡單：好幾層輕的比一層重的還好。穿著多層衣物讓你可以彈性地透過增減衣物來控管體溫。選擇羊毛、刷毛、羽絨等衣料，這些都是很棒的隔熱材質。

多層的原理

穿著多層衣物之所以有效，是因為能將空氣阻隔在衣物之間，讓你在任何環境都能保暖。如果你以正確的順序穿著，就可以排汗、阻隔濕氣、協助保暖。不管炎熱或寒冷，都可以穿著排汗材質，像是聚丙烯。

多層系統

最外層能夠擋雨，濕氣則是由最靠近皮膚的內層排出，中間的幾層可以讓身體保持隔絕，協助保暖。

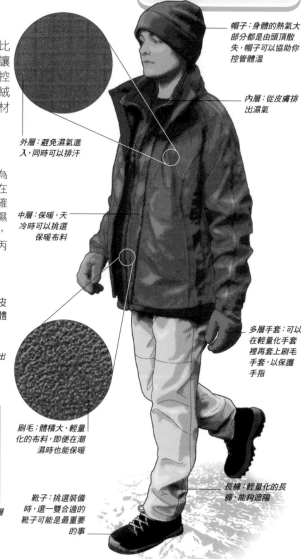

控管體溫
不要穿太多，汗水和雨水一樣會讓你濕透，只要溫度突然改變，就很可能失溫，多穿幾層能夠協助你控管體溫。

帽子：身體的熱氣大部分都是由頭頂散失，帽子可以協助你控管體溫

內層：從皮膚排出濕氣

外層：避免濕氣進入，同時可以排汗

中層：保暖，天冷時以挑選保暖布料

多層手套：可以在輕量化手套裡再套上刷毛手套，以保護手指

刷毛：體積大、輕量化的布料，即便在潮濕時也能保暖

長褲：輕量化的長褲，能夠遮陽

靴子：挑選裝備時，選一雙合適的靴子可能是最重要的事

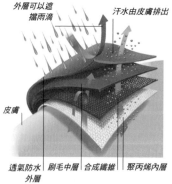

外層可以遮擋雨滴

汗水由皮膚排出

皮膚

透氣防水外層　刷毛中層　合成纖維　聚丙烯內層

炎熱穿著

在炎熱的天氣中,盡可能保持涼爽非常重要,以避免熱衰竭和中暑(參見P272)。接觸到太多陽光,可能造成曬傷和脫水,而且如果汗水無法妥善蒸發,也可能會起疹子。挑選能夠讓你保持涼爽,並保護皮膚的透氣布料。補充水分,務必帽不離身。

寒冷穿著

天氣寒冷時,你更需要注意多層穿著。輕量化的內層可以協助排汗,加上保暖的數層中層,以及防風防水的外層。保持舒適的秘密就是隨著體溫改變調整穿著,體溫如果升高就脫下衣物,避免流汗。

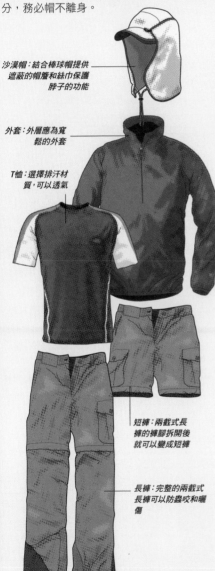

沙漠帽:結合棒球帽提供遮蔽的帽簷和絲巾保護脖子的功能

外套:外層應為寬鬆的外套

T恤:選擇排汗材質,可以透氣

短褲:兩截式長褲的褲腳拆開後就可以變成短褲

長褲:完整的兩截式長褲可以防蟲咬和曬傷

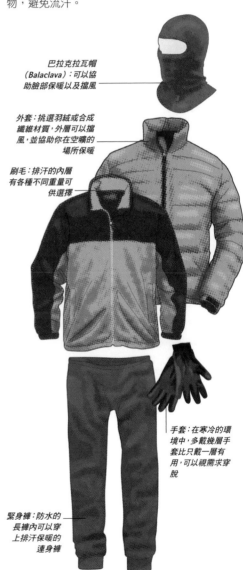

巴拉克拉瓦帽(Balaclava):可以協助臉部保暖以及擋風

外套:挑選羽絨或合成纖維材質,外層可以擋風,並協助你在空曠的場所保暖

刷毛:排汗的內層有各種不同重量可供選擇

手套:在寒冷的環境中,多戴幾層手套比只戴一層有用,可以視需求穿脫

緊身褲:防水的長褲內可以穿上排汗保暖的連身褲

雨天穿著

突如其來的暴雨在哪都可能發生，很容易就遇上。這類狀況下最好的是透氣、防水、排汗的材質，最著名的便是「Gore-Tex®」。一定要攜帶保持乾爽的裝備，並確保狀況發生時方便取用——舒適和悲慘只有一線之隔。

透氣防水纖維的原理

透氣防水布料由三層組成，兩層尼龍夾著一層薄薄的特夫綸。特夫綸上擁有細孔，比人類頭髮還小50倍，可以擋雨，也能排汗。

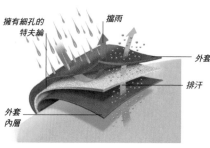

擁有細孔的特夫綸

擋雨

外套外層

排汗

外套內層

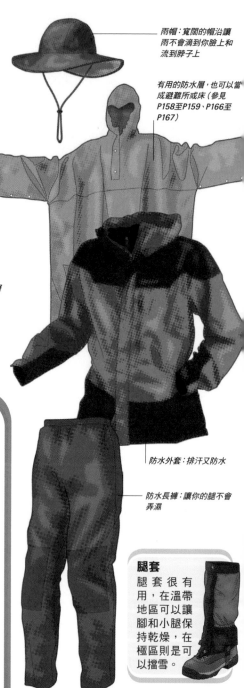

雨帽：寬闊的帽沿讓雨不會滴到你臉上和流到脖子上

有用的防水層，也可以當成避難所或床（參見P158至P159、P166至P167）

防水外套：排汗又防水

防水長褲：讓你的腿不會弄濕

襪子

襪子也很重要，功能主要有二，一是可以當成緩衝，讓腳不會摩擦到靴子，形成水泡；二是透過排汗讓腳保持溫暖和乾燥。要注意透氣防水布料做的襪子可以和一般靴子一起穿，但不能和透氣防水靴一起。

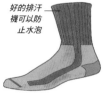

好的排汗襪可以防止水泡

穿靴子時緩衝可以提供額外保護

腳跟處厚實，相當舒適

排汗襪
輕量化的襪子，可以協助排汗、減少摩擦力。

登山襪
厚重布料提供充分的緩衝、舒適、保護。

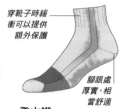

腿套
腿套很有用，在溫帶地區可以讓腳和小腿保持乾燥，在極區則是可以擋雪。

鞋子

挑選鞋子時要考慮數項因素。首先便是你的個人需求，包括腳型以及你需要的支撐性；也要考慮旅程的長短和所經的地形，以及花費，鞋子從便宜到超貴都有。如果你要長時間待在野外，務必記得多花點錢投資舒適耐用的鞋子。

試穿靴子

啟程時靴子和腳應該要融為一體，買新靴子時，最好先穿一下，四處走走，以確保鞋子合腳。

鞋底分析

靴底有好幾層，能夠保護和支撐你的腳。找個好踩的鞋底，腳跟和腳趾處則是要有緩衝。

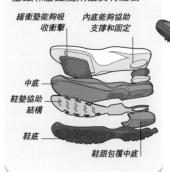

緩衝墊能夠吸收衝擊
內底能夠協助支撐和固定
中底
鞋墊協助結構
鞋底
鞋跟包覆中底

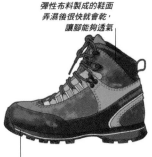

拱形結構讓涼鞋可以適應任何地形
可調整的扣環相當舒適
現代涼鞋的鞋底非常穩固

彈性布料製成的鞋面弄濕後很快就會乾，讓腳能夠透氣
鞋底能夠吸收衝擊，在硬地會更舒適

涼鞋

現代涼鞋設計提供良好的支撐，而且非常舒適，還有額外的通風。

輕量靴

布料和皮革混合越來越普及，因為其結合了重鞋的支撐和摩擦力，以及運動鞋的彈性，因此腳的摩擦力較小。

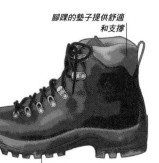

腳踝的墊子提供舒適和支撐
鞋底在濕滑時也能提供抓地力

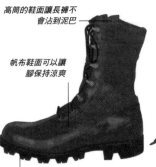

高筒的鞋面讓長褲不會沾到泥巴
帆布鞋面可以讓腳保持涼爽
鞋底的紋路又寬又深，濕滑時可以提供抓地力

加上冰爪可以在冰雪上提供更好的抓地力

健行靴

重量、耐久、保護之間的折衷，造就多功能的好皮靴，鞋底是耐穿的橡膠，像是「Vibram®」，鞋面防水，腳踝處也有支撐。

叢林靴

這種高筒靴是以防腐爛的皮革和帆布製成，鞋底為一體成形。腳背的透氣孔在溽熱的環境中能夠協助通風、排出濕氣。

登山健行兩用靴

現代的兩用靴比傳統登山靴更具彈性，可以和冰爪一起穿，在寒冷環境也能保暖。

極限生存案例：野外

有用的裝備

- 登山杖
- 簡易鏈鋸
- 口哨、手電筒、反光鏡
- 驅獸噴霧
- 淨水器
- 小型無線電
- 地圖、指南針、GPS
- 求生包、野外刀
- 手機或衛星電話
- 雨衣或露宿袋

38歲的布雷克・史坦菲爾德和他65歲的父親尼爾，不僅遭困河冰之下、被熊攻擊，還在沒有食物的情況下，於阿拉斯加的荒野中度過了四天四夜。他們之所以能存活，都要多虧良好的求生技巧、對當地的知識、充足的水源和柴火。

2003年6月6日禮拜五，父子倆搭乘水上飛機來到阿拉斯加深處的庫由克河（Koyukuk River）偏遠地區。他們原訂進行七天的泛舟之旅，航行145公里抵達貝托斯鎮（Bettles）。然而，意外發生時旅程根本還沒正式展開——父子的船高速撞上一大片冰，把他們拋進寒冷的水中，兩人皆遭強烈的水流捲至冰面下。布雷克不知怎地幸運沖上岸邊，他利用雲杉樹枝把父親拉上岸。

布雷克很快發現父親接近失溫，於是找來樹枝和松針，用防水打火機生火。兩人孤立無援，沒有補給，且其他人認為他們還要六天才會回家，生存機率看起來相當渺茫。隨著夜晚來臨，他們開始建造避難所。

> "小舟高速撞上一大片冰"

隔天早上，布雷克決定跋涉105公里前往貝托斯求援。禮拜天時，他的進展因為兩條大河匯流受阻，也就是提奈古河（Tinayguk River）和庫由克河。不過布雷克發現，他已經抵達航道的地標，補給機常會經過此處飛往內陸，因此他生火施放信號，並開始等待。兩天後，一名飛行員發現布雷克，將他的位置傳回320公里外費爾班克斯（Fairbanks）的美軍基地，並空投雙向無線電和補給給他。飛行員接著沿河往前飛找到尼爾，空投睡袋、帳篷、補給，同樣回報位置。隔天父子倆都順利獲救，雖然精疲力盡、營養不良、接近失溫，但仍活著。

該做什麼

你是否面臨危險？

← 否 　 是 →

如果是團體行動，試著協助其他遭遇危險的人

讓自己脫離以下危險：
惡劣天氣：尋找立即遮蔽
動物：避免直接衝突，遠離危險
受傷：穩定傷勢、施以急救

評估你的處境
參見P234至P235

是否有任何人知道你可能失蹤或你的位置？

← 否 　 是 →

如果沒人知道你失蹤或你的位置，那你必須運用手邊所有方法，通知他人你的困境

如果你真的失蹤了，那麼幾乎肯定會有搜救團隊出動

你有辦法聯絡外界嗎？

← 否 　 是 →

你將面對為期未知的求生期，直到其他人發現你，或你找到救援

如果你有手機或衛星電話，讓他人知道你受困了。如果你的情況嚴重到需要緊急救援，而且你帶著PLB，那也可以考慮動用

你能在原地存活嗎？*

← 否 　 是 →

如果你無法在原地存活，而且沒有理由支持你留下來，你就必須移動到另一個存活及獲救機會更高的地點

運用求生四大基本原則：防護、地點、水分、食物

← 你必須移動** 　 你選擇留下** →

應該做

- 針對要移動到何處，進行詳盡的考慮，先找個制高點，以評估什麼地方適合生存和求救
- 注意穿著，不要在移動時太悶熱，靜止時太冷則會導致失溫
- 找支登山杖，以免失足和摔倒
- 抵達定點後便開始建造避難所
- 按照潛在或已知的水源規劃你的路線，可以的話就過濾和淨化所有水
- 在移動時蒐集求生信號的材料，抵達定點後施放

應該做

- 建造避難所前先檢查自然危害，包括昆蟲、水災、落石、野生動物、倒塌的樹木
- 清點補給，謹慎使用
- 維持火堆，生火之後可以拿來煮水、保暖、求救
- 用乾燥的樹葉塞滿塑膠袋或備用衣物，可以當成床墊或枕頭，在寒冷潮濕的地面保暖
- 如果是團體行動，分派工作給每個人，包括小孩，這可以讓他們專心，減緩擔憂

不該做

- 別忽略火堆，持續尋找乾燥的火種和燃料
- 別走得比隊伍中最慢的人還快
- 別下坡時漫不經心，扭到腳踝可能要了你的命
- 別穿太少或穿太多，輕裝上路，並視情況增減衣物

不該做

- 別把食物留在營地，這可能吸引掠食者
- 別將避難所建得太深，雖然能躲避惡劣天氣，但將阻礙求生信號
- 別吃未知的食物，這可能會讓你生病，使情況惡化，短時間內食物不是優先

* 如果你無法在原地存活，但也因為傷勢或其他因素無法移動，你必須盡你所能求救。

** 如果你的處境改變，例如你邊「移動」邊求援，然後找到一個合適的存活地點，重新考慮上述的「應該做」和「不該做」。

睡眠

對存活來說，休息和食物一樣重要，一夜好眠可以抵銷多數的焦慮和壓力。確保避難所適合你所處的環境，以及挑選正確的睡袋，都是存活的重要因素。

睡袋

睡袋有許多不同樣式和風格，但你選的睡袋應該要有足夠的厚度，讓你即便沒有帳篷，在夜間仍能保暖。千萬不要把睡袋弄濕，一定要把睡袋放在防水夾層中，像是背包或露宿袋的內袋。購買前也試用一下，如果睡袋太緊，就不太好。

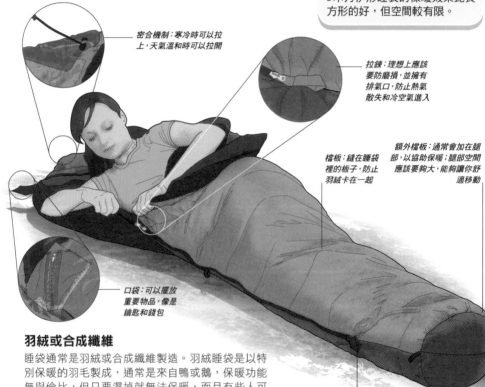

密合機制：寒冷時可以拉上，天氣溫和時可以拉開

拉鍊：理想上應該要防磨損，並擁有排氣口，防止熱氣散失和冷空氣進入

檔板：縫在睡袋裡的板子，防止羽絨卡在一起

額外檔板：通常會加在腿部，以協助保暖；腿部空間應該要夠大，能夠讓你舒適移動

口袋：可以擺放重要物品，像是鑰匙和錢包

扣環：讓你能夠連結睡袋和睡墊

腿部：呈木乃伊形，目的是在側睡時固定腿的位置

羽絨或合成纖維

睡袋通常是羽絨或合成纖維製造。羽絨睡袋是以特別保暖的羽毛製成，通常是來自鴨或鵝，保暖功能無與倫比，但只要濕掉就無法保暖，而且有些人可能會過敏。合成材質則從簡單的中空纖維一直到模擬羽絨結構的精緻纖維都有，就算弄濕，仍保有部分保暖功能。

> **睡袋購買技巧**
>
> 睡袋有很多種，你可以考慮以下幾點，確保自己買到合適的睡袋：
>
> - 確認你在旅程中可能遇上的最低溫度，選擇適合這個溫度的睡袋。
> - 合成睡袋比羽絨睡袋更便宜，也更好清理，就算濕掉也可以保暖。
> - 羽絨睡袋比合成睡袋貴，但是保暖效果較好，也較耐用。
> - 木乃伊形睡袋的保暖效果比長方形的好，但空間較有限。

溫度評比

由於睡袋製造商沒有統一的衡量標準，睡袋的保暖程度目前仍相當不準確。某些製造商會同時提供舒適評比和生存評比，也就是「適用季節」，這能讓我們有一些線索，了解睡袋的性能。

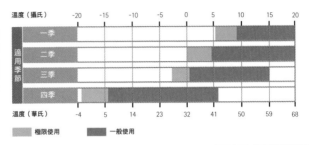

睡袋構造

所有睡袋的原理都一樣：困住空氣，防止循環，如此人體便能加熱困住的空氣，在睡眠時保暖，這可以用數種方式達成。

盒型
常見於羊毛睡袋，材質是填充在類似盒子的構造中，以減少隆起。

縫製型
材質填充在獨立的圓管中，不過熱氣仍會從縫線處散失。

管型
填充材質分為兩層，目的是避免隆起以及熱氣從縫線處散失。

瓦型
重疊的纖維呈斜面，中間充滿熱氣，增強保暖。

睡袋使用注意事項

使用前務必記得檢查內部，看看有沒有蜘蛛或其他危險，並抖一抖，確保填充材質平均分布。使用時，若覺得太熱，就拉開拉鍊冷卻，或是把睡袋當成被子。如果太冷，可多穿幾件，或是加上絲質襯墊和防水露宿包，提升睡袋的性能。

睡眠配件

要乾燥、舒適的一夜好眠，除了睡袋之外，你也需要買個睡墊。露宿袋、睡袋襯墊、充氣枕頭等其他配件，也會讓你更舒服。

輕量化的選擇，通常輕達500公克
很快就能摺好，也很好收納

塑膠睡墊
最輕也最簡易的睡墊，適用於軟地，像是沙地或松針。

夏天時比較短的墊子就可以了
外部為防水止滑的聚酯纖維材質

充氣睡墊
比塑膠睡墊更重、更貴，但非常舒適，而且很保暖。

炎熱時也可以單用襯墊
比睡袋還好清洗

睡袋襯墊
通常為棉質或絲質，可以將空氣困在你的身體和睡袋之間。

溫暖時，露宿袋可以讓你直接睡在野外，不用帳篷

露宿袋
簡易的防水袋，可以蓋在睡袋上，保持乾燥，或是單獨當成避難所。

外層有舒服的墊子

充氣枕頭
能為你的旅程增添一點奢侈感，也可以把多餘的衣物塞進置物袋充當枕頭。

鋁箔可以防止體熱散失，並將其傳回身體

太空毯
輕量化的鋁箔毯，供緊急狀況使用，也可以充當遮雨棚。

移動式避難所

對長期存活而言，夜間有個可以遮風避雨的避難所相當重要。許多產品都能提供協助，視你的狀況和負重而定。你可以選擇輕量化的裝備，像是吊床和各種露宿袋，或是傳統的帳篷，雖然比較重，但可以容納多達8人。

架設吊床

如果擁有吊床，那就算地面泥濘、崎嶇、有坡度，你還是可以紮營。吊床的優點在於輕量化，而且在哪都可以架設。現代的吊床包同時擁有避難所和床的功能。

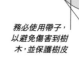

務必使用帶子，以避免傷害到樹木，並保護樹皮

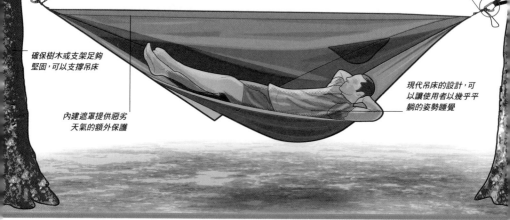

確保樹木或支架足夠堅固，可以支撐吊床

內建遮罩提供惡劣天氣的額外保護

現代吊床的設計，可以讓使用者以幾乎平躺的姿勢睡覺

挑選防水帳棚

防水帳棚結合防水布和帳篷的功能，是種功能多樣、極其輕便的避難所，最嚴苛的情況也能承受。使用時地面應鋪上防潮布，以提供額外保護，適合的睡袋也很必要。單人防水帳棚可以輕達520公克。

如何使用有遮蓋的露宿袋

有遮蓋的露宿袋基本上就是防水透氣的露宿袋，設計成可以當作單人避難所使用。通常會有定位點，還有附拉鍊和遮蓋的入口，當作可以放背包的小空間。不少也附有厚重耐用的防潮布，幾分鐘內就能搭建和拆卸。

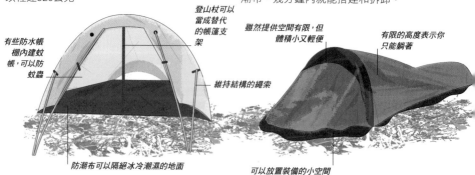

有些防水帳棚內建蚊帳，可以防蚊蟲

登山杖可以當成替代的帳篷支架

維持結構的繩索

防潮布可以隔絕冰冷潮濕的地面

雖然提供空間有限，但體積小又輕便

有限的高度表示你只能躺著

可以放置裝備的小空間

帳篷的使用

帳篷可以遮風避雨和保暖。外部的遮罩應該堅固、不透水、緊繃、能承受強風;連著遮罩的內帳則是較為鬆垮,以透水材質製成,可以減少凝結和保暖。帳篷的內部和外部不應接觸,如果接觸,熱氣就會散失,遮罩底部也會出現凝水,並滲入帳篷。

警告!
在某些氣候如強風、風暴、大雪中,木樁和繩索可能不足以將帳篷固定在地面上。這可能會造成帳篷被吹走,對裡面的人帶來嚴重影響。在這類情況下,使用額外工具如石頭或木頭,來固定帳篷。

三季帳篷

三季帳篷是設計在多種氣候中使用。內層以輕量化材質製成,通風防蟲。位在地面10公分之上的遮罩和防潮布,則是以防水纖維製成。

支架分隔內帳和遮罩,以增強通風

帳篷的門是滑順的環形拉鍊

夾子將內帳和支架連結,安全快速又簡易

外門可以捲成橫的,和遮罩連結,比較方便

有遮罩

內帳材質沒有塗料,以增強通風、減少凝結

繩索在強風中支撐帳篷

無遮罩

冬季帳篷

在寒冷的環境中,挑選擁有堅固支架、防護窗、充足口袋的帳篷,這樣你就能把裝備放在帳篷中,不過這些額外功能也會讓帳篷變重。圓頂能抖落積雪、承受強風。

透光防蟲的網狀門

防凝結海綿可以吸收濕氣,並讓遮罩不會碰到內帳

圓頂可以防止厚重的積雪

通風拉鍊可以促進空氣流通,讓濕掉的裝備更容易晾乾

有遮罩

內部支架可以抵抗惡劣天氣

厚重的支架能夠抵擋強風

無遮罩

小空間讓你不用離開睡袋就能煮食

食物

你吃的食物決定身體運作的效率，這在一場將測試你身心極限的遠征中，可說再重要不過。

維生的食物

身體需要能量才能進行內部的化學和生物反應，並為肌肉提供動力。這些能量和其他營養，便來自你吃的食物（參見下表）。

脂肪和生存

良好的體能和靈活性讓你保持強壯，不易受傷，但在生死關頭中，稍微過重一點其實也是優勢：500公克的身體脂肪可以轉換成約3500大卡的熱量，等同你一天平均消耗的能量。

營養成分	例子	功能
碳水化合物	■ 米飯、義大利麵、麵包、麥片 ■ 新鮮水果和果乾 ■ 根莖類蔬菜巧克力和甜食	■ 能量的主要來源，多數皆能轉換成葡萄糖，即身體最愛的能量來源。
蛋白質	■ 肉類和禽類 ■ 魚類，像是鮪魚和鮭魚 ■ 蛋和乳製品 ■ 豆類和種子	■ 對肌肉組織的生長和修復相當重要。 ■ 增強體力和能量，協助對抗疲勞。 ■ 帶來飽足感。
脂肪	■ 堅果和種子 ■ 乳製品，像是奶油和起司 ■ 肉類，像是培根和臘腸 ■ 食用油	■ 良好的能量來源。 ■ 帶來飽足感。
纖維	■ 新鮮水果和果乾，特別是果皮 ■ 蔬菜、豆類、種子 ■ 全麥麥片 ■ 全麥麵包、義大利麵、糙米	■ 提供協助消化的纖維。 ■ 帶來飽足感。
維他命和礦物質	■ 新鮮水果和果乾 ■ 綠色蔬菜 ■ 肉類和魚類 ■ 堅果和種子	■ 對身體組織的生長和修復相當重要。 ■ 保養牙齒和眼睛。 ■ 促進血液循環和能量製造。

維持能量均衡

我們透過進食來補充每日所需的能量。從食物獲得的能量是以大卡計算，每天要維生就必須攝取一定的熱量。如果熱量太低，體重就會下降，不過吃太多也會造成肥胖，可能導致長期的健康問題。每天所需的熱量是依許多因素而定，像是年齡和運動量等（參見右表）。如果不補充能量，繼續活動，那麼就會開始消耗儲存在身體脂肪中的能量。

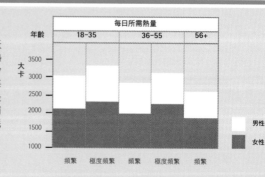

在野外用餐

即便你只是出去健走，還是應該攜帶食物，像是水果和巧克力，以補充能量。比較長的旅程則是需要攜帶各式各樣的食品，補充能量之外，也能多點變化。

警告！
在生死關頭，前24小時都不要吃東西，除非是要補充能量。謹慎分配食物，因為消化需要水分。

食物種類	例子	功能
早餐麥片和果乾	■ 什錦果乾 ■ 麥片 ■ 燕麥粥 ■ 果乾	■ 碳水化合物、維他命、礦物質的重要來源，讓你展開活力充沛的一天。 ■ 含有膳食纖維，可以協助消化。
零食	■ 餅乾和蘇打餅 ■ 能量棒和麥片棒 ■ 水果，像是蘋果、梨子、橘子 ■ 堅果和種子	■ 富含碳水化合物，可以讓你維持能量。 ■ 在正餐間止餓。
高熱量零食	■ 卡士達粉和乾燥冰淇淋 ■ 巧克力 ■ 硬糖 ■ 布丁粉	■ 要時讓你補充能量。 ■ 雖然營養價值有限，但可以撫慰心情。
正餐	■ 加熱調理包，你可以買到許多裝在鋁箔包中的食物，烹煮5到7分鐘 ■ 冷凍和乾燥食品，只要加入沸水，攪拌，然後等待5分鐘即可食用，極度輕量化，也不佔空間 ■ 罐頭，有很多選擇，可是很佔空間也很重	■ 提供各式營養、維他命、礦物質，在一天的活動之後協助身體恢復和修補。 ■ 準備方便快速，不用什麼器具。 ■ 許多都需要用上燃料或是沸水烹煮。 ■ 可以加入豆類和穀類。 ■ 小型罐頭可以直接從蓋子拉開。
肉、魚、起司	■ 罐頭，像是沙丁魚或鮪魚 ■ 加工肉類，像是火腿、義大利臘腸、牛肉乾 ■ 硬起司，像是切達起司和帕瑪森起司	■ 富含蛋白質和脂肪。 ■ 容易儲存，保存期限也長，雖然罐頭比其他食物還重。
豆類和穀類	■ 扁豆和乾豌豆 ■ 乾豆類和珍珠大麥 ■ 米飯和義大利麵 ■ 北非小米	■ 可以加進正餐，提高飽足感。 ■ 富含碳水化合物。 ■ 也提供纖維和蛋白質。
調味	■ 麵粉 ■ 鹽 ■ 糖 ■ 硬脂肪	■ 麵粉和鹽可以製作麵糰。 ■ 糖和鹽可以為野味增添風味。 ■ 硬脂肪是珍貴的脂肪來源，可以幫你加菜。
香料	■ 濃湯包 ■ 番茄汁 ■ 調味粉 ■ 肉湯塊	■ 為食物添加風味和變化。 ■ 烹煮野味時特別有用。
飲料	■ 茶 ■ 咖啡 ■ 可可粉 ■ 奶粉	■ 雖然營養價值有限，但可以提供溫暖和撫慰。 ■ 可可粉富含碳水化合物。 ■ 奶粉富含鈣質。

露營爐

雖然沒有任何事比得上自己生火帶來的滿足感,專用露營爐的方便和可靠仍使其成為重要的炊事裝備,特別是在禁止生火的區域。

露營爐的優點

現代露營爐重量相當輕,而且還能收納成很小的體積。目前最常見的便是氣態爐,但液態爐也頗值得考慮。這些爐子各有優缺點(參見下表),你的選擇則會受空間、重量、距離、環境影響。危急情況發生時,固態燃料爐是個非常好的裝備(參見P59)。

挑選露營爐(氣態或液態)

比起液態爐,氣態爐比較安全、環保、輕便、易於使用,但價格較高,而且不適用於低溫和高山環境。液態爐則更穩定、燃料多元、便宜,但在使用前必須先加壓和預熱,而且較不環保。

運送燃料

運送燃料時有許多事項需要考量,以策安全:

- 步行時,將放置燃料的容器直立擺在背包中央,用衣物包圍,以防撞擊,並確保抵達營地時方便拿取。如果採用其他移動方式,也請遵照相同原則。
- 確保燃料瓶和水瓶的外觀截然不同,以免混淆。
- 如果旅途時間很長,先確認燃料的補給,並思考如何安全處理廢品。

氣態露營爐		
爐具種類 丁烷或異丁烷	丙烷	混合燃料
資訊 ■ 兩種燃料都以拋棄式的加壓罐販售。	■ 以拋棄式的加壓罐販售。 ■ 多數可攜式爐具和烤肉架都能使用。	■ 以拋棄式的加壓罐販售。 ■ 混合丙烷、丁烷、異丁烷。
優點 ■ 輕量化、密封的燃料瓶。 ■ 丁烷非常有效率,火焰溫度也很高。 ■ 異丁烷比丁烷更有效率,在寒冷環境表現也更好。	■ 輕量化、密封的燃料瓶。 ■ 火焰溫度高、穩定,幾乎無煙。 ■ 寒冷環境表現良好。	■ 輕量化、密封的燃料瓶。 ■ 比純丙烷更安全,表現也比純丁烷和寒冷環境的異丁烷更好。 ■ 異丁烷混合物效率更好。
缺點 ■ 和液態燃料相比,成本更高、熱能更低。 ■ 燃料效率隨高度降低。 ■ 在攝氏10度以下的環境,丁烷效率比異丁烷更差。	■ 和液態燃料相比,成本更高、熱能更低。 ■ 燃料效率隨高度降低。 ■ 極度易燃,所以和其他燃料相比較不安全。	■ 和液態燃料相比,成本更高、熱能更低。 ■ 燃料效率隨高度降低。

安全使用露營爐

存放燃料和使用爐具時務必都要小心，只使用製造商推薦的燃料，而且每次使用前都要先檢查設備，並記得：

- 清理炊事區域，不要有乾燥的植被和落葉，以免灑出燃料或打翻爐子。
- 把爐子放在平坦穩固的地方。
- 用火時遠離燃料，特別是在添加或補充燃料時。補充燃料前，確保火焰已完全熄滅，而且爐子也已冷卻。
- 在通風良好的地方煮食，特別是液態燃料可能會產生有毒氣體，像是一氧化碳，而且煮食也會消耗重要的氧氣。
- 不要在帳篷內使用爐子，除了可能產生有毒氣體外，火災也很危險。帳篷是出入口有限的密閉空間，幾分鐘之內就會燒光，裡面的所有東西也是，你很可能來不及逃生。失去帳篷和裝備就夠慘了，更別說你還可能同時受到三度灼傷。
- 使用爐子時一定要有人注意，假如翻倒，很容易就會引發火災。如果燃料外洩，點火也可能會造成爆炸。

固態燃料爐

小巧可折疊的固態燃料爐是非常有用的緊急裝備。爐具本身可以擋風及煮食，使用的固體燃料則是在多數情況下都能生火的可靠方法。標準的固態燃料和新式的固態燃料，都可以產生能夠燃燒長達8分鐘的無煙火焰。

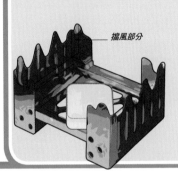

擋風部分

液態露營爐

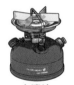	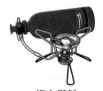		**爐具種類**
去漬油	**複合燃料**	**生質燃料**	
■以拋棄式的罐裝販售。	■可以使用各種燃料，從無鉛汽油、煤油、航空燃油、去漬油，到柴油，多數都很容易取得。	■主要燒木頭，可以加入次要燃料。 ■運送時爐具可以一併放在鍋子中，相當方便。	**資訊**
■在低溫、高山、多數天氣情況下都能使用。 ■火焰很純淨。	■可用多種燃料。 ■燃料不須加壓，所以可以安全存放在幾乎所有密封容器中。 ■可靠、有效率、火焰溫度高。	■輕量化。 ■可以燒細枝、樹枝、種子，甚至乾燥的毬果。 ■不需要攜帶燃料，要使用時再蒐集燃料即可。	**優點**
■爐具使用前需要加壓。 ■燃料需要預熱。	■可能打翻易燃燃料。 ■爐具使用前需要加壓。 ■燃料需要預熱。 ■某些燃料會產生煙霧和有毒氣體。	■燃料必須是乾燥的。 ■和氣態及液態燃料相比，熱能較低。 ■鍋子可能會有碳殘留。	**缺點**

求生包

基本求生包是你在所有戶外活動都應攜帶的重要物品,極為輕便,可以隨身攜帶,內容物則須符合求生四大基本原則:防護、地點、水分、食物。

準備求生包

挑選一個防水、密封的有鎖金屬盒。雖然你能買到現成的求生包,還是應視需求和前往的環境自行調整內容物。理想上,求生包的內容物應該要高品質、多用途,例如盒子本身就可以當成杯子、小鍋子、反光鏡使用。求生包應包含下列物品:

多層的金屬盒

第一層(底層)	第二層	第三層
■ **水泡貼布**:輕微割傷和水泡時使用,包括各種不同大小的防水纖維貼布,也能拿來修補帳篷和防水布的破洞。	■ **殺菌濕紙巾**:拿來處理傷口和清理叮咬,也可以點燃生火。	■ **淨水劑**:有淨水片或碘片可供選擇,但如果你對碘或甲殼類過敏,就不要選碘,水淨化之前要先過濾。

第六層	第七層	第八層
■ **簡易鏈鋸**:可以擺環形,空間有限就分成一半。 ■ **刀片**:功能廣泛,從替動物剝皮到割繩索等,放在原本的包裝裡。 ■ **針線組**:挑選堅硬的蠟質線軸,並先穿過針孔	■ **手電筒**:準備一把白光和一把紅光。 ■ **小型多功能工具鉗**:參見P61表格。 ■ **鏈鋸把手**:和簡易鏈鋸一同使用。 ■ **顯眼的卡片、反光板**:求救。 ■ **指南針**:緊急備用。 ■ **打火石、打火棒、棉花**:生火。 ■ **陷阱**:獵捕動物。	■ **防水火柴和火種**:用於生火,火柴存放在小型塑膠夾鏈袋中。 ■ **鉛筆**:兩端都削尖。 ■ **過錳酸鉀**:可溶於水,低濃度能協助消毒,高濃度可以清理傷口,加上糖則可以生火。儲存在防水容器中。

挑選多功能工具鉗

這是個好用的裝備，通常是為特殊目的設計，包含多種實用求生功能，像是小型指南針、鉗子、鋸子、各種刀片。挑選最符合你需求又好握的那把，並檢查刀片可以鎖住，以免受傷。將其擺在安全的口袋，或是放在腰包中，求生包裡也放一把小的（參見下表）。務必記住，多功能工具鉗只是輔助，並不能取代真正的野外刀（參見P146）。

其他工具，像是剪刀，是從多功能工具鉗的「雙臂」打開

旋轉機制使其在不使用時，可以精密地折疊起來

尖嘴鉗可以用來夾東西或剪電線

未使用時就折好，以策安全

第四層	第五層
■凡士林：嘴巴乾裂、起疹子、潰爛都可以擦，塗在棉花上也可以燒得更久。可以放在小型塑膠夾鏈袋中。	■防水便條紙：用於畫地圖和留訊息。 ■親人照片：在生死關頭可以帶給你求生意志。 ■信用卡：處理蚊蟲叮咬很有用（參見P266至P267）。 ■鈔票：包在玻璃紙中。

第九層	用膠帶密封的盒蓋
■不含潤滑油的保險套：可以拿來裝水，或是當防水容器，裝一些小東西，像是你的手機。 ■小型釣魚卡：如果你附近有水，比起哺乳類，魚類更容易捕捉、處理。釣魚線也有其他功能。應該包含魚鉤、魚餌、轉環、釣組。	■縫紉針：功能廣泛，可以當成箭頭，修補帳篷或防水布，寬眼是最棒的。 ■安全別針：固定衣物，或修補睡袋和帳篷。 ■小型螢光棒：緊急照明、求救。 ■刀片：功能廣泛（參見第六層）。

其他有用物品

即便求生包的空間有限，你仍可以把物品掛在皮帶上或放在腰包中，稱為「求生帶」，屬於第一線裝備（參見P43）。

■**太空毯或鋁箔紙**：可以施放求救信號、當成避難所、裝水、儲水、加熱水、煮食。許多都是雙面，一面是銀色，另一面則是可以偽裝的綠色或醒目的橘色。

■**塑膠袋**：越多越好，用途廣泛，從裝水到蒸發袋。

■**藥品（例如止痛藥和抗生素）**：不能取代主要的急救包，但可以確保如果裝備不在手邊，仍是有些基本藥品。

■**小型蠟燭**：點燃後能提供可靠的火焰，進而生火。

■**尼龍緊身褲**：可以用來保暖，或湊合著當濾水器、蚊帳、漁網。

■**小型收音機**：可以是裝電池或太陽能發電。

■**水管**：讓你就算遇到無法進入的石縫也能取水。

■**無火柴生火組**：沒有天然燃料時，仍是可以生火。

在 路 上

尋找
路徑

出發遠征之前,你至少應大致了解如何判讀地圖和使用指南針。正確判讀地圖的能力,可以讓你在準備階段做出周全的判斷。如果熟悉準備前往的地區和地形,迷路的機率也會降低,同時還能持續評估你的進度,並在必要時調整計畫。你也能夠事先規畫最安全也最合適的路線,找出水源、避難所、適合求救的地區。如果你是個地圖和指南針專家,就完全不必擔心迷路或偏離預先規劃的路徑,可以自由自在享受大自然。

生死交關時,你會面臨許多困難的抉擇,像是決定是否要留在原地等待救援,或是移動到存活和獲救機會較高的地區。因而你的導航能力,無論是使用地圖和指南針,

本節你將學會:

■ 如何**運用地圖**判讀**地勢**……

■ **前路漫漫,無可預測**……

■ **縱線和橫線**與**ERV**和**GPS**的差異……

■ **繞道而行**為何是**最直接的路線**……

■ 如何**使用頭髮導航**……

■ **厚重的積雨雲**為何代表**壞天氣**……

或是運用自然地標，都將在決策過程扮演重要角色。雖然GPS是非常好的幫手，卻必須依賴電池和科技，而這兩者都有可能失靈。

學會判讀天氣，也能協助你評估狀況及決策。評估自身狀況和調整計畫的能力，代表你可以避免許多潛在的風險。

生死關頭時， 判讀方位（參見P68至P71）和運用計步法導航的能力，都很可能相當重要。

可以運用以下的方法，測試你朝特定方位行走特定距離的能力有多準確。假如你都沒有偏離方位，步伐也很穩健，那麼你應該會回到出發點。先挑選一個合適的地區，讓你可以朝任意方位行走至少100公尺，不要偷偷跟著記號作弊！務必確保你沒有偏離方位，並持續以計步法導航，這個測試才會有用。

1. 在地上放置記號，並在指南針設定好方位，此處以110度舉例。

2. 朝這個方位走，同時計步，等你覺得已經走了100公尺就停下來。

3. 接著在原先的方位加上120度，方位現在變為230度，並在指南針上設定。

4. 沿著新方位走100公尺後停下。

5. 再加120度，最終方位現在為350度，在指南針上設定。

6. 朝著最終方位走100公尺，這時你應該會回到出發點。

> 永遠不要低估地圖、指南針、GPS，以及你使用這些裝備的**技巧和知識**所**結合起來的力量**，你的性命很可能**仰賴於此。**

地圖和地圖判讀

地圖是立體空間的平面呈現，你可以從中得知距離和高度。如果能夠判讀地圖，並詮釋其中的資訊，就可以在腦中想像某地區的樣貌，並將這些特徵當成地標協助導航。地圖非常重要，務必妥善保管。

了解地圖

地圖五花八門，包含不同程度的細節，比例尺也不同，但對戶外活動來說，最適合的非地形圖莫屬。地形圖會標示出重要的特徵，像是河流、道路、鐵路、小徑、建築、林地，並運用代表高度的等高線標示出地勢（參見P67）。

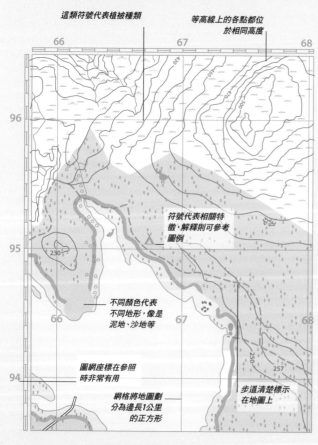

這類符號代表植被種類

等高線上的各點都位於相同高度

符號代表相關特徵，解釋則可參考圖例

不同顏色代表不同地形，像是泥地，沙地等

圖網座標在參照時非常有用

網格將地圖劃分為邊長1公里的正方形

步道清楚標示在地圖上

圖例

地形圖擁有圖例，用途是解釋地圖上的資訊。熟悉這些圖示相當重要，可以協助你有效判讀地圖，以下便是圖例的例子：

高度和自然景觀

水域		泥地
沙或沙地		

垂直面及懸崖

碎石	卵石	露頭	碎石坡

植被

- 針葉樹
- 非針葉樹
- 灌木林
- 果園
- 灌木叢
- 蕨類、荒野、草原
- 沼澤、蘆葦、鹽灘

觀光和休閒資訊

- 自然保留區
- 營地
- 釣魚區
- 步道和小徑

比例尺

地形圖的圖例部分皆附有比例尺，即地圖要放大多少倍才是實際的尺寸。這是非常有用的資訊，例如比例尺是1比2萬5000，那麼地圖上的4公分，就代表實際上的1公里，而比例尺更小的地圖，比如1比5萬，提供的細節則較簡略。

測量距離

地圖是依據特定比例繪製，可以用來測量實際距離。這非常重要，表示你可以規劃出最直接也最省力的路線。在生死關頭中，一絲一毫的精力都至關重大，所以距離越短越好。

使用網格

測量距離最簡單的方式便是使用網格，在比例尺1比2萬5000的地圖中，每個網格都代表1平方公里（如果你走對角線，距離則約為1.5公里）。你也可以在兩點間放一張紙，標示起點和終點，再和比例尺對照以判讀距離。

使用棉線或焊線

你可能時不時會偏離直線，並需要繞過障礙和拐彎，因此測量距離更好的方式，便是拿一段棉線，沿著你的預定路線彎曲，再和比例尺對照。使用無鉛焊線更是準確，因為其在地圖上不會變形，也能保持彈性。

等高線

地形圖擁有稱為等高線的線條，也就是海平面上相同高度各點的連線，可以精確描繪地勢。等高線的間距則會標示在圖例中，比例尺1比2萬5000的地圖中，等高線間距通常為5公尺，不過山區的等高線間距則可能為10公尺。判讀等高線並想像出實際地勢的技巧，可能需要花點時間才能熟悉，不過一旦學會，就能協助你判讀地圖。

等高線的運用

了解地勢的起伏，將大幅提升導航技巧和路線規劃能力（參見P73）。上下坡將消耗許多體力，最好還是遵循地圖上的等高線，繞過丘陵比較好。

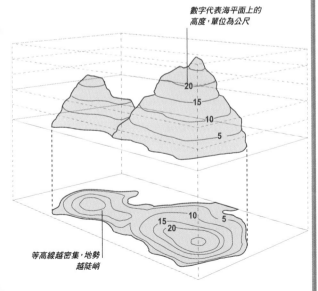

數字代表海平面上的高度，單位為公尺

等高線越密集，地勢越陡峭

圖網座標

地圖上的網格線使用稱為圖網座標的數字，協助你找出特定地點，垂直的網格線稱為「縱線」，越往東數字越大，水平的網格線則稱為「橫線」，線條交會之處便是網格。

運用圖網座標

使用圖網座標時，要先考慮縱線的數字，比如在下方比例尺1比2萬5000、網格間隔為1公里的地圖中，深色的區域即以四位數字稱為2046，面積為1公里乘1公里。如果想要更準確，可以使用六位數字，再將正方形細分為十等分，途中打叉的區域即為185445。

判讀方位

除了理解和判讀地圖外,如何將地圖上的資訊轉化到現實世界,以便導航,也相當重要。目視雖然可以達成,但在多數情況下,你還是需要更可靠的方式,因而需要使用指南針。指南針可以用來判讀方向、地圖、方位,以及導航。

指南針的基本方位
- 北方(N):0度或360度
- 東方(E):90度
- 南方(S):180度
- 西方(W):270度

指南針的原理

指南針的指針是擁有磁力的金屬,不受干擾自由旋轉時,會指向地磁北極和南極。記得永遠將指南針保持水平。

標準指南針
這個基本的定向指南針非常適合野外使用,可以透過底盤的刻度,協助校正地圖和測量距離。

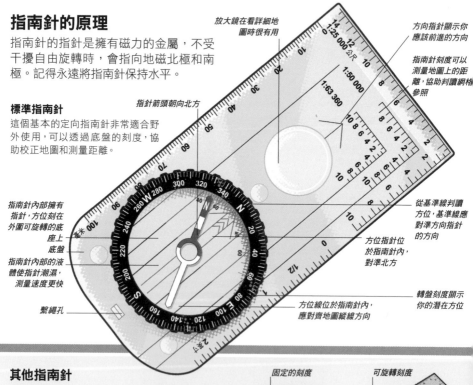

放大鏡在看詳細地圖時很有用

方向指針顯示你應該前進的方向

指南針刻度可以測量地圖上的距離,協助判讀網格參照

指針箭頭朝向北方

指南針內部擁有指針,方位刻的底座上可旋轉的底盤

指南針內部的液體使指針潮濕,測量速度更快

繫繩孔

從基準線判讀方位,基準線應對準方向指針的方向

方位指針位於指南針內,對準北方

轉盤刻度顯示你的潛在方位

方位線位於指南針內,應對齊地圖縱線方向

其他指南針

指南針五花八門,從簡單的底盤式到擁有鏡片的複雜款式都有。挑選符合你需求的高品質指南針,並攜帶簡易的備用指南針以防萬一。

只顯示基本方位

固定的刻度

可旋轉刻度

簡易的方位

底盤式
最簡易的指南針,小巧的尺寸和基本的細節使其成為備用指南針首選。

固定刻度式
除了基本方位外,固定的底座還會顯示刻度和其他方位。

基本定向式
刻度可以旋轉,標示比上述的標準指南針更簡易,適合初學者。

校準地圖

攜帶地圖組讓你能夠在行經時判讀地形,並在路程中辨認和預測地形,這代表如果偏離路徑,你很快就會發現。在某些情況下,如果你擁有極佳視野,可以看見周遭的地形,同時也知道自己大約位在什麼區域。你也可以直接旋轉地圖,使地圖方向對應實際的方向,不過使用指南針準確度仍是高上不少。

① 旋轉刻度,將「N」對準基準線。把地圖平放在地上,並檢查四周有沒有會干擾指南針的因素(參見下方)。
■ 將指南針放在地圖上,方向和網格縱線平行。

目前指針還不會對齊

方位線和地圖的網格縱線平行

② 將指南針的方位線對準地圖的網格線,旋轉地圖,直到指針對準方位線。現在地圖便是朝向地磁北極,基本上應該也和四周的景物一致。
■ 如果你所在區域的地磁偏差很大(大於5度),也要記得校正(參見右方)。

指針已對齊

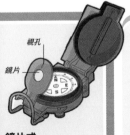

視孔
鏡片

鏡片式
鏡片式指南針可以進行非常準確的導航和測量。

避免干擾
務必將指南針維持水平,這樣指針才能自由旋轉。指南針只是一塊擁有磁力的金屬,因而非常易受干擾。為了避免這種情況,千萬不要在以下物品附近使用:
■ 金屬或其他擁有磁性的物品
■ 電流,像是高壓電線附近
■ 建築物和交通工具,其金屬和電力可能影響指南針的準確度

地磁偏角

地圖圖例有三種標示北方的方式:「正北方」、「網格北方」、「地磁北方」。地磁北方和網格北方的夾角稱為「地磁偏角」,圖例會特別標示。正北方是匯聚在北極的經線頂點所在的方向;網格北方和地圖上的網格縱線平行,由於地圖是平面的,因此與正北方不同;地磁北方則是指南針所指的方向。

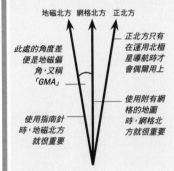

地磁北方　網格北方　正北方

此處的角度差便是地磁偏角,又稱「GMA」

正北方只有在運用北極星導航時才會偶爾用上

使用指南針時,地磁北方就很重要

使用附有網格的地圖時,網格北方就很重要

偏角校正
地磁方位和網格方位互相轉換時,必須根據地磁偏角校正。如果偏角位於西邊,可以利用「磁到網減」、「網到磁加」的口訣。如果位於東邊,就把口訣倒過來。

① 檢視地圖圖例,得出地磁偏角的方位,這和你的位置有關,可能位於網格北方的東邊或西邊。

② 如果地磁偏角為0度,就表示指南針不受干擾,不用校正。

③ 如果地磁方位轉換成網格方位時,偏角為西方12度,就要把度數扣掉,若是偏角位於東方,則要加上去。

④ 如果網格方位轉換成地磁方位時,偏角為西方12度,就要把度數加上去,若是偏角位於東方,則要扣掉。

判讀方位

使用指南針時，務必全神貫注。一昧求快，特別是在判讀方位時，將導致導航出錯，輕則讓你走更多冤枉路，重則使你迷路。

使用地圖

使用地圖找出行進方向非常簡單，還可以使用指南針判讀方位，讓你保持正確的方向。

反向判讀

可以讓你透過某個地標的方位，得出自己的所在位置。做法是以正常方式判讀某點方位，接著加或減180度即可，或是直接閱讀基準線正對面的刻度。這招在從某個地標回推自己的方位，並記錄到地圖上時，相當有用。

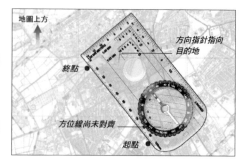

地圖上方

方向指針指向目的地

終點

方位線尚未對齊

起點

1 把地圖放在平面上，並檢查四周有沒有會干擾指南針的因素（參見P69）。
- 將指南針邊緣對準起點和終點。
- 確認指南針上的方向指針指向你的前進方向。

運用地標

有時你可能需要定位特定位置，以便朝其前進。這個位置可能是個地標，但因為地形關係，有時能看見，有時看不見。另外，你也可以透過在地圖上定位地標和其他標的，找出自己的位置（參見P71）。

定位地標

將指南針指向地標，拿好底盤，旋轉指南針，直到指針和方位線重疊。讀取讀數，這便是你要前往該地標的地磁方位。

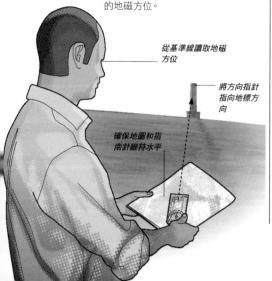

從基準線讀取地磁方位

將方向指針指向地標方向

確保地圖和指南針維持水平

將地磁方位轉換為網格方位

了解如何將地標在指南針上的方位（地磁方位）轉換到地圖上（網格方位）相當重要，我們同樣假設地磁偏角為西方12度。
- 定位你選擇的地標（參考左方），我們就假設在指南針上是45度。
- 現在將方位紀錄在地圖上，地圖是網格，所以要使用上述的口訣「磁到網減」，並將45度減去12度，得到33度。
- 將校正後的方位輸入指南針。

將方位轉換到地圖上
將指南針底盤的左上方對準地標，並移動指南針，直到方位線和網格縱線平行。再從地標沿著底盤左側畫線，以記錄方位。

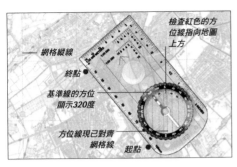

- 網格縱線
- 終點
- 基準線的方位顯示320度
- 方位線現已對齊網格線
- 起點
- 檢查紅色的方位線指向地圖上方

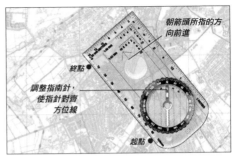

- 終點
- 調整指南針，使指南針對齊方位線
- 起點
- 朝箭頭所指的方向前進

2 旋轉指南針，直到方位線對齊網格縱線，並閱讀基準線上兩點間的讀數。
- 要運用網格方位成功抵達目的地，必須先透過圖例的地磁偏角資訊，將其轉換為地磁方位（參見P69）。增減數字，並以此調整指南針。

3 要沿著這個方位前進，就必須先調整指南針。
- 將指南針維持水平以及你可以舒適檢視的高度，接近胸部便非常理想。
- 旋轉指南針，直到指針北端對齊方位線，方向指針現在也應指向你的前進方向。

自我定位

如果你不確定自己的位置，卻可以看見地圖上標示的地標，你可以使用指南針定位這些地標，並記錄到地圖上（參見P70），進而精確定位自己的位置。這個方法為「三角定位法」，軍事術語中則稱為「後方交會法」。你也會需要將地磁方位轉換為網格方位。

位於已知地標

如果你位於已知地標，像是河流、道路、小徑，而且你也看得到另一個地標，你便可以定位該地標，並於地圖上標示。這條線和已知地標的交點，就是你的確切位置。像是在下方的範例中，你知道你在河岸的某處，同時可以看到地圖上標示的某座教堂。

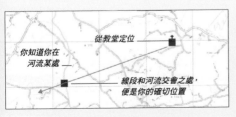

- 從教堂定位
- 你知道你在河流某處
- 線段和河流交會之處，便是你的確切位置

位於未知地標

如果你附近沒有已知地標，但可以看見其他可辨識的地標，你仍可以定位這些地標，並於地圖上標示。要測量出你的位置，你必須找到兩個距離至少位於1公里、角度40度以外的地標。將這兩個地標的方位標示在地圖上後，兩條線相交的位置便是你的確切位置。想要更準確的話，就再尋找第三個地標，這樣線段將組成三角形，而你的位置會落在三角形內。

- 從兩個地標反向判讀

- 交點即為你的位置

1 使用指南針定位地標。
- 反向判讀這些方位（參見P70），並標示在地圖上。

2 將線段繼續延伸，直到相交。
- 交點即為你的位置。
- 如果想要更精確，就挑選第三個地標，再重複一次整個過程。

尋找路線

不管你是預計按照特定路線前進,或是面臨生死關頭,必須移動到更安全、獲救機率較高的區域,如果你學會判讀地圖,並計算特定時間的移動距離,那麼將是平安抵達目的地和在野外度過一晚的差別。

計算距離

計算距離有很多方法,而經驗豐富的野外專家至少會同時使用兩種。

計步法

計步法指的是先知道自己行走特定距離需要幾步,再以此計算行進的距離。基本上很準確,距離的單位通常是公尺及公里,多數人走100公尺需要120步,也可以試試以下技巧:
- 在登山杖上刻10個凹槽,並綁上橡皮筋,每走100公尺就將橡皮筋往下移一個凹槽。
- 使用計步珠,這是一種中間有結的帶子,兩側各有一串珠子。其中一側有9顆珠子,可以計算100公尺,另一側則是有4顆,用來計算公里。
- 在一邊口袋放10顆小石頭,每走100公尺,就移一顆到另一邊。

奈史密斯法則

奈史密斯法則(Naismith's rule)考量了距離和地形,用於測量步行時間。
- 假設每走5公里需要花1小時。
- 每爬升300公尺多加30分鐘。
- 每下降300公尺扣掉10分鐘,但如果是陡坡,每下降300公尺,則是要多加10分鐘。

路線規劃

將你的路線分段,這將使導航更準確。如果是團體行動,就預先決定每一段的緊急會合點,如果有人走丟,大家就應到此地會合。可以的話,也將水源和安全地點,例如營地,納入路線中。

橡皮筋抵達最下方的凹槽時,你就走了1公里

使用中途地標

在地圖中挑選路線上會經過的重要地標,並計算走到每個地標的距離。經過地標時,就在心中劃掉,或是實際在地圖上標示你的進度。這樣你就能在抵達每個地標時,都記錄自己所經的距離。

經驗累積

隨著經驗累積,你將會有個大概印象,知道你需要花多久時間越過特定地形。左方的奈史密斯法則便是個很好的起點,不過仍是沒有事物可以取代在地圖上算好距離,並實際計時。最終你將能建立參照架構。

導航技巧

陸上導航時,如果是從一個地標直接走到下一個地標,就不太容易迷路。不幸的是,你不一定總是能直接前往,湖和沼澤這類障礙有可能就擋在路徑上,而有時繞過某些地標,會比直接走過或越過還要容易。

> **導航原則**
> 了解以下事項就不會迷路:
> - 起點
> - 行進方位和路線
> - 移動距離

瞄準地標的某一側

瞄準法

啟程一段時間後,很容易就會發現自己稍微偏離路線。如果你的目標是河上的橋樑,卻沒有抵達,就會需要決定該左轉還是右轉。你可以透過刻意瞄準地標的某一側,確保自己的方向。

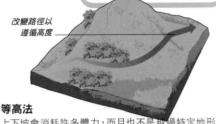

改變路徑以遵循高度

等高法

上下坡會消耗許多體力,而且也不是越過特定地形最有效的方法。可以運用稱為「等高導航」的技巧,也就是保持行走在地標附近的特定高度,這可以節省體力。

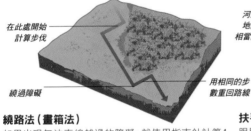

在此處開始計算步伐

繞過障礙

用相同的步數重回路線

繞路法(畫箱法)

如果出現無法直線越過的障礙,就使用指南針計算4次90度轉彎,如此便能穿越障礙。在第一和第三次轉彎時計算步伐,以盡可能回到原始路線。

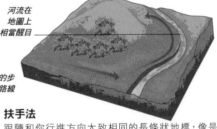

河流在地圖上相當醒目

扶手法

跟隨和你進行方向大致相同的長條狀地標,像是河流、道路、小徑,這是個非常棒的導航方式。由於你是使用地標認路,而非指南針,導航更為容易,因為地標通常比較好跟隨。稍微繞路也可能非常值得。

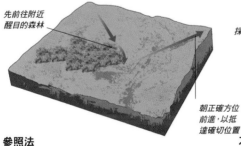

先前往附近醒目的森林

朝正確方位前進,以抵達確切位置

參照法

要前往很難定位的位置時,可以先抵達附近好認的地標。計算好距離及定位後,再計算步伐前往精確的位置。如果失敗,就返回地標再試一次。

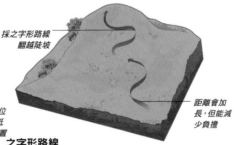

採之字形路線翻越陡坡

距離會加長,但能減少負擔

之字形路線

你可能別無選擇,只能越過陡坡,這將使你精疲力盡。然而,如果你以之字形路線爬坡,會比較輕鬆,可以大幅降低腿部、腳踝、肺部、心臟的負擔,下陡坡時這招也很有用。

指南針外的導航方式

如果手邊沒有指南針，求生包裡也有幾項簡單的物品，可以協助你決定方向和導航。此外，科技進步也使衛星導航工具更為普及。

製作臨時指南針

運用磁化的含鐵金屬製作臨時指南針頗為容易，其準確度則取決於你手邊擁有的材料和你的巧手。

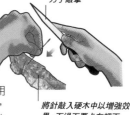

你可以用求生包中的刀子敲擊

將針敲入硬木中以增強效果，不過不要卡在裡面

用頭髮摩擦針

尋找及磁化指針

如果你有指南針，只是損壞了，仍是可以使用裡面已經磁化的指針，但如果指針也不能用，你就必須找一塊含鐵金屬進行磁化，合適的物品包括：

- 求生包或縫紉包中的針
- 凹直的迴紋針
- 求生包中的刀片
- 鐵釘或柵欄上的釘子（需凹直）

找到湊合用的指針後，下一步就是磁化。指針越小越細，磁化就越簡單，可以運用下方介紹的方法。

敲打法

將針盡量對準南北向，並以45度角拿取，用另一塊金屬輕敲，慢慢敲進硬木頭中會加強磁力。

使用你的頭髮

將針的尖端對準頭部，呈垂直，小心不要弄傷自己，並用頭髮朝同一方向持續摩擦。務必小心，直到針產生磁力為止。

讓指針自由移動

使用上述的方法製作好湊合的指針後，還要找個方法使其能夠旋轉，這樣才能指出方向。務必小心保管指針，強風等自然因素將影響其移動。

瓶子能夠保護指南針

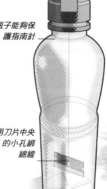

懸浮法

懸浮法的優點在於裝備攜帶便利，而且可以重複使用。如果有磁化的刀片最好，因為這樣很好平衡。將磁化刀片綁上綿線，掛在塑膠瓶中。如果瓶口太小，刀片無法穿過，就從瓶底進入。

用刀片中央的小孔綁綿線

漂浮法

在安全的環境中，也可以讓指針漂浮在某種水面上，例如水坑或裝滿水的非磁性容器。將指針放在乾燥的葉片上平衡，也可以放在紙上、樹皮上、草上、剪短的吸管內。

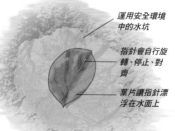

運用安全環境中的水坑

指針會自行旋轉、停止、對齊

葉片讓指針漂浮在水面上

磁化原則

基本上,你在指針上花的時間越久,磁力就越強,也能持續越久。要分辨磁力是否已經足夠,就把針靠近另一個金屬物體,如果能夠吸上去,而且可以固定,就代表磁力夠強。指針磁化後,還要讓其能夠自由移動(參見P74),並透過大自然的協助,例如太陽(參見P76至P77),來決定哪一端指向北邊。可以用筆或刻痕來標示指針的北端。

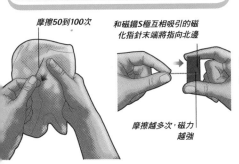

摩擦50到100次

和磁鐵S極互相吸引的磁化指針末端將指向北邊

摩擦越多次,磁力越強

使用絲綢

原理和使用頭髮相同,但更有效。如果你有任何絲製品,像是睡袋襯墊或保暖衣物,就可以把針不斷朝同個方向摩擦,以產生磁力。

使用磁鐵

以磁鐵朝同個方向不斷摩擦。隨身攜帶磁鐵是個好主意,不過千萬不要靠近指南針,因為會影響準確度。

使用電力

最有效的磁化方法便是通電,可以使用電池和絕緣電線,也可以用求生包中的銅線替代,並用某種不導電的物質絕緣,像是紙張。

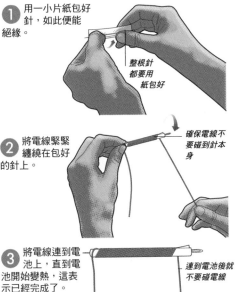

① 用一小片紙包好針,如此便能絕緣。

整根針都要用紙包好

② 將電線緊緊纏繞在包好的針上。

確保電線不要碰到針本身

③ 將電線連到電池上,直到電池開始變熱,這表示已經完成了。

連到電池後就不要碰電線

電壓至少1.5伏特

用膠帶黏貼電線

使用GPS科技

全球定位系統(簡稱GPS)是一種手持裝置,運用24個軌道衛星進行三角測量,得到你在地表上的位置,精確達公尺程度。GPS可以協助你計算兩點間的直線距離和方位,但是除非和地圖結合,否則不會告訴你抵達該地的最佳方式,或考量路途的風險。建議和地圖及指南針一同使用。

獲得有效的GPS讀數

使用GPS需要沒有干擾的天空,任何會影響訊號的東西,例如高聳的建築物或厚重的樹冠,都將降低其鎖定衛星的能力。

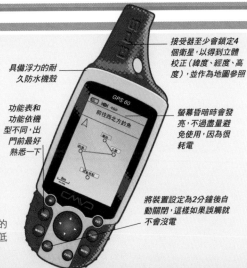

具備浮力的耐久防水機殼

接受器至少會鎖定4個衛星,以得到立體校正(緯度、經度、高度),並作為地圖參照

功能表和功能依機型不同,出門前最好熟悉一下

螢幕昏暗時會發亮,不過盡量避免使用,因為很耗電

將裝置設定為2分鐘後自動關閉,這樣如果誤觸就不會沒電

前往西北方的魚

自然導航

如果指南針弄丟或損壞,而且你手邊也沒有材料製作臨時指南針,那就用自然指標找出方位吧!地球東西向的自轉,表示你可以根據太陽、月亮、星星的位置來尋找方向,只需要非常基本的材料和以下簡單技巧。

竿影法原則
在北緯66.5度的北極圈和南緯66.5度的南極圈之間的任何地方,你都可以運用竿影法來尋找方向。

▪ 竿影在北半球會位於東西線的北側。

▪ 在南半球的情況則是相反,竿影將位於東西線南側。

▪ 影子最短的時刻便是正午。

使用太陽

看得見的時候,太陽可說是最清楚指出四個方位(北、南、東、西)的自然地標。大致從東邊升起,並從西邊落下,正午時在北半球會偏向南方,在南半球則會偏向北方。因此可以運用太陽在空中的移動軌跡,得知方位和大致的時間。

方位

運用竿影法追蹤太陽在空中的移動,可以得知其移動方向,太陽每小時約從東邊向西邊移動15度。

1 把一節樹枝釘在水平面上,盡可能筆直。

2 放一顆石頭在樹枝的陰影頂端。

3 等待3小時,在樹枝新的陰影頂端擺上第二顆石頭。

樹枝長度約為1公尺

連結兩顆石頭的線會是東西向

第一顆石頭擺在一開始的陰影位置

把第二顆石頭擺在新的陰影位置

和東西線呈垂直的線將是南北向

4 在兩顆石頭間畫線,找出東方和西方,第一顆石頭靠近西方,第二顆石頭則靠近東方。

5 在東西線上畫一條垂直線,便能找出北方和南方。

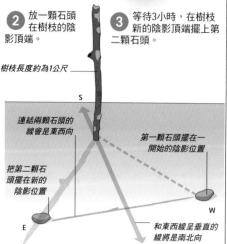

時間

找出方位後,竿影便能當成日晷使用,讓你得知大概的時間。

1 將樹枝放在南北線和東西線的交點。

2 在樹枝上綁上繩索,另一端上較小的樹枝,當成圓規,於兩顆石頭間畫出180度的半圓。

將樹枝移動到正確位置

在兩顆石頭間畫出半圓

陰影抵達此處表示大約下午5點

中央代表正午

3 將半圓分為12等分,每個等分做上記號,一等分代表一小時,從早上6點到晚上6點,中央為正午。

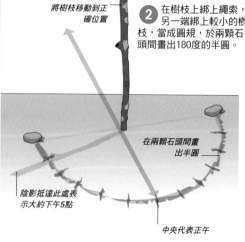

使用星星

找出特定星星可以協助你確認自己的位置。在北半球，北極星位於地平線北方，如此便能找出東方、西方、南方。可以藉由北斗七星的位置來找到北極星。在南半球則是可以透過南十字星的位置找出南方。

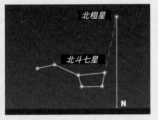

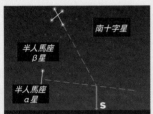

北半球

先找出北斗七星，再沿最前端的兩顆星上方畫一條線。跟著這條線便能找到北極星，大約位在北斗七星前兩顆星距離的四倍之外。

南半球

沿著南十字星較長的軸線畫一條線，直到抵達一片黑暗的天空。再從半人馬座兩顆明亮星星的中點處，畫一條垂直線，這兩條線的交點便是南方。

使用月亮

月亮會反射太陽光，東邊升起、西邊落下，所以也可以用來定位。竿影法可以在無雲的滿月夜晚派上用場。

新月

雖然不完全準確，但新月兩端的連線在北半球大略指向南方，在南半球則大略指向北方。

使用手錶

如果看得到太陽，那麼你也可以把手錶當成量角器，找出大致的方位。先檢查手錶已調整為正確的當地時間，而且你也已經考慮過日光節約時間。如果你沒有手錶但知道時間，就在紙上畫個錶面，標示12點鐘方向和時針。不過這個方法越接近赤道就越不準。

將時針和12點鐘之間的角度除以二

把時針對準太陽

北半球

北半球最接近太陽的方位是南方。把手錶的時針對準太陽，並將時針和12點鐘之間的角度除以二，這個方位就是南方。

將時針和12點鐘之間的角度除以二

把12點鐘方向的標示對準太陽

南半球

南半球最接近太陽的方位是北方。把手錶12點鐘方向的標示對準太陽，並將時針和12點鐘之間的角度除以二，這個方位就是北方。

自然地標

大自然會用各種方式回應環境，可以為你指出方向。如果你知道當地的盛行風向會更有幫助。

樹木和植物

■迎風的樹木會朝風向的反方向生長。
■向陽面的樹木生長最為茂盛，北半球是南方，南半球則是北方。
■某些植物，像是桶形仙人掌，會朝陽光生長。
■苔蘚和地衣不需陽光直射即能生長，通常長在石頭或樹木的陰影處。

動物和昆蟲

■在風大的地區，小動物和鳥類常會把巢穴和鳥巢築在背風面。
■蜘蛛是依靠風力織網，如果某地有很多破損的蜘蛛網，可能代表風向最近改變，已經不是盛行風。

雪和冰

■在粉雪的情況下，「雪丘」方向通常和盛行風向平行。
■向陽面的山坡融雪最為快速，北半球是南方，南半球則是北方。

天氣原理

天氣改變可能會對你的旅程帶來重大影響,或在事情出錯時,影響你的求生機率,因此充分準備相當重要。徹底研究接下來幾天的天氣預報,打包及穿著合適的衣物。如果天氣預報的情況非常不妙,可能會讓出行或導航相當困難,就重新考慮你的計劃。

了解天氣

天氣是由氣流移動、空氣中的濕氣、暖鋒和冷鋒交會產生。出門前看一下天氣圖,可以協助你追蹤這些資訊,進而運用你自己的知識,來預測其對地面天氣帶來的影響。

判讀天氣圖

將天氣圖和一般地形圖互相對照非常有幫助。如同地形圖中等高線越密集,坡度就越陡,在天氣圖中,等壓線越密集也代表風力越強。

天氣是什麼?
「天氣」一詞指的是地面目前的狀態,例如溫度和是否颳風下雨等,「氣候」則是指一地的長期狀態。天氣變化是因氣壓和溫度改變造成,颶風等極端天氣,則是因為這些改變比平常更加劇烈。氣象學家負責監控天氣,他們可以做出相當準確的預測。然而,天氣仍可能帶來驚喜,所以在打包或選擇穿著時,務必充分準備。

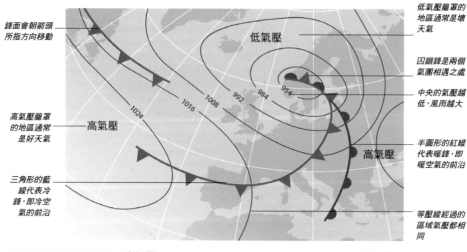

鋒面會朝箭頭所指方向移動

低氣壓

低氣壓籠罩的地區通常是壞天氣

囚錮鋒是兩個氣團相遇之處

中央的氣壓越低、風雨越大

高氣壓籠罩的地區通常是好天氣

高氣壓

半圓形的紅線代表暖鋒,即暖空氣的前沿

三角形的藍線代表冷鋒,即冷空氣的前沿

等壓線經過的區域氣壓都相同

高氣壓
在高壓的情況下,空氣呈螺旋狀下降,相當溫暖。水蒸氣也不會凝結成雲,可以觀察到晴朗無雲的天空。

低氣壓
在低壓的情況下,空氣呈螺旋狀上升,和等壓線中心平行,相當冷。空氣會凝結成雲,天空通常烏雲密布。

全球循環

暖空氣從赤道升起，移動到兩極地區，冷卻後下降，再度回到赤道。地球自轉使南北半球各擁有三個獨立的循環氣團，產生有跡可循的風向和氣壓。

氣團

擁有特定溫度和濕度的大團空氣稱為氣團，能協助天氣預報。氣團特性受其原生區域影響。一般來說，北風比南風還冷，而且和經過陸地的「大陸氣團」相比，經過海洋的「海洋氣團」會累積更多濕氣，也比較多雲。熱帶空氣和極區空氣的交界，則成為暖鋒和冷鋒。

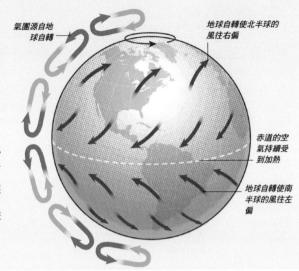

氣團源自地球自轉

地球自轉使北半球的風往右偏

赤道的空氣持續受到加熱

地球自轉使南半球的風往左偏

地面天氣

天氣系統接近地面後，改變將有跡可循。在判讀天氣圖和預測天氣上，了解天氣系統如何改變，可說相當重要。

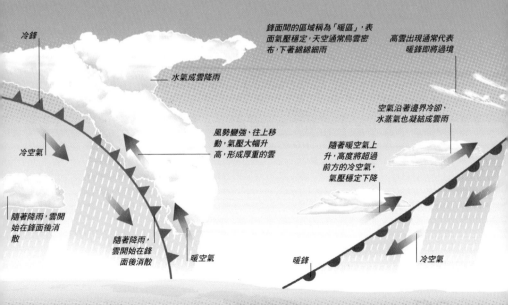

冷鋒

鋒面間的區域稱為「暖區」，表面氣壓穩定，天空通常烏雲密布，下著綿綿細雨

高雲出現通常代表暖鋒即將過境

水氣成雲降雨

空氣沿著邊界冷卻，水蒸氣也凝結成雲雨

冷空氣

風勢變強、往上移動，氣壓大幅升高，形成厚重的雲

隨著暖空氣上升，高度將超過前方的冷空氣，氣壓穩定下降

隨著降雨，雲開始在鋒面後消散

隨著降雨，雲開始在鋒面後消散

暖空氣

暖鋒

冷空氣

天氣現象

觀察雲可以協助你判讀天氣,這在無法查閱天氣預報或天氣圖時,可說非常有用。比如知道怎麼分辨風暴雲,就能讓你提早尋找避難所,或是更換適當的穿著。如果低雲阻礙你的視線,那就運用指南針導航,並小心前進。

雲的判讀

雲是凝結後的一大團水蒸氣,可以提供降水,並反射太陽輻射。可以按照高度粗略分類,分為低雲、中雲、高雲,並進一步根據形狀分類。雲的形狀則是根據暖空氣上升的方式而定,可以讓我們了解氣壓穩不穩定。

雲的形成

雲是由冷卻過程形成,可以用朝玻璃吐氣比喻,玻璃上之所以會出現凝結,是因為你呼吸中看不見的水蒸氣,一旦冷卻到稱為「露點」的溫度,就會凝結成看得見的液態。雲的形成便類似這個過程。氣溫每上升300公尺平均會下降攝氏2度。當含有濕氣的空氣(可能是因經過海上)抵達露點溫度的高度,水蒸氣就會凝結成看得見的雲。

高雲

代表好天氣的雲呈白色,位於高空。如果空中無雲,表示天氣狀態會非常好。當高雲逐漸籠罩天空,表示壞天氣即將來臨,高雲包括:

- 積雨雲
- 卷雲
- 卷層雲

中雲

厚重的中雲會帶來豐沛的持續降雨,特別是呈深色和灰色時。最有可能出現在這個範圍的雲包括:

- 高積雲
- 雨層雲
- 高層雲

低雲

低雲擁有明顯的邊緣,可能帶來短暫(積雲)或持續(層雲)的降雨,常見的雲包括:

- 積雨雲
- 層雲
- 層積雲
- 積雲

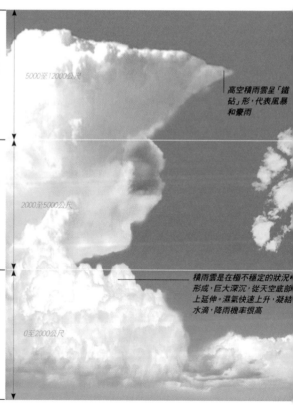

5000至12000公尺

2000至5000公尺

0至2000公尺

高空積雨雲呈「鐵砧」形,代表風暴和豪雨

積雨雲是在極不穩定的狀況下形成,巨大深沉,從天空底部上延伸。濕氣快速上升,凝結水滴,降雨機率很高

天氣風險

天氣可能對你的旅程造成重大影響，甚至帶來危險，包括影響視線和地面安全等。面臨生死關頭時，氣溫高低和降雨與否，也會大幅影響你的生存機率。

> **警告！**
> 閃電發生時不要到孤樹下躲避，可以的話就躲回車上，或是尋找低地躲避。

暴雨
如果突然降下暴雨，地面就會變得濕滑，甚至發生洪水。穿著防水服裝尋找避難所，小心前進。

如果你看不見前方，最好停下腳步

霧
基本上就是和地面接觸的雲，會影響視線，所以要注意危險的地形，特別是在山區。

閃電
閃電是大氣層的放電，會擊中通往地面途中第一個碰到的物體，盡量避免沒有遮蔽的高處。

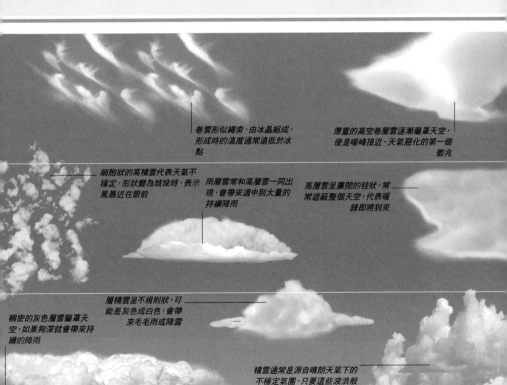

卷雲形似繩索，由冰晶組成，形成時的溫度通常遠低於冰點

厚重的高空卷層雲逐漸籠罩天空，便是暖峰接近、天氣惡化的第一個徵兆

細胞狀的高積雲代表天氣不穩定，形狀變為城垛狀時，表示風暴近在眼前

雨層雲常和高層雲一同出現，會帶來適中到大量的持續降雨

高層雲呈廣闊的毯狀，常常遮蔽整個天空，代表暖鋒即將到來

層積雲呈不規則狀，可能是灰色或白色，會帶來毛毛雨或降雪

稠密的灰色層雲籠罩天空，如果夠深就會帶來持續的降雨

積雲通常是源自晴朗天氣下的不穩定氣團，只要這些波浪般的潔白雲朵能夠維持形狀，天空又相當晴朗，就代表有好天氣

了解當地天氣

天氣會受周遭地形影響，也能以此預測。高地會迫使空氣抬升冷卻，陸地和海洋間的溫差也會產生可以預期的現象。

區域效應

了解這些可預測的天氣現象在不同地區為何發生，有很大的幫助，可以協助你的決策。

焚風效應

和迎風面相比，高地的背風面較為溫暖，也比較安全。空氣經過障礙時會抬升，如果其中含有濕氣，在冷卻到一定程度後，就會凝結成雲。空氣接著在山頂失去水分，接著下降並在背風面受到加熱。

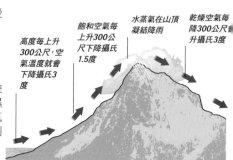

高度每上升300公尺，空氣溫度就會下降攝氏3度

飽和空氣每上升300公尺下降攝氏1.5度

水蒸氣在山頂凝結降雨

乾燥空氣每下降300公尺升攝氏3度

谷風和山風

在特定大氣條件下吹上和吹下山坡的風分別稱為「谷風」和「山風」，通常出現在山區。

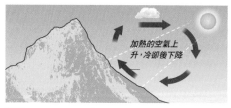

加熱的空氣上升，冷卻後下降

谷風
日間山坡表面的溫度上升，空氣抬升，產生溫和的谷風。因為和重力方向相反，所以較山風輕。

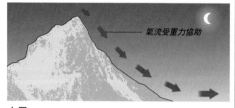

氣流受重力協助

山風
山風會在晴朗的夜間形成，相當輕柔。和地面接觸的空氣會冷卻，密度增加，使其往下坡吹。

海風和陸風

海風通常發生在天氣晴朗的日間海岸，陸風則發生在無雲的夜間海岸。

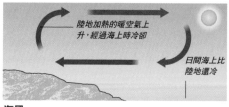

陸地加熱的暖空氣上升，經過海上時冷卻

日間海上比陸地還冷

海風
暖空氣下午時從陸地上升，促使冷空氣取代其位置。日間海岸空氣循環的結果，產生了從海上吹往陸地的海風。

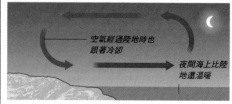

空氣經過陸地時也跟著冷卻

夜間海上比陸地還溫暖

陸風
夜間海上相對溫暖，因而暖空氣開始上升，促使鄰近陸地的冷空氣吹向海上，結果便是產生陸風。

預測天氣

如果你沒有其他方法可以預測天氣，那麼觀察以下自然指標非常有用。

天氣徵兆

■ 如果黎明時天空是紅色的，表示空氣中有濕氣，天氣很可能不太好，晚上的紅色天空則代表好天氣。

■ 彩虹通常代表好天氣或陣雨即將來臨。

■ 風向和風力的改變，也可能會影響天氣。乾燥穩定的風突然改變風向或是減弱，常常表示快下雨了。

植物和花朵

■ 植物和花朵的香氣下雨前通常較強。

■ 某些花朵在壞天氣來臨之前會閉合，像是琉璃繁縷（Scarlet Pimpernel）和牽牛花。

■ 松樹的毬果是最佳的天氣指標之一，潮濕時鱗片會吸收空氣中的濕氣，進而閉合，如果空氣乾燥則會打開。

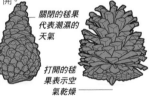

關閉的毬果代表潮濕的天氣

打開的毬果表示空氣乾燥

觀察動物

■ 如果動物從高處前往低處，可能表示風暴要來了。

■ 下雨前乳牛通常會躺下。

■ 空氣潮濕時羊毛會膨脹變直，乾燥時則會皺縮。

■ 人類也能感覺到大氣改變，有些人在風暴來臨前會頭痛。

手機應用程式

大部分手機都有天氣應用程式，可以讓你在出門前確認天氣狀況，並監控當天的天氣。

蒲氏風力級數

蒲氏風力級數（the Beaufort scale）是由法蘭西斯·蒲福（Francis Beaufort）爵士於1805年發明，提供陸地及海面風速的視覺參照。這種測量風速的方法相當簡單，不需要任何裝備輔助，至今仍普遍使用，其將風力從無風到颶風分為0到12級。

蒲氏級數	風名	風速 公里／小時（英里／小時）	陸地和海面影響
0	無風	0 (0)	煙直上、海面如鏡
1	軟風	1~3 (1~2)	煙能表示風向、海面有鱗狀波紋
2	輕風	4~11 (3~7)	人面感覺有風，樹葉搖動、微波明顯
3	微風	12~19 (8~12)	樹葉及小枝搖動不息、小波，波峰偶泛白沫
4	和風	20~29 (13~18)	樹之分枝搖動、小波漸高，波峰白沫漸多
5	清風	30~39 (19~24)	小樹開始搖擺、中浪漸高，波峰泛白沫，偶起浪花
6	強風	40~50 (25~31)	張傘困難、3公尺大浪形成，漸起浪花
7	疾風	51~61 (32~38)	全樹搖動、海面湧突，白沫成條吹起
8	大風	62~74 (39~46)	步行不能前進、5公尺以上巨浪漸升
9	烈風	75~87 (47~54)	屋頂損壞、猛浪驚濤
10	暴風	88~101 (55~63)	樹被風連根拔起、猛浪翻騰，海面一片白浪
11	狂風	102~119 (64~74)	房屋損壞、出現11公尺以上狂濤
12	颶風	超過120 （超過75）	建築物損壞、出現14公尺以上巨浪

出發

雖然某些生死關頭注定會發生，許多狀況仍是來自沒有遵照特定移動方式的基本技巧。這可能是因為缺乏知識、不夠專注、對自己的裝備或技巧過度自信，或是由於純粹的魯莽。因此，在前往不甚熟悉的環境前，務必確保詳細研究過即將遭遇的地形，並找出安全有效越過這種地形的最佳方法。像是了解爬山和下陡坡的正確技巧，就可能代表美好的一天以及在偏遠地區摔斷腳踝而面臨生死存亡的差別。同樣道理，在交通工具打滑後重新取回控制，也很可能會救你一命。徹底研究地形也讓你能夠挑選正確的裝備和合適的穿著，並事先熟悉該環境所需的求生技巧。

　　無論預計步行、騎腳踏車、騎

本節你將學會：

- 如何製作**船槳**（**溯溪而上**時一定要記得帶一根）……
- **手指架**和**手塞**的差異……
- 如何拉**小雪橇**和**翻越碎石坡**……
- 何時要**走出自己的路**或**不用滑雪板滑雪**……
- **前輪打滑**和**雪上摩托車**分別是什麼……
- 何時該讓**駱駝隊負責搬運**……
- **口香糖**如何**讓你不要沈船**……

馬、駕駛四輪傳動交通工具、划船，你除了需要考量自身和團隊成員的能力外，也要考慮到裝備。務必記得，把任何東西操到極限，不管是人、動物、交通工具，都會導致可怕的後果。

登山杖是最為簡單，卻也最重要的求生裝備，如果你發現自己面臨生死關頭，登山杖會是你需要的第一項裝備。

「求生者的第三隻腳」為登山杖的別稱，透過讓你隨時和地面保持兩個接觸點，提高支撐力，同時降低你滑倒的機率。這點相當重要，因為你的移動能力是決定獲救與否的主要因素。移動能力一旦降低，就表示你的存活能力也大幅降低。

登山杖用途相當廣泛，許多情況都能派上用場，包括：
- 在你走路時提供支撐
- 在行經灌木林或荊棘時保護臉部
- 經過沼地時用來尋找穩固的立足點
- 清理前方的障礙
- 渡河時測試水深
- 對付野生動物
- 當成避難所的支柱
- 協助計步
- 刺魚或打獵
- 挖掘樹根或植物

你的移動能力可能會是**獲救與否的主要因素**，移動能力降低，代表**存活機率**大幅下降。

步行

要探索野外，步行是個很棒的方式。出發前擁有足夠的體能，穿著及攜帶適合的服裝和裝備，都相當重要。步行需要一些基本技巧，使用正確的技巧會讓你更有效率，也更安全。

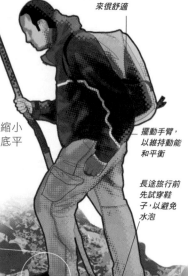

確保背包背起來很舒適

擺動手臂，以維持動能和平衡

長途旅行前先試穿鞋子，以避免水泡

基本步行技巧

將步調設定在所有團隊成員整趟旅程都可以維持的穩定慢速，節奏感是保持步調的好方法。要適時休息，若是團隊行動，務必確保所有人都清楚知道路線。

上坡技巧

微微前傾，保持動能，縮小步伐。往上前進時，腳底平貼地面。

- 使用登山杖當作支撐。
- 從髖部抬腳前進。

厚鞋底能增強抓地力，防止滑倒

微微向後傾

下坡技巧

會對大腿、膝蓋、腳踝帶來沉重壓力，特別是背包又很重時，小心不要摔倒或走太快。

- 用手臂保持平衡。
- 維持穩定節奏。

夜間步行

除非你身在沙漠，夜間移動比較涼爽，否則盡量避免在夜間步行。導航困難和夜間出沒的掠食者會提高你的風險。如果不得已一定要在夜間行動，試試以下技巧：

- 使用手電筒，或點燃樺樹皮等材料湊合出火把。
- 如果上述方法不可行，你有時間的話，把眼睛閉上20分鐘，習慣夜間視線。
- 使用登山杖探路，包括障礙、可能跌倒的地形、地面陡降等。
- 維持緩慢謹慎的步伐，定期檢查指南針。

行經困難地形

「碎石坡」是步行最為艱難的地形之一，腳底下的小石頭使得上下坡都非常困難。濕滑的地面還會拖慢速度，請務必小心，以免摔倒和受傷。越過碎石坡並非易事，但使用正確的技巧，將能協助你自信、有效、安全前進。

橫越碎石坡

採用之字形走法，挑選石頭大小都差不多的路徑。從側邊翻越斜坡，縮小步伐，每次要將全身體重放到石頭上之前，都先測試一下穩不穩固。

斜坡邊緣的石頭通常較大也較穩固

上坡

小心謹慎地前進，將重量轉換到腿上前，先踢出腳趾，測試斜坡和步伐穩不穩固。或是你也可以張開雙腿前進，將重心擺在雙腳上。

下坡

「下碎石坡」需要結合滑行和慢動作的慢跑。學會之後會很有趣，但要小心大石頭，以免腳踝受傷。

小徑標示

你的主要導航方式應該是地圖和指南針，不過行走時也可以留心小徑上的標示或「記號」。

記號由顏色和符號組成

箭頭代表方向

石頭

畫在石頭上的記號在山區相當常見，可能很接近地面，所以仔細留心。

路標

以木頭、金屬、塑膠製成，在沒有石頭和樹木可以做記號的地方特別有用。

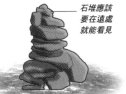

石堆應該要在遠處就能看見

同樣的標示可能代表有數條路徑

石堆

石堆在濃霧中也相當醒目，可能只有幾塊石頭，或是有一大堆大石頭。

方向指示

閱讀標示時，尋找箭頭或類似記號，像是彎曲等，這代表小徑方向改變。

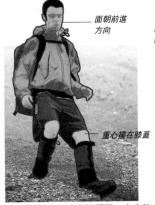

面朝前進方向

重心擺在膝蓋

1 確認碎石坡足夠穩固，小步往下跳，開始下坡。保持平衡，讓重力帶領你。

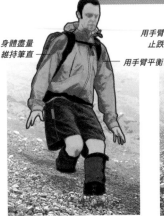

身體盡量維持筆直

用手臂平衡

2 建立動能和節奏後，把腳後跟插進碎石坡中，每一步都滑行一小段距離，不要向前傾。

用手臂防止跌倒

膝蓋保持彎曲，就像滑雪下坡

3 如果短暫失去平衡，就用手臂輔助，膝蓋放鬆，繼續下坡。

渡河

渡河相當危險，除非必要，應盡量避免。生死關頭時，寒冷潮濕可能導致失溫，一旦你陷入這種狀況，就很難恢復溫暖和乾燥。務必記得確認河流附近的路線，並選擇最安全的渡河點。

安全渡河

下水前務必確保成功抵達對岸後，有衣物可以更換或弄乾自己的方法。如果天氣嚴寒，先蒐集好生火的材料，包括火種、引火材、乾燥木材等，渡河時也妥善保管，不要弄濕。

選擇渡河點

上游通常較淺，但是就算水很淺，水流也可能很強，平靜的水面下方還可能暗藏強勁水流。決定渡河前先往上下游尋找橋樑。

> **渡河基本原則**
> 渡河時要穿鞋子，以免石頭或其他危險導致腳受傷。脫掉長褲以保持乾燥，也能降低水中阻力，運用登山杖提供額外支撐。

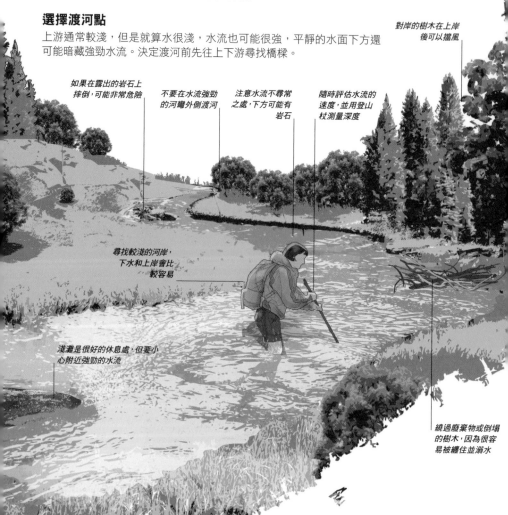

對岸的樹木在上岸後可以擋風

如果在露出的岩石上摔倒，可能非常危險

不要在水流強勁的河彎外側渡河

注意水流不尋常之處，下方可能有岩石

隨時評估水流的速度，並用登山杖測量深度

尋找較淺的河岸，下水和上岸會比較容易

淺灘是很好的休息處，但要小心附近強勁的水流

繞過廢棄物或倒塌的樹木，因為很容易被纏住並溺水

團體渡河

團體渡河比單人渡河更安全。手拉手可以形成更穩定的結構，抵擋水流，有人摔倒時也能協助支撐。把背包的背袋放鬆，只背一邊，這樣跌倒時就能很快放下背包。

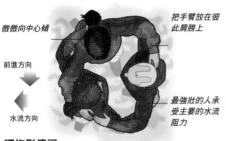

微微向中心傾

前進方向

水流方向

把手臂放在彼此肩膀上

最強壯的人承受主要的水流阻力

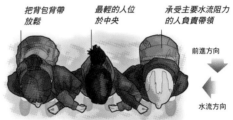

把背包背帶放鬆

最輕的人位於中央

承受主要水流阻力的人負責帶領

前進方向

水流方向

環抱形渡河

最強壯的人站在上游處，其他人協助穩定和支撐，手臂緊緊拉住，謹慎小步渡河。

線形渡河

保持平衡，採水流垂直方向渡河。慢慢走，每步都要相當謹慎，以免被水沖走。

單人渡河

單人渡河不甚理想，但如果你別無選擇，那你的登山杖，也就是「求生者的第三隻腳」（參見P72），或任何穩固的長條棒狀物，都能提供額外的支撐和平衡。將其當成探測器，以察覺河床突如其來的深度變化。

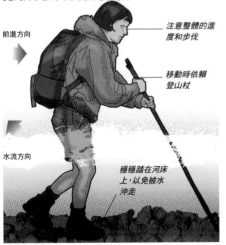

前進方向

注意整體的進度和步伐

移動時依賴登山杖

水流方向

穩穩踏在河床上，以免被水沖走

使用登山杖

面向水流，從對角線渡河，每一步都穩定、謹慎，並依靠登山杖支撐。雙腳和登山杖便是你的三個接觸點，隨時確保至少兩點和河床接觸。

使用繩索渡河

危險時使用繩索渡河是個好方法，但繩索也可能纏住，把你拖到水面下。永遠先選最簡單也最安全的方法——使用繩索相當複雜，應該是你不得已的選擇。

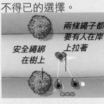

兩條繩子都要有人在岸上拉著

安全繩綁在樹上

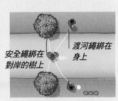

渡河繩綁在身上

安全繩綁在對岸的樹上

1 把「安全繩」綁在樹上，並由隊伍中最強壯的人帶到對岸，他同時也要綁上中央有登山扣的「渡河繩」。

2 把安全繩綁在對岸的樹上，並以登山扣和渡河繩相連，把登山扣交給下個渡河者。

運送背包渡河

其他人協助最後一個渡河的人

3 渡河者抓著安全繩渡河，背包也可以用登山扣運送。

4 最後一個渡河的人把安全繩解下綁在身上，並在其他人的協助下渡河。

攀岩

無繩攀岩和使用繩索的概念類似,重點在於隨時和岩石維持三點接觸,不是雙腳單手,就是雙手單腳。攀岩主要使用腿部出力,手部則負責平衡。小心前進,務必確保每一步都平衡穩定。

> **警告!**
> 攀岩極度危險,是不得已的選擇,理想上應該事先運用地圖規劃繞過障礙物的路線。

抓握點和立足點

規劃路線時,謹慎選擇抓握點和立足點。不要想抓太遠,將全身重量放上去之前,也務必測試每個點穩不穩定。

邊緣
如果立足點非常狹小,就使用腳掌內緣支撐,以減輕腳指壓力。

手指架
手指彎曲抓住岩石,尋找安全的抓握點,抓握點越大就越安全。

較大縫隙
把腳安全放在縫隙中並保持平衡,這樣手腳才能平均受力。

測拉
用於維持平衡及在岩石間移動,緊緊抓住岩石。

凸出
如果可以,就把整個腳掌放在凸出上,如果只放得下前端,就把腳跟壓低。

手塞
把手掌插入縫隙中,拇指往內彎,手掌成拱形死死卡入縫隙。

基礎攀岩技巧

量力而為,不要冒險,掉頭重攀永遠比冒者跌落的風險還安全。開始攀岩前,先規畫最簡單也最安全的路線。

無繩攀岩

在岩石間移動時,會需要結合各式各樣的技巧,以越過不同障礙。永遠記得提前多想幾步,並隨時和岩石保持三點接觸。

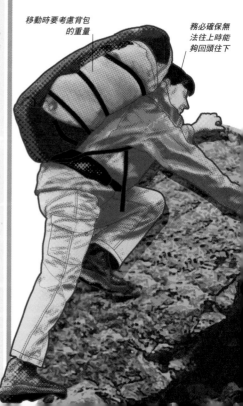

移動時要考慮背包的重量

務必確保無法往上時能夠回頭往下

下壓

下壓技巧用於翻越岩石的凸出部分，運用主要的腳踝和膝蓋來抬起身體。越過障礙，這相當消耗體力，但很有用。

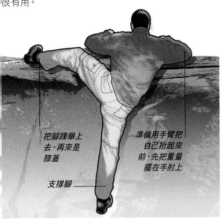

把腳踝舉上去，再來是膝蓋

準備用手臂把自己抬起來前，先把重量擺在手肘上

支撐腳

煙囪

要爬上巨岩間又稱「煙囪」的裂縫，就要使用這個技巧。使用背部和手掌往上爬，並用腿往上推。很容易卡在頂端，務必謹慎規劃離開的路線。

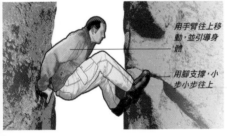

用手臂往上移動，並引導身體

用腳支撐，小步小步往上

跨坐

如果煙囪寬度較寬，你就會需要調整身體位置，成跨坐姿勢。兩邊山壁各放單手單腳，並用腳把身體往上推，慢慢向上。

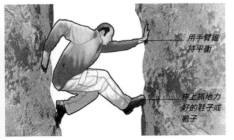

用手臂維持平衡

穿上抓地力好的鞋子或靴子

使用裝備攀岩

雖然需要很多專業裝備，但從安全角度而言，使用繩索攀登可說具備非常大的優勢。除了繩索、頭盔、安全繩之外，也可以使用釘子將自己固定在岩壁上。

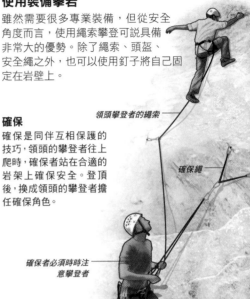

領頭攀登者的繩索

確保繩

確保

確保是同伴互相保護的技巧，領頭的攀登者往上爬時，確保者站在合適的岩架上確保安全。登頂後，換成領頭的攀登者擔任確保角色。

確保者必須時時注意攀登者

攀冰

攀冰的技巧和攀岩類似，不過會攜帶冰斧及裝備冰爪，以抓住冰面。

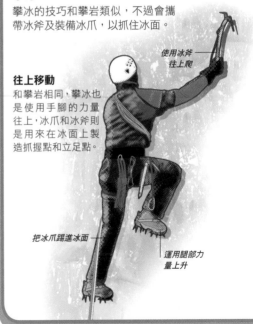

使用冰斧往上爬

往上移動

和攀岩相同，攀冰也是使用手腳的力量往上，冰爪和冰斧則是用來在冰面上製造抓握點和立足點。

把冰爪踢進冰面

運用腿部力量上升

極限生存案例：山區

有用的裝備

- 雙向無線電
- 雪崩發信器暨探測器
- 防水衣物
- 備用衣物
- 摺疊鏟
- 攀岩裝備（若需要）
- 信號彈
- 地圖、指南針、GPS
- 求生包、野外刀
- 手機或衛星電話
- 雨衣或露宿袋

32歲的史蒂芬・格林來自蘇格蘭敦佛里（Dumfries），登山經驗豐富，他在一次可能喪命的墜落後，於偏遠的山坡度過了四個晚上。雖然摔到下巴、頭骨破裂，但他仍透過充分準備、迅速思考，並懂得臨機應變，而保住了一命。

1999年10月7日，史蒂芬獨自一人出發前往蘇格蘭西北方高地的威斯特羅斯（Wester Ross）丘陵。他的裝備相當齊全，包括手機、露宿袋、口袋麵包、水，並明智地事先通知女友他的預定路線，至少他是這麼認為的。

跋涉一整天並紮營過夜後，史蒂芬在禮拜五準備下山，卻踩到濕滑的草地摔下瀑布，躺在又淺又崎嶇的河床上。他知道自己在寒冷的水中活不久，於是拖著劇痛的身體，爬到相對安全的河岸，並聰明地以露宿袋保暖，開始等待。這段期間史蒂芬以口袋麵包維生，但要先用水泡軟，因為他沒辦法咀嚼，而且他的手機在跌倒時摔壞了，所以無法求救。史蒂芬的女友發現他沒有在預定時間回家時，雖然通知了相關單位，但她忘記寫下史蒂芬的預定路線，沒人知道他的確切位置。

"他踩到濕滑的草地摔下瀑布"

史蒂芬又在野外度過了四天四夜，當地和英國皇家空軍的搜救團隊及搜救犬，幾乎把整座山翻了過來，只為尋找史蒂芬。隨著時間流逝，他們擔心最壞的情況已經發生，但最終他們找到了史蒂芬的車子，並在裡面發現路線圖，因而成功在禮拜二早上找到精神還不錯的史蒂芬。醫院檢查出的傷勢包括頭骨破裂、下巴受傷、撞斷門牙、各種割傷和瘀傷、腿也受傷，但史蒂芬最終成功保住一命。

該做什麼

你是否面臨危險？

← 否　　是 →

如果是團體行動，試著協助其他遭遇危險的人

讓自己脫離危險：：
惡劣天氣：尋找立即遮蔽
動物：避免直接衝突，遠離危險
受傷：穩定傷勢、施以急救

評估你的處境
參見P234至P235

**是否有任何人知道
你可能失蹤或你的位置？**

← 否　　是 →

如果沒人知道你失蹤或你的位置，那你必須運用手邊所有方法，通知他人你的困境

如果你真的失蹤了，那麼幾乎肯定會有搜救團隊出動

你有辦法聯絡外界嗎？

← 否　　是 →

你將面對為期未知的求生期，直到其他人發現你，或你找到救援

如果你有手機或衛星電話，讓他人知道你受困了，如果你的情況嚴重到需要緊急救援，而且你帶著PLB，那也可以考慮動用

**你能在原地存活嗎？*

← 否　　是 →

如果你無法在原地存活，而且沒有理由支持你留下來，你就必須移動到另一個存活及獲救機會更高的地點

運用求生四大基本原則：防護、地點、水分、食物

← **你必須
移動 **　　**你選擇
留下 ** →

應該做

■ 保持所有衣物乾燥潔淨
■ 從急流取得飲用水，可以的話就過濾和消毒
■ 時時注意溫度下降的跡象，像是凍傷和失溫
■ 注意穿著，不要在移動時太悶熱，靜止時太冷則會導致失溫
■ 使用登山杖以安全移動
■ 密切注意天氣，準備好隨時改變計畫，山區氣候瞬息萬變
■ 停下時也務必進行簡易遮蔽

應該做

■ 選擇能夠躲避惡劣天氣的地點建造避難所，避難所大小必要即可，不用太大
■ 用乾燥的樹葉塞滿塑膠袋或備用衣物，可以當成床墊或枕頭，在寒冷潮濕的地面保暖
■ 把所有資源擺在順手的位置，以便隨時取用
■ 檢查上游，以確保水源的品質
■ 升起火堆，如果是團體行動，就輪流照料，火堆整晚都不能熄滅
■ 不斷評估自身的處境，並在必要時隨機應變
■ 隨時注意搜救跡象

不該做

■ 別魯莽下坡，之字形路線能夠節省體力，對腿部肌肉負擔也較小
■ 別走太快，高度高表示空氣稀薄，就算身強體壯，負擔也顧大
■ 別流太多汗，濕氣會讓你變得更冷
■ 別忽視任何蒐集乾燥火種和燃料的機會

不該做

■ 別讓四肢過於冰冷，因為山區很容易造成凍傷
■ 別忽略一氧化碳中毒在狹窄避難所的風險，蠟燭、爐具、火堆不能在室內燒一整夜
■ 別朝手吹氣取暖，這樣是在排出熱氣，吸進冷空氣

* 如果你無法在原地存活，但也因為傷勢或其他因素無法移動，你必須盡你所能求救。
** 如果你的處境改變，例如你邊「移動」邊求援，然後找到一個合適的存活地點，重新考慮上述的「應該做」和「不該做」。

雪地

行經結冰地形時，準備非常重要。你不僅需要充足的體能，去面對緩慢疲累的過程，還必須擁有正確的裝備，並知道如何使用。穿著雪鞋、使用滑雪板、穿著多層透氣衣物控制體溫，也相當重要。擁有正確的技巧後，你便能安全前進，並享受周遭的風景。

> **警告！**
> 不穿雪鞋越過積雪稱為「打洞」，除非必要，否則應盡量避免。陷進雪中會讓你精疲力盡、弄濕全身，如果天冷就很容易失溫。費力也會在停下時使你流汗，並讓體溫降低到危險的程度。

雪和冰

■ 行經結冰地形時，了解如何因應不同類型的雪和冰非常重要。

積雪

■ 如果是團體行動，排成一列，輪流領頭。領頭是最費力的工作，因為要踏出路徑。
■ 避開岩石，春天時岩石會吸熱，上方的雪因而非常滑。

凍雪

■ 用登山杖測試前方的雪，積雪上的冰可能會讓你滑倒，小心前進。
■ 稍後你可能會遇上融化的窪地，稱為「太陽杯」。從邊緣通過，以免陷進雪中。

雪坡

■ 穩穩踩進雪坡，往上爬前先測試重量。下坡時可以使用「裸滑」技巧，也就是不用滑雪板滑雪。
■ 視情況決定路線，可以的話就走直線，如果地勢陡峭就走之字形。

冰

■ 使用登山杖測試前方的冰，特別是經過河湖時。如果是團隊行動，就用繩索把所有人連在一起。
■ 冰爪可以提供額外的抓地力，如果是在非常陡的雪坡，就用冰斧砍出路徑。
■ 摔倒時可以趕快面向雪坡，將冰斧砍進雪中停止墜落。

冰河

■ 不要在沒有嚮導的情況下試圖越過冰河，穿過冰河需要特殊技巧。

移動方式

行經雪地時，主要目標是盡可能安全抵達目的地，不要花費太多力氣，也不要失去太多熱能。方法從簡易雪鞋到雪上摩托車都有。

使用雪鞋和滑雪板

雪鞋和滑雪板是越過雪地的好方法，原理是將你全身的重量分配到極大的表面積，這樣就能踩在雪上，不會陷進去。雖然啟程時會很冷，但很快就會變熱，視需求穿脫衣物。

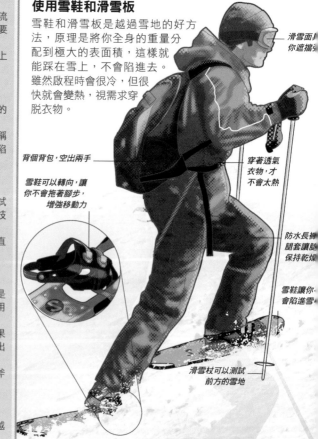

滑雪面具讓你遮擋強光

背個背包，空出兩手

穿著透氣衣物，才不會太熱

雪鞋可以轉向，讓你不會拖著腳步，增強移動力

防水長褲腿套讓腿保持乾燥

雪鞋讓你不會陷進雪

滑雪杖可以測試前方的雪地

製作簡易雪鞋

如果手邊沒有現成的雪鞋，例如正處在生死關頭，你可以使用刀子、木頭、繩索，製作非常簡便的雪鞋，來協助你越過雪地。雖然可能會花上不少時間，但長期來看，將能節省許多時間和力氣。

把末端牢牢綁緊　　腳前端的位置綁上
　　　　　　　　　橫樹枝

1 砍五段樹枝，要和你的拇指一樣粗，長度則是腳到腋下的距離。再砍三段較短的樹枝當成橫向支撐。
■ 將較長的五段末端用繩索牢牢綁緊。
■ 計算你的腳前端大概會位在鞋子的何處，並綁上一段橫樹枝，確保鞋子平衡。

腳根處額外的橫樹
枝

前端　　　　　　　　　　　　末端

2 把鞋子末端的五段樹枝也綁緊，盡可能綁牢。
■ 把第二根橫樹枝綁在第一根後方5公分處。
■ 第三根橫樹枝綁在腳根處。
■ 重複步驟1和步驟2，製作另一隻鞋子，再往下進行步驟3。

把腳綁好，腳根可
以將雪鞋稍稍抬起

3 把腳放在雪鞋上，檢查腳的前端位在第一根橫樹枝處，腳根則位在第三根處。
■ 用繩索把鞋子和雪鞋綁在一起，但腳根要能夠自由移動轉向，另一隻腳也如法炮製。

替代方法

以下方法也能協助你把體重分散在雪上。如果你沒有腿套，就在該位置綁上塑膠袋，好保持乾燥。

使用樹枝

適用於短距離。能把你弄出積雪，來到道路和小徑的簡單方式，便是用繩索在腳上綁上樹枝。記得挑一棵樹枝又粗又密的樹，像是松樹。

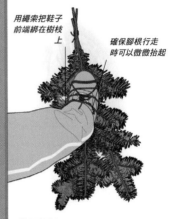

用繩索把鞋子
前端綁在樹枝
上

確保腳根行走
時可以微微抬起

使用細枝

你需要有點彈性的細枝，輕輕把最長的細枝折成水滴形，並把兩端綁在一起，先在火堆加熱一下會比較好折。

加上橫條或繩
索變成底部

橫條可以讓
鞋子更為穩
固

製作雪橇

如果你發現自己處於生死關頭，還有很重的裝備必須拖過雪地，那就來做個簡易雪橇或小雪橇（參見P97）協助運送吧！雪橇也可以用來運送傷患或小孩。按照以下的基本原則，便能視需求製作各種大小的雪橇。

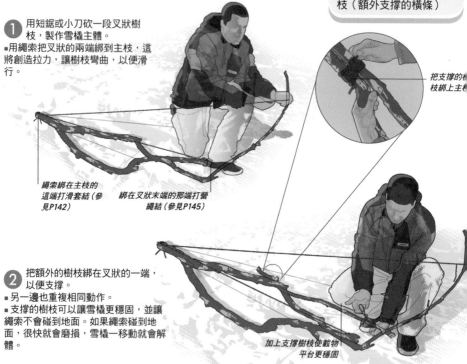

1 用短鋸或小刀砍一段叉狀樹枝，製作雪橇主體。
■用繩索把叉狀的兩端綁到主枝，這將創造拉力，讓樹枝彎曲，以便滑行。

把支撐的樹枝綁上主枝

繩索綁在主枝的這端打滑套結（參見P142）

綁在叉狀末端的那端打彎結繩結（參見P145）

2 把額外的樹枝綁在叉狀的一端，以便支撐。
■另一邊也重複相同動作。
■支撐的樹枝可以讓雪橇更穩固，並讓繩索不會碰到地面。如果繩索碰到地面，很快就會磨損，雪橇一移動就會解體。

加上支撐樹枝使載物平台更穩固

獸力

哈士奇可以當成雪橇犬，是在雪地運送人類和裝備的理想選擇。牠們擁有厚重的毛皮，可以承受低溫；毛茸茸的巨大腳掌，則是可以在雪地上快速移動。哈士奇擅於團隊合作，輕易便能拉動沉重的貨物，效率十足。

雪橇犬

雖然哈士奇很好照顧，而且相對來說也比較好控制，但你仍不能貿然帶狗上路，除非你身邊有專家，或你已經過專業訓練。這兩點在雪地旅程的方方面面都是如此。

確保雪橇保持平衡，沒有過重

把行李綁緊在支架上

人力

使用小雪橇在身後拖著裝備，是穿越雪地非常有效率的方式。小雪橇是小型的平底雪橇，非常低，通常以輕量化塑膠製成，有各種不同大小。

小雪橇

雖然小雪橇是運用人力在雪地運送大量物資最有效率的方式，卻並非易事，特別是在雪地很鬆軟時。最好穿著透氣衣物讓多餘的體熱散失，也要了解緊急狀況發生時，如何快速鬆開背帶。如果是團體行動，可以有另一個人綁在小雪橇後方，在下坡時負責煞車。

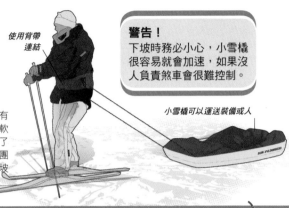

使用背帶連結

警告！
下坡時務必小心，小雪橇很容易就會加速，如果沒人負責煞車會很難控制。

小雪橇可以運送裝備或人

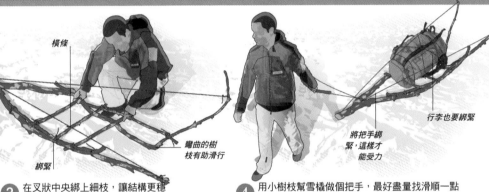

橫條

綁緊

彎曲的樹枝有助滑行

將把手綁緊，這樣才能受力

行李也要綁緊

③ 在叉狀中央綁上細枝，讓結構更穩固。
- 只要找到，想加幾根細枝都可以，不過3到4根其實就夠了。
- 這些橫條同時也是雪橇主要的載物平台。

④ 用小樹枝幫雪橇做個把手，最好盡量找滑順一點的，這樣拉雪橇才會比較舒適。
- 用繩索連結把手和雪橇前端。

把狗綁在一起能協助牠們一同前進

繫帶讓牠們能夠舒適地拖雪橇

機械動力

雪上摩托車實用又快速，可說為極地旅行帶來革命性改變，不僅比哈士奇還好控制，速度也更快。然而，雖然能在短時間行經極長距離，但要是情況出錯，你便孤立無援，因此出發時一定要攜帶求生裝備。

出發之前

騎乘雪上摩托車出發之前，無論距離長短，都要檢查其狀況和燃料是否足夠。謹慎規劃路線，並通知他人你的計畫，這樣如果你在預定時間還沒抵達目的地，他們就能通知相關單位。穿著保暖、戴上護目鏡或滑雪面具來減緩強光，並小心駕駛。

駄獸

行經野外時，可以運用駄獸來搬運重物。牠們天生適合負重，還可以在交通工具無法行駛之處，行走極長距離。只要經過妥善安排，並知道如何照料動物，和駄獸一起旅行，可說好處多多。

裝載貨物

讓動物站在平地，檢查四隻腳都穩穩踩在地上。掛上籃子之前，先自己拿拿看，檢查籃子的平衡。如果有一側太輕，就重新調整。裝載貨物時你可能需要把動物綁起來，或蒙上眼睛，以免亂跑。

善待動物

除了自己的份之外，也務必記得幫動物準備食物、飲水、補給。牠們的安寧相當重要，好好對待牠們。

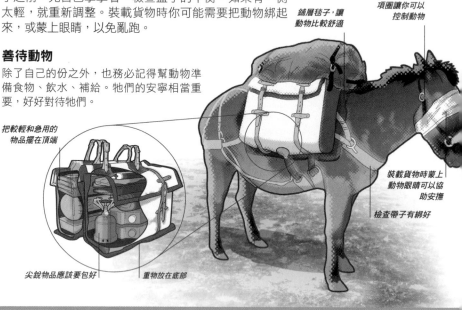

把較輕和急用的物品擺在頂端

鋪層毯子，讓動物比較舒適

項圈讓你可以控制動物

裝載貨物時蒙上動物眼睛可以協助安撫

檢查帶子有綁好

尖銳物品應該要包好

重物放在底部

組隊

如果有多隻動物，上路時用繩索將其綁在一起是標準措施。綁的時候要確保繩子夠長，讓動物可以舒適行走，但也不要太長以免絆倒。

駕駛

指派一名駕駛帶領團隊，並負責導航，控制和照料動物會需要不少人力。

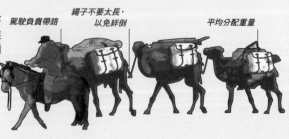

駕駛負責帶路

繩子不要太長，以免絆倒

平均分配重量

使用駄獸求生

在緊急狀況下,如果你有駄獸,優先順序就會大幅改變。把袋子放下,丟掉所有非必要的重物。如果必要,你也可以直接騎乘動物,假設情況真的很慘,動物也可以當作食物。

把擔架綁好

盡量讓傷患舒服一點

警告!
如果身旁沒有專家,或沒有經過專業訓練,就不要使用駄獸。動物需要大量照顧。

運送傷患

如果團隊中有人受傷,可以製作簡易擔架,並用動物將其運送到安全地點。

挑選動物

駄獸的選擇依你前往的地區而定,但是不管在哪,你都應按照重量、距離、地形等需求挑選,同時也得注意動物的能力可能受其年齡和體型影響。

動物	地區	平均負重	優點	缺點
馬	全球	▪ 80至110公斤 ▪ 體重的20%	▪ 很好訓練,脾氣也很好 ▪ 強壯 ▪ 耐熱 ▪ 可應付陡峭地形	▪ 需要打理 ▪ 沒有綁好可能會走丟
驢	歐亞大陸、美洲	▪ 55至80公斤 ▪ 體重的20%	▪ 驢子會緊跟母驢,這可以當成其移動誘因,也可使其不會亂跑 ▪ 刻苦耐勞,可應付陡峭地形	▪ 幼驢容易受驚,需要良好訓練 ▪ 倔強
哈士奇	極區	▪ 40公斤 ▪ 7隻狗可以拉270公斤	▪ 刻苦耐勞,可適應大雪和寒冷天氣 ▪ 速度快	▪ 需要大量生肉,必須另外攜帶 ▪ 很容易彼此爭吵
駱駝	中亞、北非、澳洲	▪ 90至140公斤 ▪ 體重的30%	▪ 可應付多種地形 ▪ 飲用四分之一體重的水後,可以好幾天不喝水	▪ 脾氣硬、難控制 ▪ 暴力,可能會吐口水和咬人
駱馬	安地斯山區	▪ 35至55公斤 ▪ 體重的25%-30%	▪ 最為環保、可應付高山及陡峭地形	▪ 會讓馬和驢子很緊張 ▪ 如果訓練不足會很難控制
大象(印度)	南亞	▪ 750至1250公斤 ▪ 體重的25%	▪ 負重極重 ▪ 可應付陡峭地形	▪ 速度慢 ▪ 需要大量食物和水 ▪ 訓練耗時
公牛	歐亞大陸、美洲	▪ 135至205公斤 ▪ 體重的30%	▪ 勤奮 ▪ 極強壯 ▪ 步伐穩定,可應付陡峭地形	▪ 速度慢 ▪ 倔強

四輪傳動

四輪傳動（4WD）交通工具可以橫越兩輪傳動無法前進的艱困地形。只要搭配經驗豐富的駕駛，大多數四輪傳動交通工具都能應付泥地、涉水、雪、冰、沙地。

挑選交通工具

挑選交通工具時，考慮你的用途非常重要。大車的空間比小車還多，但可能很難穿越艱困的地形，容易卡住。同樣道理，強力的交通工具雖能穿越多數地形，卻需要消耗非常多燃料，可能比較不適合長途旅行。

出發檢查清單
- 檢查地圖，通知他人你的路線和預定行程。
- 確認交通工具適合旅途，並擁有所需備品，檢查燃料、機油、水、煞車、液壓液。
- 檢查胎紋、車輪螺絲、車燈、轉向系統。
- 務必攜帶備用的水、輪胎、燃料、求生裝備、沙梯、12伏特的重型輪胎打氣機、綁帶、急救包。

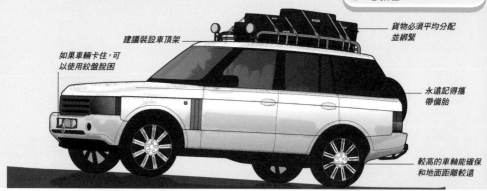

建議裝設車頂架

如果車輛卡住，可以使用絞盤脫困

貨物必須平均分配並綁緊

永遠記得攜帶備胎

較高的車軸能確保和地面距離較遠

一般駕駛技巧

四輪傳動交通工具可以在行經一般路面時切換成兩輪傳動，而於低牽引力的情況（像是軟土），再切換成四輪傳動，其差別在於引擎驅動的輪胎數量。

警告！
行經艱困地形時，拇指不要勾住方向盤，撞到東西方向盤可能會震動，讓你的手受傷。

挑選路線

如果不確定前方的情況，就先步行探路，了解潛在的問題和障礙。必要的話，就把你走過的路做記號，駕駛時跟著這些記號前進。問問自己是不是真的有必要走這條路，如果真的得走，哪條路線比較不容易卡住。還有，如果真的卡住，要如何自救或逃生？

使用四輪傳動的時機

四輪傳動會消耗許多燃料，不應在一般道路上使用，有可能造成輪胎和車輛損壞。只有在行經艱困地形時才使用四輪傳動，這可以讓你以低速檔前進，並提供優越的牽引力。進入艱困地形之前，先停下車，切換成四輪傳動模式。

團隊駕駛

越野穿越艱困地形會使身心相當疲憊，因此要定期休息，如果是團隊行動就輪流駕駛。無論何時，至少都應有兩人在車內：
- 駕駛：負責開車
- 觀察員：負責導航，協助駕駛挑選合適路線穿越，可能還需要下車引導駕駛行經難走的路段。

穿越不同地形

四輪傳動交通工具之所以能應付艱困地形，是因為四個輪胎都能同時由引擎驅動。汽油引擎通常比較有力，柴油引擎則是能撐比較久，車速慢時效果也比較好。只要運用幾個簡單技巧，就能穿越艱困地形，並抵達難以抵達的地方。永遠記得四輪傳動的原理是減少你卡住的機率，而不是要讓你在卡住前盡量移動。

最大牽引力

在鬆軟地形可透過略為降低胎壓來增加車的牽引力。把車停在平地，並在一側後輪的1公分處放塊磚頭，開始放氣，直到輪胎碰到磚頭，之後測量壓力，然後把4個輪胎都放氣。

沙地

在鬆軟的沙地中，沙子通常會從輪胎前端跑到後端，只要幾秒沒前進，輪胎就會陷進自己挖的洞裡。為了避免這個情況，要一直打方向盤，這樣輪胎才能脫困，同時應避免快速改變車速。

泥地

在泥地中前進需要專注和隨機應變的駕駛能力。如果泥濘很深，就用大一點的輪胎或略為降低胎壓，但要是泥巴下方有硬地，這只會使情況變得更糟。有時直接駛離泥濘的路徑，才能擁有最棒的牽引力。

需要強大的引擎馬力

稍微降低胎壓

較深的胎紋能提高抓地力

雪地

雪地需要流暢的駕駛技巧。慢慢踩油門和煞車，以免輪胎打滑，使用低檔，特別是在下坡時，同時避免不必要的換檔。使用雪鏈可以增加牽引力，最好在出發前就先練習如何安裝。

涉水

開車涉水前務必先步行探路，如果水太深或水流太急，就不要嘗試渡過。維持正確車速非常重要，開太快水會噴得到處都是，開太慢水則會淹到引擎。

雪鏈提供輪胎額外的牽引力

水位不應超過輪胎頂端

可以的話就轉好排水塞

陷入軟土

雖然運用正確的技巧一定會提高你成功越過軟土的機率,但要是真的卡住,知道該如何自救也相當重要。理想情況下,如果要開車出遊,至少要有兩台車,第二台車這時就可以使用絞盤協助、幫忙修車,或是求援。

基本自救技巧

卡住的時候,你會忍不住想不斷試圖積極脫困,但是不斷攪拌剩下的軟土,把洞挖得越來越深,長期來看只會讓情況惡化。停下動作,評估你的選項(倒車或推車、挖掘、使用樹枝、使用絞盤),並冷靜決定怎麼做才能順利脫困。不要匆忙決定,不夠周全的計畫可能會讓問題變得比原本更糟。

倒車或推車

如果使用四輪傳動無法脫困,試試看重複倒車再前進。
- 如果這招也沒用,請乘客下車,在你往前開時從後方幫忙推車。
- 如果你發現情況越來越糟,立刻停止,並試試別的方法。

用力推車

試著不要把洞越弄越深

若排氣管和底盤也卡住,就順道挖出

在所有輪胎前方都挖出坡度

挖掘

如果倒車或推車沒用,下一步就是在輪胎前端挖洞,製造坡度,讓你能往上開。
- 把每個輪胎前方的沙都挖掉,產生往上的坡度。
- 慢慢開上坡度,不要加速,因為這樣輪胎可能會打滑,失去抓地力。

使用樹枝

假如上面那招還是沒用,就把樹枝、木板、沙梯、毯子,所有能增加摩擦力的東西鋪在輪胎前方。原理是讓輪胎有東西可以抓,而且也能更快脫困。
- 不要加速,慢慢把車輪開上樹枝或其他材質。
- 維持緩慢穩定的速度,直到你回到堅實的地面。
- 脫困之後,記得停車把裝備收好,並清除路面上的其他障礙。

把樹枝放在輪胎前

使用絞盤

如果上述的基本技巧都沒用,你的車輛還是卡住,那麼是時候考慮使用絞盤了。找到穩固的定位點,並透過和電動絞盤系統連結的絞索,來把車輛拉出來。如果是團體行動,也可以用另一輛車拉,不過這可能會有兩輛車都卡住的風險。使用絞盤時,花點時間評估你的選項——使用天然定位點是最簡單的方法,也應是你的首選。

天然定位點

樹木、石頭、樹根、倒塌的樹都能當成定位點。選擇樹木時,務必讓絞索貼近地面,並盡量使用綁帶,以免傷害樹木。如果樹木看起來不像能提供足夠的支撐,就把附近的樹也綁在一起。如果你要使用石頭,務必確保石頭夠大,而且穩穩立在地面上。

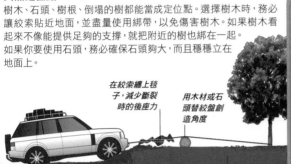

在絞索纏上毯子,減少斷裂時的後座力

用木材或石頭替絞盤創造角度

地底定位點

如果沒有天然定位點,你可以把木材或備胎埋在地底下,當成臨時定位點。先在地上挖一個深度至少1公尺的洞,把絞索綁在定位物上,再把定位物埋進洞中,然後把洞填平,以策安全。如果你使用的是輪胎,可以用備胎後方的撬桿來連結絞索。

回填使定位點更穩固

自己挖洞,如果要省力也可以找天然的洞

使用木樁

木樁也可以當成臨時定位點。你會需要一根最長最堅固的主木樁連結絞索,以及多根輔助木樁,把這些木樁全都綁在一起會更穩固。以略為傾斜的角度將木樁牢牢打入地面。使用絞盤時務必注意不要站在木樁附近,以免鬆脫。

絞索連接在木樁底部

主木樁

綁在一起

輔助木樁

緊急狀況

了解如何因應特定緊急狀況,將使你在最糟情況發生時,仍能保持冷靜。

前輪打滑

「打滑」一詞指所有輪胎失去抓地力的狀況。前輪打滑又稱「方向盤失靈」,即你打方向盤時前輪沒有跟著轉動,車輛因而持續往前移動。
- 往打滑的方向打方向盤,但不要打太多。如果你是在冰上直直往前滑,就踩離合器或打空檔。
- 重新控制車輛後,校正好路線繼續前進。如果你有防鎖死煞車系統,就參照駕駛手冊。

後輪打滑

後輪打滑的情況則是後輪失去控制,車輛轉向的幅度更大,車輛有可能旋轉。
- 往打滑的方向打方向盤,但面向你的前進方向。
- 面向正確方向後,方向盤回正再繼續打,直到你重新控制整台車。

煞車失靈

開車出門前,務必檢查煞車液。若行車間煞車失靈,請採取以下措施:
- 在不熄火的情況下,打到低檔,以便在保持控制的同時減速。
- 時速降低到40公里以下時,就使用手煞車,務必抓好方向盤。

油門故障

如果油門卡住,引擎沒辦法停止,你可以打到空檔,踩煞車來減速。
- 如果情況安全,就把引擎關閉,但這樣也會失去其他功能,像是動力補助轉向和車燈。
- 安全停下車輛,如果可以,盡量避免使用手煞車,這可能造成打滑。不過要避免撞車時還是必須用手煞車。

獨木舟

划獨木舟是橫越水系和開放水域的好方法,只要裝備安全存放在船上,就可以進行從短短幾天到一整年不等的旅程。.

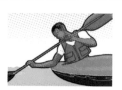

雙葉槳能提升划船效率

舵協助

救生衣提供浮力

船身讓你保持乾燥,並讓獨木舟不會進水

密封的船保持裝備乾燥

密閉空間放的是你的腿和踏板

把手扣環讓獨木舟比較好拖

K式獨木舟

K式獨木舟是非常有效率的水上移動方式,特別是在開放水域、河流、湖中,其狹窄設計和輕量化的架構,非常容易操縱。

K式獨木舟翻覆

在湍急的水流中,翻船無可避免。「脫船」(也就是完全滑出船身,不過仍保持控制)有時是唯一的選擇,但可以的話,還是先試試愛斯基摩翻滾。

愛斯基摩翻滾

熟練愛斯基摩翻滾可以讓你的腿不會弄濕,也不用再爬回船上。經過練習之後,應該可以是個一氣呵成的動作。

① 在上下顛倒的情況下,把身體扭向獨木舟的一側。
■ 抓緊船槳,把手伸出水面,穩穩抓住船側。

② 這時你的頭部應該接近水面,撐起身體,從船側用力划。
■ 同時旋轉髖部,準備翻轉船身。

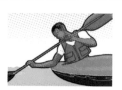

③ 繼續旋轉髖部,直到獨木舟回到正常位置。
■ 把背打直,這樣你便再次坐直,可以繼續往前划。

警告!
■ 要穿救生衣,口袋裡的空水瓶在緊急狀況下可以當成臨時的浮力支撐。
■ 永遠不要離開你的獨木舟,除非生命遭受威脅。獨木舟非常醒目,特別是從空中,搜救人員極有可能會先看到獨木舟。

基本划槳技巧

K式獨木舟的船槳為雙葉,交替打水,推進船隻前進。要控制方向,就朝前進方向的反方向划。有些K式獨木舟擁有腳踏板。

抓
將槳葉穩穩放入水中,從腳附近入水。

槳葉從腳附近入水

壓
旋轉軀幹和槳葉,準備往前划動推進。

動力來自軀幹

划
用力划槳,以推動獨木舟。

另一手微微放開

轉
槳葉離開水面後,另一邊也重覆抓的動作,持續前進。

轉換要盡可能順暢

C式獨木舟

和K式獨木舟相同，C式獨木舟可以載運1到2個人及裝備，並依靠坐姿的人體動力前進。C式獨木舟通常比K式還寬，不過船身是開放的，沒有密封，其船槳則是單葉，不是雙葉。

把行李綁好

不像K式獨木舟，C式的座位通常較高

雙人共划

雙人共划時，一人坐在前方，另一人坐在後方。一人划一邊，定期更換座位，以免肌肉疲勞痠痛。方向通常由後方的人控制，將船槳當成舵使用。

C式獨木舟翻覆

由於C式獨木舟不是密封的，翻船時很容易進水，在危機解除後，你最大的問題就是把水弄出去。如果自己出門，一定要帶個抽水機，或是前往淺水處，這樣你就能把船身舉起來，把水倒出來。

船對船救援

如果是團體行動，而且離淺水區很遠，那麼最好的方式就是船對船救援。把翻覆的獨木舟倒放，放到救援獨木舟上，這樣就能讓水流出來，接著再把獨木舟翻回正常位置下水。

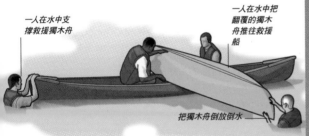

一人在水中支撐救援獨木舟

一人在水中把翻覆的獨木舟推往救援船

把獨木舟倒放倒水

獨木舟技巧

- 徹底研究路線和天氣狀況
- 不要裝載太多東西，確保平衡
- 攜帶抽水機，這樣獨自一人時也能自救
- 如果沒辦法裝防水艙，就使用氣囊，增加浮力之外，也能減少進入船身的水量
- 使用防水袋讓裝備保持乾燥
- 把貴重物品放在船上或身上，如果這些物品會沉下去，就和其他有浮力的東西綁在一起
- 攜帶防水材料和彈力繩以修補破損的船身
- 不要獨自進入洞穴，而且務必要穿戴頭盔
- 用帶子把船槳和船身綁在一起，這樣如果你需要救人，就可以把槳丟進水裡，空出雙手
- 口香糖可以暫時用來修補船身上的小洞，黑色的紙膠帶和補水管的膠帶也行

基本划槳技巧

單人划C式獨木舟時，應採用「換邊」划槳方式，以確保船隻為直線前進。如果船隻開始偏離航道，就換邊划。

抓

坐在船身正中央，保持平衡。往前傾，將槳插入水面。

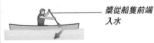

槳從船隻前端入水

下划

穩穩快速往下划，船槳維持垂直。

手臂要出力

後划

穩穩把槳葉往後划，以讓船隻往前移動。

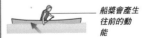

船槳會產生往前的動能

重複

船槳在船隻末端離水，回到起始位置，重複動作。

船槳在末端離水

製作木筏

如果要深入野外，了解如何製作簡易木筏或浮具，將大有助益。你可能會發現自己與救援之間隔著一大片水域，或是位在植被茂密、步行不易的區域，而走水路卻相對容易。然而，生死關頭時你手邊很可能不會有救生衣，須謹慎評估風險。

> **警告！**
> 除了下方介紹的灌木筏外，大部分臨時木筏都無法完全浮在水面上，你會一直坐在或跪在水中。這在某些情況下可能造成失溫，必要的話，就建造較高的額外乘坐平台。

> **工具和材料**
> ▪ 刀子或小型鋸子
> ▪ 雨衣、避難所遮罩、防水布、繩索
> ▪ 長樹枝、灌木、茅草

製作灌木筏

手邊如果有雨衣、避難所遮罩、防水布，就可以製作灌木筏。雖然只能乘坐一人，但只要正確製作，就完全不會接觸到水面。盡量在下水處附近製作，就不用搬運太遠。

1 在合適的下水處附近製作你的木筏。
▪ 把雨衣攤在地面上，決定木筏的大小。確保手邊有足夠的材料，以建造側面和頂部。

2 用樹枝圍出橢圓形，這是木筏的理想大小及形狀。
▪ 把灌木和茅草交錯綁緊在樹枝周圍，形成木筏的側面。綁得越緊，結構越穩固，浮力也越好。灌木的高度也會決定木筏吃水多深。

3 挑選較長的樹枝穿過側面交織的灌木，建造乘坐平台。盡量將樹枝互相交疊，結構才會穩固。
▪ 使用刀子或小型鋸子修飾樹枝，這樣才不會從側面凸出來。
▪ 移除塑形用的樹枝。

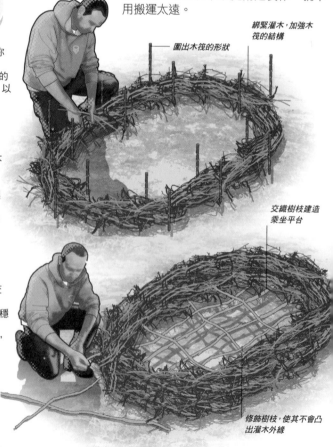

綁緊灌木，加強木筏的結構

圍出木筏的形狀

交織樹枝建造乘坐平台

修飾樹枝，使其不會凸出灌木外緣

製作船槳

多數情況下，你都可以使用水流的動力移動，並用登山杖控制方向，不用划槳。然而，沒有水流時你就必須自己提供動力，因此需要臨時船槳。

1 尋找長度合適的樹枝當成槳柄，盡量寬一點，握起來也要很舒適。

- 在樹枝的末端切出夠長的分叉當成槳面。
- 蒐集細枝，橫綁於分叉處。

分叉長度決定槳面大小

加固分叉處以免樹枝斷裂

第一根細枝將成為槳面頂端

2 繼續加入細枝，一根根綁好，直到槳面夠大。

- 將槳柄的兩處分岔重新綁好。
- 把細枝末端綁在一起，使船槳更堅固。

用鋸子修飾邊緣，使其平整

把小樹枝都綁在一起

4 用雨衣包起木筏，成為防水層。

- 把雨衣的帽子塞到木筏內部，綁緊頸部，確保防水。
- 從側邊包起木筏，在頂部綁緊。

5 用天然材料填滿乘坐平台下方的空間，例如多餘的灌木、草、苔蘚。也可以加上各種增強浮力的物品，像是空的塑膠瓶或充氣的防水袋，把這些東西綁緊。

- 把木筏拖進或推進水中，先在淺水處測試一下浮力，之後再放上裝備，準備上船。

加入額外的樹葉增強浮力和木筏的結構

替代筏子

運用手邊擁有的材料製作筏子。尋找圓木、竹子、廢油桶，這些材料都能浮在水上，因此可以用來製作筏子。

圓木筏

使用乾燥木材製作圓木筏，理想上最好使用還沒倒塌的枯木，這樣吃水較淺。在圓木上刻出凹槽，卡進橫條。

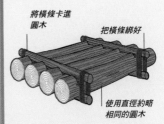

將橫條卡進圓木

把橫條綁好

使用直徑約略相同的圓木

竹筏

竹節為中空節狀，因而是理想材料。竹筏比圓木筏還輕很多。

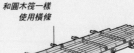

和圓木筏一樣使用橫條

中空節狀能增強浮力

桶形筏

如果手邊有油桶，那也能做出很好的筏子。處理化學桶時務必小心，先前裝的可能是有毒物質。

把油桶綁在木製平台下

確保所有開口，像是弄丟的蓋子，都位在水面以上

游泳

如果水太深無法涉水而過，手邊也沒有製作木筏的材料時，你可能會需要直接游泳穿越水域。入水前，先規劃上岸後要如何保暖和弄乾自己，雨衣袋則可以讓衣物和裝備保持乾燥。

游泳求生

除非你入水前需要經過崎嶇地形，否則就把靴子和多數衣物脫下，以減少阻力，同時也能保持乾燥。把這些東西放在防水的求生包或臨時雨衣袋（參見P109）中，也可以當成浮板協助你前進。

游泳渡河

選安全的地方渡河（參見P88），並事先規劃你要在哪上岸。
- 考量水流方向，因為你很可能會稍微順流往下漂。
- 慢慢入水，千萬不要跳水。
- 如果水很冰，就慢慢浸入水中，直到身體從最初的顫抖恢復。

渡河

選擇你覺得舒適，也最不費力的姿勢，一手抱著浮板往前游。

> **警告！**
> 如同所有遇上水時的求生狀況，盡量避免把自己弄濕。可以的話先想辦法繞過水域，或是尋找淺水處涉水而過。冰冷的水會提高失溫機率，務必確保你有生火所需的裝備。如果水中可能有危險，就絕對不要下水。

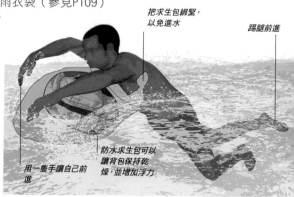

把求生包綁緊，以免進水

踢腿前進

防水求生包可以讓背包保持乾燥，並增加浮力

用一隻手讓自己前進

游往下游

避免往上游和往下游，用走的更為安全。然而，要是你不小心摔下水，發現自己被湍急的水流往下帶，仍是有些方法可以保護你，直到狀況解除。

防禦性泳姿

防禦性泳姿的目的是盡可能採用不會受傷的姿勢，並避免你的腳卡到石頭，這在急流中很可能會讓你滅頂。保持防禦性泳姿，直到抵達淺水處，之後就能站起來爬上岸。

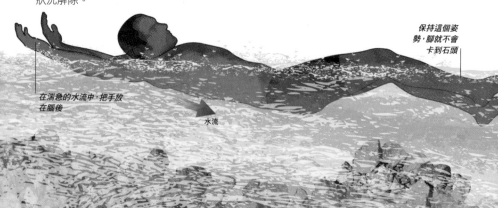

保持這個姿勢，腳就不會卡到石頭

在湍急的水流中，把手放在腦後

水流

游泳姿勢

雖然在生死關頭時你不太可能嚴格遵守，但了解不同的游泳姿勢仍十分重要。如果你擅長游泳，那就選擇最省力的姿勢，像是蛙式。如果你經驗不足，一開始就應避免下水，除非生命受到威脅。

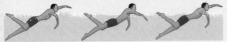

狗爬式

適合經驗不足者的簡單姿勢，手腳並用往前打水。左手往前划時踢右腿，右手往前踢左腿。

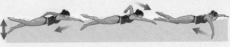

自由式

相當消耗體力，不建議在生死關頭使用，不過自由式可以游很快，有時候可能會需要。

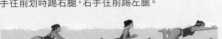

蛙式

渡河時最常見的姿勢，手腳應同時流暢動作，抱著雨衣袋也非常適合。

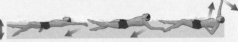

仰式

如果你確定水域很安全，仰式相當省力。不過看不到前進方向可能會是缺點，尤其是水中有許多岩石時。

製作雨衣袋

雨衣袋可以讓你的物品保持乾燥，並在渡河時提供些許浮力。如果沒有雨衣，可以用任何大片的防水材質替代。

① 把雨衣的帽子翻到內側，並用繩索將頸部綁緊。
- 把雨衣攤開在地上，內裡朝上。
- 放上裝備。

把雨衣攤開在平地上

② 將其中一側蓋上擺放在中央的裝備。
- 其他三側也重複同樣動作，此時會呈長方形。
- 把角落摺好，檢查不會進水。

把雨衣各側折到裝備上

③ 仔細包裹，確保不會進水。
- 在這個階段，如果你有第二件雨衣，就跳回步驟1，將雨衣袋面朝下放在第二件雨衣上，再重新包一次。
- 可以的話，在雨衣袋中塞入樹枝，增加浮力。

把角落塞好

④ 用繩索、鞋帶、藤蔓把雨衣袋綁好。
- 入水後，慢慢將雨衣袋也放入水中，並抱著雨衣袋游泳。

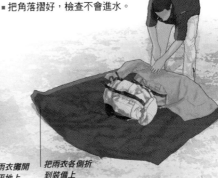

防水完成

把繩索綁緊

露營技巧

露營基礎

無論你想留在原地等待救援、移動到安全區域等待救援、或是自行脫困,很可能都需要挑選地點建造避難所,不管是只過一夜或是待上較長的時間。

充分了解挑選地點的條件,將讓你能夠因應求生四大原則。好的地點可以讓你免於危險,同時還能夠求援。此外也應提供建造避難所和生火的充足資源,並擁有水源,包括飲用和盥洗等。

秩序井然的營地不僅會帶來目標和秩序感,也提供你和裝備安全的環境,像是規劃存放裝備和工具的區域,就能避免重要物品遺失,並降低你和團隊成員受傷的風險。火堆是所有營地不可或缺的要素,可以用來取暖、淨水、煮食、當作

本節你將學會:

- **沖澡**前如何蓋個簡易**淋浴間**……
- **維持整潔**為何有益**身心**……
- 如何用**灰燼**搓出**泡沫**……
- **簾子**何時能**提供你隱私**……
- **硬糖**如何成為**火種**……
- **香蒲**和**柴架**的**差異**……

你可以使用 打火棒或打火石（參見P127）等工具擦出火花，進而生火。

打火棒由兩個主要部分組成：能夠產生火花的材質（通常是鐵鈰合金或鎂合金製成的棒子）以及尖銳的敲打工具（可能是刀片或短鋸）。工具敲打棒子時，便會產生火花。

可以使用以下方法，精準控制火花落點，並降低敲碎火種的機率。這個問題在你把棒子擺在火種旁邊敲擊時，很有可能出現，特別是你當你又冷又濕、疲憊不堪、手抖不止時。

1 把棒子放在火種中央，接著將工具對準棒子，拿的著工具的手就位。

2 把棒子拿開火種，並敲擊工具，重複這個過程。由於棒子遠離火種，可以降低干擾和敲碎的機率。

3 要控制火花的方向，可以透過改變棒子移動的角度達成。

求救信號、驅趕野生動物，並在夜間提供光源，此外還能帶來安全感。永遠不該低估生死關頭時，成功生火帶來的心理激勵，以及生火失敗帶來的沮喪。即便面臨生死關頭，簡易的營地仍能帶來正常感和「家」的感覺。

永遠不該低估生死關頭時，成功**生火**帶來的**心理激勵**，以及生火**失敗**帶來的沮喪。

打理營地

即便建造避難所的地點視環境而定,仍務必記得考量求生四大基本原則:防護、地點、水、食物。首先確認四周沒有明顯的危險,同時你也可以施放求救信號。如果可以的話,也盡量選擇鄰近水源的地點。

在樹木附近紮營,可以提供建造避難所和生火的材料

選擇營地下風處和河流下游當作廁所地點
(參見P117)

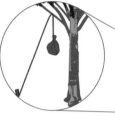

如果附近有掠食者,就把沒吃的食物放在袋子裡,掛在離地3公尺的樹上,並距離樹幹和樹枝1公尺

營地特徵

挑選好地點,並確認不會有任何危險之後,你便可以開始按照需求打理這個區域,讓你待在營地的這段時間更舒適、更有效率。

營地規劃

無論是團體行動或獨自一人,打理營地並迅速建立能夠確保營地安全及降低意外風險的規則和例行公事,都非常重要。規劃特定的區域以存放裝備、生火、煮食、睡覺,以及從事這些活動時的規則(參見P115)。

脫下靴子時,將其倒掛在竿子上,這樣就不會有東西會爬進去,要曬乾時也不會離火堆太近

在入夜前便完成柴火蒐集和準備,並直立擺放以保持乾燥

規劃開放的區域施放求救信號,例如畫上大大的V,也可以當成救援直升機的降落地點(參見P236至P241)

規劃安全的劈柴區域,可以用樹根當作平台

如果有可能下大雨，就在避難所周圍挖一條壕溝，把水往下排，降低淹水機率

評估環境

你必須遠離受傷的威脅和風險，好好檢查營地周圍，評估是否有潛在危險，例如動物、不穩的石頭、淹水的可能等。

野生動物

尋找動物生存的跡象，特別是在水源附近。可以的話，就在岩壁附近紮營，這樣就只需要注意一個方向。保持火堆整夜燃燒，如果是團體行動，就安排夜輪值。在手邊放一些可以製造噪音的東西，以嚇跑潛行的掠食者。不要在死水附近紮營，那裡蚊蚋和昆蟲成群。

強風和山洪

根據風向決定避難所的入口位置。紮營在山谷中可能會有山洪和雪崩的風險，在河彎內側則是可能遭遇洪水，而且暴雨時河水也可能從河彎外側暴漲至河岸。

枯樹

也就是尚未倒塌的死去樹木，強風、降雨、降雪可能使其倒塌。這是最適合用來生火的木柴（參見P121）。

倒塌的樹木

這些是從樹木上斷裂的危險樹枝，但還沒掉到地上。某些樹木，像是山毛櫸、梣樹、紫杉的樹枝，會無預警掉落。

落石和冰

如果在岩石附近紮營，務必檢查裂縫。在下方生火可能導致落石，寒冷時，岩石上可能掉下大片的冰。

尋找鄰近水源，但記得檢查上游有無汙染，例如動物屍體

可以的話，就在開放區域升起三堆信號火堆（參見P238至P239）

營地行程表

多數情況下，當你抵達可能會待上一段時間的區域，準備「休整」時，便可以開始從特定時間往前規劃活動──通常是從入夜往前算。

入夜前3小時

你剛抵達，先喝點水，放下暫時用不到的物品（像是地圖和指南針等），更換潮濕的衣物，並確保隨時都有一整套乾燥的衣物可供更換。勘查整個區域，尋找最適合的紮營地點。

接著……

開始紮營，建造避難所，包括睡覺地方。蒐集火種、引火材、燃料，生火、裝設反射板，取水及尋找食物，並準備施放求生信號所需材料，包括夜間和日間。

入夜前1小時

黃昏時完成紮營，開始處理個人事務，包括盥洗、上廁所、檢查裝備。如果是團體行動，確保每個人都知道緊急裝備的位置，以及各自負責的任務。安排火堆旁的守夜輪值。

不宜紮營的地點

■ 不要在斜坡和排水差的地點紮營。

■ 營地不要離水源太近，有可能淹水，也會有昆蟲和動物。

■ 避免在嘈雜的水源邊紮營，像是瀑布，聲響會遮蓋其他讓你察覺威脅的聲響，如野生動物，甚至蓋過救援的聲音，如直升機或哨聲等。

維持整潔

在野外保持個人整潔是防護的重要元素。維持整潔和健康可以確保身體發揮最大的功用,並降低生病的機率。生理感受也會對心理感受造成直接影響,這是一種心態:如果你疏於照料個人整潔,那麼其他事情跟著分崩離析也是遲早的事。

乾淨的衣物

衣物和裝備的狀態也會影響心態。如果你的衣物很髒,那麼你的求生態度也會缺乏紀律。試著讓衣物保持乾淨良好的狀態。

整潔清單

個人整潔的目的在於保持乾淨和健康,所以要建立習慣,確保自己正確進行各種防護措施(包括藥物、驅蟲劑、防曬乳),並安全處理食物、飲水、煮食和吃東西的器皿及餐具。維持衣物整潔,並照料各項身體機能(參見P117)。

頭髮

不需要用洗髮精,讓頭髮自行產生油脂和礦物質,達成自然平衡。以熱水或冷水洗去附著的氣味,像是營火的煙味。

頭皮

每日早晨和晚間都固定檢查頭皮,看看有沒有昆蟲或叮咬。相關知識也會有幫助,例如在鹿很多的樹林中,就可以檢查看看蜱蟲的蹤跡。

眼睛

配戴太陽眼鏡或帽子保護眼睛,以免受到明亮的陽光和雪的反光影響。一天用水清洗眼睛兩次,以避免結膜炎等感染。

耳朵

用乾淨潮濕的手指仔細檢查耳朵裡是否有異物,特別是你直接睡在地上時。

牙齒和牙齦

用乾淨手指摩擦牙齒和牙齦,也可以用小蘇打粉製作牙膏或以鹽水漱口。

身體

每兩天用水清洗一次腋下、胯下、手、腳、腳趾,以防真菌感染。

製作簡易淋浴間

站在蓮蓬頭下可以為心靈帶來神奇的功效——能夠洗去積累的塵土和汗水,讓你的身體感覺煥然一新。只要有金屬或塑膠容器,便能製作臨時淋浴間,簡單又迅速。

1 把容器倒置在平面上。
■ 用折疊刀的鑽子或刀尖在底部戳洞。

2 在容器邊緣下方約2.5公分處挖一個洞。
■ 在對側相同位置也開一個洞。

3 把兩個洞周圍不平整的邊緣磨平。
■ 將至少60公分長的繩索穿過兩個洞之間。

4 穿過繩索後拉緊,直到兩邊一樣長,大約各30公分。
■ 將繩索兩端以反手結(參見P143)綁緊。

身體機能

生死關頭時，你不會和平常吃一樣多食物，而且你的代謝機能，特別是排便，在一天過後便會大幅下降。不過無論如何，定期排泄仍是相當重要，尤其是團體行動時。

移動中

如果你幾乎每天都在移動，就不需要特別挖個廁所，只要按照以下方式處理即可：

- **尿液**：找一棵遠離水源、位於營地下風處的樹處理。
- **排便**：在樹根處挖一個洞，上完後填平，並以石頭或樹枝打叉標示。用衛生紙或草清理，但不要吃飯那隻手，之後用水沖洗。清洗手和指甲，用過的衛生紙燒掉或埋起來。
- **月經**：如果你沒有棉條、衛生棉、月亮杯，就使用可清洗的棉質材料或水苔。不管使用什麼，用完後都燒掉或埋起來。

休整時

如果你要待在某個地方休整幾天，就在營地下風遠離水源處挖個廁所。在兩棵樹附近或中間挖一條深一點的壕溝，並用兩根樹枝做成座位。上完後用沙或土蓋住糞便，降低臭味及趕走蒼蠅。離開時把廁所拆掉，填平壕溝，並以石頭或樹枝打叉標示該區域。

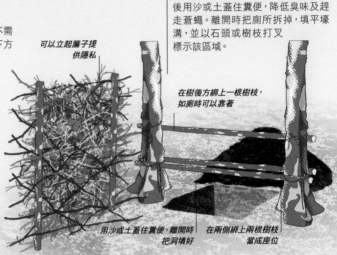

可以立起簾子提供隱私

在樹後方綁上一根樹枝，如廁時可以靠著

用沙或土蓋住糞便，離開時把洞填好

在兩側綁上兩根樹枝當成座位

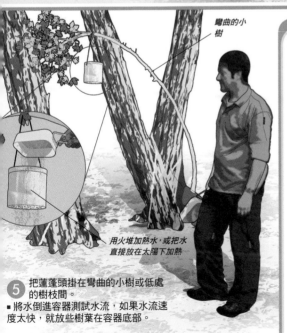

彎曲的小樹

用火堆加熱水，或把水直接放在太陽下加熱

5 把蓮蓬頭掛在彎曲的小樹或低處的樹枝間。
- 將水倒進容器測試水流，如果水流速度太快，就放些樹葉在容器底部。

起泡

露營皂是種濃縮的抗菌液體皂，不需要水便能使用。倒一點到小型容器中，例如老舊的35毫米底片盒，可以放好幾個禮拜。此外，你也可以用天然材料製作肥皂。

製作肥皂

你可以使用含有皂素這種化學物質的材料製作天然肥皂，只要和水混合，就有清潔作用。

- **樺樹葉**：挑選嫩葉放進容器或塑膠袋中，先加一點冷水，再加一點熱水或沸水（溫度不要讓容器融化就好）。接著搖晃混合液，讓葉片裡的皂素溶解，成為天然肥皂。
- **肥皂草**：將肥皂草根丟進水中，搖晃至起泡為止。將泡沫靜置一段時間，接著就可以拿來洗身體或衣服。
- **馬栗**：將馬栗樹葉泡在溫水或熱水中，取出後於手上搓揉，產生皂素。
- **灰燼**：將灰燼丟進水中混合。不要太常使用這個方法，會讓皮膚變得很乾燥。

生火

生火和維護火堆的能力，是個重要的心理因素，代表你是否已盡你所能求生，或決定放棄。火堆會為你帶來「歸屬感」，而且就像避難所，可以使樹下簡陋的空地更有「家」的感覺。

生火包

事前蒐集好所有材料相當重要，包括火種、引火材、燃料，以及生火工具。這需要大量的規劃，裝有所有物品的生火包，可說相當方便。

> **警告！**
> 如果你打算在避難所前方生火，務必記得以下基本原則：
> ■火堆不要離避難所太近，有可能會失控或是有火花不小心噴進避難所，引起失火。
> ■拔營離開前，務必確認火堆完全熄滅。如果水還夠，就倒入火堆以及周遭區域，或使用潮濕的土壤、沙、泥土掩埋。

火的構成

要升起火堆及維持，就必須滿足三個重要條件：氧氣、熱能、燃料。雖然你完全無法控制化學反應的燃燒過程，你仍是可以學會生火技巧。重點在於讓三個條件達到完美平衡。如果生火不順利，就回歸基礎，問問自己是哪個條件在跟你作對。

氧氣

即便氧氣對燃燒來說相當重要，加太多柴火卻很容易就會讓氧氣無法抵達火焰。如果一開始的火苗看起來就要熄滅，試著用手或地圖搧一搧，產生氣流把氧氣帶給火焰。

熱能

熱能對點燃燃料來說非常重要，大多數情況下，都可以透過火花（打火石和打火棒產生）、化學反應和摩擦（火柴和過錳酸鉀），或是單靠摩擦（弓鑽）來產生熱能（參見P126至P127、P130至P133）。

燃料

火升起來之後，還需要燃料才能燃燒（參見P120至P121）。先從乾燥的小型燃料開始，接觸火焰後會產生足夠的熱能，接著就能燒更大塊的燃料。

無火柴生火組

在軍隊使用，是以「不要把事情搞得太複雜」為原則設計，包含生火所需的所有物品，無論任何天氣狀況皆能使用。

內部

用膠帶封住就能防水的金屬盒內，擁有生火所需的所有物品：生火工具、火種、引火材、燃料。棉球上含有點燃固態燃料的化學物質，只要用打火石和打火棒的火花點燃棉球，就能成功生火。

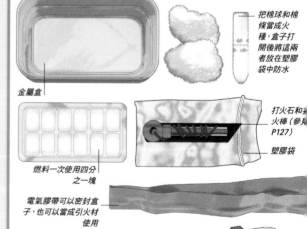

把棉球和棉條當成火種，盒子打開後將這兩者放在塑膠袋中防水

金屬盒

打火石和火棒（參見P127）

塑膠袋

燃料一次使用四分之一塊

電氣膠帶可以密封盒子，也可以當成引火材使用

使用金屬盒

你也可以用金屬盒煮水。用兩根樹枝架起盒子，離地2.5公分，在下方點燃四分之一塊固態燃料。水一段時間後便會煮沸，很可能可以救你一命。

事前準備

和其他求生任務相比，生火需要大量事前準備。如果你沒有正確的材料和足夠的數量，就很可能會失敗。先準備好地面、材料、裝備，通常會讓生火更容易，也更有可能成功。

選擇地點

選擇生火地點時應該要小心謹慎。生火前先清理好地面，不要直接在地面上生火，並時時注意火堆沒有失控。

重要事項

- 隨身攜帶某種形式的火種。
- 在需要前事先練習，包括不同狀況下和使用不同材料，這樣你很快就會知道哪些管用，哪些不管用。
- 一進入樹林就開始蒐集火種，如果火種潮濕，就放在口袋裡用體溫弄乾。
- 蒐集生火需要的所有材料，然後準備10份。情況危急時，在火柴或火種用完之前，可能只有1到2次生火機會。

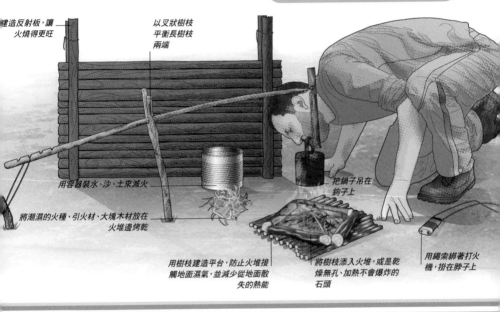

建造反射板，讓火燒得更旺

以叉狀樹枝平衡長樹枝兩端

用容器裝水、沙、土來滅火

將潮濕的火種、引火材、大塊木材放在火堆邊烤乾

把鍋子吊在鉤子上

用樹枝建造平台，防止火堆接觸地面濕氣，並減少從地面散失的熱能

將樹枝添入火堆，或是乾燥無孔、加熱不會爆炸的石頭

用繩索綁著打火機，掛在脖子上

營火切記

- 確保手邊有足夠的木材可以當成燃料。把木材搬到火堆邊相當費力，而體力在生死關頭可説非常寶貴。
- 清理預定生火的區域，把樹葉或任何可能引起森林大火的東西清走。
- 檢查地面，看看有沒有樹根。火堆可能會點燃裸露的樹根，甚至是很接近地面的樹根。一旦地底的樹根開始燃燒，熱能就很可能沿著樹根傳到樹木，引發森林大火。
- 如果你正試圖求援，就選擇經過的交通工具或飛機能看到的地點生火。

營火禁忌

- 不要用手清理地面，可能會被昆蟲或蛇咬，用腳或樹枝替代。
- 不要在老樹或倒塌的樹木附近生火，很可能會著火。外表看起來或許像是沒有燒起來，但內部會持續悶燒好幾天，一陣強風吹起灰燼，就會引發森林大火。
- 不要在樹枝或樹葉下方生火，火堆很快就會使其變得乾燥，進而燃燒。
- 不要在會受風勢影響，或是會將煙霧和火焰吹進避難所的地方生火。

生火要素

生火的三個必備要素為火種、引火材、燃料，必須乾燥且數量充足。製作精良的火媒棒，便能一次提供這三項要素，只要一點火花就能點燃。

製作火媒棒

只需要4到6根製作精良的火媒棒，就能為火堆提供足夠的引火材。預先製作幾根攜帶，緊急時便可以使用。枯樹可以做成最棒的火媒棒，不過其實任何乾燥的木頭都可以拿來製作。如果你用的是樹上掉下的細枝，記得先剝掉樹皮。

① 挑選樹枝平整的那側，並在堅實的平地上操作，以防樹枝滑開。
■ 將刀子平放在樹枝上，一路往下割，不要割到木頭本身。重複10次，這會讓你熟悉木頭的質地以及刀子如何滑過。

> **緊急火種**
> 可以把棉球等火種裝在求生包的35毫米底片盒或塑膠袋中。每次生火時就用幾個。塗上凡士林的棉球，點起的火焰可以維持10倍長的時間。

把刀子握緊，這樣才能使用最接近把手處的刀刃，不僅更好控制，手腕負擔也較小

使用25公分長、直徑3指寬的樹枝

火種

生火的第一要素為乾燥可燃的火種，你攜帶的裝備中可能就包含火種（參見P122至P123），或需要另外尋找天然或人造資源。成功的關鍵便是在真正用上前，先拿手邊的材料試試。務必確保材料是乾燥的，如果很潮濕就放在太陽下曬乾。用掉一些火種後，一有機會就應立刻補充。

各式火種

天然：火媒棒（參見上方）、竹子的木屑、樹皮、木屑、松脂、植物絨毛和動物毛皮、粉狀糞便、柴架，此外還有樺樹皮、鐵線蓮、忍冬、香蒲、乾草、死去的乾燥苔蘚、某些真菌。最適合拿來摩擦生火（參見P130至P133）的火種便是樹皮、乾草、真菌、地衣、植物根部、纖維、絨毛。

人造：棉球、棉條、炭布、火罐（參見P123）、紗布、衛生紙、相機底片、橡膠條、燈芯。

把纖維弄鬆，比較容易點燃

蓬鬆的火種團看起來像老鼠窩

火種團

製作火種團是個讓火種易於點燃的好方法。用手指撕、扯、拉各種纖維，直到成為葡萄柚大小。把最容易燃燒的材料塞到最裡面，也可以試試混合各式火種，例如乾草、樹皮、香蒲等。

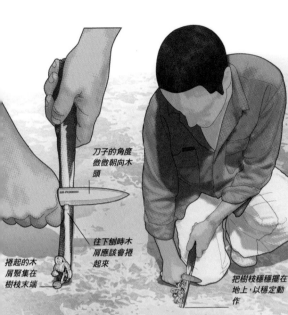

刀子的角度
微微朝向木
頭

往下刨時木
屑應該會捲
起來

捲起的木
屑聚集在
樹枝末端

枯木

死去但尚未倒塌的樹不會再長出綠色的新葉，樹皮剝落後也不會增生。枯木不僅可以提供引火材和燃料，樹枝還能當成優質的火媒棒。樹枝末端可能濕濕的，因為樹木從此處吸收地面的濕氣。

樹枝會越刨
越細

蒐集掉落的
木屑

② 接著把刀子的角度微微朝向木頭本身。
■ 在頂端留一小部分當作把手，並將刀子一路往下刨。
■ 在末端附近停止，這樣刨下的木屑就還會連著樹枝。

把樹枝穩穩擺在
地上，以穩定動
作

③ 微微旋轉樹枝，沿著步驟2留下的邊緣重複動作，並繼續旋轉刨木。
■ 試著建立節奏，身體不要朝向刀子。

④ 熟悉動作之後，接著刨完整根樹枝。
■ 完成之後，你會有一根很細的樹枝，捲起的木屑仍連在末端，可以當成引火材。

引火材

引火材是生火的第二要素，乾燥時會和火種一同燃燒。有可能和火柴一樣細，或和手指一樣粗。可以徒手折斷，如果折不斷那就很可能不是完全乾燥。潮濕的話，就去掉外層含有最多水分的樹皮，並把引火材折成15公分長的細枝。

引火材種類

■ 軟木樹枝非常易燃，而樹脂可燃的樹木，例如松樹，也燒得又旺又久。
■ 某些火種也可以當成引火材，例如樹皮、棕櫚葉、松針、草、地衣、蕨類等，不過要當成引火材，數量就必須比火種還多。

用刀子去掉樹皮

燃料

火堆剛開始需要照料，一旦成功燃燒5分鐘，就算是生火成功，也可以開始加入更大塊的燃料，以維持燃燒旺盛的中心。燃料應該和你的手腕或前臂差不多大。首先使用容易點燃的乾燥樹枝，火堆成功升起後，再加入較粗的樹枝或圓木。如果天氣潮濕，就在有遮蔽處生火躲雨。

燃料種類

■ 常見的落葉樹，例如橡樹、楓樹、梣樹、山毛櫸、樺樹的硬木都能燒得又熱又久，品質很好。
■ 松樹、冷杉、雲杉等針葉樹的軟木因為含有樹脂，比較容易點燃，但和硬木相比，燒得比較快，溫度較低，產生的煙霧也較多。
■ 可以在排水良好的沼地找到泥炭，並用刀子處理，不過這會需要充足的空氣供應。
■ 木炭重量輕、無煙、高溫。
■ 乾燥的動物糞便也是非常好的無煙燃料。

炭布和火罐

啟程前，可以在背包中放入炭布或火罐。這類絕佳火種非常可靠，有可能救你一命，或是你也可以帶一些馬雅木柴棒。炭布很好製作，可以放一些在你的緊急生火包裡或是擺在求生包底層（參見P60至P61）。

<div style="float:right">

工具和材料
- 擁有密封蓋的罐子，比如鞋油罐
- 釘子
- 100%純棉布
- 刀子或剪刀
- 火花或火焰

</div>

製作炭布

炭布是在缺氧情況下經過高溫分解的棉布，非常輕、體積小，就算是一點點火花也能輕鬆點燃。不過，只有在完全乾燥時才有用，務必存放在防水容器中。

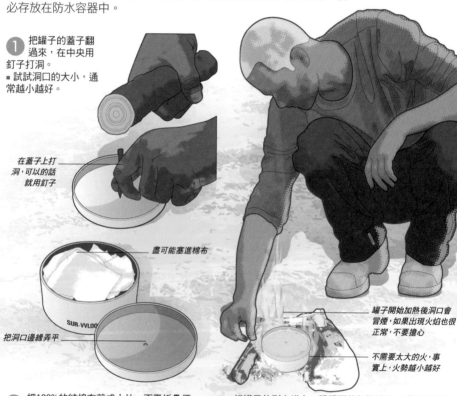

1 把罐子的蓋子翻過來，在中央用釘子打洞。
- 試試洞口的大小，通常越小越好。

在蓋子上打洞，可以的話就用釘子

盡可能塞進棉布

把洞口邊緣弄平

罐子開始加熱後洞口會冒煙，如果出現火焰也很正常，不要擔心

不需要太大的火，事實上，火勢越小越好

2 把100%的純棉布剪成小片，不需折疊便能放進罐中。
- 將棉布剪成大小不一，這樣就不會疊在一起，但也不要硬塞。
- 把蓋子蓋緊。

3 把罐子放到火堆上，讓裡面的氧氣燒光，或是放到掉出火堆的木炭上。
- 沒有煙時便代表大功告成。
- 把罐子移出火堆。
- 冷卻後再打開。

製作火罐

情況不甚理想時，你也可以使用火罐來生火、煮水、簡易煮食，或在天冷時暖手。火罐點燃之後，可以燒上好幾個小時，火焰集中、可控，且無煙。快要熄滅時，你可以在紙板上加更多蠟，或換一塊新紙板重新點火。

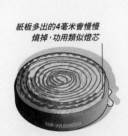

紙板多出的4毫米會慢慢燒掉，功用類似燈芯

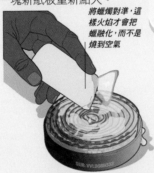

將蠟燭對準，這樣火焰才會把蠟融化，而不是燒到空氣

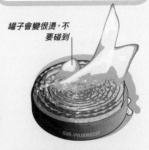

罐子會變很燙，不要碰到

① 將紙板剪成細長條狀，比罐子還寬4毫米以上。
- 如果是瓦楞紙版，就沿著紋路剪開。
- 將紙板沿著罐子內側繞緊。

② 點燃蠟燭，讓蠟滴入罐子。
- 讓蠟滴到紙板，並裝滿整個罐子，過程可能要一段時間。
- 蠟快滿時停止。
- 等蠟變硬。

③ 罐子冷卻後，調整一下角度，用蠟燭點燃紙板頂部。
- 火焰應該相當集中，並延燒到罐子頂部。

檢查炭布的顏色和質地，看看有沒有成功

把炭衣從罐子拿出來並分開透氣

④ 罐子冷卻後，把蓋子打開，檢查完成的炭布。
- 顏色應該呈全黑，質地半硬半軟。如果顏色還是黃褐色或棕色，就再放回火上加熱久一點。
- 碎掉和裂掉的炭布無法使用。
- 點一片來看看有沒有成功，火花應該會點燃一小片紅色的灰燼。

火團和馬雅木柴棒

火團指的是泡在燃料中的報紙團，乾掉以後，就是方便的防水火種。馬雅木柴棒是擁有樹脂的木柴棒，來自墨西哥和瓜地馬拉的高地，即便弄濕也很容易點燃，火焰非常燙。

製作火團和馬雅木柴棒

- 製作火團時，先將報紙捲成10公分長的管狀，並用繩索綁在一起。接著泡在媒油或融化的蠟中，風乾後便可用火柴點燃中心。
- 要點燃馬雅火柴棒，用刀子從表面先切下一小片木頭。滲出樹脂後，再用打火石和打火棒點火。

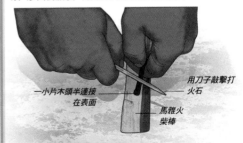

一小片木頭半連接在表面

用刀子敲擊打火石

馬雅火柴棒

火堆種類

蒐集完火種、引火材、燃料，並確認其保持乾燥可供使用後，就可以開始生火。根據需求（參見下方表格），有各式不同火堆可供選擇。不過在生火前，先檢查你已經清理過地面，一切安全無虞（參見P118至P119）。

挑選火堆

如果你手邊有多種燃料，也有充裕時間生火，那麼就可以參考下方的選擇，決定哪種火堆最符合眼前的需求。

■ 首要考量應為火堆的功能，取暖可能是你最迫切的需求，不過還有其他用途，包括煮食、求救（參見P238至P239）、烘乾衣物、處理廢物。火堆會燃燒整晚，你可能會想要選擇特定的火堆。

■ 考量生火要件可否達成，比如正確的燃料和合適的地面等。原則是先評估你會需要多少材料，然後把數量加倍。

生火要點

生火時有許多事項需要考量，以下介紹重要的技巧：

■永遠不要把事情搞得太複雜，選擇最省力，卻能獲得最大效益的方式。

■比起生個大火堆然後坐很遠，生個小火堆坐近一點比較有效率。

■如果所有木材都濕掉，就去掉樹皮再劈開，中央通常是乾的。

■火堆升起後，把潮濕的火種、引火材、大塊的木頭在附近烤乾。多多留心，以免太過乾燥真的燒起來！

火堆種類	帳篷	石堆	自動	長條
方法	■把引火材排成帳篷狀，圍住火種，並在底部擺放小、中、大的木材，圍成正方形。	■將無孔的大石頭排成圓形，火種團放在中央。旁邊擺放引火材，生火後繼續加燃料。	■無孔石頭鋪在1公尺深的坑洞邊緣，火種和引火材放入洞中，樹枝放在側邊，燒一燒就會掉下去。	■將火種、引火材、燃料放在2公尺長的凹處中，火堆上方再放兩根長圓木。
地點	■燃料充足的地點，因為這種火堆需要大量燃料。	■風大的地點。 ■已有現成火堆的熱門地區和環保露營的地點。	■無石的地面或沙地，比較好挖洞。	■林地，因為需要長圓木當作燃料。
特色	■容易點燃 ■濕木也能點燃，因為內部的火焰將其烤乾	■石頭能夠擋風 ■使用現成的火堆可以減少對環境的影響	■升起後便能自給自足，不用一直加入燃料。	■持久（可以燒一整晚） ■產生大量熱能
用途	■取暖 ■煮食 ■求救（加入綠色植被）	■取暖 ■煮食 ■求救（加入綠色植被）	■煮食 ■求救（加入綠色植被）	■取暖（天氣冷的話就兩側各升一堆） ■煮食（快熄滅前）

生火

生火有很多方式,而且每個人都有自己喜歡的方式。以下示範的是非常可靠的方法,功能廣泛,在不同情況下皆能成功。

火種團

木頭平台

一開始先使用少量引火材

把引火材堆成「帳篷」

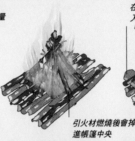

引火材燃燒後會掉進帳篷中央

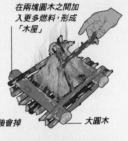

在兩塊圓木之間加入更多燃料,形成「木屋」

大圓木

1 把火種團(參見 P120)放在木頭平台上。
- 挑一個方法點燃火種(參見P126至P127),使其燃燒。

2 慢慢加入引火材。
- 把引火材堆成「帳篷」,將火焰引導到最燙的地方。
- 火媒棒也是非常理想的引火材(參見P120)。

3 隨著引火材點燃,火焰也會越來越大,此時加入更大塊的引火材。
- 持續加入大塊的引火材,最後可以丟入圓木(參見P148)。

4 如果火堆可以維持5分鐘不熄滅,就代表生火成功。
- 接著在迎風面放一塊大圓木,另一側也放一塊。

				火堆種類
曲洞	**星形**	**獵人**	**達科他洞**	
▪在河岸挖個洞和往上通往地面的煙囪,並在洞中生火。	▪用火種、引火材、燃料生火 ▪把四根圓木交叉 ▪燃燒時慢慢把圓木推入	▪用火種、引火材、燃料生火,並在火堆兩側擺兩根長圓木,呈V形。	▪挖一個大洞放火堆,小洞當煙囪,並以隧道連接。用較小的木材當燃料,在地面上煮食。	方法
▪風大的地點 ▪無石的地面或沙地	▪林地,因為需要圓木當作燃料	▪寒冷風大的地點。	▪能挖洞的任何地方,因為火堆成功升起後不用什麼燃料。	地點
▪煙囪會創造氣流,使火焰溫度升高 ▪不會受惡劣天氣影響	▪持久 ▪餘火適合煮食	▪硬圓木可以擋風 ▪產生大量熱能	▪熱能集中 ▪火焰位於地底,所以看不見	特色
▪取暖 ▪煮食 ▪處理廢物	▪煮食(在圓木上放鍋子) ▪煮水	▪取暖 ▪煮食	▪煮食 ▪取暖 ▪烘乾衣物	用途

點火

點燃火種是生火的第一步，火柴和打火機可以立即達成這個目標，也有其他方法可以點燃火種。如果所有東西都很乾燥，那麼點火就相對容易，不過只要有耐心和毅力，就算情況不甚理想，仍能順利點火。

點火工具

有各種巧妙的方法可以點起點燃火堆所需的重要火花。如果你手邊沒有火柴或打火機，就會需要使用其他工具，例如打火石和打火棒，也可以使用外部能源湊合一下，包括：
- 使用放大鏡或易開罐集中太陽的熱能
- 用電池產生火花
- 用過錳酸鉀產生化學反應

點燃火柴

點火柴聽起來可能很簡單，你仍可以運用「特種部隊式」的點火柴方法，能在各種情況下順利點燃火柴。

① 一手拿火柴盒，並把火柴夾在另一隻手的拇指及食指與中指間。
- 穩穩將火柴往外劃。

中指
火柴

火焰朝下

② 火柴點燃後，馬上用手掌護住火焰
- 點燃火種前，先讓火焰沿著火柴燒一下。

	火柴和打火機	放大鏡	易開罐	電池
材料	■防水容器裝的火柴 ■綁在脖子上的打火機 ■乾燥火種	■放大鏡 ■乾燥火種	■空易開罐 ■乾燥火種	■手電筒和其電池 ■電線或線團 ■乾燥火種
方法	■用「特種部隊」方法點燃火柴，將火柴沿著盒子往外劃，點燃後用雙手護住火焰（參見上方）	■使用放大鏡將陽光聚焦在乾燥火種上，製造熱點。穩穩握著放大鏡，直到火種點燃	■把罐子底部擦亮（參見P245） ■用光滑的表面聚焦陽光，反射到火種上製造熱點。穩穩拿著罐子，直到火種點燃	■在電極放上電線，製造火花 ■把手電筒的燈泡拔掉，將線團放在電極處，打開手電筒製造火花
說明	■防水火柴通常只是上了蠟和漆的一般火柴 ■脖子上隨時都用繩索綁個打火機	■挑選指南針時，務必挑選有放大鏡的那種 ■也可以使用眼鏡的透鏡	■你可能會需要事先練習，以便在緊要關頭依賴這項技巧	■電線越細，效果越好，特別是使用低電壓電池（1.5伏特）時 ■這招不要常用，以免電池沒電

工具種類

製造化學火焰

過錳酸鉀是求生包中非常有用的物品,不僅可以拿來消毒水和傷口,也可以拿來點火。這會需要一些糖分才能成功,所以從生存配給挪用或把硬糖磨碎吧!

警告!
過錳酸鉀是非常強的氧化劑,和特定化學物質混合後可能會爆炸,也會弄髒衣物和皮膚。

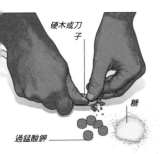

硬木或刀子

糖

過錳酸鉀

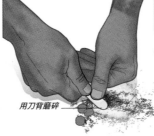

用刀背磨碎

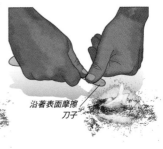

沿著表面摩擦刀子

① 在堅硬的平面,例如木板或石頭上,磨碎過錳酸鉀,並準備等量的糖。

② 把兩者混合,並用刀背磨碎混合物,同時沿著表面摩擦。

③ 持續將刀子往下壓和摩擦,直到產生火花。
■ 火花很快就會熄滅,所以提早準備好火種。

	打火棒	打火石和打火棒	單手打火棒	過錳酸鉀	工具種類
材料	■ 鈰鐵合金 ■ 金屬敲打工具 ■ 乾燥火種	■ 打火石,像是石英 ■ 鐵製敲打工具(鋼鐵最適合) ■ 乾燥火種	■ 以鎂合金製成,單手就能操作 ■ 乾燥火種	■ 過錳酸鉀 ■ 糖 ■ 刀子 ■ 乾燥火種	
方法	■ 把敲打工具拿在火種旁 ■ 將打火棒放在敲打工具下,火種正上方 ■ 將打火棒往回敲擊敲打工具,以產生火花	■ 把打火石拿在火種上 ■ 將鐵製敲打工具最尖端往下敲打打火石邊緣 ■ 火花碰觸火種後便會點燃,可以移到火種團內	■ 把乾燥火種放入 ■ 按下按鈕,接著將把手往下壓 ■ 壓越大力摩擦力越大,火花也越強	■ 在堅硬的平面上混合等量的過錳酸鉀和糖 ■ 用刀子往下壓和摩擦混合物點火(參見上方)	
說明	■ 可以敲1萬2千次 ■ 溫度高達攝氏3000度 ■ 所有天氣和高度皆可使用	■ 打火組可以直接買到 ■ 老舊炭棒很適合當成敲打工具 ■ 可以在出外採集時尋找打火石	■ 所有天氣皆可使用 ■ 有安全措施,避免意外 ■ 供戰鬥機飛行員使用	■ 你也可以將少量過錳酸鉀和乙二醇或抗凍劑混合,快速包進紙團中然後放在地上 **警告**:站遠一點	

極限生存案例：沙漠

有用的裝備

- PLB
- 太陽眼鏡和防曬油
- 棉製圍巾或帽子
- 反光鏡和信號彈
- 地圖、指南針、GPS
- 求生包、野外刀
- 手機或衛星電話
- 雨衣或露宿袋

即便缺乏求生知識，一行5人在飛機於波札那的喀哈里沙漠墜毀後，仍是成功熬過6天炎熱的溫度、水、飢餓、野生動物的襲擊。

2000年3月1日，卡爾·杜·普萊斯和3名同伴從札那首都嘉伯隆里搭乘商務航班起飛，預計飛往的熱門觀光城市馬溫。然而，航程中飛機引擎出題，只好迫降。更嚴重的是，他們已失去無線電訊號，所以在飛機前並沒有成功求救。飛行員和機上的4名乘客都在墜機過程和後火災中遭到燒傷，其中2人傷勢特別嚴重。

隔天早晨，普萊斯和飛行員柯斯塔·馬康多納托斯決定步行到4天路程外的馬溫求援，但他們的計畫從一開始就出錯了——馬溫位於西邊約300公里處，東邊的城鎮其實近很多。

> "更嚴重的是，他們失去無線電訊號，以在飛機落地前並有成功求救。"

他們試圖透過太陽導航，但是沒有砍刀，無法穿越稠密的灌木林，只好被迫跟隨大象的足跡尋找水源。星期六時人總計已走了90公里，但是他們的之字形路線事實上只讓他們離機地點30公里。

雖然沿路錯誤重重，他們隔天仍是幸運來到一間狩獵小屋。起初試圖用無線電聯絡當局卻失敗，不過3月6日，也就是失事整後，一架直升機終於抵達墜機地點，將傷患送往醫院進行緊急治療

該做什麼

你是否面臨危險？

← 否　　是 →

如果是團體行動，試著協助其他遭遇危險的人

讓自己脫離危險：
太陽和炎熱 – 尋找立即遮蔽
動物 – 避免直接衝突，遠離危險
受傷 – 穩定傷勢、施以急救

評估你的處境
參見P234至P235

是否有任何人知道你可能失蹤或你的位置？

← 否　　是 →

如果沒人知道你失蹤或你的位置，那你必須運用手邊所有方法，通知他人你的困境

如果你真的失蹤了，那麼幾乎肯定會有搜救團隊出動

你有辦法聯絡外界嗎？

← 否　　是 →

你將面對為期未知的求生期，直到其他人發現你，或你找到救援

如果你有手機或衛星電話，讓他人知道你受困了；如果你的情況嚴重到需要緊急救援，而且你帶著PLB，那也可以考慮動用

你能在原地存活嗎？*

← 否　　是 →

如果你無法在原地存活，而且沒有理由支持你留下來，你就必須移動到另一個存活及獲救機會更高的地點

運用求生四大基本原則：防護、地點、水分、食物

你必須移動**

你選擇留下**

應該做

■ 針對要移動到何處，進行詳盡的考慮
■ 如果你要拋棄交通工具，就留下清楚的指示，像是訊息或記號，解釋你的意圖
■ 在移動時蒐集求生信號的材料，抵達定點後施放防止強光和強風
■ 停下時務必進行簡易遮蔽，並把握所有蒐集生火燃料的機會，沙漠夜間非常冷
■ 時時注意水源或火煙的跡象，像是綠色植被、動物或人類的足跡交會、盤旋的鳥類

不該做

■ 別在停下時直接坐在炎熱的地面上
■ 別在一天最熱的時候移動
■ 別魯莽行事，像是跑下沙丘扭到腳踝可能要了你的命
■ 別走太快，應以隊伍中最慢的速度前進
別在乾涸的河床建造避難所，可能會有突來的洪水

不該做

■ 別離開壞掉的交通工具，除非必要，因為交通工具比較醒目，也是搜救人員尋找的目標
■ 別浪費體力，除非必要否則不要做任何消耗體力的事
■ 別忽略火堆，應使用所有可以燃燒的東西，像是木頭和輪胎，來產生熱和煙

應該做

■ 尋找遮蔽，於日夜最涼爽時外出。在地下15公分處挖掘避難所，能提供更涼爽的休息地點
■ 分配流汗量，而非飲水。在超過攝氏38度的環境中，你每小時會需要1公升左右的水分，如果氣溫比較低，需求就會降到一半
■ 持續評估水分需求及補充水分的選項
■ 把所有能夠蒐集露水的裝備放在外面過夜，這樣就能飲用露水
■ 把所有資源擺在順手的位置，以便隨時取用，並隨時注意搜救跡象

* 如果你無法在原地存活，但也因為傷勢或其他因素無法移動，你必須盡你所能求救。
** 如果你的處境改變，例如你遵「移動」尋求援，然後找到一個合適的存活地點，重新考慮上述的「應該做」和「不該做」。

摩擦生火

這個方法使用的是最原始的裝備，像是弓鑽，而且需要相關知識、技巧與練習、正確的木頭、時間和努力。不過一旦學會，很可能是最有價值的求生技能。你第一次使用親手製作的生火組所升起的火堆，將永遠留在你的記憶中。不過真正面臨生死關頭時，務必使用最快速也最容易的生火方式。

工具和材料
- 繩索，例如傘繩、釣魚線、鞋帶、線團
- 木頭
- 刀子
- 鑽子（若必要）

四大技巧

摩擦生火有許多方式，如手鑽、弓鑽、竹火鋸（參見P133），根據手邊的材料和你的技巧各有優缺點，然而不管使用什麼方式，以下的摩擦生火四大要素都能通用，每個要素也都是一種技巧：
- 辨認及取得正確的木頭
- 製作生火組的各個部件
- 使用生火組製造炭
- 使用炭生火

製作弓鑽

弓鑽組是磨擦生火最有效率的方式之一。試著為每個部件尋找正確的木頭，特別是鑽頭和木板（參見P131）。

1 製作弓，先切一段樹枝，長度為腋下到指尖的距離。
- 在兩端割出凹槽，或用鑽子鑽洞。
- 一端用繩索綁上釣魚結（參見P142至P143），另一端則綁上半結（參見P144至P145），只要留一點點繩子可以纏在手指上就好。

凹槽是繩子的連接點

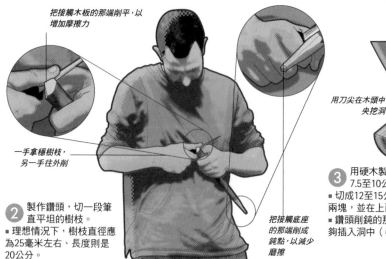

把接觸木板的那端削平，以增加摩擦力

一手拿穩樹枝，另一手往外削

2 製作鑽頭，切一段筆直平坦的樹枝。
- 理想情況下，樹枝直徑應為25毫米左右、長度則是20公分。

把接觸底座的那端削成鈍點，以減少摩擦

用刀尖在木頭中央挖洞

3 用硬木製作底座，直徑約7.5至10公分。
- 切成12至15公分長，再分成兩塊，並在上面挖洞。
- 鑽頭削鈍的那段摩擦時要能夠插入洞中（參見P132）。

測試木頭

乾燥的枯木是製作鑽頭和木板的理想材料，軟木則比硬木還好。如果你無法分辨，就使用以下的測試。

拇指指甲測試

切下一小片樹皮，露出裡面的木頭，如果用拇指指甲一壓就凹，那就是軟木。假如只有一點痕跡，那就是硬木。

切下一小片樹皮

試著用指甲壓木頭

用拇指控制刀子

① 刀子略微有點角度，把拇指放在刀刃上往前推。

② 以90度將拇指指甲進露出來的木頭。

燃燒測試

每種樹木產生的炭都不同，某些樹像是榛樹和椴樹，很快就能成功，但生火組也很快就會磨損。燃燒測試可以讓你分辨哪些樹最容易生火。一直鑽軟木木板直到冒煙，數5秒然後停止動作，看看產生的炭：

- 如果看起來像細緻的粉末，就很可能成功。
- 如果很粗糙或是粉碎了，就很可能失敗。

④ 以大約25毫米厚的木頭製作木板，可能要稍微劈一下。
- 拿鑽頭比對，應該距離木板邊緣10毫米。
- 用刀子標記，並且先挖出一個小洞協助鑽洞。

用刀尖挖洞

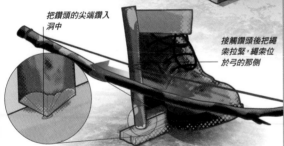

把鑽頭的尖端鑽入洞中

接觸鑽頭後把繩索拉緊，繩索位於弓的那側

⑤ 立起弓、鑽頭、底座（參見P132），把鑽頭鑽進木板的洞中，讓洞和鑽頭大小相同，不要鑽到底。

V形大小約為洞的八分之一

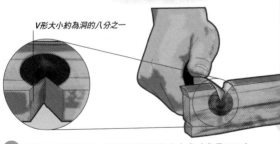

⑥ 朝洞中央刻出V形，V形便是碳化發生之處（參見P132）。

完成的生火組

鑽頭和木板以同一種樹木製作時，弓鑽組的效果會最好，因為兩個部件磨損的速度一樣快。這不一定總是能達成，可多嘗試不同樹木。

- 可以先試試梧桐、榛樹、常春藤、椴樹、柳樹、索托樹等樹木。
- 赤楊、樺樹、雪松、松樹、雲杉、楓樹、橡樹、楊樹也可行。

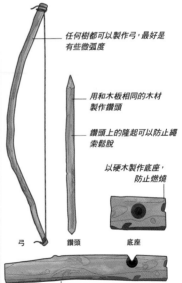

任何樹都可以製作弓，最好是有些微弧度

用和木板相同的木材製作鑽頭

鑽頭上的隆起可以防止繩索鬆脫

以硬木製作底座，防止燃燒

弓　　鑽頭　　底座

木板

使用容易加熱和點燃的木頭製作木板

使用弓鑽

使用弓鑽前，先在手邊準備好乾燥的火種團、引火材、燃料。在你熟練之前，可能會消耗許多體力，務必注意中暑或脫水的狀況。此外，用炭生火也完全是另一項技能，把握機會，多多練習製作火種團，並以營火噴出的炭點火。

工具和材料
- 弓鑽組（參見P130至P131）
- 用於蒐集灰燼的乾燥薄樹皮
- 處理好的火種、引火材、燃料

就定位

把樹皮放在乾燥的平地上，對準木板上的V形。一腳壓在木板上，將弓繩從內側繞在鑽頭上。將鑽頭插進木板的洞中，上方墊著底座（可以在洞口放樹葉潤滑），手腕擺在脛部支撐。用另一隻腳跪下，傾身朝向木板。

1 拿起弓，和地面及身體平行。
- 身體微微前傾，向鑽頭施加向下的壓力，並減少阻力。
- 慢慢開始摩擦，整支弓都要用到，建立穩定流暢的節奏。
- 摩擦時維持呼吸穩定，慢慢加速和用力，直到冒煙。這時再用力摩10次，通常就會出現炭了。

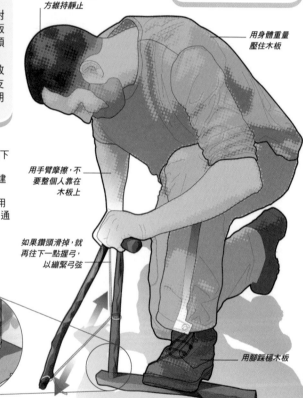

頭部盡量在弓上方維持靜止

用身體重量壓住木板

用手臂摩擦，不要整個人靠在木板上

如果鑽頭滑掉，就再往下一點握弓，以繃緊弓弦

摩擦時鑽頭維持筆直

摩擦力隨著鑽頭旋轉加熱木頭

樹皮會蒐集到黑色的灰燼

用腳踩穩木板

2 慢慢移開鑽頭，拿走木板，不要碰到樹皮上冒煙的炭。
- 如果炭卡在木板上，就用刀子輕敲木板，把炭敲下來。
- 小心從地板上拿起樹皮，看看炭在空氣中是否成功燃燒。
- 如果只有冒煙，沒有燃燒，就用手輕輕搧一下，直到成功燃燒。

稍微用手擋住，以免搧到地上

③ 把燃燒的炭小心移
到火種團中。
■ 炭必須碰到火種才能導
熱，所以要擠一下火種
團，但不要碰到炭，或擠
太緊導致沒有氧氣燃燒。

把炭從樹皮上倒
進火種團中央

火種團不要太靠近臉
部，如果有風就用背部
擋風

不要吹太
大力

呼吸或微風
中的空氣可
以幫助燃燒

把火種團拿起
來，但不要太
靠近臉

④ 朝火種團吹
氣，協助點火。
■ 吹氣時也可以把火種
團搖一搖，讓乾燥的空
氣協助點火。
■ 持續動作，隨著煙越
來越大，最後火種團就
會燒起來。

⑤ 不要把燃燒的火種團丟在地上，而是
放到火堆的預定位置，並開始建造火
堆（參見P124至P125）。

引火材燃燒
後，就可以開
始添加燃料

把引火材放在燃
燒的火種團上

可以的話就用
木頭當底座

竹火鋸

這個方法是運用鋸子，來點
燃竹子上削下來的木屑。

製作火鋸

你需要一段長45公分的竹子，
並將其從中間剖半。

① 用刀子把其中一塊的邊緣削
尖，並在第二塊的外部中央刻
出一個V形。

② 用另一塊折斷但還沒完全碎裂
的竹片，將火種放置在第二塊
竹子的V形上。
■ 跪下，並把削尖的竹片立在地面
和肚子之間，可以在肚子上墊個東
西比較舒服。
■ 把第二塊竹片上的V形和火種對準
第一塊竹片的尖端，開始規律上下
摩擦。

朝火鋸頂端傾

把鋸子
上下摩
擦

雙手橫拿第
二塊竹片

用膝蓋
跪下

第一塊竹片呈垂直

③ 開始冒煙後，再摩擦20下，就
會出現炭了。

共同
技巧

學習野外使用的技能，永遠是「進行式」。這麼多年來教過數千名學生，我仍是每堂課都會學到新技能，比如建造避難所更有效率的方法、怎麼打新繩結、進行某項任務最安全有效的方法等。

在軍中，我們總是教導學生如何使用最基本的裝備，完成特定任務。透過這類訓練，他們不僅可以了解任務的重要之處，而且要成功完成任務，也別無選擇只能把事情做對。這也能協助學生理解特定技巧的原理，以及能不能派上用場，並提供他們機會，能夠隨機應變地調整基本技能，以發揮最大的功用。比如知道如何正確使用刀子，不僅能讓旅程更安全，也代表只需消耗最少的體力便能完成任務，節

本節你將學會：

- **隨身攜帶繩團**的好處……
- 如何處理**蕁麻**，而不會被**刺到**……
- 何時**該纏**，何時又**該搓**……
- 如何分辨**操作端**和**靜止端**……
- **接繩結**和**西伯利亞結**的用途……
- **巴冷刀**和**廓爾喀刀**的差異……
- 如何用**木棒砍樹**……

如果你給不懂繩結的人一段繩索，請他們完成某項任務，那他們一定會用完整段繩索。然而，只要教他們兩個簡易的繩結，再請他們完成同樣的任務，那最後就只會使用必要的長度而已。

針對特定任務，使用最適合的繩結，表示你會更有效率地使用繩索，進而確保有足夠的繩索可用。生死關頭時你很可能每天都在移動，因而需要具備能夠重複使用同一條繩索的能力。

- 使用不需要割斷、便能輕鬆快速解開的繩結。有機會可以試試看在黑暗中，手又冷又濕，精疲力盡又悲慘的時候嘗試解開繩結，這個體驗通常會以挫敗情緒和幾段割斷的繩結收場。
- 啟程前先學會幾種簡易繩結，像是西伯利亞結和營繩結，這在搭建簡易雨衣避難所時很好用。
- 不斷練習，直到你閉著眼睛都能打結解結。
- 如果你要前往寒冷環境，也戴手套練習一下。

省寶貴的體力。同樣道理，知道怎麼打幾個多數緊要關頭中都能使用的簡單繩結，也能讓你以最有效率的方式來使用手邊的繩索。

如果你身處緊要關頭，手邊擁有的卻不只基本的裝備，那麼人生肯定會更好過。話雖如此，但手邊沒有所需資源時，仍具備隨機應變的能力，便有可能是生死之差。

> 手邊**沒有**所需資源時，仍具備**隨機應變的能力**，便有可能是**生死之差**。

人造繩索

人造繩索是重要的求生裝備，用途相當廣泛，包括建造避難所、修補裝備和衣物、製作陷阱和網子、使用弓鑽摩擦生火等，記得多帶一點。

打包繩索

啟程之前，先確認你會需要多少繩索，並將其分別放在兩處，背包和身上都要，以免背包不在身邊。同時也務必確認求生包中的針，其針孔大小足以穿過細繩。

傘繩

簡稱「傘繩」的降落傘繩，一開始是為降落傘的拉繩設計，後來成為世界上大部分軍隊的標準繩索。這是種輕量化的尼龍繩，由32條細繩編織而成，每條細繩又含有更細的線頭可供使用。多數情況下，傘繩都是非常棒的選擇，因為易於取得、堅固且收納方便。

求生技巧

軍用傘繩最理想的顏色是綠色，可以協助偽裝，但在緊要關頭時，醒目的紅色才是最理想的──如果不小心弄掉，比較好尋找，也可以當成求生信號。不要只帶一條很長的傘繩，比如說30公尺長。把繩索分成10公尺一段，並把每一段綁成繩團（參見下方和P137）會比較好。

10個繩團

繩團可以握在手掌中，不占空間，可以輕易在背包和口袋裡塞進多達10個，需要時便能隨時取用。

把傘繩綁成手掌大小的繩團

使用繩索

盡量善用有限的繩索非常重要。
■完成每項任務時，只使用最低限度的必要繩索。
■使用簡單穩固的繩結，可以的話最好不用割斷就能解開，以便將繩索保留到下次使用。

傘繩的每一根細繩，都是由更細的線頭組成

細繩的末端割斷後可以拆開

傘繩屬於編織繩，編織的外層包住中央的繩心

外層強韌、持久、具有彈性

製作繩團

繩索最好是以繩團方式保存，需要時就解開使用，使用完再重新綁好存放。製作繩團非常簡單，很快就會變成第二本能，因為你會一做再做。

拇指維持垂直

繩索末端放在手掌上

① 打開手掌，兩手皆可，張開所有手指。
- 把繩索末端放在手掌上，並在拇指和小指繞出8字形。

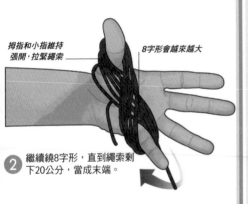

拇指和小指維持張開，拉緊繩索

8字形會越來越大

② 繼續繞8字形，直到繩索剩下20公分，當成末端。

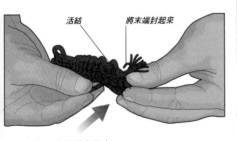

活結　　**將末端封起來**

③ 把打好的繩團拿下來。
- 末端綁個好解的活結（參見P143）。

各式繩索

生死關頭時，你可能會需要隨機應變，並使用其他繩索，特別是在你沒有帶傘繩或傘繩用完時。在你決定使用天然材料製作繩索前（參見P138至P141），先檢查一下手邊有沒有其他更方便的選擇。

鞋帶

一般鞋子和靴子的鞋帶通常都夠強韌，可以當成繩索，不過許多軍人因為負重或裝備限制，會直接用傘繩綁鞋帶。他們會使用兩倍的長度，並把多餘的部分綁在靴子頂端，最後再打結。如此便能提供額外的繩索，需要時可以馬上割下使用。你很容易就能如法炮製，但絕對不要把所有鞋帶都拿來當繩索，你還是得確保走得舒適。

皮帶、衣物、帽子

你可以把任何材質的皮帶，包括皮革和帆布等，剪成條狀當成繩索。衣物也可以剪成條狀，但不需要完全摧毀衣服。可以先從底部開始，剪一圈2.5公分的長條布料。甚至也可以使用帽子，沿著叢林帽的帽緣剪一圈2.5公分，就能獲得1公尺長的繩索。或是可以把傘繩綁在帽子頂部，然後縫好（只要縫前面和後面就好）。

從裝備中尋找

你攜帶的裝備中也會有很多可以當成繩索的物品，像是帳篷、衣物、睡袋的繩子。牙線，特別是有蠟的那種，也非常強韌，可以拿來綁東西或縫東西。如果你有交通工具，很可能也會有拖索，取一小段拆解繩索使用。

當個拾荒者

人類蹤跡無所不在，就算是在偏遠地區，你也可能會發現來自「文明世界」的廢棄物，像是寶特瓶、線團等。如果你的性命取決於這些湊合的物資，就盡可能蒐集可以利用的物品。

存放傘繩

傘繩有時可能很難使用，末端如果沒有妥善保護，最終將會散開。切斷繩索後可以用火燒一下，直到融化，確保末端不會散開。

天然繩索

如果手邊沒有人造繩索，你也可以製作天然替代品。使用植物的根部和莖部製作簡易繩索，以建造避難所，並以大型動物的肌腱綁東西和縫東西。

警告！

蒐集和使用植物纖維時，務必非常注意，特別是拔起蕨類植物時。從底部彎折莖部時，可能露出非常尖銳的纖維，最好使用刀子或戴手套。某些植物的汁液也可能刺激皮膚，處理好後記得洗手。

準備蕁麻纖維

有刺的老蕁麻或莖部長的木蕁麻擁有最多纖維。先戴上手套或做點防護，再從底部握住莖部，然後握拳往上滑，以去除蕁麻葉。

壓平蕁麻莖

把壓平的蕁麻莖剝開，呈長條狀

① 跨坐在圓木上，把蕁麻莖擺在前方。拿一根平滑的圓樹枝前後摩擦莖部，往下大力壓。
■ 持續摩擦，直到壓平整根莖。

② 用拇指指甲把整根壓平的莖剝開，露出內部富有彈性的髓部。

選擇材料

許多材料都能用來製作天然繩索，包括樹皮和樹根、莖部跟肌腱。首先搜索鄰近環境，看看有什麼資源可用，應該很快就能找到。

	樹皮	樹根
說明	■ 樹幹在樹皮和心材之間有一層「形成層」，最適合用來製作繩索。	■ 許多樹根都很適合用來製作繩索和綁東西，但常綠樹木的效果最好，包括松樹、冷杉、雲杉、雲松。
尋找	■ 柳樹和椴樹這類樹木的樹皮很適合製作繩索。 ■ 也可以使用其他從樹木或藤蔓剝落的樹皮，像是鐵線蓮和忍冬。	■ 尋找土壤表層新長出來的樹根，彈性較好。稍微切厚一點，因為你還需要去掉樹皮。每棵樹只取一些樹根，挖完後也要把表土復原。
準備	■ 從死亡的樹上剝下樹皮，敲下內部的形成層。 ■ 把形成層撕成長條狀，可以直接使用（如鐵線蓮和忍冬）或綁成更長的長度。	■ 劃開樹根，剝下樹皮。讓裸露的樹根曬乾脫水，接著切成兩半或四半。 ■ 留下樹皮當成火種或引火材，也可以直接點燃，產生驅趕蚊蠅的煙霧。

用拇指把纖維層分開

折斷的莖

③ 從中間把莖折成一半，此時內部的髓部會和外皮分離，更好處理。

④ 把外皮和髓部分離。
■用一隻手的手指和拇指慢慢往外剝，並用另一隻手的拇指往下拉。
■最後剩下的外皮長條纖維，便能拿來打結或製作天然繩索（參見P140）。

試著一氣呵成剝掉外層

以植物製作繩索

開始前你必須擁有充足的植物來源，不要一開始就選擇用該地區唯一的植物製作繩索。植物材質要成為好繩索，必須擁有以下特色：

■纖維要夠長，如果必須接起來才夠長，繩索就會很脆弱。

■如果要把細纖維綁在一起，就用粗糙的纖維，效果會比較好，光滑的纖維很容易散開。

■纖維必須很堅固，先折折看，了解纖維可以承受多少力量。纖維還必須擁有彈性，彎曲或打結時才不會斷裂。

	細枝	樹葉	肌腱
說明	■柳樹、樺樹、梣樹、榛樹等樹木擁有彈性的莖部稱為「細枝」，用於建築和園藝。 ■可以用來綁東西，相當堅固，春季和夏季時最適合。	■許多植物的葉片都擁有有用的纖維，包括百合花、龍舌蘭、瓊麻。	■動物肌腱可以製作堅固的繩索，有些甚至可支撐成人的體重。 ■肌腱可以用來綁箭頭和矛，以及縫製日常衣物，像是皮革和皮靴等。
尋找	■挑選又長又有彈性的細枝，分支越少越好，因為最後需要去除。	■要確認植物的葉片是否含有纖維，就直接把葉子撕開，看看是不是纖維狀。	■肌腱負責連接骨頭和肌肉，最粗的肌腱位於脊柱兩側，和其平行。 ■可從小腿肌取得較短肌腱。
準備	■去除分支。抓住基部開始折，直到纖維斷裂，一路折到頂端。接著將細枝彎成S形，把中間凹彎，讓纖維變鬆。最後把細枝從樹上砍下來使用。	■把葉片泡在水中，讓內層膨脹破裂，細菌會進入細胞組織，將其和纖維分開。 ■以清水沖洗纖維，防止繼續腐敗，接著風乾。	■從動物屍體取得肌腱，去掉外皮，清理後風乾。將風乾的纖維分開，當成線頭，或編在一起當成較粗的繩索。可以用水或口水軟化風乾的肌腱。

製作天然繩索

準備足夠數量的纖維後，使用前最好先風乾，可以掛在太陽下或火堆旁。如果是在緊要關頭，也可以不風乾就使用。製作天然繩索主要有兩種方式：纏繞和搓，而如同多數求生技能，練習造就完美。

纏繞法

從纖維其中一端開始纏繞第一段繩索，不要從中間，以防後續纏好的地方卡在一起。因為每一處都有可能鬆脫，這也能讓繩索更堅固。如果纏好的繩索很細，可以再和其他繩索編在一起，成為更粗更堅固的繩索。

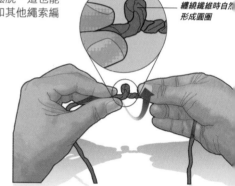

纏繞纖維時自然形成圓圈

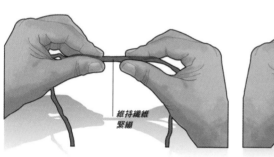

維持纖維緊繃

① 用左手拇指和食指在全長三分之一處拿起第一段纖維。
- 右手拇指和食指則握在距離左手3公分處。

② 用右手纏繞纖維，形成圓圈。
- 維持繩子的張力，左手拇指和食指慢慢往前，夾住圓圈。

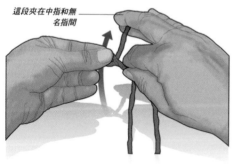

這段夾在中指和無名指間

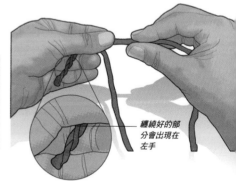

纏繞好的部分會出現在左手

④ 右手中指和無名指往上拉，把垂下的那段拉到握住那段的上方。
- 左手拇指和食指慢慢往前靠近，並夾住新的圓圈。

⑤ 左手夾住新圓圈後，就可以放下右手拇指和食指，讓繩索垂下。
- 重新用右手拇指和食指握在距離左手3公分處。

簡易替代纏繞法

使用兩段不一樣長的纖維，繞上額外的長度時，才能交錯，可以先把兩段纖維打結。

- 左手拇指和食指夾住打結處，右手拇指和食指則抓在末端5公分處。
- 將兩段纖維往外搓一整圈，重複這個動作，直到繞好的纖維達7.5公分長，接著用右手拇指和食指夾住。
- 放開左手拇指和食指，此時搓過的纖維就會自動纏在一起，成為繩索。
- 重複這個過程，直到達到你要的長度。

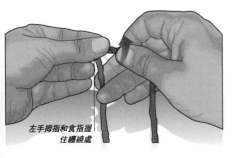

左手拇指和食指握
住纏繞處

③ 右手移回原位，露出3公分，然後再繞一次。
- 同時右手中指和無名指往前伸，握住左手垂下的那段。

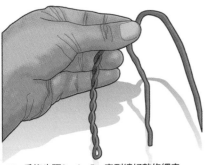

⑥ 重複步驟3、4、5，直到纏好整條繩索。
- 如果要編更長，把新的纖維在6公分處對齊，然後用左手拇指和食指將兩條纖維握在一起，接著繼續重複上述步驟。

搓繩法

這個方法又稱「俾格米法」（pygmy roll），坐著會比較容易操作。和簡易替代纏繞法（參見左方）相同，你同樣必須使用兩段不一樣長的纖維，並先將其打結。

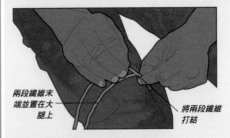

兩段纖維末
端並置在大
腿上

將兩段纖維
打結

① 用左手拇指和食指握住打結處。
- 兩段末端放在右大腿。

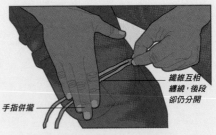

手指併攏

纖維互相
纏繞，後段
卻仍分開

② 使用右手手掌將兩段纖維同時往外搓，用指腹會比較好搓。
- 搓完時，用手指尖端夾住搓好的部分。

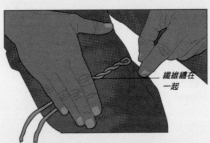

纖維纏在
一起

③ 放開左手拇指和食指，搓過的部分就會自動纏在一起，成為繩索。
- 重複這個過程，需要的話就加入新的纖維。

繩結

繩結總共有數百種，不過只要學會此處介紹的幾種簡單繩結，應該就足夠應付多數求生所需。可以在實際情境進行練習，比如說建造避難所時，接著練習至少20次。

繩索末端

打繩結時主要操作的那端稱為操作端，另一端則稱為靜止端，由於繩結是繞著其打成，所以用處比較少。

滑結

滑結是一種相當簡單的繩結，在各種求生狀況都能派上用場。

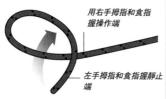

用右手拇指和食指握操作端

左手拇指和食指握靜止端

① 把靜止端往操作端繞，形成圓圈。
■ 把圓圈夾在左手拇指和食指間。

操作端的圓圈　　　*靜止端*

② 用操作端自己繞個圓圈，然後穿過第一個圓圈。
■ 用左手拇指和大拇指夾住第二個圓圈，並將其拉過第一個圓圈。

拉緊繩結　　　*解開繩結*

③ 用右手拇指和食指把兩端都握住，然後朝左手圓圈的反方向拉。
■ 把繩圈套在任何你想綁的東西上，比如露宿包上的鈕扣結，再把結拉緊。

釣魚結

這個多功能的結有很多用途，比如使用雨衣或防水布搭建避難所時（參見第4章），可以用來把繩索固定在某個點上，像是樹幹或木樁，不須另外調整。也可以用來把兩根竿子綁在一起，比如建造A形避難所時（參見P164），只要打一個結就夠了。

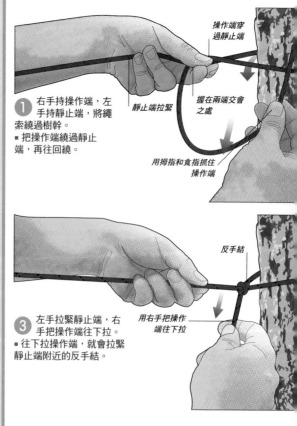

操作端穿過靜止端

靜止端拉緊

握在兩端交會之處

① 右手持操作端，左手持靜止端，將繩索繞過樹幹。
■ 把操作端繞過靜止端，再往回繞。

用拇指和食指抓住操作端

反手結

③ 左手拉緊靜止端，右手把操作端往下拉。
■ 往下拉操作端，就會拉緊靜止端附近的反手結。

用右手把操作端往下拉

反手結

反手結就是你綁鞋帶時綁的第一個結，兩個反手結綁在一起可以當終止結，綁在定點附近則是雙反手結。

拉緊　　拉緊　　拉緊　　拉緊

反手結

把左邊的繩索往右邊繞，形成圓圈，以右手拇指和食指拿取。
■ 以左手拇指和食指將操作端穿過繩圈，並把兩端拉緊。

雙反手結

緊接反手結的步驟（見左方），不過在拉緊前，將操作端穿過圈2次。
■ 繩索末端的終止結可以防止繩索鬆脫。

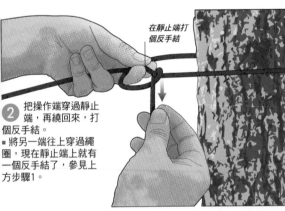

在靜止端打個反手結

2 把操作端穿過靜止端，再繞回來，打個反手結。
■ 將另一端往上穿過繩圈，現在靜止端上就有一個反手結了，參見上方步驟1。

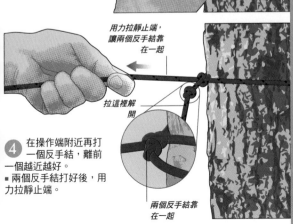

用力拉靜止端，讓兩個反手結靠在一起

拉這裡解開

4 在操作端附近再打一個反手結，離前一個越近越好。
■ 兩個反手結打好後，用力拉靜止端。

兩個反手結靠在一起

雙連結

這種結可以把繩索牢牢固定在定點，特別是綁了重物，而且你不希望繩結滑脫或鬆掉時。

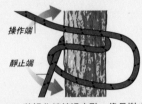

操作端

靜止端

1 將操作端繞過定點，像是樹或竿子。
■ 將操作端穿過靜止端。

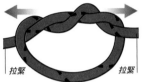

操作端

靜止端上的結

靜止端

2 將操作端往回繞過定點，再拉到靜止端下方。

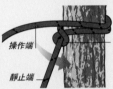

操作端繞過定點

操作端位於靜止端之上

靜止端

3 將操作端再次往上穿過靜止端，並再次繞過定點。

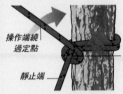

穿過操作端

操作端

靜止端

4 繞完操作端後，再將其塞到下方，完成繩結。
■ 把結綁緊。

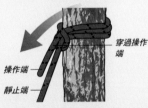

雙接繩結

接繩結又稱「編織結」，是種非常有用的繩結，可以將兩條繩索牢牢綁在一起。雙接繩結則是更加牢固，適合將不同粗細的繩索綁在一起，以下的範例是使用較細的那條打結。

西伯利亞結

西伯利亞結又稱「鄂溫克結」（Evenk knot），非常適合將繩索綁在定點上，例如要把繩索綁在樹上搭建雨衣避難所時（參見P158）。

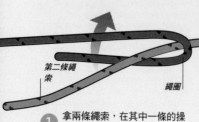

第二條繩索

繩圈

① 拿兩條繩索，在其中一條的操作端繞圈。
■ 把第二條繩索的末端穿過繩圈。

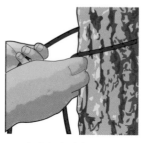

① 把繩索繞過樹幹，右手握操作端，左手握靜止端。

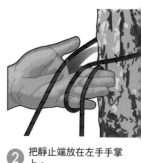

② 把靜止端放在左手手掌上。
■ 將操作端在左手手指上繞一圈半。

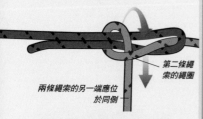

第二條繩索的繩圈

兩條繩索的另一端應位於同側

② 把第二條繩索先往下，再往上繞過繩圈，再把末端穿過這個新的繩圈。
■ 拉緊兩條繩索的靜止端，完成第一個接繩結。

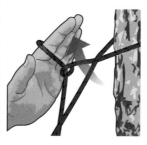

③ 把左手放到靜止端下。
■ 將手掌翻面，讓兩條繩索打結。

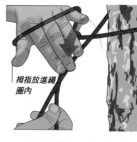

拇指放進繩圈內

④ 以右手拇指和食指握住操作端。
■ 把左手手指上的繩圈移至靜止端之上。

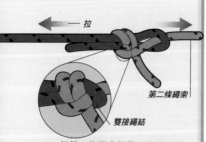

拉

第二條繩索

雙接繩結

③ 把第二條繩索的另一端再次穿過繩圈，和步驟2相同，完成第二個接繩結。
■ 和先前一樣把兩條繩索的靜止端拉緊。

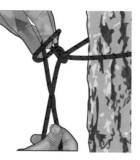

⑤ 用左手手指捏住操作端。
■ 將操作端穿過繩圈，形成繩結。

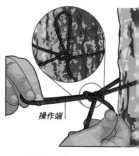

操作端

⑥ 再拉一次操作端，把結打在幹附近。
■ 拉靜止端就能解開繩結。

營繩結

營繩結在戶外活動和求生時相當普遍，用於調整固定繩索的鬆緊，比如帳篷的扶手索或船隻的繫繩。

活結

在營繩結（參見左方）的末端打上活結，可以讓你更快拆卸帳篷或解開船隻。

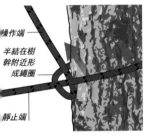

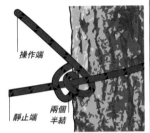

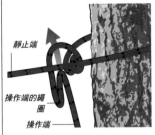

① 把靜止端固定在定點，比如帳篷，然後將操作端繞過樹幹。
- 以操作端在靜止端上打個半結（參見下方）。

② 在第一個半結旁邊再打一個半結，如此兩個半結便靠在一起。
- 半結先不要拉緊。

① 重複營繩結的步驟3（參見左方），但這次的新繩圈不用穿回來，直接穿過就好。

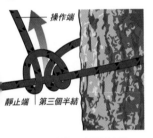

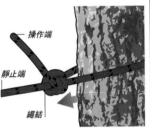

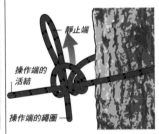

③ 把操作端往下穿過靜止端，再穿回來，形成新繩圈，位在步驟1和2的繩圈之外。

④ 把兩端拉緊，完成繩結。
- 離一開始的定點越遠，繩索越緊。

② 按照步驟4（參見左方）把結拉緊。
- 露出操作端，只要拉一下就可以快速解開繩結。

半結

半結是種簡單的結，也是其他繩結的基礎（參見上方的營繩結）。不過並不是非常牢固，單獨使用時很容易鬆脫，你可以多打幾個半結比較牢固。拉緊的兩個半結很難解開，除非割斷繩索，特別是在綁了好幾天，繩結淋濕又曬乾之後。

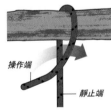

① 把繩索繞過定點，像是樹枝或樹幹。
- 把操作端穿過靜止端，然後再穿回來。

② 抓著靜止端，把半結推向定點以拉緊。
- 重複上述步驟，打第二個半結。

③ 把第二個半結推向第一個半結，會更穩固。
- 如果有需要，就在操作端打個反手結，以防鬆脫。

使用切割工具

出門在外都應攜帶某種刀具,最適合的便是野外刀,這也很可能是知識之外最重要的求生工具。即便一把好刀便能協助你度過許多狀況,仍是要仔細研究你要前往的環境,並根據潛在的用途選擇適合的切割工具,比如説除了刀子之外,你也可能需要一把鋸子。

> **警告!**
> 如果不小心弄掉野外刀,千萬不要試著接住,很有可能會割斷手指!

野外刀

經驗豐富的人只要手上有一把好野外刀,就能應付大多數的求生需求,例如製作火媒棒(參見P120至P121)。野外刀擁有許多重要的功能,在任何情況下都能幫你撐腰。

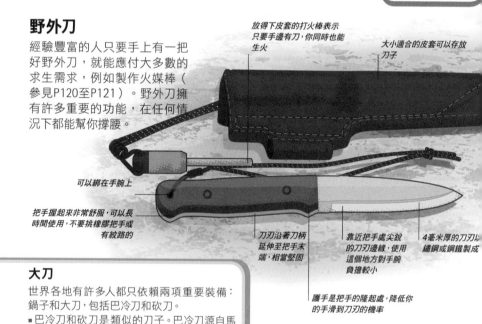

放得下皮套的打火棒表示只要手邊有刀,你同時也能生火

大小適合的皮套可以存放刀子

可以綁在手腕上

把手握起來非常舒服,可以長時間使用,不要挑橡膠把手或有紋路的

刀刃沿著刀柄延伸至把手末端,相當堅固

靠近把手處尖鋭的刀刃邊緣,使用這個地方對手腕負擔較小

4毫米厚的刀刃以鏽鋼或鋼鐵製成

護手是把手的隆起處,降低你的手滑到刀刃的機率

大刀

世界各地有許多人都只依賴兩項重要裝備:鍋子和大刀,包括巴冷刀和砍刀。

■ 巴冷刀和砍刀是類似的刀子。巴冷刀源自馬來人,有很多樣式;砍刀則更為普遍,現在都還能在非洲看到有人使用40年前荒原路華懸吊彈簧做成的砍刀。廓爾喀刀則是尼泊爾的廓爾喀人(Gurkhas)使用的類似刀子。

■ 巴冷刀和砍刀的刀刃約為45至50公分長,主要用於切割和劈砍,不過也和斧頭一樣,可以進行一些精細的任務。

■ 使用彎刀、巴冷刀、廓爾喀刀時,務必要綁在手腕上,並專注於手邊的任務,不要分心。

廓爾喀刀

砍刀/巴冷刀

> **用刀技巧**
> ■ 野外刀主要用於切割和劈砍小型圓木,如果要砍大型圓木,就使用砍刀或鋸子。
> ■ 刀子不需太長,介於20至22.5公分即可。
> ■ 處理木材時不要使用鋸齒狀的刀子,鋸齒狀會讓靠近把手處的刀刃很難使用。
> ■ 使用完畢後也要妥善存放刀子,清理並擦乾刀刃,放回皮套中。
> ■ 把皮套扣在皮帶上,或是用繩子綁在脖子上。皮帶套有高低兩種,高的刀柄位於皮帶以上,低的刀柄則位於皮套以下,這樣坐下時刀柄就不會捅到自己。

磨刀

保持刀刃尖銳相當重要，鈍掉的刀刃非常危險，很可能會彈開或滑掉。附帶一提，邊緣已經完全磨損的刀子很難磨利。

磨刀石

家裡最好買一個磨刀石，讓你每次都能帶把好刀出門。

■ 出外時，攜帶小型的輕量化裝備，可以快速磨利已經開始鈍掉的刀子。

■ 市面上有很多可以放進皮袋的小型磨刀石，一面品質普通，另一面則非常精細。

■ 也有小型的磨刀器，是使用兩組磨刀石，磨利中間的刀刃。

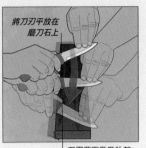

將刀刃平放在磨刀石上

刀刃背面微微抬起

1 以正握法握刀，刀刃朝外，並用另一隻手的手指支撐刀尖。

■ 把刀子往前推，整片刀刃一鼓作氣弧形滑過磨刀石。

■ 拿起刀子，回到起點，重複6至8次。

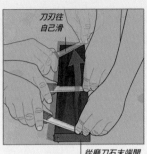

刀刃往自己滑

從磨刀石末端開始

2 開始磨另一面，以完全顛倒的方向重複上述步驟。

■ 以反握法握刀，刀刃朝自己，從磨刀石末端開始。

■ 把整片刀刃一鼓作氣往前弧形推過磨刀石。拿起刀子，回到起點，重複6至8次。

使用刀子

變換握取野外刀的方式，可以協助你安全快速完成各種任務。主要有幾種握刀方式，包括正握、反握、握在胸前。多數情況下，你都需要牢牢握在最靠近刀刃的把手處，這樣才可以使用這部分的刀刃。

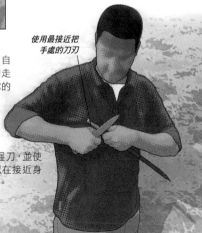

安全遞刀

團隊中可能只有一把好刀可以輪流使用，常常需要遞來遞去。遞刀時把手朝外、刀刃朝上。這個方法簡單又安全，任何人都一下就能學會。

正握法

最自然也最普遍的握法，可以讓你用背部和手臂出力，手腕則負責控制。把拇指擺在刀刃背面，可以提供額外控制，協助你完成更精細的任務。務必確保刀刃朝下，不然很可能會割到自己。

用拇指穩住刀刃

刀刃往自己的方向推

反握法

和正握法相同，不過刀刃是朝自己。可以在你想看見和控制刀刃走向，或是在割某個碎片會弄傷你的東西，例如削尖樹枝時使用。

胸前法

這個方法非常好用，以反握法握刀，並使用手臂和胸部的肌肉出力。可以在接近身體的地方進行，以手腕控制方向。

使用最接近把手處的刀刃

砍樹

建造避難所和蒐集燃料時，你要砍的樹直徑最粗可達10公分。比這更大的樹就需要用斧頭，較小的可以使用鋸子（參見P150至P151）。如果你沒有鋸子，就用野外刀、砍刀、巴冷刀。不管是用哪種刀，都要用繩子綁在手上。

① 先搞清楚樹往哪一邊傾倒，然後從反方向砍下第一刀，這能防止刀子在過程中卡在刀痕裡。
- 用大木棒敲擊刀刃頂部。
- 把刀刃移向距離第一道刀痕任一側15毫米處，並和刀痕成45度角。
- 重複上述動作，在木頭上砍出V形。

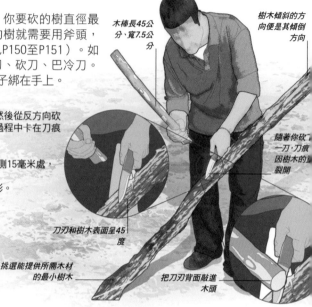

木棒長45公分、寬7.5公分

樹木傾斜的方向便是其傾倒方向

隨著你砍下一刀，刀痕因樹木的重量裂開

刀刃和樹木表面呈45度

挑選能提供所需木材的最小樹木

把刀刃背面敲進木頭

警告！
確保刀刃是尖銳的，且務必將你要處理的東西保持於人刀之間，刀刃朝外。

劈柴

將木頭劈成柴火時，請使用手邊最大的刀子，在堅固的平面上處理。避免使用凹凸不平的木材，不然會很難劈。

大塊圓木

如果你手邊只有野外刀，卻需要劈柴，可以試試以下方法。

安全工作區
請在安全區域劈柴，確保沒有其他人閒晃，且沒有會影響劈柴，或把刀從你手上敲掉的危害及物品。

大塊木材

用木棒大力敲木材，直到其沉入圓木中

潮濕的木材中央仍會是乾燥的

① 先用木棒敲擊刀背，從圓木側邊砍下一大塊木材。

② 用刀子和木棒，從圓木頂部劈下第一刀。

③ 把剛剛劈下的木材敲進刀痕中，直到圓木裂開，不夠的話就多用幾片木材。

④ 如果圓木沒有完全裂開，就用手掰開或用刀子撬開。

在樹幹側邊砍出V形

堅固的刀刃

使用一體成形的刀子，也就是刀刃的金屬一路延伸到把手末端。雖然把手的釘子最後可能會鬆掉，但與刀刃不是一體成形或折疊的刀刃相比，這種刀子比較堅固。

② 沿著樹木繞砍一圈，直到除了正下方外各個方向都已接近中央。
■ 如果你試圖從一側直接砍斷樹木，隨著刀子越切越深，也會越來越難砍。

③ 刀痕夠深，可以折斷樹木後，你就可以把樹木折成兩半。
■ 注意不要砸到腳。

小塊圓木

劈小塊的圓木可能會比劈大圓木還麻煩，因為用木棒敲刀子時很難平衡。

④ 清除樹枝時，從底部清到頂部，這樣木棒比較好使，不會卡到。
■ 將樹保持於人刀之間，沿樹枝生長的方向處理。
■ 如果你用的是砍刀，就不需要木棒，因為砍刀夠大，可以直接砍斷樹枝。

① 把圓木放在平面上，並把刀刃稍微砍進圓木的頂部中央。
■ 用木棒敲打刀背。

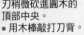

把刀刃砍進木材，這樣比較好平衡

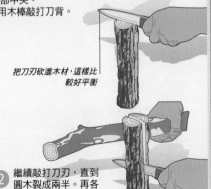

② 繼續敲打刀刃，直到圓木裂成兩半。再各切成一半，就能得到四分之一塊。

如果你是在地上處理，就把樹放在穩固的平面上

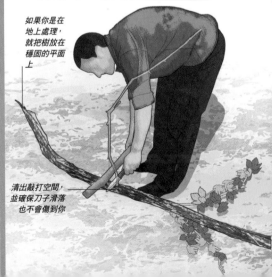

清出敲打空間，並確保刀子滑落也不會傷到你

使用鋸子

對大型任務，例如準備柴火和建造避難所需要的木材來說，鋸子比野外刀好上許多。市面上有不少輕量化、不占空間的簡易鏈鋸，可以輕易放進背包或求生包中。

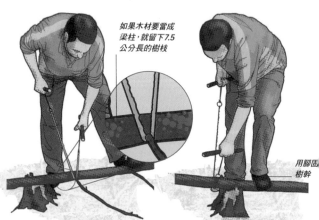

可以用樹枝製作
簡易把手

使用簡易鏈鋸

使用簡易鏈鋸砍伐小型樹木相當安全，不用費什麼力，也可以用同一組鋸子清理樹枝跟裁切木材。

墊一片木材，避免鋸子卡住

簡易鏈鋸
長度僅70公分，可以放進金屬盒中，還附有扣環和把手。10秒內就可以鋸倒直徑7.5公分的樹。

站穩腳步

1 先搞清楚樹往哪邊傾，然後從反方向開始鋸。
- 來回摩擦鋸子。
- 鋸到一半時可以在開口墊一片木材支撐，避免鋸子卡住。

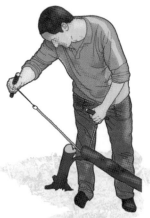

2 樹木快要鋸斷時放慢速度。
- 讓樹自然傾倒，斷成兩半。

如果木材要當成
梁柱，就留下7.5
公分長的樹枝

3 同樣來回摩擦清理樹枝。
- 樹枝鋸下後先清除。

用腳固
樹幹

4 將清理好的樹幹裁切成幾塊。
- 處理好一半時，可以把樹幹架起來，更容易處理。

折疊鋸

折疊鋸鋒利又輕便,有些折疊鋸擁有鋸齒狀刀刃,可以收進把手(參見右方)。有些折疊鋸,像是背包折疊鋸(參見下方),則是可以拆開存放。

折疊式刀刃

折疊鋸

背包折疊鋸

這類鋸子通常又輕又利,但不像簡易鏈鋸那麼好用。如果空間有限,你可以只帶刀刃,再運用天然材料製作簡易弓鋸。

可拆式刀刃

本體和刀刃通常可以拆開存放

背包折疊鋸

線鋸

體積小,線圈形刀刃呈鋸齒狀,兩端各有拉環。這是非常好用的求生裝備,但除非完全保持筆直,否則很容易卡住。加工一下就能變成臨時弓鋸,再精緻一點則能成為非常好用的鋸子。

線鋸

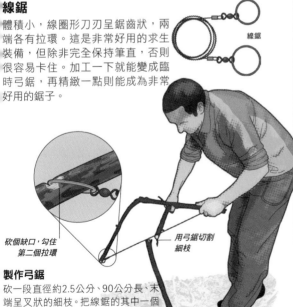

砍個缺口,勾住
第二個拉環

用弓鋸切割
細枝

製作弓鋸

砍一段直徑約2.5公分、90公分長、末端呈叉狀的細枝。把線鋸的其中一個拉環扣在叉狀處,並放在地上。另一個拉環則扣在細枝本身,可以砍個缺口以勾住拉環。

缺乏工具時

就算手邊沒有任何工具,仍是有辦法安全劈柴砍樹——答案就是折斷,甚至燃燒木材。不要想把樹枝放在圓木或石頭中間,然後一腳踩斷。在真正的生死關頭,步行是你唯一的移動方式,不要做任何有可能害你受傷的傻事。

折斷木材

你有辦法折斷的木材大小有限,不要試圖折斷太粗的木材。最好使用枯木,因為一般的木頭只會被你折彎,沒辦法折斷。

■ 找兩棵間距30至60公分的樹,或是一棵樹幹間距離這麼近的樹,當成支點,再把要折的木頭放上去。

■ 站穩腳步,一腳在前,把木頭往自己的方向折,直到斷裂。往自己折能夠把你的重心維持在張開的雙腳上,往外折則是會讓你在木頭斷裂時往前撲。

把木材抓緊

木材放在兩棵樹之間,
一棵當緩衝,一棵當橫桿

燃燒木材

如果你有火堆,就把木頭放在火上。你想分開的那點對準火焰,直至燒穿。或是你也可以在燒到一半時,使用上述的方法把木頭折斷,但不要在木頭還在燒或很燙時這麼做。

建造避難所

建造避難所

避難所是生死關頭時主要的防護方式，可能是某個能夠躲避傾盆大雨的地方，或是在野外過上好幾晚之處。因而了解如何正確建造避難所，可説相當重要。畢竟避難所是否發揮功效，可能代表舒服和悲慘的差別！

面臨生死關頭時，積極求生和求救相當重要，而這只有維持良好的身心狀態才有可能達成。在野外曝露一整天，將影響你隔天的表現。一個無法好好休息的夜晚，將使你失眠，進而造成情緒暴躁、易受挫敗，並導致分心和非理性思考，這對求生都是有害無益。

荒野中的寒冷夜晚感覺會比實際上還漫長，所以把時間花在讓自己享受一個溫暖、乾燥、安全、舒

本節你將學會：

- 何時該在凹處**躲避**或**在洞穴中紮營**……
- 如何**使用雨衣**搭建**避難所**……
- **登山包**和**露宿袋**的差異……
- 如何**用鴨毛鋪床**和**搭建錐形草棚**……
- 使用**支撐柱加固**避難所的**重要性**……
- 如何**用無花果葉擋雨**……

適的夜晚上，絕對不會浪費。

　　如同其他求生技巧，建造避難所時務必遵循花最少力氣，得到最大效益的原則。這代表可以直接利用大自然提供的資源，像是洞穴或凹處。最後，也記得為最壞的情況打算，你在建造時或許晴空萬里，但清晨三點卻可能狂風暴雨！

不管從事任何探險，你都應該攜帶可以在惡劣天氣來襲時，用來建造避難所的裝備，例如露宿袋或防水布。

太空毯便是相當重要的裝備，假如你什麼都不想帶，還是務必隨身攜帶一條太空毯。這種毯子體積非常小，一面是銀色（用來反射熱能），另一面是醒目的亮橘色（用於求救）。不管你要前往什麼環境，太空毯都能提供立即防護，躲避惡劣天氣。

只要一點巧手，就可以把太空毯變成簡易避難所，本章將介紹如何建造各式避難所，以下是一些通用的技巧：

- 先尋找天然遮蔽處
- 注意危險，例如水災的跡象
- 在入夜前完成避難所建造
- 開始建造前先清理地面
- 按照風向設立入口
- 為最糟的天氣狀況打算
- 確保避難所堅固又安全
- 建造時不要消耗太多體力
- 不要直接睡在地上
- 如果位於山坡，睡覺時頭要比腳高

> **避難所是否發揮功效，**可能代表舒服和**悲慘**的差別。

凹處和洞穴

如果你沒有自己的避難所,就試著尋找大自然提供的避難所,例如洞穴或地上的天然凹處吧!記得避開低窪地區可能淹水的凹處,同時如果你在山坡上,也避免可能遭逕流影響的凹處。

鋪床

在避難所的地上鋪床,避免身體的熱能透過傳導散失到冰冷堅硬的地面。你花費千辛萬苦才蓋好避難所,何不讓自己再更舒服一點呢?使用你能找到最乾燥的材料鋪床(參見下方清單)。

讓自己舒舒服服

以下的建議可以讓你在避難所一夜好眠:

- 蒐集2倍的鋪床材料。舉例來說,15公分厚的冬青,在你躺上去一段時間後,就會壓扁到剩下5公分厚。
- 用圓木製作邊框,以防床鋪移位或散開。
- 如果地面是傾斜的,睡覺時頭要比腳還高。

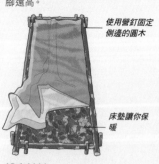

使用營釘固定側邊的圓木

床墊讓你保暖

鋪床材料

- 鴨毛和鵝毛等羽毛是最棒的材料,能夠保暖,而且不會潮濕。
- 你不太可能找到足夠的羽毛,因此也可以加上松樹枝、雲杉枝、乾燥的樹葉、苔蘚、蕨類、草、冬青(記得先蓋好以免刺傷)。

天然凹處

即便是淺到無法坐下的凹處,躺著時仍是可以擋風。如果有簡易屋頂,也能擋雨。

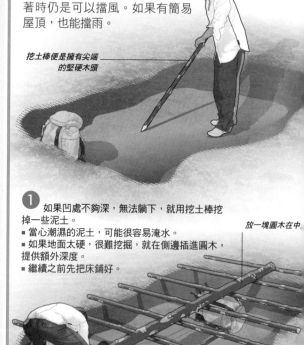

挖土棒便是擁有尖端的堅硬木頭

放一塊圓木在中

① 如果凹處不夠深,無法躺下,就用挖土棒挖掉一些泥土。
- 當心潮濕的泥土,可能很容易淹水。
- 如果地面太硬,很難挖掘,就在側邊插進圓木,提供額外深度。
- 繼續之前先把床鋪好。

確保樹枝樣穩固在凹處側邊

② 用鋸子砍幾段堅硬的木頭或樹枝(參見P150至P151),長度可以橫越凹處,形成支撐的屋頂。
- 砍一段更厚更長的圓木放在中間,形成斜屋頂,但圓木不要太重。

在洞穴中建造避難所

洞穴是現成的避難所，通常乾燥又安全，不過還是有些風險，包括動物、空氣品質差、淹水。許多洞穴都是溪流的出口，或是與湖相連。不要深入視線範圍之外，可能有隱藏的高度落差、濕滑的表面、裂縫。也要避免老舊的廢棄礦坑。

動物威脅

許多動物住在洞穴中，包括熊、蝙蝠、昆蟲、蜘蛛、蛇等。務必檢查入口附近的地面和洞穴內部，看看有沒有足跡和巢穴。此外，吸血蝙蝠也非常危險，可能帶有狂犬病，而蝙蝠的糞會在地上結成厚厚一層，能當成燃料。

空氣品質差

如果洞穴讓你頭暈或想吐，就馬上離開，空氣中可能含有過量二氧化碳而相當汙濁。其他危險跡象還包括脈搏和呼吸加快。如果火焰開始轉弱或變為藍色，也馬上離開洞穴──這不是代表二氧化碳過量，而是缺少氧氣。

海岸洞穴

海岸洞穴的危險和其他洞穴相同，此外還非常易受潮汐影響，漲潮速度非常快，某些地區幾分鐘內潮水就可能升高數百公尺。

生火

如果你在洞穴前端生火，那麼煙霧可能會往裡吹，火勢太大也會擋住出口。最好在洞穴後方生火，務必確保空氣流通，才能排出煙霧。你也可以在洞穴入口立個小型反射板或堆個石堆，把熱能導回洞穴中。

海岸洞穴的風險

評估海岸洞穴時，務必注意以下漲潮期間的淹水跡象：
- 海草、漂流木、垃圾組成的地帶，包括在洞穴內以及入口兩側的沙灘上
- 潮濕的氣味，如果才剛退潮，洞穴甚至可能看起來就很濕
- 洞穴內或前方的小水池

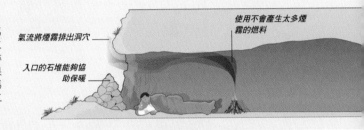

使用不會產生太多煙霧的燃料

氣流將煙霧排出洞穴

入口的石堆能夠協助保暖

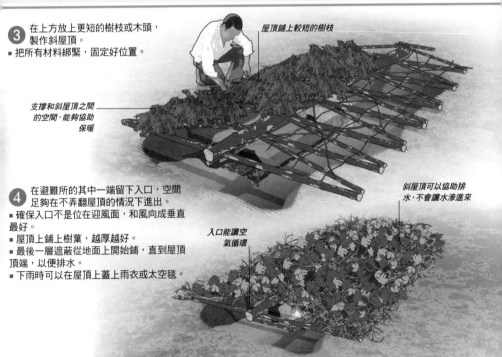

3 在上方放上更短的樹枝或木頭，製作斜屋頂。
- 把所有材料綁緊，固定好位置。

屋頂鋪上較短的樹枝

支撐和斜屋頂之間的空間，能夠協助保暖

4 在避難所的其中一端留下入口，空間足夠在不弄翻屋頂的情況下進出。
- 確保入口不是位在迎風面，和風向成垂直最好。
- 屋頂上鋪上樹葉，越厚越好。
- 最後一層遮蔽從地面上開始鋪，直到屋頂頂端，以便排水。
- 下雨時可以在屋頂上蓋上雨衣或太空毯。

斜屋頂可以協助排水，不會讓水滲進來

入口能讓空氣循環

萬用避難所

只要使用雨衣或露宿包（參見P160至P161），就可以搭建任何環境和狀況下都能使用的萬用避難所，也可以使用其他材料，包括太空毯、防潮布、防水布。

> **工具和材料**
> - 雨衣、露宿包、防潮布、太空毯、防水布
> - 繩索或彈力繩
> - 營釘和樹枝
> - 拿來敲打的石頭或圓木

單柱式雨衣避難所

這種避難所非常容易搭建和拆卸，體力不夠或只是要避雨時非常好用。如果你還要求救，就把雨衣醒目的那面朝外，以增加搜救人員看見的機率。

① 剪三段60公分長、一段2公尺長的繩索。
- 先把比較短的那幾段打上反手結（參見P143）。
- 較長的那段則用西伯利亞結（參見P144）固定在雨衣一角。
- 用普魯士結將較短的幾段綁上角落的扣環。

把雨衣攤平在地上

用西伯利亞結把比較長的繩索固定在其中一角

② 再用另一個西伯利亞結，較長的繩索綁在樹上，地1公尺。
- 如果附近沒有樹，就綁在樹枝上，並用營釘釘牢。

雨衣外層的顏色用來求救

雙連結

垂下5公分的繩索，協助排水

確保樹枝頂端牢牢綁在雨衣內

③ 用雨衣的帽子包起1公尺長的樹枝。
- 打結固定。
- 用繩索多繞幾圈，再用釣魚結（參見P142）綁緊。

營釘朝外呈40度

在避難所邊緣堆上樹葉防風

④ 把左右的角落釘牢，撐起樹枝，形成屋頂。
- 把後方角落拉緊釘牢，增強張力，讓結構穩固。
- 在中央的柱子處彎腰進入避難所。

A形避難所

A形架構可以在兩棵樹之間建立類似帳篷的避難所。如果你有足夠的繩索,可以直接綁一條在樹中間;沒有的話,就使用兩個繩圈,如下方所示,或是使用同樣高度的柱子。

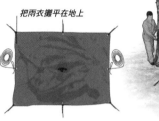
把雨衣攤平在地上

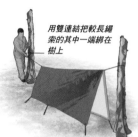
用雙連結把較長繩索的其中一端綁在樹上

1 找兩棵距離比雨衣長度還長60公分的樹。
■ 在雨衣兩側長邊的每個扣環綁上30公分長的繩索,中間的扣環則綁上1公尺的繩圈。
■ 帽子處打結綁好。

2 將較長繩索的一端以雙連結(參見P143)綁在樹上,離地1公尺高。
■ 另一端則以營繩結(參見P145)綁在另一棵樹上,並調整繩結,將雨衣拉緊。

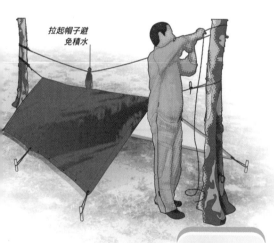
拉起帽子避免積水

3 將長邊中央的繩結釘牢,以撐緊雨衣,再釘牢四角的繩結,邊釘邊拉緊。
■ 如果繩索足夠,可以把帽子拉起來,綁在第二條水平繩索或繞過上方樹枝的垂直繩索上。
■ 在避難所兩側擺放長樹枝、頭尾則擺放短樹枝,維持床鋪的架構。

注意事項
■用樹枝和樹根把避難所一端堵住協助保暖。
■如果你的雨衣沒有扣環,就使用鈕扣結替代。

營釘

你可以自行製作營釘,並重複使用,有需要時也可以製作新的,汰換掉自然腐朽的營釘。

製作營釘
■ 營釘長度約為22.5公分、直徑2.5公分,太小的話就會因受力折斷或被強風吹走。
■ 砍伐木材製作營釘。
■ 不要使用已經開始腐朽的枯木。
■ 用火堆的餘火慢慢

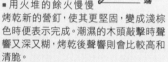
營釘上的凹槽

削利的尖端

烤乾新的營釘,使其更堅固,變成淺棕色時便表示完成。潮濕的木頭敲擊時聲響又深又糊,烤乾後聲響則會比較高和清脆。
■ 千萬不要用腳釘營釘,一不小心就會刺穿你的腳踝,甚至穿過靴子刺到腳。用石頭或木棒來釘。

替代設計

如果是團體行動,而且每個人都有雨衣,就可以把兩件雨衣合在一起,其中一件當作避難所的地板。

使用兩件雨衣
首先,把兩件雨衣長邊的扣子互相扣好,形成管狀,上層那件便是A形結構,底層則是防水布。
■ 床鋪在底層雨衣下方,用樹枝固定。
■ 使用搭建A形避難所的方式(參見左方)搭起上層雨衣。

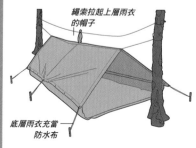
繩索拉起上層雨衣的帽子

底層雨衣充當防水布

露宿袋帳篷

露宿袋是種輕量化的防水睡袋,以透氣材質製成,可以減少水氣凝結。同時也是超輕量露營的重要裝備(參見P52),很容易便能變成單人帳篷。以露宿袋搭建帳篷的優點在於:下雨時水會從側邊流下,而且雨水滲入內部的速度,也不像把睡袋平放在地面時那麼快。

工具和材料
- 露宿袋
- 細枝
- 鈕扣結
- 營釘
- 繩索和刀子
- 拿來敲打的石頭或圓木

1 把露宿袋攤平在預計紮營的地點。
- 如果帽子是位在頂端,就會是垂下來的入口,如果帽子位於底部,你也可以綁起來當入口。
- 用繩索在露宿袋四角綁上鈕扣結(參見P161)。
- 把鈕扣結釘在地面。

2 用較長的繩索在露宿袋的開口中央綁一個鈕扣結,並撐起來。
- 放下開口兩側,並用鈕扣結固定在地面。
- 把鈕扣結釘在地面。

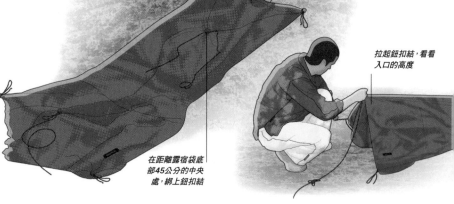

拉起鈕扣結,看看入口的高度

在距離露宿袋底部45公分的中央處,綁上鈕扣結

4 砍一根和入口一樣高的樹枝,也可以用折彎的細枝或交叉的樹枝。
- 把樹枝架在入口,並將露宿袋中央的鈕扣結繞過頂部,穩穩固定在地面上。
- 重新調整所有營釘,務必都要相當穩固。

5 要進入帳篷時,就直接把入口的樹枝移開,腳先進去。
- 鑽進帳篷時小心不要纏到中央的繩索。

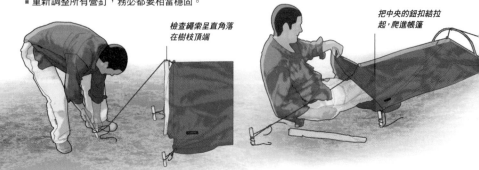

檢查繩索呈直角落在樹枝頂端

把中央的鈕扣結拉起,爬進帳篷

各式避難所

你也可以運用搭建萬用避難所和露宿袋帳篷的技巧、工具及材料，來搭建各式臨時避難所。看看你手邊是否有雨衣、防水布、登山包，來決定要搭哪一種。

環形避難所

如果有細枝或軟木樹，你可以圍出三個環形，並把雨衣釘在上面。

防水布

把防水布的一側掛在兩棵樹之間的繩索上，另一側則稍微傾斜釘牢在地上。

登山包

是大型的輕量尼龍包，能夠遮風避雨，可以用類似露宿袋的方式搭建避難所。

❸ 把折彎的細枝或兩根交叉的樹枝架在底端。

■ 將露宿袋中央的鈕扣結綁到細枝上撐起來，也讓你的腳有更多空間。

■ 把鈕扣結的繩索釘牢。

折彎的細枝穩穩架在地上

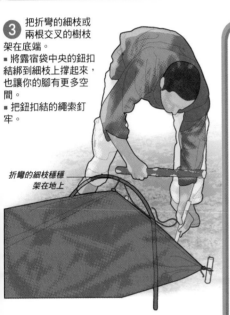

❻ 爬進帳篷後，再把入口樹枝擺回中央繩索下。

■ 把露宿袋的帽子當成入口，視需求開啟和關閉。

鈕扣結

鈕扣結是種簡易牢固的結，可以固定沒有扣環能綁繩索的雨衣和防水布。由於不需要在布料上打洞，仍能保持防水，也更不容易破掉。

❶ 把圓形的光滑小石子或類似物品包在布料中，當成「鈕扣」，準備繩索，一端打上滑結（參見P142）的繩圈。

❷ 將繩圈綁住鈕扣拉緊。

❸ 繩索另一端也繞出繩圈，以綁在營釘上。

樹枝務必呈垂直，繩索呈直角落在頂端

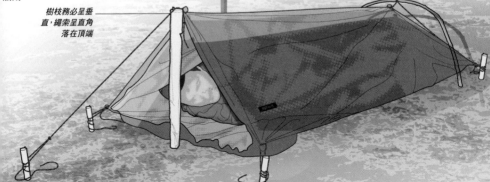

森林避難所

如果你在溫帶森林面臨生死關頭,手邊卻沒有雨衣、露宿包、防水布,你還是可以用天然材料或倒塌的樹木建造避難所,包括斜屋和A形避難所。森林斜屋比較容易以團隊形式搭建,因為可以分擔工作量,不需要耗費太多寶貴的體力。

工具和材料
- 樹枝和木樁
- 鋸子和刀子
- 繩索
- 鋪設屋頂的樹葉

建造森林斜屋

斜屋顧名思義擁有斜屋頂,位在水平的主梁上方,最適合建於穩固的兩棵樹或垂直支撐之間的平地。如果你建的斜屋要睡很多人,就請所有人一起躺下,然後每個人再另外加15公分的空間,當成避難所的大小。

在森林中建造避難所

擁有落葉林和針葉林的溫帶森林,提供了各式尋找和建立避難所的機會。務必花費最少的體力,尋求最多的防護,在自行建造避難所前,先找找看大自然有什麼禮贈。

注意事項

以下是一些在森林中建造避難所的小技巧:
- 挑選靠近水源的地點,不過遠離水的威脅,例如水災、動物、昆蟲
- 開始建造之前,先檢查四周的危險,像是樹木倒塌、落石、山洪
- 挑選能夠提供你最多防護,並擁有所有所需資源的地點
- 開始建造前先蒐集好所有材料,在入夜前完成
- 確保求生信號不會遭到干擾,包括信號火堆、反光鏡、照明彈、無線電訊號
- 安全為上。可以的話,清理地面的樹葉和廢物時戴上手套,以防蜘蛛和蛇
- 工作時穿少一點,以免太熱
- 避難所盡可能防水,並確保床鋪至少離地10公分

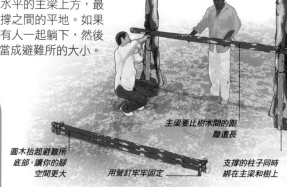

圓木抬起避難所底部,讓你的腳空間更大

用營釘牢牢固定

主梁要比樹間的距離還長

支撐的柱子同時綁在主梁和樹上

1 將主梁擺在樹中間你想要的高度上,並以釣魚結(參見P142)固定。
- 主梁兩側下方再各綁上一根支撐的柱子。
- 避難所底部處也牢牢釘上圓木。

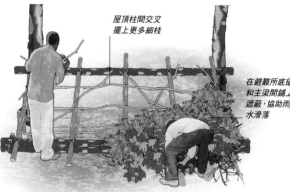

屋頂柱間交叉擺上更多細枝

在避難所底部和主梁間鋪遮蔽,協助雨水滑落

4 在繞好的屋頂和牆面上鋪上遮蔽,遮蔽的厚度視天氣而定。
- 把較大的材料,像是松樹枝、冷杉枝、大片樹葉、苔蘚等當作底部,防止小型材料滑落。

樹木避難所

倒塌樹木的樹枝、樹根、樹幹可以當成簡易避難所，但使用前先確定樹木是安全的。枯樹通常相當乾燥，不要在下方生火，並記得檢查樹木底部，看看有沒有蛇、蜘蛛、昆蟲的巢穴。

折斷的樹枝

從樹幹上折斷，卻還沒倒塌的樹枝，是很棒的主梁。可以用小型樹枝和屋頂材料搭建避難所。

朝上的樹根

樹木的底部也可以讓你遮風避雨。確認安全無虞，下雨時不會漏水後，鋪上樹枝和樹葉。

傾倒的樹幹

把樹枝搭在傾倒的樹幹上形成斜屋頂，再加上細枝，鋪上樹皮、草、苔蘚、樹葉、樹根。

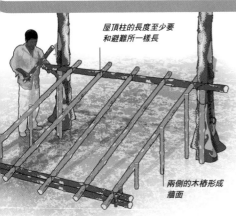

屋頂柱的長度至少要和避難所一樣長

兩側的木椿形成牆面

② 沿著主梁擺上5根間距相同的屋頂柱，和斜屋底部形成斜面。

- 最外側的屋頂柱靠在樹上，這樣才不會亂滑。
- 把屋頂柱綁在主梁上。
- 外側的屋頂柱再打上木椿支撐。

細枝先放橫的，再和斜的交叉

③ 在屋頂柱間纏繞細枝，上下交錯。

- 每根細枝都要交錯，先往橫再往斜。
- 側邊的木椿間也纏上較小的樹枝，形成牆壁。

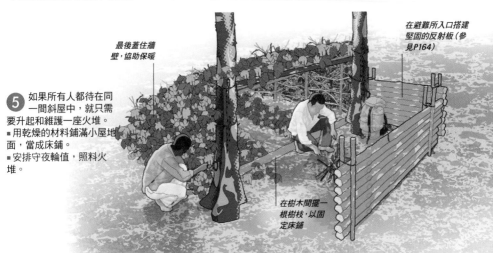

最後蓋住牆壁，協助保暖

在避難所入口搭建堅固的反射板（參見P164）

⑤ 如果所有人都待在同一間斜屋中，就只需要升起和維護一座火堆。

- 用乾燥的材料鋪滿小屋地面，當成床鋪。
- 安排守夜輪值，照料火堆。

在樹木間擺一根樹枝，以固定床鋪

森林A形避難所

A形避難所可能要花好幾個小時才能蓋好，但如果你要在一個地方待好幾天，還是很值得蓋一座。單人A形避難所相對比較好蓋，而且很容易保暖，也可以改成多人避難所來容納團隊。

又長又堅固的主梁至少要超過你的身高1公尺

主梁的光裸側朝向避難所內部

把主梁用釣魚結（參見P142）綁在A形上

檢查木材穩固

把樹枝靠在殘枝上

確保每根樹枝都很穩固

把一根樹枝綁在「A」形處，形成前端

1 把主梁的一側用刀子磨平，使得一側光裸、一側還留有些許殘枝。
- 把兩根木材敲進地面，形成「A」形。主梁一端放在「A」形上，另一端放在地上。

2 沿著主梁的殘枝擺放樹枝，長度從頭（「A」）到尾（地面）遞減。
- 每一根樹枝的連結處都靠在主梁的殘枝上，或用釣魚結（參見P142）直接綁在主梁上。

反射板

火堆的熱能會朝所有方向逸散，包括上方、下方、任何方向，反射板可以將熱能導向避難所內部。

搭個反射板，這樣就能把火堆生在距離避難所入口1公尺處。你可以坐在入口，伸出手就能照料火堆，再靠近的話就可能太熱，避難所也有燒掉的風險，太遠的話則是會散失太多熱能。L形的反射板保暖效果更好。

樹枝間的距離即為木材的寬度

堆上木材，形成牆面

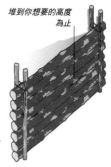

堆到你想要的高度為止

1 確保避難所的位置有氣流吹過，以吹散煙霧。
- 把兩根樹枝釘進地面，並在反射板木材的長度外釘入第二組。

2 如果火堆會離反射板很近，就不要用枯木，以免燒起來。
- 在樹枝間堆上木材，形成牆面。

3 把樹枝頂端綁在一起。
- 牆面的長度應該要和避難所入口一樣大，以保暖及遮風擋雨。

替代避難所

還有另外兩個選項：入口在前的A形避難所和單人斜屋。要建造前者，就將主梁或繩索綁到樹上，高度就是入口的高度，接著搭建森林A形避難所（參見P164）。要建造後者，則是先將兩根叉狀樹枝釘在地上，並綁上主梁，再鋪上和森林斜屋類似的屋頂。

入口在前的A形避難所

在主梁下建造支撐，用釣魚結綁在樹上，分擔一點重量，並在風向那側搭建反射板。

單人斜屋

小型單人斜屋，搭配前方的長圓木火推，提供你一個溫暖乾燥的舒適過夜處。

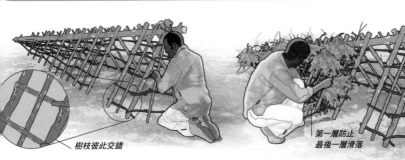

樹枝彼此交錯

③ 側邊採橫向纏上4到5根細枝，讓牆面形成堅固的架構，支撐遮蔽。
■ 在靠近前端處留個入口，大小要夠你舒適地坐在裡面。

第一層防止最後一層滑落

④ 用一層厚重的天然材料蓋住牆面，像是松樹枝和細枝，將其編成「簾子」。
■ 從避難所後端鋪到前端，並由下往上鋪，完成兩側。

注意事項

建造避難所時，讓風能夠略呈角度吹過前端，而不是直接吹進內部。這樣才能通風，並防止火堆煙霧飄入。如果避難所背風，風就有可能吹進內部。

鋪好的牆面可以遮風擋雨

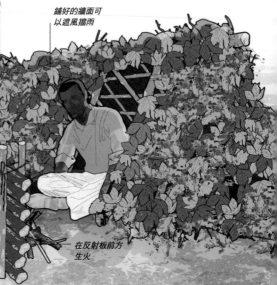

⑤ 在第一層之上蓋上樹葉、苔蘚、樹根，從接近地面處開始，直到主梁。
■ 在入口前方搭起反射板（參見P164），協助導熱。
■ 把裝備和行囊存放在避難所前端。

在反射板前方生火

熱帶避難所

熱帶雨林由於資源眾多,可說是最容易建造避難所的環境。找到合適的地點後,只要決定要蓋哪種避難所就好了。最重要的一點是避難所必須要離地,並盡可能蓋得越舒適越好,睡眠品質很重要。

> **工具和材料**
> - 有釦雨衣
> - 繩索
> - 長又重的樹枝或寬闊的竹子
> - 支撐橫枝
> - 刀子、鋸子、砍刀、巴冷刀
> - 針
> - 堅固的上蠟棉線

改良式雨衣床

多數雨衣都有釦子,讓你可以扣緊邊緣或結合兩件雨衣。同時也擁有可以綁繩索的扣環,我們在此將雨衣改良成熱帶床鋪。

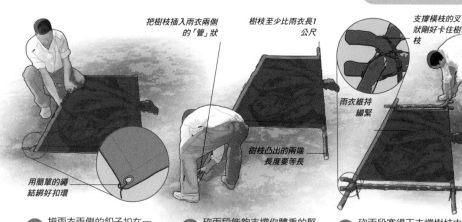

把樹枝插入雨衣兩側的「管」狀

樹枝至少比雨衣長1公尺

支撐橫枝的叉狀剛好卡住樹枝

雨衣維持繃緊

樹枝凸出的兩端長度要等長

用簡單的繩結綁好扣環

1 把雨衣兩側的釦子扣在一起,形成「管」狀。
- 同時將釦子附近的扣環用繩索綁好,以防鬆脫。

2 砍兩段能夠支撐你體重的堅固樹枝。
- 把這兩根樹枝從一端插入雨衣的「管」狀。

3 砍兩段塞得下支撐樹枝中間的「支撐橫枝」,如果找的到的話,也可以用叉狀樹枝。
- 用釣魚結(參見P142)固定。

吊床

很多吊床都是為熱帶的炎熱天氣設計,而且也常常配有蚊帳。事實上,只要你能找到間距適合的兩棵樹,吊床就是最好的熱帶避難所,易於收納的Hennessy牌吊床便是非常棒的選擇。

HENNESSY牌吊床
這種極輕量的快速風乾吊床很好搭,睡起來也很舒服(參見P54),還擁有可以自己關上的入口。

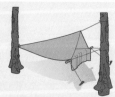

降落傘吊床
把降落傘的傘面摺成三角形。開口綁一根樹枝支撐,並用營釘固定。三角形的頂點則是綁在樹木更高處。

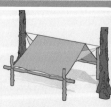

吊床和防水布
在吊床上方綁一根繩索。掛上防水布,並在兩側用木材固定,如圖所示。

替代方法

你也可以輕易改良其他材料，像是防水布和防潮布。你會需要一根好的針和大量堅固的上蠟棉線（參見P60至P61）。有兩種方法可供使用：可以在旅途中製作，或事先做好。加入支撐橫枝可以固定樹枝並加強結構，這兩種方法都能做出好用的緊急擔架。

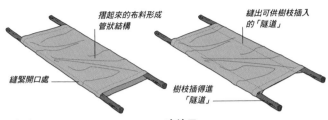

摺起來的布料形成管狀結構

縫出可供樹枝插入的「隧道」

縫緊開口處

樹枝插得進「隧道」

方法一

把布料攤平在地上，對摺形成寬闊的「管狀」。再把開口處縫起來，並在管狀兩側插入樹枝。

方法二

摺起布料，並在兩側縫出僅容支撐體重的樹枝插入的「隧道」，把樹枝插入隧道。

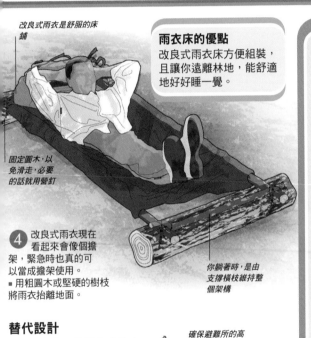

改良式雨衣是舒服的床鋪

固定圓木，以免滑走，必要的話就用營釘

4 改良式雨衣現在看起來會像個擔架，緊急時也真的可以當成擔架使用。
■ 用粗圓木或堅硬的樹枝將雨衣抬離地面。

替代設計

如果你有第二件雨衣或防水布，也可以再搭一個避難所遮雨（參見P159）。
■ 在兩棵樹之間綁上繩索，於頂端吊起雨衣或防水布。
■ 如果你是使用另一件雨衣，就把帽子綁在另一條繩索上。
■ 把雨衣或防水布的四角釘牢。

確保避難所的高度讓你和床鋪有足夠空間

你躺著時，是由支撐橫枝維持整個架構

雨衣床的優點

改良式雨衣床方便組裝，且讓你遠離林地，能舒適地好好睡一覺。

在叢林中建造避難所

叢林避難所應易於搭建、大小適中，並遠離動物。

注意事項

如果你考慮在熱帶雨林中建造避難所，可以參考以下技巧：
■ 注意危險，例如突然斷裂的樹枝，這是軍事叢林訓練中的受傷主因
■ 你會需要尖銳的切割工具，最理想的是巴冷刀或砍刀，但好的野外刀或小斧頭也很夠用
■ 清理避難所附近的地面，驅趕動物。可以使用簡易掃帚，千萬不要用手，以免被蛇或蜘蛛咬
■ 避難所應該要離地夠高，以防昆蟲、蛇、其他動物侵擾，特別是夜行性動物
■ 在入夜前就開始建造避難所，熱帶地區日落非常快。在昏暗的光線或頭燈的照明下使用大型刀子非常危險
■ 以你可以承受的步調進行工作。潮濕的環境很快就會造成脫水和中暑等相關問題。身體會透過排汗冷卻，所以不要消耗太多體力，時常補充水分，並定期休息
■ 將避難所蓋得穩固一點，你不會想在晚上就著微弱的光線修補
■ 在避難所內使用完整的蚊帳或頭部式蚊帳
■ 火堆可以驅趕昆蟲和動物

叢林A形避難所

A形避難所相對容易搭建。如果你有雨衣、防水布、防潮布、其他布料，你必須先將其改良成床鋪（參見P166至P167）。如果你沒有雨衣，就用樹枝製作簡易床鋪。

1 砍7根能夠支撐你體重的長樹枝，用釣魚結（參見P142）把其中2根綁在一起，形成「A」形，並把連接點綁在樹上或穩固的樹枝上，如圖所示。

「A」形的角度大小決定避難所的高度

2 再綁兩根樹枝，當成另一端的「A」形。

▪ 將新的「A」形和第一個「A」形並排。兩個「A」形的間距至少要比你的身高還長60公分。

確保樹枝牢牢固定在地上

檢查連接點牢牢綁緊

3 在兩個「A」形頂端放上主梁。

▪ 把主梁綁在兩端的連接點上，加強結構。

使用釣魚結（參見P142）綁牢「A」形頂端的主梁

4 把雨衣床（參見P166）的兩根樹枝放在「A」形外側。

▪ 往下移動，直到床鋪繃緊。

雨衣床的樹枝就定位

將樹枝綁緊

5 在主梁上掛上防水布。

▪ 用西伯利亞結（參見P144）在四角綁上繩索。
▪ 繩索另一端綁在營釘或樹上，並用營繩結加固。

調整營繩結讓布料繃緊

工具和材料
▪ 長樹枝
▪ 繩索和營釘
▪ 刀子、鋸子、砍刀、巴冷刀
▪ 改良式雨衣床
▪ 防水布、防潮布、雨衣

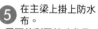

竹斜屋

如果你找得到足夠的竹子，那也可以用來蓋斜屋。在竹林附近找個地點，減少你的搬運量。若是需要把床鋪架高，就採用叢林小屋（參見P170）的方法。

<div>

工具和材料

- 粗木頭和竹子
- 刀子、鋸子、砍刀、巴冷刀
- 繩索和營釘
- 雨衣和防水布（如果有的話）

</div>

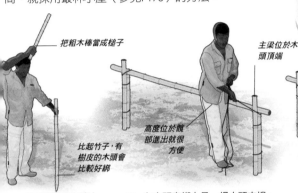

把粗木棒當成槌子

主梁位於木頭頂端

綁上第二根主梁

比起竹子，有樹皮的木頭會比較好綁

高度位於髖部進出就很方便

其中一根支撐比另一根稍微高一點

① 砍4根粗的支撐木。
- 將2根木頭釘進地面，間距則是讓你能夠平躺。

② 在木頭旁綁上另一根木頭支撐，並確保兩端高度相同，高度便是你的入口。
- 在木頭上方擺上主梁，並用繩索綁緊。

③ 製作2根較短的叉狀支撐，以搭建斜屋頂。
- 和先前的木頭對齊，距離要夠遠，這樣屋頂才能完全遮住你。
- 將木頭釘進地面，並在上方綁上第二根主梁。

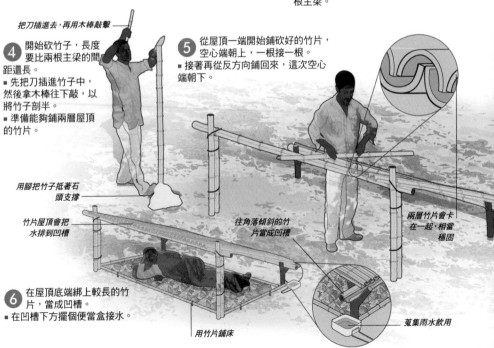

把刀插進去，再用木棒敲擊

④ 開始砍竹子，長度要比兩根主梁的間距還長。
- 先把刀插進竹子中，然後拿木棒往下敲，以將竹子剖半。
- 準備能夠鋪兩層屋頂的竹片。

⑤ 從屋頂一端開始鋪砍好的竹片，空心端朝上，一根接一根。
- 接著再從反方向鋪回來，這次空心端朝下。

用腳把竹子抵著石頭支撐

竹片屋頂會把水排到凹槽

往角落傾斜的竹片當成凹槽

兩層竹片會卡在一起，相當穩固

⑥ 在屋頂底端綁上較長的竹片，當成凹槽。
- 在凹槽下方擺個便當盒接水。

用竹片鋪床

蒐集雨水飲用

叢林小屋

再多花一點心思，就可以建造比叢林A形避難所更堅固持久的叢林小屋，較高的屋頂可以讓你舒服地坐在平台上休憩。以下的方法使用的是4根木頭支撐，但把其中2根換成2棵真正的樹會更穩固。

1 把4根堅固的木頭打進地面，圍出一個長寬都至少超出你身高30公分的長方形。

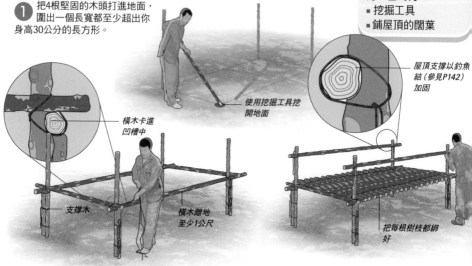

屋頂支撐以釣魚結（參見P142）加固

橫木卡進凹槽中

使用挖掘工具挖開地面

支撐木

橫木離地至少1公尺

把每根樹枝都綁好

2 用刀子或鋸子在每根木頭上刻出凹槽，凹槽深度要足以卡進橫木。
- 把4根橫木固定在各自的凹槽中，並用釣魚結（參見P142）加固連接處。
- 直立的木頭旁也再綁上支撐的木頭。

3 在橫木間綁上條狀樹枝，搭建平台。
- 接著製作屋頂支撐，在角落4根木頭內側距離平台1公尺高處刻出凹槽。
- 在凹槽處綁上木頭。

遮蔽的樹葉

你可以運用特定形狀的熱帶樹葉，來製作堅固持久的屋頂或牆面。葉片越大越寬闊，越不費工。如果你使用的是藤葉，就能製作比上述的垂掛法更堅固的遮蔽。

藤葉

藤葉由成排的小葉片組成。你可以將其分成兩半，並層層鋪滿屋頂，也可以整片直接使用，將兩側的小葉片編在一起。

長闊葉

許多熱帶植物的葉片都又長又寬闊，很適合拿來遮蔽，包括某些無花果、橡膠樹、芭蕉。把這些樹葉垂掛在屋頂的木頭上，一層層塞好，並用藤蔓綁在一起，葉片尖端層層疊疊。

藤葉頂端擁有尖刺

把兩邊的小葉片編在一起，會更牢固

替代避難所

世界上有各種錐形草棚，視當地的需求和材料而定，比如美洲原住民就會在平原建造這種臨時避難所，又稱錐形帳篷。雨林的俾格米小屋則是以細枝建造半圓形結構，只要鋪上天然材料，就是個溫暖乾燥的避難所。

頂端的開口讓空氣能夠流通

錐形草棚

錐形草棚是將木頭在頂端綁起形成的結構，外層鋪以獸皮或草。

半圓形空間的內部相當大

俾格米小屋

半圓形的俾格米小屋是以細枝或木頭彎折而成，穩穩立在地面上，接著鋪以天然材料。

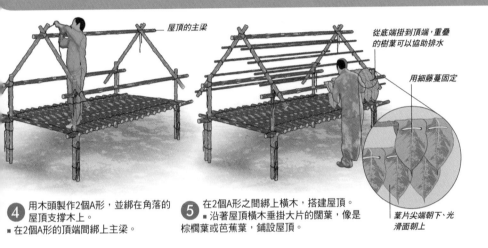

屋頂的主梁

從底端掛到頂端，重疊的樹葉可以協助排水

用細藤蔓固定

葉片尖端朝下、光滑面朝上

4 用木頭製作2個A形，並綁在角落的屋頂支撐木上。
■ 在2個A形的頂端間綁上主梁。

5 在2個A形之間綁上橫木，搭建屋頂。
■ 沿著屋頂橫木垂掛大片的闊葉，像是棕櫚葉或芭蕉葉，鋪設屋頂。

三裂葉

葉片裂成三片的樹葉，例如無花果葉，可以直接葉柄朝外掛在屋頂上。每排葉子左邊和右邊的葉片都必須前後交錯，中間的葉片則會往下垂。

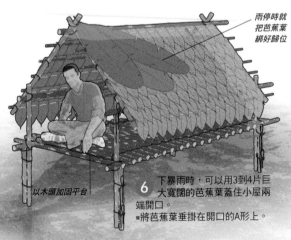

雨停時就把芭蕉葉綁好歸位

以木頭加固平台

6 下暴雨時，可以用3到4片巨大寬闊的芭蕉葉蓋住小屋兩端開口。
■ 將芭蕉葉垂掛在開口的A形上。

極限生存案例：叢林

有用的裝備

- 砍刀或巴冷刀
- 防水布
- 吊床和蚊帳
- 防蟲噴霧
- 信號彈和哨子
- 手電筒和電池
- 急救包
- 地圖、指南針、GPS
- 求生包、野外刀
- 手機或衛星電話
- 雨衣或露宿袋

法國人吉連・內哈爾和路易・皮魯在穿越法屬圭亞那原始雨林的125公里旅程中迷路。他們靠著喝雨水、跟吃棕櫚種子、蛇、昆蟲，在叢林中生存了51天——不過過程中內哈爾誤食毒蜘蛛差點死掉。

2007年2月14日，兩人從阿普拉古河的大卡諾里瀑布出發，準備前往法屬圭亞那中心的前礦村索羅。他們預計跋涉12天，並攜帶了足夠的食物、指南針、地圖、砍刀、防水布、兩張吊床。兩人很快發現旅途十分艱難，有時必須花好幾個小時在藤蔓中砍出一條路來，但只能前進幾公里。2月26日早上，他們預計抵達索羅那天，卻還遠離文明、不知身在何處。

兩人知道搜救行動很快就會展開，於是停下紮營，等待救援。他們蓋好避難所，並分配任務——內哈爾負責食物，皮魯負責讓火堆持續燃燒，以吸引搜救人員的注意。他們必須依賴棕櫚種子、甲蟲、蛇、青蛙、蜘蛛果腹。

> **"兩人遠離文明**
> **不知身在何處**

偶爾頭上會有直升機經過，但在茂密樹冠的遮蓋下，無法發現他們。等待三週後，兩人決定拔營往西前往索羅。每天只前進3小時，一週後他們不知不覺離索羅只剩5公里，此時內哈爾卻誤食半熟的毒蜘蛛導致全身無力、無法移動。這使得皮魯別無選擇，只好先拋下同伴，繼續前往索羅。後來他帶直升機回來拯救了飽受脫水、腸胃中毒、寄生蟲折磨的內哈爾——那天是4月5日，距離他們出發已過了整整51天。

該做什麼

你是否面臨危險？

否　←　→　是

如果是團體行動，試著協助其他遭遇危險的人

讓自己脫離危險：
太陽／炎熱／潮濕：放慢腳步，適應叢林的節奏，並尋找立即遮蔽
動物：只有6%的蛇屬於毒蛇，但叢林中的所有生物都會試圖保護自己
受傷：穩定傷勢、施以急救

評估你的處境
參見P234至P235

是否有任何人知道你可能失蹤或你的位置？

否　←　→　是

如果沒人知道你失蹤或你的位置，那你必須運用手邊所有方法，通知他人你的困境

如果你真的失蹤了，那麼幾乎肯定會有搜救團隊出動

你有辦法聯絡外界嗎？

否　←　→　是

你將面對為期未知的求生期，直到其他人發現你，或你找到救援

如果你有手機或衛星電話，讓他人知道你受困了。如果你的情況嚴重到需要緊急救援，而且你帶著PLB，那也可以考慮動用

你能在原地存活嗎？*

否　←　→　是

如果你無法在原地存活，而且也沒有理由支持你留下來，你就必須移動到另一個存活及獲救機會更高的地點

運用求生四大基本原則：防護、地點、水分、食物

你必須移動**　　　**你選擇留下****

應該做

■ 針對要移動到何處，進行詳盡的考慮
■ 運用視線定位，因為能見度可能小於10公尺
■ 停下時務必進行簡易遮蔽，睡覺時也務必離地，遠離潮濕的地面和動物
■ 持續尋找乾燥火種和燃料
■ 順著水道前往下游，叢林中的交通相當依賴河流，聚落最有可能是在河邊
■ 越過圓木前，先站上去看看另一側有什麼，而不是直接跨過去，可能會踩到蛇

不該做

■ 別用手清理灌木，建議使用砍刀或登山杖
■ 別飲用未經處理的水，飲用前務必煮沸或處理
■ 別太晚停下紮營，建議在日落前3小時紮營
■ 別太安靜，行走時最好發出聲響，以驅趕動物

不該做

■ 別讓殘忍的叢林將你生吞活剝，放慢腳步，適應叢林的節奏，而不是和其作對
■ 別把柴火弄濕，儲存乾燥火種，並把木材剖成兩半或四半，以使用乾燥的內部
■ 別吃你不確定的東西，這可能會讓你生病，導致無法移動，甚至死亡

應該做

■ 挑選睡覺時能夠離地，求生信號不受干擾的地點建造避難所
■ 有蚊帳的話就使用，如果沒有，就用火堆焚燒潮濕的樹葉驅趕蚊蟲，或把裸露的皮膚抹上泥土
■ 把所有資源擺在順手的位置，以便隨時取用，並隨時注意搜救跡象
■ 雖然很悶熱，但務必遮好皮膚，潮濕的環境容易感染，有機會就想辦法清洗
■ 維護火堆，不僅能求救，也能驅趕蚊蟲

* 如果你無法在原地存活，但也因為傷勢或其他因素無法移動，你必須盡你所能求救。
** 如果你的處境改變，例如你邊「移動」邊求援，然後找到一個合適的存活地點，重新考慮上述的「應該做」和「不該做」。

沙漠避難所

如果你打算前往沙漠，務必攜帶能夠馬上拿來建造避難所遮陽的裝備，比如防水布、雨衣、太空毯，甚至是體積非常小巧的降落傘。你可以在天然凹處建造稱為「坑」的避難所，或是在地面上用雨衣快速搭建簡易避難所。

在沙漠中建造避難所

由於天氣炎熱、資源貧乏，在沙漠中搭建天然避難所充滿了挑戰，因此先試著尋找有樹木或灌木遮蔽的地點。

注意事項

以下技巧可以協助你因應高溫：
- 千萬不要在一天最熱的時候建造避難所
- 分配流汗量，而非飲水。避免過度勞累，如果你開始流汗，就停下手邊的工作到陰涼處休息，比如在攤開的地圖或太空毯下休息30分鐘、補充水分。如果是團體行動，就分擔工作量
- 不要到最後一刻才開始尋找建造避難所的地點。盡早決定，並依此規劃
- 不要在低地、乾涸的河床、乾谷建造避難所，有可能會淹水
- 也不要在孤立的山丘或山頂建造避難所，日照和強風會帶來風險
- 可以在稍高處紮營，這樣晚間氣溫就有可能高上10度（由於冷空氣下降）
- 確保避難所入口在北半球面向北方，南半球則面向南方，這樣日間陽光就不會直射
- 試著往下挖，因為地底溫度較低
- 根據最糟的情況建造避難所，而非眼前的情況。沙漠的天氣可能會劇烈改變，強風會摧毀所有不夠穩固的避難所
- 如果布料有分不同面，確保光滑面朝上以反射熱能，同時也能協助求救

沙坑

如果你有繩索，可以挖個沙坑，並用繩索把布料固定在沙坑上。如果沒有繩索，就必須用其他方式固定布料，像是土、沙、石頭。在沙漠中建造多層避難所時，務必確保各層皆穩固、獨立。

無繩沙坑

如果你沒有足夠繩索固定布料，可以直接往下挖或是用石頭跟沙堆交錯築起側邊，並用石頭固定布料。

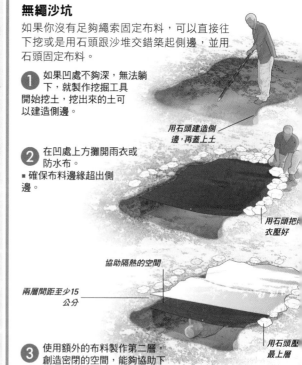

1. 如果凹處不夠深，無法躺下，就製作挖掘工具開始挖土，挖出來的土可以建造側邊。

用石頭建造側邊，再蓋上土

2. 在凹處上方攤開雨衣或防水布。
- 確保布料邊緣超出側邊。

用石頭把雨衣壓好

協助隔熱的空間

兩層間距至少15公分

3. 使用額外的布料製作第二層，創造密閉的空間，能夠協助下方降溫。
- 如果你只有一片布料可以遮擋，就試試看對折。

用石頭壓最上層

簡易避難所

如果找不到凹處，就在日間涼爽的地方搭個雨衣避難所（參見P158至P159），比如在樹木或灌木的陰影之下，或是在稍高處的頂端，這樣就會有涼爽的微風。

1 找個旁邊有樹的地點，或是在避難所入口處立一根柱子。
- 在樹木或柱子上綁上繩索，固定雨衣，搭起避難所。
- 用第二件雨衣、防水布、太空毯搭出獨立的第二層。

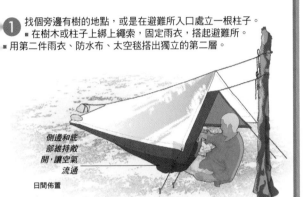

側邊和底部維持敞開，讓空氣流通

日間佈置

2 夜間時拆下外層，用來當睡墊保暖。
- 用石頭或沙子壓好側邊和底部保暖。
- 可以的話就睡在墊子上。

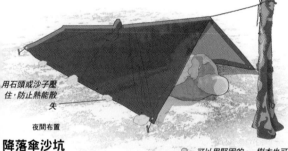

用石頭或沙子壓住，防止熱能散失

夜間佈置

降落傘沙坑

如果你有繩索，就可以把布料四角綁上柱子。如果繩索不夠綁四角，也可以用背包或石堆壓。

- 準備無繩沙坑（參見P174）的凹處。
- 有樹的話就用樹，或是用木頭、石堆、背包製作簡易柱子。
- 把布料綁在樹木或柱子上，位於凹處上方，留點空間讓空氣流通。
- 在第一層上方至少15公分處綁上第二層。
- 如果有樹葉，就在夾層塞滿樹葉，以確保各層獨立。

防曬

務必隨身攜帶防曬裝備，可以使用現成的裝備遮陽，像是戶外傘、帳篷、太空毯。

傘的材質可以用來求救

戶外傘

輕量化的小傘可以遮陽、擋風、避雨、遮蔭，收起來還可以當登山杖用。有些傘會以反光材質製成，或是握把附有手電筒。

可以用樹枝架高

太空毯

太空毯應該是你的基本求生裝備，可以提供立即遮蔭，但務必記得，打開太空毯後，就很難再折回原先的大小了。

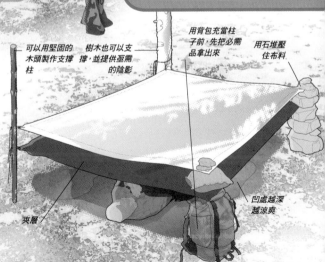

可以用堅固的木頭製作支撐柱

樹木也可以支撐，並提供亟需的陰影

用背包充當柱子前，先把必需品拿出來

用石堆壓住布料

夾層

凹處越深越涼爽

海岸避難所

如果你面臨生死關頭，但有辦法抵達海岸或沙灘的話，可能會帶來很多好處。求生信號在開闊地區比較顯眼、海岸也比較容易有聚落，因此與內陸相比，這裡比較容易獲救。而且即便是在最偏僻的沙灘，潮水每天仍會沖上兩次有用的資源。

漂流木避難所

如果沿海有足夠的漂流木，就可以用來建造本章介紹的各式避難所。在地上挖洞的漂流木避難所可以提供簡易防護，但如果沙子很細或潮濕，就會需要時時注意。

工具和材料

- 挖掘工具
- 漂流木和石頭
- 闊葉植物和草或雨衣和防水布
- 刀子 ■ 繩索和營釘

在水邊

海岸線依環境各有不同，從睡在星空下安全無虞的熱帶海灘，到高緯度的岩岸——過夜時若沒有任何遮蔽簡直是玩命。

注意事項

如果你打算在海岸過夜，曝露在大自然之中，可以參考以下的技巧：

- 如果是在海岸邊，避難所的位置應位於高潮線之上（參見P177），河邊或湖邊則須高於水位。如果有疑問，就稍微往內陸移動，內陸遮蔽較好，資源也較易取得
- 試著觀察天空、水面、風向來預測天氣（參見P82至P83）
- 為最糟的情況準備，或是至少有個備案，以免情況不如預期
- 檢查四周是否有昆蟲，像是蚊蚋、馬蠅、蜱等
- 尋找野生動物的跡象，例如螃蟹，甚至是烏龜，可以當成食物
- 在入夜前就建好避難所，並蒐集好水和柴火
- 注意烈日和強風，即便是陰天也不要鬆懈
- 善用漂流木和其他建築材料。務必記住，泡過水的樹木很可能會非常重

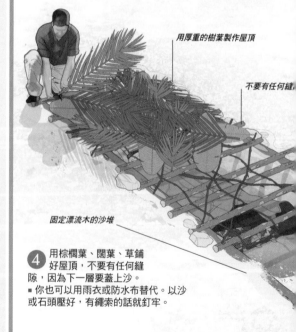

1 製作挖掘工具，並在沙灘上挖洞。
- 凹洞的位置必須位於高潮線之上，長度能夠容納你和裝備，寬度也要足夠舒適，深度則是要讓你可以在不碰到屋頂的狀況下翻身。

凹洞的側邊提供比漂流木更好的防護

使用削尖的挖掘工具

用厚重的樹葉製作屋頂

不要有任何縫

固定漂流木的沙堆

4 用棕櫚葉、闊葉、草鋪好屋頂，不要有任何縫隙，因為下一層要蓋上沙。
- 你也可以用雨衣或防水布替代。以沙或石頭壓好，有繩索的話就釘牢。

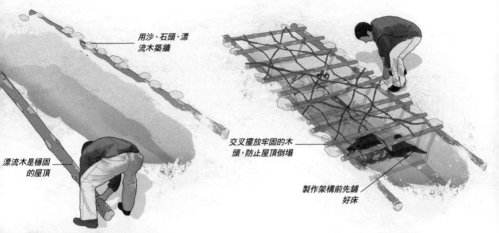

用沙、石頭、漂流木築牆

交叉擺放牢固的木頭，防止屋頂倒塌

製作架構前先鋪好床

漂流木是穩固的屋頂

2 找2根和凹洞一樣長的漂流木，如果找不到這麼長的，也可以用幾段短的代替。
■ 將漂流木擺在凹洞兩側，堆上沙和石頭，形成牆的高度。

3 橫放上小塊的漂流木，形成屋頂的架構。
■ 加入更小的木頭並加固。

5 蓋好屋頂後，最後再鋪上一層沙或土。
■ 屋頂鋪得越厚，越能防護惡劣天氣，不過也不要太重，以免倒塌。

沙子可以遮風避雨

要在夜間保暖，鋪床的材料很重要

使用救生艇
如果有廢棄的救生艇，也可以當成現成的避難所，在陸地上也能。

在沙灘上
建造避難所最棒的位置便是後濱的陸地側，可以看到海面，海上也可以看到你的火堆，你在海灘拾荒時也能看見避難所。不過，如果天氣狀況很糟糕，那麼沙丘的頂部才是最好的選擇。

沙灘的構成
沙灘是由潮汐形成，而堤岸是由構成變動海岸線的各種沉積物（如沙、礫石、頁岩等）組成。
■堤岸頂端稱為頂部，由斜坡或斜面深入水中，底部可能形成谷。
■風暴灘會往內陸延伸，風暴便是在此處颳起沙子。
■風將沙子帶往海灘，大型沉積便稱沙丘。
■沿岸沙洲會離海面更近，位於海浪初次拍打之處。

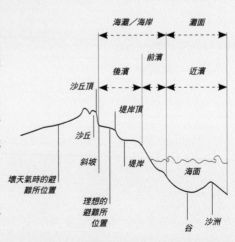

海灘／海岸　灘面

前濱　近濱

後濱

沙丘頂

堤岸頂

沙丘

壞天氣時的避難位置

斜坡

堤岸

海面

理想的避難所位置

谷　沙洲

雪地避難所

雪地避難所的建造視雪的種類、你的裝備、環境而定,比如林地因為提供遮蔽和天然資源,通常就比開闊的地區更好。你可以選擇建造雪坑、雪屋、樹坑、冰架、雪穴。

雪坑

如果雪夠紮實,而且你又有長刀或雪鋸,就可以裁出一塊塊的雪,形成雪坑,並用這些雪塊來建造屋頂。這種設計需要大量體力和一些練習,但能提供你一個穩固的避難所,和額外的高度。

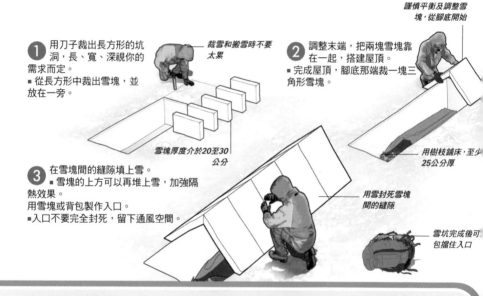

謹慎平衡及調整雪塊,從腳底開始

1 用刀子裁出長方形的坑洞,長、寬、深視你的需求而定。
- 從長方形中裁出雪塊,並放在一旁。

裁雪和搬雪時不要太累

2 調整末端,把兩塊雪塊靠在一起,搭建屋頂。
- 完成屋頂,腳底那端裁一塊三角形雪塊。

3 在雪塊間的縫隙填上雪。
- 雪塊的上方可以再堆上雪,加強隔熱效果。
用雪塊或背包製作入口。
- 入口不要完全封死,留下通風空間。

雪塊厚度介於20至30公分

用樹枝鋪床,至少25公分厚

用雪封死雪塊間的縫隙

雪坑完成後可擋住入口

建造雪地避難所

開始建造前先研究周遭的雪,看看究竟夠不夠紮實。

注意事項

建造雪地避難所時可以參考以下技巧:
- 避難所大小只要夠容納你和裝備就好。不要花好幾個小時蓋一個只過一晚的避難所。應花最少力氣,獲得最多防護
- 如果要固定繩索,就把繩索綁在15至30公分的小樹枝上,並埋在雪中。然後在頂部堆上雪,這樣雪變硬後,就會非常穩固
- 雪是非常棒的隔熱材料,蓬鬆的新雪通常能擋住90%~95%的空氣。由於空氣不會流動,運用得宜的話就能讓你保持溫暖和乾燥
- 檢查四周的威脅,包括暴風雪、冷風、雪崩、坍塌、大型動物
- 製作通風口,在地面附近做一個,讓新鮮空氣流入,頂部也做

一個,以排出空氣。每1到2個小時就檢查通風口是否暢通
- 把工具放在避難所內,以免你需要挖掘逃生
- 如果你離開避難所,就在入口做個記號,並隨身攜帶基本的求生裝備,有備無患總好過兩手空空
- 進入避難所前,先清理裝備和衣物上的雪
- 把所有重要裝備綁在身上,以防不小心弄丟在積雪中

尋找避難所

幸運的話，你有可能可以找到樹下的空間，就不用自己挖洞，比如說在樹下或樹坑中。樹坑便是厚重的積雪圍住整棵樹，使得樹下幾乎沒有積雪，形成坑洞。用你的登山杖測試雪的厚度，也記得檢查空氣是否足夠。

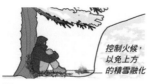

樹下
找一棵樹枝位於雪上的常綠樹。從背風面往下挖出坑洞，再將樹枝鋪在地板隔熱，並確保空氣流通。

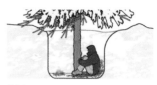

樹坑
測試樹枝覆滿雪的樹木周圍，如果沒有什麼阻力就表示下方有坑洞。從背風面挖掘，在地上鋪樹枝，保持通風。

戰鬥雪坑

如果雪很鬆軟，很容易就能蓋個戰鬥雪坑。緊急狀況時，你甚至可以直接用腳踢出雪坑。首先，找一個提供最佳遮蔽的地點，並用登山杖或樹枝測試雪的厚度。

> ## 控溫技巧
> ■ 工作時脫下衣物，可以只穿內衣，外面再穿層防水外套就好。讓衣物保持乾燥，這樣工作完後就可以再穿上。
> ■ 維持避難所的溫度。如果雪融化又重新凝固，就無法隔熱。
> ■ 不要讓避難所變得太熱，就算是點根蠟燭也可能讓溫度上升4度。

1 用鏟子、便當盒或直接用腳踢，挖出一個足夠你和裝備容身的雪坑。
■ 深度至少讓你在睡覺時能翻身，不會撞到屋頂。

可以的話就用挖的

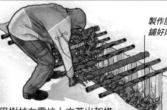

製作屋頂前先鋪好床

2 用樹枝在雪坑上方蓋出架構。
■ 確保你有足夠的屋頂材料，以防屋頂被雪壓垮。

當成額外隔熱層的防水布

雪坑的空間只夠你躺下

3 如果你有防水布，就蓋在屋頂上，形成額外的隔熱層。
■ 你也可以用防水布遮蓋床鋪。

4 再蓋上至少30公分厚的雪隔熱。
■ 在入口處挖個小洞，方便進出。
■ 你可以在入口處生一個小火堆。

雪穴

雪穴是種半圓形的避難所,是用雪堆製而成,可供過夜,而且比更堅固的冰屋還好蓋。冰屋是以冰磚製成,還需要相關技巧和知識。你雖然不能在雪穴中站直身體,卻可以坐直或蜷曲身體。

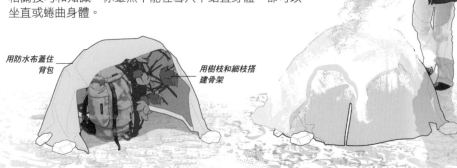

用防水布蓋住背包

用樹枝和細枝搭建骨架

用便當盒舀起雪,倒到骨架頂端

① 找一個積雪充足、相對平坦的地區。
■ 圍出雪穴的範圍,包括25公分厚的牆壁,然後用雪壓好。
■ 使用防水布蓋著的背包、樹枝、樹葉,來搭建避難所的骨架,在和風向垂直之處設立入口。

② 使用便當盒、鍋子、雪鞋、其他適合的物品,盡量蒐集蓬鬆的雪。
■ 把雪倒在避難所的骨架上,搭建圓頂。一層一層堆上去,直到厚度超過25公分,堆的時候也把每層都熨平。

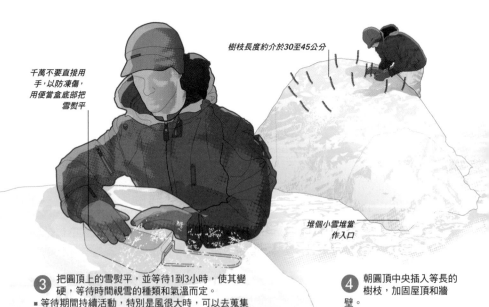

千萬不要直接用手,以防凍傷,用便當盒底部把雪熨平

樹枝長度約介於30至45公分

堆個小雪堆當作入口

③ 把圓頂上的雪熨平,並等待1到3小時,使其變硬,等待時間視雪的種類和氣溫而定。
■ 等待期間持續活動,特別是風很大時,可以去蒐集柴火、生火(遠離雪穴)、準備過夜。

④ 朝圓頂中央插入等長的樹枝,加固屋頂和牆壁。
■ 在圓頂前堆一個小雪堆。

雪屋

雪屋是非常好的避難所，但也相當費工。適合的建造地點包括雪丘背風側或頂端穩固的雪堆。避開粉狀、蓬鬆、很淺、凹凸不平的雪和新雪。雪屋的高度應該要可以坐直，大小則是足以容納你和裝備。在下風處45度角設立入口，以防積雪。

建造雪屋

- 挖一條1公尺長的隧道進入雪堆，再挖出兩層洞穴。較低的當作隧道，較高的則是需高出至少70公分，而且大小要可以睡在裡面。
- 製作圓頂提供支撐，厚度至少需45公分，以防崩塌。
- 用樹枝標示雪屋，告訴他人避難所的位置。
- 使用天然材料隔熱。
- 屋頂至少要有一個通風口，但不要迎風。

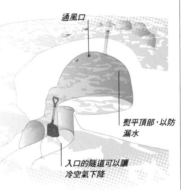

通風口

熨平頂部，以防漏水

入口的隧道可以讓冷空氣下降

冰架

你也可以在紮實的雪堆中蓋冰架，但不要迎風，至少跟風向垂直。

建造冰架

- 往雪堆朝內挖70公分，建造入口，然後在上方挖出水平的長方形空間。
- 再往上挖，搭出平台和圓頂。
- 用雪塊加固水平長方形，縫隙填上雪封死。
- 在屋頂挖出通風口，較低處也挖一個，讓空氣流通。

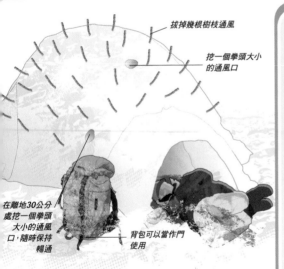

拔掉幾根樹枝通風

挖一個拳頭大小的通風口

在離地30公分處挖一個拳頭大小的通風口，隨時保持暢通

背包可以當作門使用

5 雪變硬後，鑽進雪堆，拿出背包和防水布，並把積雪挖出來。
- 使用樹枝讓牆壁維持至少25公分厚。
- 不要直接用手挖，這樣會又冷又濕。
- 把內部的雪也熨平，以免漏水。
- 在內部搭一個平台，使冷空氣下降，以便保暖。

一氧化碳

一氧化碳是種無味氣體，燃燒時如果沒有足夠的氧氣形成二氧化碳就會產生，密閉環境的一氧化碳中毒很可能致命。

預防勝於治療

在避難所底部和頂部多挖幾個通風口，直徑長7.5至10公分，並確保其暢通。

中毒跡象

一氧化碳中毒是累積的，可以持續好幾天。輕微的跡象為疲憊、暈眩、類似感冒的症狀，隨著累積越來越多，症狀也會變成嚴重頭痛、噁心、意識模糊。

採取行動

立刻呼吸新鮮空氣，你至少需要吸4小時的新鮮空氣，才能讓身體內的一氧化碳含量減半。

偵測器

一氧化碳偵測器很好購買，但通常是用於家中或露營車。有些偵測器是使用電池，但對露營來說太笨重。你可以貼上空氣中含有一氧化碳就會變色的貼片，以在發生初期得到視覺警告。

水 和 食 物

尋找
水源和處理水

即便是在短期求生狀況中，仍不應低估水的重要性。水對生命很重要，每天需要固定攝取2到3公升，來維持身體的水分平衡，並防止脫水。各種因素也可能會使需求激增，像是氣溫、年齡和身體狀況、工作量、是否受傷等。在沙漠或叢林進行任務的皇家海軍，每天要喝上14公升的水也是習以為常。我們常常把水視為理所當然，不理解其重要性，直到缺水時，才發現水是世界上最重要的東西。

務必按照用水需求和替代水源來規劃旅程。市面上就可以買到各種相關裝備，還有很多簡易方法可以濾水及淨水。生死關頭時，飲水前一定要先處理過，將水煮沸可以防止所有透過水傳播的疾病。短期

本節你將學會：

- **鳥類**可以帶你找到水源……
- 何時該**吸吮小石頭**……
- 如何製作**吉普賽井和太陽能蒸餾器**……
- **芬蘭棉花糖**如何**救你一命**……
- 如何**不喝水便能獲取水分**……
- 如何製作**簡易水袋**……
- **水管的重要性**……

來說，汙水中的寄生蟲可能不會害死你，但會嚴重影響你進行其他求生任務的能力。然而，萬一你真的別無選擇，喝汙水還是比什麼都不喝好。這樣至少醫生還有辦法救你，脫水則是會直接害死你——死了就沒得救了！千萬不要喝尿或海水，這只會讓你更快脫水而已。

假設水源 沒辦法直接飲用，像是海水、汙水，甚至是尿，如果你有辦法生火，還是可以想辦法製造飲用水。

淨水有許多方法，如果你有火堆，就隨時都可以進行蒸餾，進而獲取飲用水。把火堆生在水源附近，要是水可以倒到容器中，或是存放在不會很快流失的坑洞中，那過程就會更有效率。生好火後，放進石頭（不要用石板或有孔的石頭，可能會碎掉）。石頭加熱完成後，用叉狀樹枝或類似物品將其放進海水或汙水中。接著將能吸水的材質如T恤或苔蘚，鋪在滾燙的石頭上，蒐集水蒸氣。水蒸氣會在材質上凝結，之後便能扭乾獲得飲用水。如果你有鍋子或求生包，也可以直接拿來裝水，在火上煮沸，並用相同方法蒐集蒸氣。

萬一你真的沒有任何方法可以處理水或煮水，你應該試圖：
- 尋找最乾淨的活水，並直接取水
- 濾掉殘渣，就算是用襪子都好
- 務必記住，喝汙水比完全不喝水好

> 我們常常**把水視為理所當然**，不理解其重要性，直到缺水時，才發現水**是世界上最重要的東西。**

水的重要性

你需要定期補充水分，以撐過生死關頭，否則你就會脫水。如果一直沒有處置，就會死亡。為了生存，必須要平衡水分攝取和散失。

水的功能

水對生命非常重要，無論直接或間接，身體中的所有生理和化學反應都需要水，以下便是水的幾項重要功能：

■ **傳輸物質**：水會在身體各處傳輸氧氣、養分、其他重要物質

■ **排出廢物**：腎需要水製造尿液，排出毒素

■ **冷卻**：水協助調節體溫

■ **協助呼吸**：肺需要水來濕潤吸入的空氣，敏感的肺部才不會發炎

■ **協助感官**：水也會協助身體的神經傳導

■ **吸收衝擊**：水能保護重要器官，並潤滑關節

你需要多少水？

你需要多少水才能撐過特定的情況，將視幾項因素而定，包括身體狀態、環境、體力等。就算是在陰影下休息，一般人每天也會透過呼吸和排尿消耗超過1公升的水分。如果再加上排汗，那這個數字還會再大幅上升。要在生死關頭中保持健康，建議每天至少飲用3公升的水，氣溫越高、工作量越大，就還要再增加。

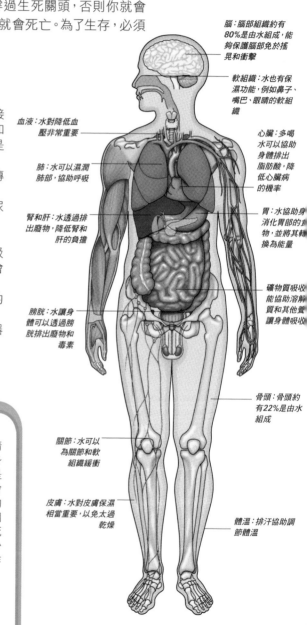

腦：腦部組織約有80%是由水組成，能夠保護腦部免於搖晃和衝擊

軟組織：水也有保濕功能，例如鼻子、嘴巴、眼睛的軟組織

血液：水對降低血壓非常重要

肺：水可以濕潤肺部，協助呼吸

心臟：多喝水可以協助身體排出脂肪酸，降低心臟病的機率

腎和肝：水透過排出廢物，降低腎和肝的負擔

胃：水協助身體消化胃部的食物，並將其轉換為能量

膀胱：水讓身體可以透過膀胱排出廢物和毒素

礦物質吸收：能協助溶解礦物質和其他養分，讓身體吸收

骨頭：骨頭約有22%是由水組成

關節：水可以為關節和軟組織緩衝

皮膚：水對皮膚保濕相當重要，以免太過乾燥

體溫：排汗協助調節體溫

脫水是什麼？

當你無法補充身體消耗的水分時，便會產生脫水，及早發現脫水症狀相當重要。導致脫水的因素包括高溫、低溫、潮濕、工作量、衣物、體型、體能、傷勢。

脫水的影響

1%～5%	6%～10%	11%～12%
▪口渴 ▪不適 ▪尿液顏色變深 ▪食慾不振 ▪焦躁 ▪疲倦 ▪無精打采 ▪噁心 ▪頭痛	▪頭暈 ▪口乾舌燥 ▪四肢發青 ▪口齒不清 ▪舌頭腫脹 ▪視野模糊 ▪四肢刺痛 ▪不良於行 ▪呼吸困難	▪關節痠痛 ▪耳聾 ▪視野受損 ▪皮膚乾裂 ▪皮膚失去感覺 ▪吞嚥困難 ▪神智不清 ▪失去意識 ▪死亡

透過水傳播的疾病

這類疾病是因飲用遭人類或動物糞便及尿液汙染，含有單細胞生物、病毒、細菌、寄生蟲的汙水導致，全世界每年約有1千萬人因此死亡。

	疾病	症狀
單細胞生物	隱孢子蟲	食慾不振、噁心、肚子痛，接著會出現大量惡臭的水便和嘔吐
	梨形鞭毛蟲	食慾不振、無精打采、發燒、嘔吐、腹瀉、血尿、腹部絞痛
病毒	A型肝炎 (Hepatitis A)	噁心、食慾不振、輕微發燒、肌肉痠痛、尿液顏色變深、黃疸、肚子痛
細菌	阿米巴痢疾	疲倦感，糞便可能是固態，但充滿惡臭，有血和黏液
	桿菌性痢疾 (志賀氏症)	發燒、肚子痛、肌肉絞痛、高燒，糞便有血、膿、黏液
	霍亂	嘔吐、血液循環差、皮膚冰冷潮濕、肌肉絞痛、快速脫水、心跳加速
	大腸桿菌	腹瀉和嘔吐，高風險族群可能致死，像是嬰兒和老人
	鉤端螺旋體病	黃疸、無精打采、高燒、肌肉痠痛、嘔吐，沒有及早發現可能致命
	沙門氏菌	噁心、腹瀉、頭痛、胃絞痛、發燒、糞便有血、嘔吐
寄生蟲	血吸蟲	尿道發炎、血尿、皮膚紅腫發癢、胃痛、咳嗽、腹瀉、發燒、疲倦
	鉤蟲	貧血、無精打采，幼蟲進入肺部後，會咳到胃裡，長成成蟲。

喝太多水？

身體累積過多水分無法排出時，便會產生低血鈉症（Hyponatraemia）。這會造成血漿中的鈉含量下降和細胞腫脹，可能導致腦水腫和其他神經問題，嚴重的話還會昏迷甚至死亡。預防低血鈉症的方法便是控制飲水量，並定期攝取鹽分。如果求生包中沒有鹽或鈉片，你可以用布料過濾海水，以篩出鹽分。

分配水分

如果你的水資源有限，就必須有效分配，直到獲救。如果你的水撐不了那麼久，那就得自己想辦法弄到水。雖然針對在生死關頭的最初24小時不喝任何水的優點和缺點，仍有許多討論，但是初期最好還是確保自己擁有充足的水分。你具體該怎麼做會依眼前的情境決定，不過仍務必考量以下事項：

▪讓你陷入生死關頭的事件，可能會帶來極大壓力，而這會讓你口渴。
▪在生死關頭的最初24小時中，你將處理求生法則中的防護（避難所）和地點（參見P27），而這是非常消耗體力、讓人口渴的任務。
▪外在因素，像是暈船、受傷、沙漠等環境，將導致分配水分出現困難。
▪如果你的水資源有限，而且最初24小時又沒喝任何水，你可能會嚴重脫水，而身體中僅存的水分將無法為你緩解脫水症狀。

尋找水源：溫帶氣候

就算是對經驗最豐富的野外專家來説，尋找水源也可能是個挑戰，挑戰難度更會依據環境和當地狀況而有極大差異，因而了解你所處環境的所有潛在水源，可説極度重要。

尋找水源

你可以在各式水源取水，水的品質和水源便利性各異，首要目標便是在周遭尋找最便利的水源。

蒐集雨水

取得飲用水最安全的方式便是在下雨時蒐集雨水。只要集水裝備本身沒有汙染，飲用前就不須任何處理。所有不透水的材質，像是防水布、雨衣、帳篷遮罩、求生毯，甚至大片的樹葉，都可以用來蒐集雨水。務必記住，材質的表面積越大，就可以蒐集到越多雨水。

① 在營地周遭挑選一個可以蒐集到最多雨水的位置，越近越好。

② 把防水布牢牢綁在4根木樁或長度相同的樹枝上，確保一端較高，讓水自然流下。

③ 在防水布中央，大約距離頂端三分之二處，放一顆很重的石頭，以產生凹陷，讓雨水能夠從防水布四周流下。

④ 把便當盒等容器放在防水布底端集水。

警告！
生死關頭時，即便你認為獲救機率頗高，而且很快就會獲救，一處理完防護和避難所（參見P154至P181）的立即問題後，仍應馬上開始尋找水源。務必記住，雖然不吃東西最多可以存活長達三週，但不喝水你根本撐不了幾天。

工具和材料
- 防水布
- 4根樹枝
- 繩索
- 石頭
- 容器

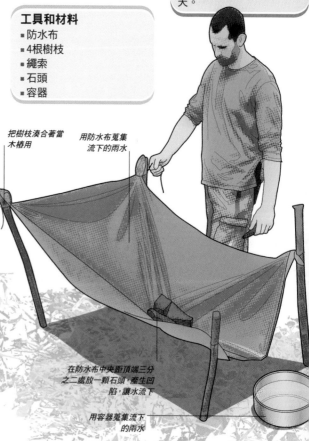

把樹枝湊合著當木樁用

用防水布蒐集流下的雨水

在防水布中央距頂端三分之二處放一顆石頭，產生凹陷，讓水流下

用容器蒐集流下的雨水

尋找其他天然水源

如果沒有雨水，可能還有其他天然水源，包括容易找到的溪流、隱密的水井和孔穴等。無論是從何處取水，都應處理完畢後再飲用。

水源	特色
泉水	泉水是因地下壓力導致水衝出地表，或來自更高處的水流。通常位於低地，屬於永久水源，可以跟隨綠色植被的蹤跡找到。
溪流	溪流是珍貴的水源，但取水時仍有幾點必須注意：溪流越靠近山頂，水流就越清澈；越往下游，則會累積越多對你有害的雜質、廢物、汙染物。可以的話往上游走，並檢查是否有汙染水源的動物屍體，或是沿著河流往下游走。取水時務必取水面附近的流水。在乾燥地區，溪流通常只有在水災時才會出現，並且會含有更多污染物和雜質。
岩洞	通常位於高地，是雨水的天然蒐集處。如果水面位於地底深處，可以使用水管取水，飲用前也務必濾水和淨水。
水井	在某些地區可能會發現水井或舊孔穴。水井或許標示在地圖上，深度卻可能很深，而且地點隱密。在偏遠地區，當地人以特定方式遮蔽和標示水井，可尋找這樣的標示。
湖和池塘	溪流和逕流最終都會流入湖或池塘中。如果你要從這些水源取水，就在水流進入水體處進行，因為湖和池塘較為靜止，可能會是死水。試著尋找看起來最乾淨的區域，避免充滿廢物或是出現藻類的區域。如果水體中有魚，就表示水中還含有氧氣。
滲流	通常位於懸崖基部、高地、崎嶇的露頭，是由造就這些地貌的緩慢水流形成。
積水	位於低地的溪流附近，通常低於水面，可以由植被找到，不過因為動物使用，可能易受汙染。飲用前務必濾水和淨水。

避免潛在危險

多數水源都很可能有動物使用過，包括飲用、洗澡、排尿、排便，用水之前務必淨水和濾水（參見P200至P201），唯一的例外只有蒐集雨水才不須處理。此外，尋找水源時也務必注意以下危險：

- 你很可能遇到危險動物，包括在取水時，和來往水源的途中。
- 幾乎所有主要的水源都會形成階層，決定動物使用的優先順序，如果蹬羚突然之間全消失了，想想看是什麼原因。
- 如果你在河邊取水，務必小心河中的野生動物，像是鱷魚和蛇。
- 假使你在雨季時到河床取水，務必記得洪水來襲的速度可能比你跑得還快。

尋找隱藏水源

生物的蹤跡通常能引領你找到水源，包括綠色植被、動物足跡、人類聚集。就算你所處的地形看似荒蕪，還是可能會有各種跡象為你指出水源的位置。

使用地形

- 觀察四周，尋找綠色植被，不過記得植被並不需要依賴地表的水生存，可能是從深入地表的深根吸取濕氣。
- 水受重力影響，比較可能在下坡或低地找到，包括山谷、乾涸的河床、狹窄的峽谷、懸崖底部、岩層。綠色植被會出現在河流附近，距離水源越遠，數量也會越來越少。
- 水在海岸邊通常會滲入內陸，形成濕地，含有鹽分尚能承受的水，或是以太陽能蒸餾器蒸餾（參見P189）後便可以飲用的水。

觀察動物

- 貝都因人會在黎明和黃昏時聆聽鳥類的叫聲，並跟隨其飛行路線，以尋找水源。
- 在定點盤旋的鳥群，通常是聚集在水源處，但這不適用於肉食性鳥類，例如禿鷹、老鷹、獵鷹，他們是從肉類取得所需的水分。
- 雀鳥和吃穀物的鳥類都需要定期飲水，觀察其飛行路徑以尋找水源。
- 蜜蜂也需要水，所以蜂巢都不會離水源太遠。
- 動物的足跡，特別是成群的動物，通常都會通往水源。尋找其匯聚的足跡。
- 蒼蠅會聚集在水源附近，蚊子也代表水源就在附近。
- 尋找成群的動物，像是水牛、河馬、大象、羚羊，他們都相當依賴水源。

取水

就算你發現自己身處沒有任何明顯水源的環境，也不代表會無水可用。學會各式取水技巧，就很可能在危急關頭救你一命。

使用露水

露水是在清晨或深夜於裸露的表面上結成的水滴，可以提供珍貴的淡水。只要物體表面上的溫度夠低，能讓上方溫暖的濕氣凝結，就會形成露水。只要有可以擰乾的布料，就能輕易在任何不透水的表面蒐集露水，例如車頂或防水布。你也可以使用取水法或挖洞法。

取水法

只要在腳踝綁上吸水布料，例如毯子或T恤，然後在清晨或深夜走過草地，就能輕鬆蒐集露水。

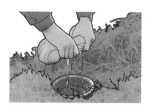

1 把吸水布料緊緊綁在兩腳腳踝上，走過充滿露水的草地，布料會在移動時吸取露水。

2 扭乾布料，蒐集水分。重複這個過程，直到你取得足夠的水或露水蒸發。

延遲脫水

缺水時可以使用以下技巧延遲脫水的到來：
- 節約用水，必要時才使用。
- 只在一天中最涼爽的時候工作，避免流汗。
- 如果太陽很大，就尋找陰影遮蔽。
- 吸吮光滑的鈕扣或小石頭，協助唾液分泌，並消除口渴感。
- 不要吃富含蛋白質的食物，和其他養分相比，蛋白質需要較多水才能消化。

挖洞法

挖一個45公分深的洞，鋪上塑膠布，在洞中裝滿光滑乾淨的石頭。夜間時露水會凝結在石頭上，隔天早晨盡早蒐集，以免露水蒸發。

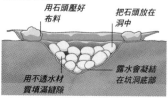

用石頭壓好布料

把石頭放在洞中

用不透水材質填滿縫隙

露水會凝結在坑洞底部

從植物取水

水分從植物蒸發稱為蒸散，主要會是在葉片發生。你可以蒐集這些水蒸氣當成水源，只需要一個乾淨的塑膠袋就可以了。

製作蒸散袋

把光滑的石頭放在塑膠袋的底部角落，並把袋子套在樹葉上，末端綁緊。隨著水分從樹葉蒸散，就會凝結在塑膠袋內部，並流到底部。

製作植被袋

將綠色植被放進塑膠袋中，並在底部角落放進光滑的石頭。然後綁好開口，把袋子放在陽光下。陽光會讓樹葉中的水分蒸散，凝結在塑膠袋內部，並流到底部。

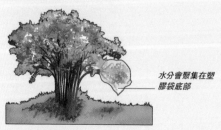

水分會聚集在塑膠袋底部

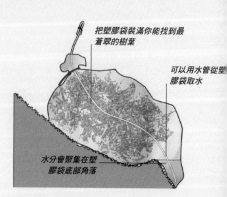

把塑膠袋裝滿你能找到最蒼翠的樹葉

可以用水管從塑膠袋取水

水分會聚集在塑膠袋底部角落

製作太陽能蒸餾器

太陽能蒸餾器的原理和植被袋（參見P190）相同，是從植被產生的水蒸氣、汙水、地面濕氣蒐集飲用水。

1 尋找或挖掘一個寬度跟深度都至少60公分的洞，將空容器放在洞的正中央，接著在洞中放進植被、含有海水或尿等汙水的容器、吸飽汙水的布料。

2 在洞口鋪上塑膠布，用石頭壓好。在布中央放一塊石頭，形成凹陷，讓水流下。陽光會讓植被中的水蒸發，或蒸餾汙水，產生乾淨的水蒸氣。水蒸氣接著會凝結在塑膠布下方，並流進集水的容器中。

工具和材料
- 鏟子
- 兩個容器
- 植被或汙水
- 布料或衣物
- 塑膠布、防水布、太空毯
- 石頭
- 水管

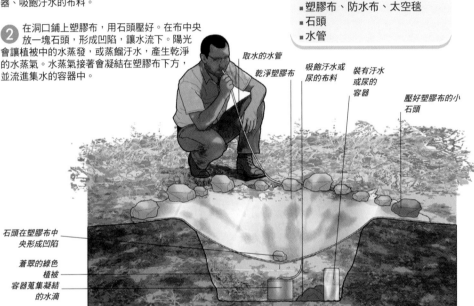

取水的水管
乾淨塑膠布
吸飽汙水或尿的布料
裝有汙水或尿的容器
壓好塑膠布的小石頭
石頭在塑膠布中央形成凹陷
蒼翠的綠色植被
容器蒐集凝結的水滴

製作吉普賽井

吉普賽井是個運用地勢從汙水水源取水的好方法，也能用來在透水層取水，不過取得的水在飲用前仍是需經過處理（參見P201）。

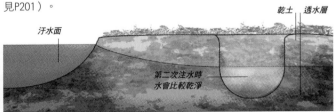

乾土　透水層
汙水面
第二次注水時水會比較乾淨

1 在汙水水源附近挖個洞，寬度要能夠放進容器，深度則至少位在第一層透水層30公分以下。洞穴很快就會充滿水。

2 舀出汙水，讓洞穴重新注滿——你可能會需要重複這個過程好幾次。水變乾淨後，就可以開始蒐集、處理及使用。沒有使用時就把井蓋上，以防廢物或小動物掉進去。

使用水管
求生包中永遠記得帶一段水管，這不會占太多空間，而且用途還極為廣泛：
- 可以當成臨時吸管，取得石縫、坑洞、樹根之間的水。
- 可以在不拆掉太陽能蒸餾器的狀況下取水。
- 也可以插進蒸散袋和植被袋，這樣不用打開袋子就能取水。

尋找水源：炎熱氣候

在炎熱氣候中，你會更需要水——這是因為身體開始透過排汗調節體溫，而使用更多水分。如果你喝的水比排出的還少，就會開始脫水，就連最輕微的脫水都會影響你的存活機率。炎熱氣候可分為兩種：炎熱潮溼和炎熱乾燥。

炎熱潮濕的氣候

叢林和雨林炎熱潮濕的環境，代表取水幾乎不成問題，不過也不應低估身體的用水需求，每天可能要飲用多達14公升的水，才能避免脫水。

從植被取水

許多植物，例如豬籠草，都擁有能夠蒐集雨水或露水的凹陷部分。某些樹木則是以天然容器儲存和蒐集雨水，像是裂縫和凹洞。緊急狀況時，可以從樹根或樹液取得救命液體。你也可以用砍刀或刀子小心割開竹子，在空隙間發現水分；或是蒐集尚未成熟的椰子，以其中的液體解渴；另外，製作水龍頭插進樹中也是個方法。救命液體遍布叢林各處，不消多久就能找到。

水藤

水藤遍布熱帶地區的叢林和雨林，外觀和形狀非常好辨認，是非常棒的水源。不過務必記住，並非所有水藤都含有飲用水，有些甚至含有毒液。

砍第二刀後，水藤的液體就會流下來

1. 大多數水藤直徑約為5公分。如果你認為自己找到了水藤，就用砍刀在藤蔓上砍一刀，檢查樹液的顏色。如果樹液呈乳狀，就不要喝；如果清澈，那麼藤蔓中的水分就可以飲用，接著割開藤蔓，越高越好。

2. 從第一刀下方砍斷藤蔓，讓擁有果香的清澈汁液流下來。嘴巴不要碰到藤蔓，樹皮可能含有刺激性物質。

3. 藤蔓上端的開口可能會閉合，讓水流停止，只要再割開一次就可以解決。

> **警告！**
> 水源在叢林和雨林中相當充足，在正常情況下，取得足夠的水應該不成問題。然而，特定季節或高度太高時，溪流可能會乾涸，學會其他取水方法，對你的生存來說相當重要。

蒐集雨水

蒐集雨水是最棒的取水方式，只要放好容器，就不需要耗費任何力氣。有很多裝備可以拿來蒐集雨水，飲用前務必濾水和淨水（參見P200至P201）。

竹屋頂

搭建有凹槽的竹屋頂，這可以直接當成避難所的屋頂（參見P169），但要是取水有困難，還是須搭建額外的竹屋頂。

闊葉屋頂

如果你身處擁有闊葉植物的地區，很容易就能使用這些植物製作屋頂。用鋪瓷磚的方式鋪樹葉，從底部鋪到頂部（參見P170）。這樣就能讓水流到底部，也可以將竹子剖半當成集水容器。

竹排水管

觀察雨水從樹幹流下的路線，並在途中綁上剖半的竹片，另一半則可以當成集水容器。

露水布

在傾斜的樹上綁上任何吸水材質，像是布料或T恤，吸飽流下來的水。調整布料，讓水可以自然滴下，並在下方擺放集水容器。

炎熱乾燥的氣候

要前往這個環境，務必攜帶充足的水和緊急補給以防萬一，否則就不應進入。綠色植被通常代表某種形式的水和濕氣，而且許多溫帶氣候的取水技巧（參見P188至P191），在某些沙漠環境中也能行得通。

緊急液體來源

如果找不到水源，你也沒有其他取水方式，含水植物就會是你唯一的選擇。某些植物清澈的樹液、果實、儲存的雨水，可以讓你短暫解渴，但要長期存活，仍不應依賴這些植物。

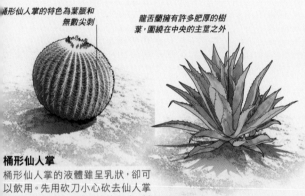

桶形仙人掌的特色為葉脈和無數尖刺

龍舌蘭擁有許多肥厚的樹葉，圍繞在中央的主莖之外

桶形仙人掌

桶形仙人掌的液體雖呈乳狀，卻可以飲用。先用砍刀小心砍去仙人掌頂部，再用樹枝磨碎裡面的果肉，製作果泥，最後用空心的草桿吸取果汁。或者也可以使用布料盡可能吸滿液體，再扭乾蒐集，不過用這兩種方式取得的液體仍是相當稀少。

龍舌蘭

龍舌蘭原生於墨西哥和美國西南部，環狀的肥厚樹葉含有可以飲用的液體。用刀子或砍刀砍斷花柄，蒐集汁液。

果實多刺的外層在食用前必須清除

仙人掌

仙人掌可以在世界各地乾燥沙土上的矮樹叢中找到，高度僅90公分，果實可以食用，含有可以救命的液體。

尋找地下水

在沙漠中，水就是生命，凡有生命處必有水。綠色植物聚集之處可能代表有些許水分，一大片蒼翠的植物則表示水源更龐大。地表180公分以下才比較容易找到水源，所以你必須往下挖。如果真的要挖，務必確保你是在一天最涼爽的時候進行。此外，務必記住，不管你在電影或書裡看到的是如何，在真實世界中，想從乾谷內側的河灣取水根本是不可能的事。事實上，你更有可能在尋找乾谷的途中就用完你所有的水，而在途中口渴致死！

多方思考

如果你真的必須要設法在沙漠中取水，那你很可能已經走投無路。務必記得，除了上述的方法外，如果你了解溫帶環境的取水技能（參見P190至P191），比如太陽能蒸餾器、露水洞、蒸散袋、植被袋，你就很可能在沙漠中保住一命。

炎熱乾燥氣候注意事項

即便是最周全的計畫，也可能碰上預料之外的問題，不過你在沙漠中可能遭遇的許多問題，都可以透過事前準備避免。

- 出發前務必先補充水分。
- 攜帶足夠的水和緊急用水，緊急用水的容量應該足夠讓你脫離危險。
- 用消耗的水分決定你的進度。如果你消耗過多水分，就重新評估目標。轉身撤退，從錯誤中學習，比起執意向前，讓自己落入不必要的生死關頭，還要好上許多。
- 必要的話就先儲水。
- 檢查地圖，尋找水源。和當地人確認地圖標示是否可靠，詢問是否有任何水源如水井，沒有標示在地圖上。
- 將行進時看見的所有水源標記在地圖上，或輸入到GPS中。比起口乾舌燥、懷抱希望向前走，回頭前往已知的水源更好。
- 永遠將水瓶放在陰影下或通風處，以保持涼爽。

尋找水源：
寒冷氣候

寒冷氣候的尋找水源方法和溫帶氣候相同（參見P186至P191），但在結冰的氣溫下，取水會變成問題。這時將會面臨生存困境：周遭雖然都是水，但仍可能渴死——因為大多數的水都結冰了。

> **警告！**
> 千萬不要試著在嘴裡融化冰和雪，這可能會造成嘴巴和嘴唇凍傷。此外，融化時身體也會消耗熱能，可能讓你跨越很冷和失溫的界線。

寒冷氣候注意事項

在寒冷氣候中，你應該和在沙漠中一樣，把用水視為優先要務（參見P193）。

- 首先應該要想辦法取水，你必須在火堆所需資源附近找到水源。
- 決定融化雪或冰前，先試圖尋找替代水源。比起用火堆融化雪或冰，使用天然融水比較容易、省時、節省燃料。
- 在冰凍環境中的取水能力，和生火及維護火堆的能力直接相關。
- 務必記住融化雪和冰相當耗時，需要耐心。你也會需要足夠的燃料，以長期維持火堆。
- 調節體溫，避免太熱和流汗。
- 把飲用水放在身邊，以免結冰，但容器不要直接碰觸皮膚，而是擺在多層衣物之間，並用其中的溫暖空氣來提高水溫。
- 不要使用剛結冰的海水，鹽分很高。

融化冰和雪

如果你有辦法在冰和雪之間選擇，那就選冰，因為冰融化得比雪還快，而且綿密度是17倍。如果沒有冰的話，就使用綿密紮實的雪，盡量使用最潔白純淨的雪或冰。

融冰

如果你手邊本來就有一些水，就先倒一些在容器中，用火堆加熱。將冰切成小塊，不要一大塊放進去，然後一塊一塊放進容器融化。讓水維持熱度，但不用到沸騰，這樣才不會因為蒸發失去珍貴的水。

使用加熱平台

若手邊沒有水可以使用上述方法，你可以在火堆上用石頭或木頭搭一個微微傾斜的平台，然後慢慢融化冰塊。

① 升起火堆。找一塊表面平坦的大石頭，以及能夠支撐的2根圓木或小石頭。把圓木或石頭放在火堆兩側，以支撐平坦的大石。確保平台微微傾斜，這樣冰塊融化時就會直接往下流。接著在平台中央放上冰塊。

② 隨著火堆開始加熱平台，冰塊也會開始融化。融成的水會流下平台，可用便當盒等容器蒐集。

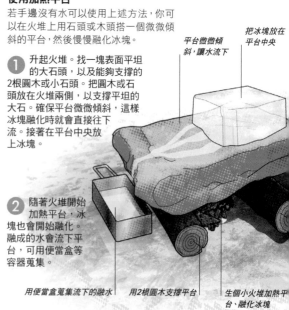

平台微微傾斜，讓水流下

把冰塊放在平台中央

用便當盒蒐集流下的融水　　用2根圓木支撐平台　　生個小火堆加熱平台、融化冰塊

融雪

如果手邊有水，就按照融冰的步驟（參見P194），加熱一些水，然後一點一點加入雪。雪不要塞太密，如果形成氣穴，火堆的熱能就會被金屬容器吸收，而非使雪融化，而且可能會在雪融化前，就先在容器上燒出一個洞。

儲水

雪的隔熱非常好：如果把水瓶放在30公分厚的雪下，即便溫度降到攝氏零下40度，裡面的水仍不會結冰。務必顛倒擺放水瓶，假如真的有些水結冰，也只會在底部，不會在瓶口。

製作芬蘭棉花糖

做一個紮實的雪球（稱為「棉花糖」或「雪人頭」），插在樹枝上。把樹枝固定在火堆附近能夠受熱的地面上，接著在下方擺上合適的容器，以接住融水。

使用融雪袋

原理和芬蘭棉花糖相同，只是改成把簡易的袋子掛在火堆上方，袋子是以透水材質製作，例如T恤或襪子。火堆的熱氣會讓雪融化，接著就能以容器蒐集。

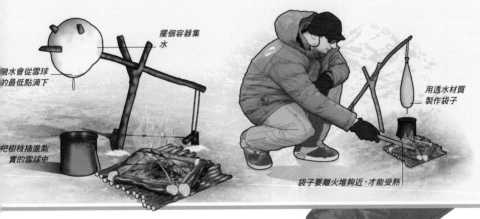

擺個容器集水

融水會從雪球的最低點滴下

把樹枝插進紮實的雪球中

用透水材質製作袋子

袋子要離火堆夠近，才能受熱

最糟的情況

如果你困在貧瘠的雪中或冰上，很可能不會有天然燃料可以生火，來融化雪或冰取水。只要你帶著第一線或第二線求生裝備（參見P42），就一定有辦法可以取水活命。

使用火罐

在地上擺好火罐，並用身體或背部擋風。把少量的冰或雪放入求生包中。點燃火罐，再把求生包拿在火上加熱。開始融化後就加入更多的冰或雪。

使用無火柴生火組

把無火柴生火組的蓋子放在地上，並用棉球和打火石點燃固態燃料。將生火組的盒子或求生包當成容器，在火堆上融化少量的冰或雪。融化成功後，讓容器冷卻一下，以免燙到自己。融水可以直接飲用。

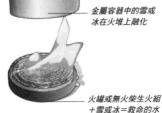

金屬容器中的雪或冰在火堆上融化

火罐或無火柴生火組＋雪或冰＝救命的水

使用體熱

因紐特獵人抓到馴鹿時，會將其胃部清空，翻出來塞滿雪，並以腸子綁緊。剝皮時把胃塞回去馴鹿的身體。全部完成後，動物身體散發的體熱就會將雪融化。他們接著會再小心翼翼把胃打開，並就著雪吸吮水分，當作過濾。

尋找水源：
海上

所有環境中，海上很可能是最難生存的。沒有任何天然資源可以協助你防護極端的溫度、風雨、海象，也無法求救，四周環繞無法飲用的水更是雪上加霜。有些裝備可以淨化海水供飲用，但如果你手邊沒有，就必須想辦法取得足夠的淡水維生。

> **警告！**
> 千萬不要喝海水，其鹽分濃度是血液的3倍，會讓你脫水。長期飲用海水將造成腎衰竭，甚至死亡。

在海上謹慎用水

在海上漂流時謹慎分配用水可說相當合理，因為你不知道要多久才能獲救或抵達陸地，以下便是幾個可以協助你節約用水的小技巧：

- 根據手邊的水資源、太陽能蒸餾器和淨水包的產量、團隊的人數和每個人的生理狀況，來決定用水分配。
- 不要讓淡水受海水汙染。
- 將用水放置在陰涼處，除了躲避豔陽外，也避免海面的反光。
- 如果天氣很熱，可以用海水將衣物沾濕降溫，但不要太過頭。讓自己涼爽一點的代價，也可能是因持續接觸海水導致皮膚紅腫。
- 不要累壞，可以的話就盡量休息和睡覺。
- 使用手邊所有的容器，包括垃圾袋，盡可能蒐集雨水，之後妥善密封綁在救生艇上。
- 如果你沒有水喝，就不要吃東西，攝取蛋白質會加速脫水。

蒐集淡水

如果你在海上漂流，且沒有立即獲救的希望，取得飲用水就會變成優先要務。要是手邊沒有太陽能蒸餾器或逆滲透機，就必須使用其他取水方式，幸好還有一些方法可以達成。

蒐集雨水

多數現代救生艇都會內建雨水蒐集系統，將救生艇表面的雨水和露水蒐集到內部的集水袋中。不過，就算你人不在救生艇上，也可以用防水布或其他防水材質自己製作類似的系統。觀察雲朵，做好準備等待降雨時機（參見P80至P81），並把防水布鋪成碗狀，以蒐集大量雨水。務必在入夜前就張開防水布，以免錯過夜間降雨。

蒐集露水

夜間時將防水布當成遮陽傘使用，折起邊緣以蒐集露水。也可以使用能扭乾的海綿或衣物，來蒐集救生艇側邊的露水。

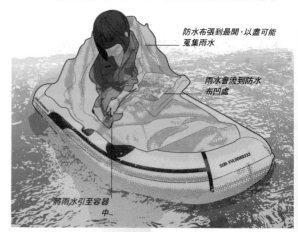

防水布張到最開，以盡可能蒐集雨水

雨水會流到防水布凹處

將雨水引至容器中

處理海水

如果你沒辦法蒐集雨水或露水，也有一些裝備可以把不能喝的海水變成飲用水。這些裝備是多數救生艇的標準配備，但如果你要前往海上，也務必隨身攜帶至少一種。

太陽能蒸餾器

太陽能蒸餾器是使用太陽蒸餾飲用水，相當簡易。將海水充入容器底部，陽光加熱塑膠頂部使其蒸發，並在塑膠頂部凝結成純水，接著往下流到側邊，通常是透過管子集水。現代救生艇上大多數的太陽能蒸餾器都是充氣式的。

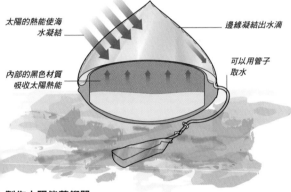

太陽的熱能使海水凝結

邊緣凝結出水滴

內部的黑色材質吸收太陽熱能

可以用管子取水

製作太陽能蒸餾器

如果你有辦法蒐集到材料，也很容易就能製作小型太陽能蒸餾器。你只需要兩個容器（其中一個較大）、塑膠布、繩索、能夠產生凹陷的重物，以讓因太陽熱能凝結的水滴流下。如果你有水管，也可以用來取水，這樣就不用拆掉整座蒸餾器。

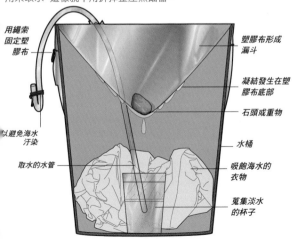

用繩索固定塑膠布

塑膠布形成漏斗

凝結發生在塑膠布底部

石頭或重物

水桶

吸飽海水的衣物

以避免海水汙染

取水的水管

蒐集淡水的杯子

逆滲透機

這類手動幫浦以高壓處理海水，並用薄膜過濾鹽分。每天約可以產生23公升的淡水，視不同款式而定。

淨水包

這類裝備透過「離子交換」的過程將海水轉為淡水，但是要花好幾個小時才能產生少量的淡水，建議只在無法使用太陽能蒸餾器的陰天使用。

走投無路

緊急情況發生時，也可以直接從海中取得救命液體。

海冰

你可以從大西洋的古老海冰取得淡水。這類冰通常呈藍色、角落圓滑、容易碎裂，最重要的是幾乎不含鹽分。新形成的冰則是灰色、汙濁、堅硬、含鹽。冰山的水也是淡水，但接近冰山相當危險，只有在緊急情況下才將此納入考慮。

魚類

可以飲用大型魚類脊椎和眼睛中的水分。小心將魚身剖半，以取得脊椎附近的液體，並吸吮眼睛。如果你真的必須走到這一步，請不要喝其他部位的液體：這些部位富含蛋白質和脂肪，而身體消化這些養分消耗的水分，會比你從中攝取的還多。

海龜

海龜血液的鹽分濃度和人類血液差不多，只要劃開海龜的喉嚨就可取血。務必注意，雖然這能協助你存活，但幾乎所有海龜都已瀕臨絕種，最好在走投無路時候才忍痛殺一隻。

浣腸

如果你有一些不含鹽分也沒有毒的水，但髒到不能直接喝，可以用浣腸一天吸收一品脫，這就足夠存活。

攜帶和儲水

生死關頭時,你會需要進行某些生死攸關的決策。其中一個便是要留在原地等待救援,或是試圖自救。影響這個決策的關鍵因素,就是水源以及你攜帶和儲水的能力。

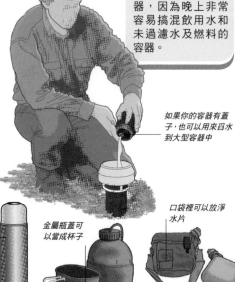

> **警告!**
> 要清楚標示你的容器,因為晚上非常容易搞混飲用水和未過濾水及燃料的容器。

如果你的容器有蓋子,也可以用來舀水到大型容器中

各式容器

容器各式各樣,冷熱皆宜,從塑膠或金屬製的水瓶,到喝完水時可以摺起來的折疊式防水袋都有。

按壓式瓶蓋很適合在移動中喝水

可以用來煮水

金屬外層和玻璃內層使保溫瓶變得頗重

金屬瓶蓋可以當成杯子

口袋裡可以放淨水片

塑膠水瓶
堅固、輕量化、頂部可轉開或擁有按壓式瓶蓋。

金屬水瓶
比塑膠水瓶稍微重一點,但更堅固。

保溫瓶
雖然很重,但熱水跟冷水都可以裝。

軍用水壺
世界上多數軍隊使用的標準水壺。

折疊式水壺
可以掛在脖子上的耐用塑膠水壺。

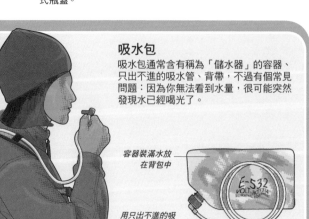

吸水包

吸水包通常含有稱為「儲水器」的容器、只出不進的吸水管、背帶,不過有個常見問題:因為你無法看到水量,很可能突然發現水已經喝光了。

容器裝滿水放在背包中

用只出不進的吸管喝水

熱營後可以拿來儲水

沒使用時平放在背包裡

折疊式水碗
很好打包、重量輕,也可以當成背包夾層。

水袋
方便從水源取水回營地,也可以拿來放裝備,保持乾燥。

製作簡易容器

緊急狀況下，你手邊很可能沒有水瓶或儲水處，但靠著運氣和一點巧手，你應該可以找到某種能充當容器供你攜帶和儲水的物品。

救生裝

救生裝的設計是要排水，當然也可以儲水。多數救生裝都會有一層石灰，以防布料沾黏，使用前務必先把這層石灰洗掉。

廢棄物

時時留意各種能夠裝水的物品，如塑膠袋、瓶子、大型的工業級容器等。使用前記得清理和消毒。

耐用的塑膠袋可以拿來裝水

緊急用水

你可以購買緊急水袋，以備不時之需。水袋通常是以一組販賣，含有5包50毫升的水袋，比一口水還多一點。水袋應該作為最後手段，使用之前，務必先試圖以其他方法取水。

防水衣物

許多防水衣物都能用來裝水，外套的袖子和長褲的褲腿打個結就成了簡易水袋。Gore-Tex的襪子也能裝水，某些防水背包也可以。

葫蘆

乾燥的空心果實外殼也能拿來裝水。葫蘆可以用大型果實製作，比如南瓜等瓜類，都能裝大量的水。

尋找外殼厚度60毫米的葫蘆

竹子可以當現成的杯子

竹子

竹子也可以當成天然的杯子。先在竹節下方2.5公分處砍一刀，再於下一節下方2.5公分處砍第二刀，砍下後把邊緣磨平。

建造小型蓄水池

生死關頭時，你的儲水能力可能很有限，而且因為傷勢或距離，也沒辦法每次需要時都往返水源取水。如果你手邊有一些基本材料，挖一個蒐集雨水（參見P188）的小型蓄水池，就能解決這個問題

1 為了省力，挑一個阻力最小的地點，比如說天然的坑洞。接著用手邊現成的裝備像是樹枝，挖個淺坑。

選一個最省力的地點挖洞

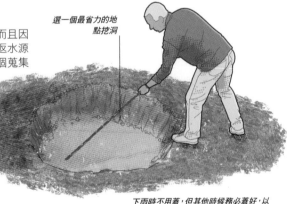

2 把坑洞邊緣修整一下，鋪上防水材質，比如求生毯。然後用石頭、土、圓木把邊緣壓好，確保下雨時土不會跑到中間。

用石頭把求生毯壓好

下雨時不用蓋，但其他時候務必蓋好，以免水蒸發

用水衛生

不管放了多久，要飲用小型蓄水池的水之前，務必濾水和淨水（參見P200至P201）。

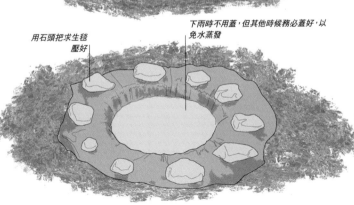

處理水

除了雨水之外,從其他水源取得的水飲用前都應先處理過,以殺死可能引起腸胃疾病的有害病原體和微生物。

濾水

如果你沒有可以濾水或淨水的裝備,就必須分兩階段完成這個任務。淨水前要先濾水去除雜質。可以使用非常普遍的Millbank濾水袋(參見右側),有時你也可能需要自行製作簡易濾水器。

> **MILLBANK濾水袋**
> 由世界各地的軍隊廣泛使用,是種非常好用的濾水袋,體積小、可重複使用,能製造出大量的過濾水。抵達營地後就馬上設立濾水袋,因為濾水耗時頗久,5分鐘只能濾1公升。請注意濾完的水還是需要淨水才能飲用。

製作三角濾水器

若手邊沒有Millbank濾水袋這類濾水設備,你也可以自己製作,只需要3根能夠形成三角形的樹枝和能夠將濾水器分為3層的材料。

① 用3根樹枝組成三角形,接著用手邊的材料將濾水器分為3層,頂端是最粗糙的材料,越往下材質越精細,像是降落傘或尼龍等。

② 把水從最上層倒入,流過越發精細的材質後,就會完成濾水。

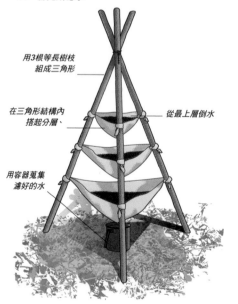

用3根等長樹枝組成三角形

在三角形結構內搭起分層、

從最上層倒水

用容器蒐集濾好的水

製作瓶罐濾水器

製作簡易瓶罐濾水器需要找個塑膠瓶之類的容器,並剪掉底部或在底部挖洞。也可以使用襪子如法炮製。

① 將瓶罐頭上腳下掛在樹枝上,並在其中裝滿不同材質,頂端到底端從粗糙到精細。

② 從頂端倒入水,使其往下流。

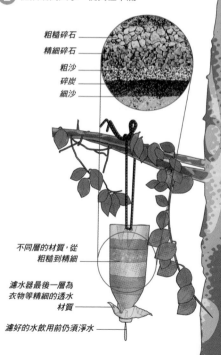

粗糙碎石
精細碎石
粗沙
碎炭
細沙

不同層的材質,從粗糙到精細

濾水器最後一層為衣物等精細的透水材質

濾好的水飲用前仍須淨水

淨水

如果飲用未經處理的水,就會有感染相關疾病的風險(參見P187),務必要處理過後再飲用。若是可以生火,最有用的淨水方法就是煮沸。如果沒辦法生火,也有一些裝備可以濾水及淨水,以便飲用。

重力或壓力過濾器

內建在水瓶中,水要不是透過重力自然流入濾水器,就是由壓力壓入。這類水瓶通常會具備:過濾沉澱和有機汙染的濾芯、濾掉單細胞生物的微米濾芯、殺死病菌的化學物質。

濾水系統內建在水瓶中

水流過可以去除雜質和相關病菌的濾芯

小型可攜式淨水器

這是經過特別設計的濾水和淨水器,透過微型濾芯和化學物質淨化汙水。從能夠淨化50公升的小型緊急淨水器,到可以大量濾水的大型裝備都有。

按壓把手淨水

飲用水會從輸出管流出

濾水輸入管是從底部輸水

求生吸管

求生吸管是小巧的緊急淨水器,內含過濾系統,使用碳或碘去除有害的病菌和化學物質。水量必須多到可以用吸管吸取,而且如果你想要淨水攜帶,你必須先把水吸到嘴巴裡再倒入容器,相當麻煩。

吸管的過濾端可以插進各種淡水水源中

透過吸管吸水

其他方法

如果你沒辦法煮水,或是沒有淨水裝備,就必須依賴其他技巧。某些方法所需的濃度和接觸時間將視水的品質和溫度而定。

沸點的迷思

微生物和幾乎所有腸胃病原體在水溫抵達沸點之前就會死亡,因而煮水的過程便足以殺菌,繼續煮沸只是浪費燃料、時間、水。

方法	說明
碘(液體和碘片)	碘能夠殺死細菌、病毒、微生物,也可以用於淨水,相當有效方便。淨水速度視碘的濃度、水溫、接觸時間而定。攝氏20度下,每公升水使用8毫克的碘,10分鐘就能完成殺菌。
氯片	氯片能殺死大部分細菌,但對病毒和微生物就沒那麼有用。和磷酸一起使用效果會更好,可以殺死梨形鞭毛蟲和隱孢子蟲。
過錳酸鉀	過錳酸鉀很容易買到。丟幾粒到水中,直到水變成淡粉紅色,至少放置30分鐘再飲用。
漂白水	加入無味的家用漂白水是在水中加入氯氣最便宜的方式(其中含有5%的次氯酸鈉)。請注意每公升水只加一小滴(如果水很混濁就加兩滴),並至少放置30分鐘再飲用。不過這招對梨形鞭毛蟲和隱孢子蟲不一定總是有用。
紫外線燈	許多有害的微生物只要曝露在紫外線燈下,細胞的DNA就會受到干擾,進而變為無害。水的品質會影響所需的紫外線燈亮度,水越汙濁紫外線就越難穿透。
紫外線(被動)	把塑膠瓶裝滿水,蓋上瓶蓋,然後放在陽光下,最好是放在深色的表面,陽光會殺死有害的細菌。
紫外線(主動)	也可以使用小型紫外線淨水器,某些款式在短短48秒內就可以淨化多達1公升的水。

尋找和
準備食物

你的身體會將食物轉為燃料，提供熱量和能量，並協助你從疲勞、傷勢、疾病復原。如果你很健康，那麼就算不吃東西，身體只要運用儲存在組織裡的能量，也可以撐上好幾週。

短期狀況下，食物不應是你的優先考量。你很可能才剛吃過，而且如果你事前妥善準備，背包中也應該會有一些基本的緊急糧食。你可能會出現食物的戒斷症狀，但你幾天內仍不會餓死。然而，身體會因沒有補充燃料做出反應，幾天後應該會出現飢餓、疲勞、協調惡化等現象。如果有機會取得食物，還是要把握。建議少量多餐，而且務必確保有足夠的水可以消化食物。長期來說，你的求生優先順序將會

本節你將學會：

- 如何用**滾燙的石頭煮食**……
- 如何用**罐頭製作捲線器**……
- 為什麼**圈套**要有**收緊端**……
- 如何**抓蜥蜴**和**抓松鼠**……
- **剝兔子皮不只有一種方法**……
- 哪種**蟲子吃起來像炒蛋**……
- 如何抓到**灌木叢裡的鳥**……

改變，維生的食物需求也會越發重要。食物並非你的首要之務，以及當食物為最優先考量時，卻發現自己已經沒有力氣做出任何改變，這兩者之間只有一線之隔——因而你應該定期評估自己的處境，並依此重新規劃。要在野外找到食物，需要努力、技巧、一定程度的運氣，特別是你並非處在平時的狀態中。

在野外採集食物時，務必確保從食物獲得的能量，超過你獲取食物消耗的能量，否則是徒勞無功。

容易找到和採集的食物永遠是你的首選：

■ **植物**很好採集，而且只要你身處的環境本來就擁有這些植物，那也應該是你的食物首選。然而，務必完全確定某種植物是可以食用的，誤食錯誤的葉片或漿果將使你嘔吐和腹瀉，讓情況變得更糟。

■ **釣魚**並不會太費力，只要你備妥了魚線，而且不管什麼時候都可以釣。魚類富含蛋白質，而且相對容易處理和煮食。

■ **昆蟲、爬蟲類、兩棲類**也可食用，但務必注意捕捉時消耗的能量，不要超過吃掉之後得到的能量。記住許多昆蟲、蛇、兩棲類都有毒，但仍可以拿來當作魚餌或吸引哺乳類的誘餌。

■ **鳥類和哺乳類**有自己的生存機制，而且非常害怕人類，特別是在人煙稀少的偏遠地區。就算真的抓到，你還是需要宰殺、拔毛、剝皮、煮熟，才能食用。

> 務必確保從**食物獲得的能量**，超過你獲取食物消耗的能量，否則這將是**徒勞無功。**

野炊

生死關頭時，任何有疑慮的食物都應該煮熟再吃，以殺死寄生蟲和有害的細菌。即便烹煮會降低食物的營養價值，卻能改善其滋味，和生吃相比也比較好消化。

> **警告！**
> 如果你發現死去的動物，可以將肉切成小塊，煮30分鐘後食用。手上有傷口的話就不要碰，你不知道動物的死因。

在火堆上煮食

使用烈火把水煮沸，火焰熄滅後，運用灰燼的餘溫煮食（參見P121）。最簡單的方法就是烘烤，把食物插在樹枝上，再用火堆烘烤。肉類一定要煮熟才能吃。

煮或燉

煮食時，脂肪和天然汁液會留在水中。務必把湯喝下，以獲得充足的營養，除非你是在熬出毒素。

用3根樹枝綁成三腳架

叉狀樹枝可以調整鍋子的位置

三腳架相當穩固，因而可以安全將鍋子掛在火堆上

等火小一點再開始煮食

澳洲麵包

這種不需酵母便可製作的簡單麵包是由澳洲拓荒的牧人發明。

1 把麵粉和水混合成麵團，有鹽的話也可以加一撮，接著揉成長條狀。

用雙手揉麵團

2 把麵團插在樹枝上，然後放在餘火上，定期旋轉，直到呈棕色。注意在烘烤時麵團很容易滑落。

不要用枯木，不然很容易燒掉

蒸

和煮食相比，用蒸的可以保留比較多營養價值，特別適合用來料理魚類和綠色蔬菜，菜蒸幾分鐘就可以吃了。想要用蒸的話，就必須把食物用某種方式掛在滾水上方。

竹蒸籠

竹子相當耐用，而且又是空心的節狀。找一根三節的竹筒，用削尖的樹枝戳洞，並將底部靠近火堆。接著把水倒進竹筒中，約倒至最後一節的連接處即可。食物則是擺在最上面那節，並蓋上草和蓋子。用叉狀樹枝支撐竹筒，斜靠在火堆上。

在食物上鋪草保溫，並蓋上蓋子

蒸氣會從小洞逸出

食物放在最上節

水在底部煮沸

陶烘

用陶土烘烤食物不需要任何烹飪器具。動物要先處理好，接著就可以直接包在陶土中。肉烤好後，外皮、脊椎、羽毛都會黏在陶土上。如果用這種方式烤根類蔬菜或魚，就會破壞外皮，喪失營養價值，最好先用樹葉包好。

2 把食物抹上一層均勻的陶土並封好。

陶土約2.5公分厚

包在樹葉中保護營養的魚皮

挑選又長又寬的綠色樹葉

在陶土上方生火增溫，減少烘烤時間

灰燼的熱能會以輻射方式加熱食物

1 把食物包在樹葉中，接著用長草把樹葉綁緊，變成一包。記得要使用無毒植物的樹葉。

3 把陶土放在灰燼上，接著在陶土上方生火。烘烤30至60分鐘，視食物大小而定。之後敲碎陶土，取出食物。

使用石頭

石頭要花一段時間加熱，不過熱度也能維持很長一段時間，因而可以在上面烘烤食物。用樺樹皮或木頭包住食物，以縮短料理時間。料理時不要使用石板或其他有孔石頭，因為受熱很容易碎裂。另一個以石頭煮食的方式則是放在坑洞中：用樹葉包住食物，然後放在石頭上。接著把坑洞填上保溫，烤好後再把洞挖開。

中間的石頭最燙

2 把灰燼清理掉，手記得不要碰到滾燙的石頭。

使用硬木的樹枝，像是橡樹或樺樹

不要用潮濕的石頭，加熱可能會碎裂

魚要先殺好，可以整條一起烤

1 把光滑的大石頭放在一起。用火種和乾樹枝點火，讓火焰持續燃燒直到成為灰燼，期間可以去準備食物。

3 把食物放在石頭上烘烤，中間的石頭最燙，要慢慢烤的食材應該放在邊緣。石頭冷卻前都可以持續烘烤。

可食用植物

短期求生情況下，食物不是最優先的——辨認可食用的植物會消耗體力，需要知識和技能，而且辨認錯誤的後果遠超過好處。然而，在長期情況時，你的優先次序將會改變，學會如何辨識植物可説好處多多。

採集植物

採集植物時，帶個袋子或罐子，小心不要磨碎你採集到的植物。只採集數種植物，以降低混入不可食用或有毒植物的機率。千萬不要認為因為鳥類或哺乳類可以吃某種植物，人類就可以吃。除非你完全確定，否則你應進行以下的測試，來判斷植物是否可以食用。

警告！

由於可食用性測試（參見下方）不適用於蘑菇，你最好不要食用任何採集到的蘑菇，特別是在面臨生死關頭時，除非你能夠百分之百確定該蘑菇可以食用。2008年時，就有一名英國女子誤食毒菇身亡。

挖掘樹根

樹根和塊莖是很好的碳水化合物來源，外皮還含有維他命。春天採集時務必特別注意，因為某些植物只會冒出嫩芽，很難辨識。

1 從橡樹等硬木樹砍下樹枝，把一端削尖成鑿子形，再用火堆燒硬。

使用刀刃尖銳的刀子

2 挑一棵大型植物，然後從側邊往下挖。挖鬆根部附近的土壤，直到可以連根拔起。

注意不要傷到根部

可食用性測試

本測試可以讓你檢查植物是否可以食用。如果是團體行動，只要一個人測試即可。開始前先確保你有足夠的飲用水和柴火（參見P207），並事先空腹8小時。一次測試一種植物，而且只測試特定部位，例如根、葉、莖、花、果實，並以實際食用時的狀況測試，包括生吃和煮過。此外，要測試的植物也務必要相當充足，否則測試就沒有意義了。避免汁液呈滑膩乳狀、顏色鮮艷的植物，這通常都是大自然的警告。

1 首先檢查植物，應該要看起來很新鮮，處在良好的狀況，避免任何骯髒的東西。接著嗅聞植物，聞起來很臭就扔掉。如果聞起來像桃子或苦杏仁，就可能含有氰化物。

2 取一小部分，抹在手肘或手腕內側敏感的皮膚上，等待15分鐘。如果沒有發炎、刺痛、紅腫，就前進到步驟3。

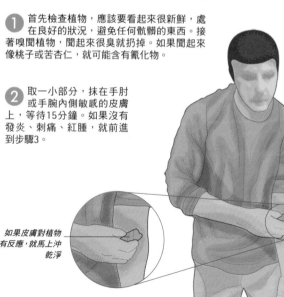

如果皮膚對植物有反應，就馬上沖乾淨

針葉茶

松樹和雲杉等常綠樹的針葉富含維他命A和C，
可以用來製作提神茶，甚至能救命。

1 每杯茶需要2茶匙
的新鮮針葉，用石
頭磨碎。

3 把衣物綁在容器
上過濾泡好的
茶，也可以加入糖或蜂
蜜調味。

2 把針葉丟進沸水
中，泡10分鐘，
持續加熱及攪拌。

用大石頭磨
碎針葉

針葉會留在
濾網上

3 用植物碰觸嘴角，等待15分鐘。
如果沒有不良反應，就碰嘴唇和
舌頭。再等15分鐘，如果都沒事，就繼
續步驟4。

*如果嘴唇或舌
頭開始刺痛或
麻木，就代表
不能吃*

4 把植物放在舌頭
上，等待15分鐘，接
著開始咀嚼，並在嘴巴裡
含15分鐘。如果都沒問
題，就吞下去，然後等8小
時。這段期間不要吃其他
東西，持續喝水就好。

*把植物放在舌頭
上，含15分鐘*

5 如果都沒有任何不
良反應，就吃四分
之一杯以同樣方式處理
的植物，再等8小時。都
沒有問題的話，就表示
這種植物可以食用。建
議少量多餐，不要狼吞
虎嚥。

出現不良反應時

如果在進行可食用性測試
時，出現任何不良反應，你
應：

- 馬上停止測試。
- 不要吃任何東西，直到症
狀停止。
- 如果是外部反應，就徹底
清洗受影響的部位。
- 如果反應是在吃下植物後
出現，可以喝鹽水或把手指
伸到喉嚨中催吐。
- 用大量溫開水，這就是為
什麼測試開始前應確保你有
充足的飲用水和柴火。
- 把一茶匙的木炭磨碎，和
溫開水混合，然後吃下去。
這可以催吐，如果你能吞下
去，也可以吸收毒素。
- 把草木灰和水混合，然後
吃下去，可以舒緩胃痛。

如果測試者失去意識：

如果測試者失去意識，就不
要催吐。尋找醫療協助，並
時時注意其狀況。

捕魚

魚可以用魚鉤、漁網、陷阱、魚叉捕捉，如果你夠幸運甚至可以直接用手抓。觀察魚的行為，包括牠們在何處覓食、何時覓食、食物為何，來決定你要使用什麼方式。務必注意，某些捕魚技巧在特定地區是違法的，只有在真的生死攸關時才能使用。

漁具

漁具可以用各種材料製造，你的求生包裡應該要有一些魚線和幾個魚鉤。如果沒有的話也可以臨時製作，比如說把樹枝當成簡易釣竿。

簡易魚鉤

可以用各種金屬材質製作魚鉤，例如釘子、大頭針、別針、針、電線，也可以使用天然材料，像是棘刺、硬木、椰子殼、骨頭、貝殼。如果你沒有魚線，可以使用傘繩（參見P136）或用植物纖維編織繩索（參見P138）。

魚餌

魚類擁有敏銳的嗅覺以協助尋找食物，如果某種魚餌沒用，就換另一種。掠食性的魚類會受活餌的移動吸引，比如在魚鉤上蠕動的蟲子。你也可以用閃耀的金屬、衣物、羽毛製作人造魚餌。試著模仿魚類的獵物，像是滑過水的昆蟲，來引誘魚類咬餌。

製作捲線器

可用空罐頭製作。把線一端綁在拉環上，沿著罐頭繞，直到剩下約60公分的線。綁上魚鉤、浮標、鉛錘，一手拿罐頭頂部，另一手拿浮標。將罐頭底部對準你要魚鉤掉落的位置，丟出浮標，剩下的線會解開跟著飛出去。如果魚上鉤，就用力拉好線，然後綁回罐頭上。

魚線綁在凹槽中　魚線綁緊　方向朝下就成了倒鉤　另一端折成倒鉤　用魚線綁緊釘子

單刺型
砍一段2.5公分長的有刺荊棘，並將魚線綁在另一端的凹槽。

多刺型
用魚線把3根刺綁緊。在荊棘上刻出凹槽，綁上魚線。

木頭或骨頭
把骨頭刻成箭頭形，或使用橡樹等硬木碎片，然後綁在樹枝上。

釘子
在硬木一端刻出凹槽，並將釘子頂端綁緊在凹槽上。

別針
移除安全部分，並把別針尖端折彎，形成鉤子。魚線綁在環形處。

拔除魚鉤

千萬不要試圖拔出插很深的魚鉤。先剪掉接近魚鉤處的魚線，接著把裸露的部分包好，用繃帶固定。盡快去看醫生，時時注意感染跡象。不過在生死關頭時，你可以使用以下方法拔除魚鉤：

將倒鉤剪斷

① 果倒鉤有露出來，就用鉗子將其剪斷。如果看不見倒鉤，就快速將魚鉤壓深，直到倒鉤露出。

② 慢慢把魚鉤拔出來，清理傷口，敷上藥膏。

各式魚餌

活餌包括：
- 蟲子和蛞蝓、小魚
- 蚱蜢、蟋蟀、甲蟲
- 蛆和毛毛蟲
- 青蛙和大型蝌蚪

死餌包括：
- 動物的肉、內臟、生殖器
- 堅果和小型果實
- 麵包、起司、通心粉

羽毛餌

做個魚鉤，然後連上魚線。在魚鉤上方綁上顏色鮮艷的羽毛，慢慢將餌移過水面，吸引魚類。

羽毛遮住魚鉤

浮標和鉛錘

浮標能讓有餌的魚鉤維持最佳深度，以吸引魚類。魚鉤下方綁的鉛錘也能協助固定。你的求生包裡應該要放幾個咬鉛，但沒有的話，也可以綁幾顆小石頭在魚線下方替代。如果浮標快速上下移動，就表示魚兒上鉤了。

製作浮標

你可以使用任何可以浮起來的天然材質，像是樹皮或漿果，來製作浮標（參見下方）。如果有鳥類羽毛，也可以把羽毛清掉，留下中間的空心桿，接著對折，並把兩端綁在一起，就成了浮標。

在漿果上挖洞
把線穿過中央

① 使用大頭針、電線、尖刺，穿過漿果中央。

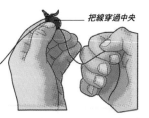
② 把魚線穿過洞，如果沒有魚線，就用細繩。

細枝協助平衡
魚鉤位於浮標下方

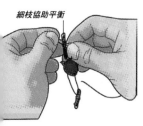
③ 在漿果上方和下方綁上細枝，以協助平衡，也防止浮標滑脫。

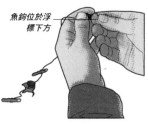
④ 把魚鉤（此處使用的是別針）綁到魚線上，位於浮標下方。有重物的話也可以綁一個在魚鉤下方。

釣魚

水中有越多魚鉤，釣到魚的機率就越高。以下的方法都屬於被動釣法，只要設置好就可以等著吃魚了。

自動釣竿

如果有魚咬餌，就會拉動下方的樹枝，讓上方的釣竿彈起來。魚線因而拉緊，將魚釣起。

固定的樹枝

冰鉤

首先檢查冰層至少有5公分厚，而且可以承受你的體重。接著在水面最深處上方，挖出直徑約30公分的釣魚洞。

① 先將樹枝綁成十字形，一端綁上旗子，並將魚鉤、魚餌、魚線綁在另一端。

② 如果有魚咬餌，十字形樹枝就會卡在洞口，旗子也會升起。

確保洞口不會重新結冰

夜間

為了提高釣到魚的機率，你必須兼顧所有深度。把魚線一端綁在石頭上，之後間隔綁上擁有活餌的魚鉤。另一端則綁到河岸上的木樁上，然後把魚線跟石頭一起丟進水中，隔天再來查看。

魚鉤的線不要太長，以免纏在一起

漁網、陷阱、魚叉

你可以把魚線留在水中，但除非你定期檢查，不然你抓到的魚都有可能被大魚吃掉。危急情況下，魚網和陷阱會是更好的捕魚方式，只要設置好之後就可以放置，而且全天候無休。

> **警告！**
> 刺網和陷阱在世界上許多地區都是違法的，只有在緊急情況下才能使用。

製作撈魚網

體型太小無法使用魚鉤或魚叉抓的魚，仍是可以用撈魚網撈。這類魚通常會出現在溪流或湖的邊緣，或是池塘的石頭邊。如果你能把樹枝分開，或找到叉狀樹枝，同時又有蚊帳或備用的衣物，像是無袖背心、T恤、絲襪，就可以製作簡易的撈魚網。

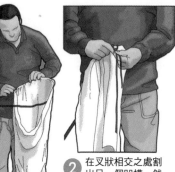

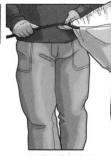

① 在蚊帳、背心、絲襪的開口割出兩個小凹槽，接著把樹枝穿進去。

② 在叉狀相交之處割出另一個凹槽，然後把樹枝繼續推進去。再用繩索把樹枝兩端綁好，之後推回去。

③ 把網子底部綁好，背心的話則是綁在腋下和脖子處。然後把多餘的布料剪掉或把網子反折，以免使用時拖太長。

製作刺網

在溪流中設置好後，刺網便是個非常棒的捕魚方式，不管魚是往上游還是下游走。不過，別放置太長時間，因為各種大小的魚都會卡住或受傷。使用傘繩或天然繩索編織漁網（參見P136至P139）。

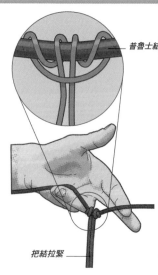

—— 普魯士結

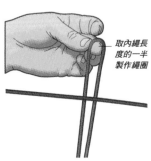

取內繩長度的一半製作繩圈

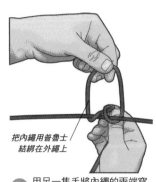

把內繩用普魯士結綁在外繩上

把結拉緊

① 取一段傘繩的外繩，掛在兩棵樹之間，並用內繩在外繩上繞個繩圈。

② 用另一隻手將內繩的兩端穿過繩圈和外繩。

③ 把結拉緊，沿著外繩每隔4公分就打一個這樣的結，直到完成需要的漁網寬度。

製作魚叉

用魚叉刺魚需要時間、耐心和一定程度的技巧。把魚叉尖端放在水中，以免激起水花把魚嚇跑，機會來臨時就快速往前方一點叉。最容易製作的魚叉便是刺叉。

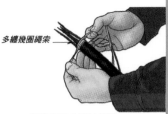

多繞幾圈繩索

② 用繩索將尖樹枝綁緊，尖樹枝需要承受魚的部分重量，務必綁好。

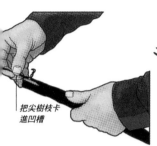

把尖樹枝卡進凹槽

① 蒐集幾根短小的尖樹枝，製作魚叉的倒鉤。砍一段筆直堅固的長樹枝，並在其中一端刻出凹槽。

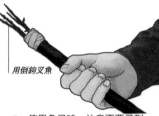

用倒鉤叉魚

③ 使用魚叉時，注意不要叉到石頭或河床，以免倒鉤損壞。如果可以的話，先用撈魚網撈到魚再叉。

④ 開始編織漁網，使用簡單的反手結（參見P143）將相鄰的繩索綁在一起。
■ 一路往下編織，並在漁網底端綁上石頭，以固定在水中。

⑤ 要設立刺網，就將外繩綁在溪流兩側的樹上或樹枝上，漁網入水約15公分。
■ 刺網也能抓鳥（參見P226）。

用反手結編織漁網

陷阱

你可以使用各式材料製作陷阱，包括用石頭築牆或用樹枝和繩索做個籃子，甚至可以使用寶特瓶等人造材料。如果你沒有補到太多魚，陷阱仍可以當魚餌使用。

使用寶特瓶

又稱「小魚陷阱」，使用大型寶特瓶來捕捉小魚。首先在瓶口附近將瓶子割成兩半，並把瓶口折進瓶身，之後綁緊。用大頭針在瓶身上戳洞，這樣瓶子才能往下沉。接著在陷阱中放置魚餌，然後放到溪流中。定期檢查，取出捕到的魚，並補充魚餌。

魚聞到魚餌，游進寶特瓶，但游不出去

瓶口綁在瓶身上

瓶身上的洞讓水流入

使用石頭

如果你的營地位在擁有潮汐的溪流附近，你可以在河岸邊用大石頭築一堵牆。於漲潮時挑選地點，退潮時築牆，這樣退潮時魚就會卡在河岸和石牆間的小池子。

水和魚在漲潮時進入陷阱

石牆可以避免退潮時魚游走

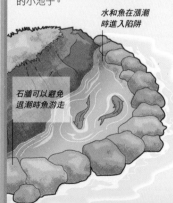

處理魚肉

所有淡水魚都能吃,不過因為常常含有寄生蟲和細菌,必須先煮熟。鹹水魚則是必要時可以生吃,但煮過會比較好吃。千萬不要吃魚鰓蒼白、眼睛凹陷、皮肉鬆弛、散發臭味的魚。

> **警告!**
> 處理魚肉時,務必注意不要碰到自己的眼睛,黏液可能含有會引發結膜炎的細菌。務必要把黏液都洗乾淨。此外,如果手上有任何傷口,碰魚之前也先包好。

魚的衛生

捕到魚後應立刻宰殺處理,並盡快煮食,特別是氣候溫暖時。魚黏滑的表皮會長滿蒼蠅和細菌,很快就會壞掉。在寒冷的氣候中,最久則是可以在12小時後再開始處理,讓事情比較容易進行。

殺魚

殺魚時要把那些很快腐敗的部位處理掉,並盡量留下魚肉。某些魚類在烹煮過後會比較好去骨。魚骨和魚頭可以煮出非常營養的湯,但必須馬上就煮,湯也必須保存在涼爽的地方,並在幾小時內喝完。

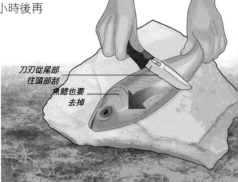

刀刃從尾部往頭部刮

魚鰓也要去掉

① 殺死魚後,先把喉嚨割開放血,接著切掉魚鰓。同時清掉魚皮上的黏液,這樣比較不會滑溜溜的。
■ 除了鰻魚和鯰魚之外(參見P213),多數的魚都不需要去皮,魚皮事實上還非常營養。

② 魚可以帶鱗片煮,如果你有時間,建議還是把鱗片去掉,特別是鱗片很大片時,有可能會噎到。
■ 抓住魚尾,刮掉鱗片,刀刃向外朝頭部刮。

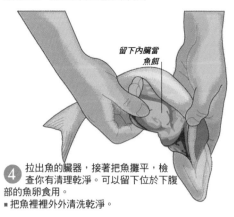

留下內臟當魚餌

④ 拉出魚的臟器,接著把魚攤平,檢查你有清理乾淨。可以留下位於下腹部的魚卵食用。
■ 把魚裡裡外外清洗乾淨。

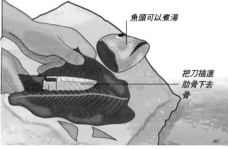

魚頭可以煮湯

把刀插進肋骨下去骨

⑤ 切掉魚頭、魚尾、魚鰭。打開魚身,將刀插進肋骨下方去骨,一路去到尾部。魚油可能會讓刀很滑,你也可以用拇指。
■ 翻到背面重複上述步驟,去掉脊椎。

小魚

小於15公分的魚不需要去骨。清掉內臟後，就可以直接整隻拿來炸或烤。留下魚頭和魚尾可以避免魚肉散掉。

串魚

河鱸等小魚可以直接插在樹枝上用餘火烤，這是一道簡單美味的營養佳餚。把魚插在樹枝上，靠近餘火，一下就可以烤好。

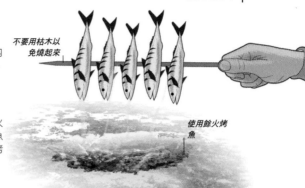

不要用枯木以免燒起來

使用餘火烤魚

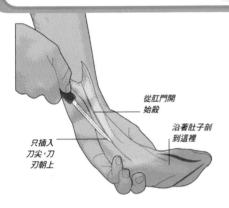

從肛門開始殺

沿著肚子剖到這裡

只插入刀尖，刀刃朝上

3 把魚拿起，魚尾朝自己，刀尖插進魚的肛門，刀刃朝上，沿著肚子朝喉嚨剖開，這樣就不會刺破魚的臟器。

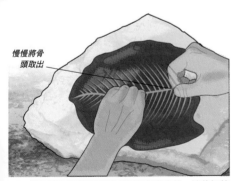

慢慢將骨頭取出

6 用刀尖將脊椎頂部與底部和魚肉分離，接著把整塊脊椎和肋骨取出，務必小心。
■ 如果你有鑷子或尖嘴鉗，也可以用來去除其他較細的骨頭。

去皮

鰻魚和鯰魚相當好吃，但烹煮前需要先去皮和清掉內臟。清理內臟時可以使用剛介紹的殺魚方法或下方的步驟3。鯰魚擁有軟骨，可以直接交叉切成魚排。

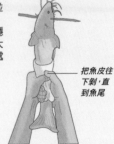

從魚鰓把魚吊起來

1 用樹枝穿過魚鰓，把魚固定好再開始處理。
■ 用刀子把頭部附近的魚皮劃開。
■ 劃開魚鰭。

2 把魚皮頂部和魚肉分離，並往下剝。
■ 你需要用雙手穩穩握緊，如果魚很大條，你可能要分段處理。

把魚皮往下剝，直到魚尾

3 把魚從樹枝上拿下來之後折斷脊椎，再把頭拔掉，內臟就會跟著流出來。
■ 去掉魚尾和魚鰭。

極限生存案例：海上漂流

有用的裝備
- 救生艇、救生衣、救生裝
- 集水裝備
- 太陽能蒸餾器或逆滲透機
- PLB
- 海上VHF無線電
- 急救包、防曬油、太陽眼鏡
- 地圖、指南針、GPS
- 求生包、野外刀
- 手機或衛星電話
- 雨衣或露宿袋

1972年，羅伯森家一家五口在太平洋漂流38天成功存活。當時他們的環球航程已展開十八個月，但13公尺長的雙桅帆船「盧賽特號」卻不幸沈船。

1971年1月27日，羅伯森一家從英格蘭費爾斯展開旅程，父親道格負責掌舵，船員則是母親琳恩、以及他們的孩子安妮、道格拉斯、雙胞胎尼爾和珊蒂。一家人安全行過大西洋和加勒比海，安妮也在巴哈馬群島下船。但是在1972年6月15日，他們於加拉巴哥群西邊約320公里處發生意外。有一群殺人鯨撞擊帆船，造成船身受損、無法修補。

盧賽特號快速往下沉，已經來不及發出求救訊號，一家人只好趕緊準備充氣救生艇，並將其綁在3公尺的小船「艾納米爾號」上，同時製作臨時船帆，把艾納米爾號當成拖船使用。他們往北朝赤道無風帶航行，在途中以防水布蒐集雨水和捕魚，還生吃了一些肉類，並把剩下的曬乾當作存糧。

> **"一群殺人鯨撞擊帆船，造成船身受損、無法修補。"**

16天後，救生艇損壞，一家人只好來到艾納米爾號上，並把救生艇的殘骸當成避難所遮蔽，同時協助雨水蒐集。接下來三週，他們利用風向和洋流往東北方的中美洲航行，也建立足夠的補給，以提供到岸邊所需的額外體力。幸運的是，最後沒有走到這步。7月23日，一艘日本漁船看見信號彈，救起了一家人，他們的苦難終於結束。

該做什麼

你是否面臨危險？ +

← 否　是 →

評估你的處境
參見P234至P235

**是否有任何人知道
你可能失蹤或你的位置？**

← 否　是 →

你有辦法聯絡外界嗎？

← 否　是 →

你能在原地存活嗎？ *

← 否　是 →

**你必須
移動** **

**你選擇
留下** **

- 如果是團體行動，試著協助其他遭遇危險的人
- 為棄船的可能性作準備，並試著往陸地或港口航行
- 分派任務
- 確保救生衣和救生艇隨時都能使用。

如果沒人知道你失蹤或你的位置，那你必須運用手邊所有方法，通知他人你的困境

你將面對為期未知的求生期，直到其他人發現你，或你找到救援

有條不紊地棄船，使用所有救生艇。登上救生艇時永遠試著保持乾燥，並用繩索救人。務必遵循救生艇內側印的「立即行動」指示

讓自己脫離以下的危險：
沈船：你需要水、施放求生信號、防止溺水和躲避惡劣天氣的防護
動物：試著不要激起水花，因為這會吸引鯊魚
受傷：穩定傷勢、施以急救

如果你真的失蹤了，那麼幾乎肯定會有搜救團隊出動

如果你有手機或衛星電話，讓他人知道你受困了；如果你的情況嚴重到需要緊急救援，而且你帶著PLB，那也可以考慮動用

運用求生四大基本原則：防護、地點、水分、食物

應該做

- 放下浮標，這樣比較不會亂漂
- 製作食物、飲水、裝備清單，開始配給物資
- 準備集水裝備，例如太陽能蒸餾器和逆滲透機
- 躲避惡劣天氣如豔陽、強風、海水
- 如果沒有救生艇，就圍成一圈，小孩在中間；如果只有一個人，就採取能減少熱量散失的HELP姿勢
- 蒐集所有能增加浮力的物品，或是用塑膠袋和瓶子蒐集空氣，然後綁在衣物上

應該做

- 確保搜救團隊了解你的處境，情況改變時也務必更新相關資訊
- 做好棄船準備，打包救生衣和合適的衣物
- 確保你知道如何操作求生裝備，並隨身攜帶基本的求救工具，包括手電筒和哨子，還有塑膠水瓶
- 讓船隻保持可供救援的狀態，清理甲板上的雜物，如果救援是直升機，也準備好降下船帆
- 製作裝備清單、配給物資

不該做

- 別在船沉定了之前就割斷纜繩，船隻會是搜救人員優先尋找的目標
- 別飲用海水，這只會讓你脫水
- 別吃任何東西，除非你有足夠的飲水可供消化——魚類富含蛋白質，需要大量水分才能消化

不該做

- 別忘記吃暈船藥，嘔吐會讓你脫水，而且會很不舒服
- 別忘記穿求生裝備，並確保每個人都知道怎麼操作
- 別在搜救人員抵達時質疑對方，應照他們說的做，他們知道自己在幹什麼

+ 除非必要，否則千萬不要棄船，搜救團隊會優先尋找船隻。有辦法時盡量使用船上的裝備，離開前也記得蒐集好重要物品，以提高獲救機率。
*如果你無法在原地存活，但也因為傷勢或其他因素無法移動，你必須盡你所有求救。
** 如果你的處境改變，例如你邊「移動」邊求援，然後找到一個合適的存活地點，重新考慮上述的「應該做」和「不該做」。

捕捉動物

雖然有機會的話,你應隨時準備好拿下靜止的獵物,但設陷阱捕捉小型動物仍是比直接獵捕更容易——不用那麼多技巧,也不需耗費太多力氣,同時你還可以去做別的事。圈套便是最簡易的陷阱。

製作圈套

你可以直接購買不同強度的現成不鏽鋼圈套,一端是可以移動的線圈或圈眼,另一端則是固定的線圈。多數的求生包裡也都會有一段銅線,可以拿來製作圈套。

1 決定圈套的強度(參見下方),並使用2倍或4倍的金屬線。
- 把線繞過樹枝,放在地上,然後把較鬆的那端繞在另一根樹枝上。
- 旋轉第二根樹枝,直到兩端纏緊,成為一團粗線圈,之後拿掉樹枝。

替代材料
吉他弦適合製作圈套,本身就已擁有「收緊端」,也可以使用天然繩索。

把較鬆的那端擺在手上的樹枝下

兩腳踩穩樹枝固定

繞在地上樹枝的那端形成「收緊端」

用另一隻手旋轉樹枝,直到線圈纏繞好

圈套強度

多數求生包中的單線圈並不足以抓住你想捕捉的大部分動物。你會需要纏上2倍或4倍的金屬線,以增加強度。

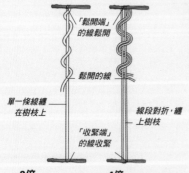

「鬆開端」的線鬆開

鬆開的線

單一條線纏在樹枝上

「收緊端」的線收緊

線段對折,纏上樹枝

2倍
2倍的金屬線足以抓住松鼠大小的動物。

4倍
4倍的金屬線足以抓住兔子大小的動物。

宰殺兔子

除非你是專家,否則想藉由抓著兔子頭部、拉著腿部來扭斷兔子的喉嚨,可能會非常困難,而且這樣會使其髖部脫臼,徒增痛苦。最好的方法是用堅硬的樹枝敲擊兔子的喉嚨背面。兔子死亡時眼睛會馬上變得混濁。

眼觀四面、耳聽八方

要成功獵捕動物，你必須先決定目標。要達成這點，你必須先知道附近有什麼動物，以及其具體位置。獵物會使用敏銳的感官協助逃跑，所以你也得靠自己的感官找到牠們。尋找所有和動物有關的跡象，包括地上和樹上。運用你的耳朵，就算看不見，你也可能聽得見獵物。

應注意的跡象：

- 移動路徑和足跡
- 糞便
- 咀嚼或摩擦過的植被
- 飲食和飲水區域
- 巢穴和休息地

松鼠陷阱

製作數個雙線圈套，線圈直徑8公分、固定部分的金屬線則長30公分。綁在長樹枝上，最低處離地至少60公分。如果你捕到一隻松鼠，先不要靠近，因為其他松鼠會前來調查。

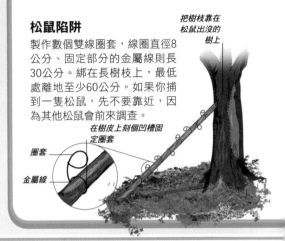

把樹枝靠在松鼠出沒的樹上

在樹皮上刻個凹槽固定圈套

圈套

金屬線

2 製作圈套，將鬆開端穿過收緊端。移動線圈大小不會改變，所以不會卡在動物的毛皮上，也能避免動物在掙扎時整個圈套收緊。

- 使用普魯士結（參見P210）在固定線圈上綁一段繩索。

收緊端的移動線圈

使用金屬線代表圈套不易變形

鬆開端的固定線圈

3 設立圈套前，先在地底埋幾個小時，或是用火燒幾秒鐘，以消除人類的氣味及磨平表面。

- 不要浪費圈套，務必把圈套設在動物的移動路徑上，多放幾個。
- 使用樹枝吊起圈套，也可以把樹枝彎成弧形支撐。

4 不要干擾或經過移動路徑，你的氣味可能會警告動物。用植被遮蔽支撐架構，也可以當成漏斗，誘使動物通過圈套。

- 使用冬青或其他有刺灌木等天然植被，在圈套兩側形成漏斗。
- 漏斗能確保動物無法回頭，只能通過圈套。

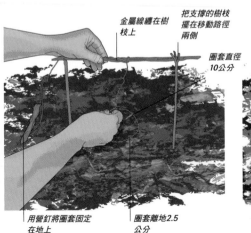

金屬線繞在樹枝上

把支撐的樹枝擺在移動路徑兩側

圈套直徑10公分

用營釘將圈套固定在地上

圈套離地2.5公分

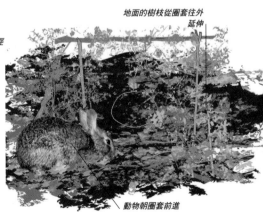

地面的樹枝從圈套往外延伸

動物朝圈套前進

武器和技巧

矛是最容易製造和使用的武器，但如果你有時間和材料，就可以製作更複雜的武器，不過這類武器會需要更多技巧才能使用。此外，學會其他基本技巧，包括如何捕捉昆蟲，在狩獵時也相當有用。

迴旋鏢

迴旋鏢擊中獵物的機率是矛的4倍，即便你沒有成功用尖端讓動物受傷，武器的重量至少也能打暈動物。隨身攜帶，以便在機會出現時馬上使用。

握著其中一端扔出去

重量足夠殺死或打傷兔子大小的動物

在樹枝上刻出凹槽

① 找2根5公分寬、45公分長的樹枝，在中央刻出方形凹槽，並把每一端磨尖。

② 把樹枝的凹槽組合在一起，並用傘繩或天然繩索綁緊。

③ 站著扔可以出更多力，瞄準動物的腿部。

嚙齒叉

叉狀樹枝可以捕捉巢穴中的小型哺乳類。把尖端插進洞中，碰到動物時就扭轉樹枝，直到刺穿毛皮，然後小心把動物拉出來。

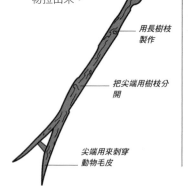

用長樹枝製作

把尖端用樹枝分開

尖端用來刺穿動物毛皮

彈弓

彈弓可以用來擊殺小動物。砍一段堅固的叉狀樹枝，並在叉狀兩端刻出凹槽。拿出求生包的橡皮管（參見P60至P61），穿過一片皮革或塑膠，接著把兩端綁上凹槽。在墊子上放上石頭，並把橡皮管往回拉以瞄準。

叉狀約長10公分

把手長約15公分

套索

套索可以用來抓蜥蜴、移動緩慢的哺乳類、或是停下的鳥類，用力拉以將套索套緊動物的脖子。使用金屬線或繩索製作套索（參見P216至P217）。打獵時務必安靜緩慢地移動。

挑一根可以支撐動物部分體重的堅固樹枝

套索要比動物頭部還大

簡易陷阱

螞蟻是群居動物，而且大多數都相當具有侵略性，誓死捍衛巢穴。螞蟻有刺，有些還會朝敵人噴出蟻酸。不過，如果小心獵捕，螞蟻仍是非常營養的佳餚。在北半球溫帶地區的夏季，可以食用山蟻的幼蟲。如果使用下方的技巧，就可以讓螞蟻自己幫忙蒐集好幼蟲。你可能會需要破壞蟻穴，但不要摧毀全部。

螞蟻大餐
螞蟻幼蟲用炸的吃起來像蝦子的口感。成蟻也是好吃的零食，哥倫比亞波哥大的電影院會販賣烤切葉蟻腹。

螞蟻把幼蟲搬到陰影的遮蔽下

戴手套保護手部

1 在蟻穴旁的乾燥地面鋪一塊防水布，然後把蟻穴、螞蟻、幼蟲移到防水布中央。

2 在防水布邊緣放幾根樹枝，然後往內折形成遮蔽，螞蟻會把幼蟲搬到陰影處。

3 一段時間後，再把防水布攤開，舀起看起來像肥厚白米的幼蟲。

捕捉昆蟲
許多會飛的昆蟲都可以食用，不過需要一點巧手才能抓到。如果你可以找到夠多數量的爬行昆蟲，像是螞蟻或白蟻，那也是一頓大餐。

釣白蟻
白蟻分布於熱帶和副熱帶地區，其中某些大量棲息在土和唾液建成的土丘中。如果有異物穿過牆面，白蟻會用有力的下顎反擊。

夜行性昆蟲
蛾等夜行性飛行昆蟲受燈光吸引。在樹枝間攤開白布，並將底部固定在一盆水上。接著在後方掛一盞手電筒，昆蟲會往白布飛然後掉進水中。

把樹枝插進巢穴，進入居住區域

白蟻會用下顎攀在樹枝上

綁緊角落以攤平布料

昏迷的昆蟲掉進水中溺死

1 砍下一段長、細、直的樹枝，削成光滑，慢慢插進白蟻丘。

2 拔出樹枝，把白蟻刮進容器中，可以炸或烤。

處理小型哺乳類

恆溫動物死後，跳蚤和蝨子等寄生蟲就會離開身體，如果情況允許，在處理及烹煮前先讓屍體冷卻一下。氣候炎熱的話，就放置在陰涼處，但也不要放太久變得太冷，溫熱時比較好剝皮。

兔子大小的哺乳類

以下介紹的方法適用於所有兔子大小的有皮哺乳動物上。開始清理內臟前，先抓住前腳，然後慢慢從胸部朝腸子往下擠，將尿液排出，務必確保尿液是往外噴。你也需要清掉所有分泌氣味的腺體，通常位於前腳或肛門附近，以防氣味汙染，特別是處理臭鼬時。

> **警告！**
> 兔子和嚙齒類可能會感染兔熱病，人類感染可能致死。如果皮膚上有傷口，就不要赤手接觸這類動物。假設沒有手套，處理前就先在手上抹肥皂，處理完後再洗手。這種細菌無法耐高溫，把肉煮熟再食用。至於影響兔子黏液腺的黏液瘤症，則是對人類無害。

清理內臟

動物屍體的任何部分都不應浪費。如果你的營地離水源很近，就可以留下內臟當成魚餌。小心移除內臟，若健康就可食用，蒼白或帶斑點則扔掉。肝臟富含重要維他命和礦物質，非常容易料理，應該趁新鮮吃，但記得先從中間割下膽囊。在多數哺乳類中都由脂肪圍繞的腎臟，也是重要的營養來源。

1 把動物背朝下放在乾淨的平面，例如松枝上，頭朝自己。用刀尖在腹部開個小洞，注意不要刺穿臟器。

割之前先用手捏起毛皮

> **警告！**
> 兔子很好料理，但兔肉缺少脂肪和維他命，如果你完全只吃兔子，身體會運用自己的維他命和礦物質來消化，並以糞便方式排出。假設沒有適時補充，你很快就會開始腹瀉，然後變得又餓又虛弱。吃更多兔子只會讓情況越來越糟，最後你會餓死，因此飲食中也要有一些蔬菜和油脂。

2 從洞口將毛皮剝開，兩手各插進一隻手指。

3 剝開腹部，露出臟器，把臟器和心、肝、腎一起清除。繼續剝皮前記得洗手。

剝皮

如果你想留下毛皮作其他使用，比如說製成手套，那剝皮時就小心為上。毛皮也必須曬乾，盡量攤平，然後放在太陽下或掛在火堆邊風乾。抹上灰燼也能加速風乾過程。

手套式剝皮

針對大約兔子體積的動物，比較好的剝皮和處理方式是把後腳掛在樹枝上，這樣就不會碰到骯髒的地面。

- 如果手邊沒有刀子，就折斷前腳底部，用骨頭的尖端來剝皮。
- 清掉內臟後劃開腳掌附近和後腳間的毛皮。
- 把毛皮往下朝頭部剝。
- 你想要的話，可以直接連頭皮一起剝，不然就直接把頭砍掉。

用手指壓好肌肉

① 從肚子開始，將腹腔附近的毛皮和肌肉分開。應該很好撕，撕到底後就換另一邊。

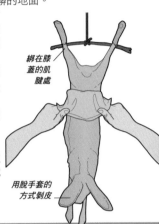

綁在膝蓋的肌腱處

用脫手套的方式剝皮

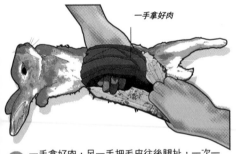

一手拿好肉

② 一手拿好肉，另一手把毛皮往後腿扯，一次一邊，這樣後腿和臀部處就處理好了。尾巴就直接砍掉，同時清除散發氣味的腺體。

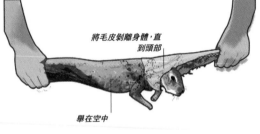

將毛皮剝離身體，直到頭部

舉在空中

③ 抓住後腿，將毛皮往前拉，剝好兩隻前腿。把毛皮拉到脖子處，然後把頭砍掉，最後清洗身體殘餘的毛皮。

剝松鼠皮

松鼠肉質細嫩好吃。剝好皮後，可以直接整隻插在樹枝上烘烤，也可以切成肉塊燉肉。大松鼠可以餵飽兩個人。

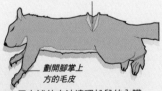

注意不要割到肉

劃開腳掌上方的毛皮

① 用上述的方法清理松鼠的內臟。劃開腳掌附近的毛皮，接著劃開背中間的毛皮。

毛皮應該很好剝

② 在開口兩側各插進兩根手指，剝開毛皮，最後清洗殘餘的毛皮。

處理大型哺乳類

所有大型哺乳類都可以食用，但不要吃北極熊的肝和有鬍鬚的海豹，因為含有過量維他命A。野生動物有時會感染線蟲，如果你生吃或是沒煮熟，就會感染寄生蟲，務必要煮熟再吃。

> **警告！**
> 接近獵物時務必小心，動物可能一息尚存。可以用樹枝的尖端或槍口碰觸動物的眼睛，檢查其死活。就算動物已經失去意識，如果還活著就會眨眼。務必直接就地剝皮、清理內臟、肢解，你不會想要鮮血的氣味將掠食者或食腐動物吸引到營地。

事前準備

移動麋鹿等大型動物相當費力，如果你只有一個人，就直接在地上處理。假設是團體行動，而且情況也允許，最好可以把動物從後腿的跗掛在樹上，這樣比較好放血，也較容易剝皮、清理內臟。如果找不到合適的樹，就搭個支架。

放血

放血在保存肉類和去除腥味上非常重要，也能讓屍體冷卻。從兩端的耳朵劃開喉嚨放血。血富含維他命和鹽等礦物質，如果可以的話，就用容器蒐集起來，可以加進燉肉中。記得把容器蓋好以避免蒼蠅，同時協助冷卻。

剝皮

如果你想保留毛皮，最好在清理內臟前就剝好皮。從喉嚨往尾巴割開腹部的毛皮，繞過性器官，再從四肢上方割到腹部。把整張毛皮剝下屍體，必要時也切斷連結的組織。如果你是在地上剝皮，而且也不需要毛皮，可以用皮墊著肉，等肢解好再拿開。

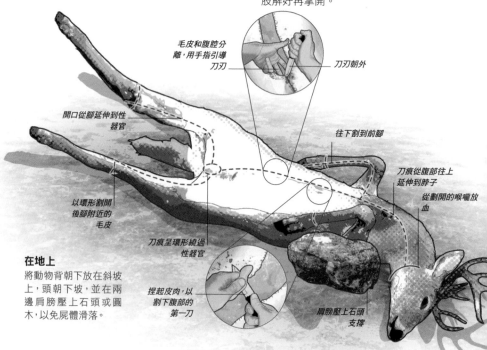

毛皮和腹腔分離，用手指引導刀刃

刀刃朝外

開口從腳延伸到性器官

往下割到前腳

刀痕從腹部往上延伸到脖子

從劃開的喉嚨放血

以環形割開後腳附近的毛皮

刀痕呈環形繞過性器官

捏起皮肉，以割下腹部的第一刀

肩胛壓上石頭支撐

在地上
將動物背朝下放在斜坡上，頭朝下坡，並在兩邊肩膀壓上石頭或圓木，以免屍體滑落。

清理內臟

以下的方法是從背部清理內臟。檢查心、肝、腎是否有寄生蟲的蹤跡，若器官健康，可以留下來食用。要是肝出現斑點就表示不新鮮，可丟掉所有臟器，煮肉來吃就好。

1 先捏起胸骨附近的皮肉，以免戳破臟器，再劃出可以插進2根手指的切口。
■ 用手指引導刀子，往前切，接著繞過肛門，刀刃朝上。

切開覆蓋胸骨的肌肉

2 如果有的話就用鋸子，切開外層的肌肉和胸骨，打開胸腔。

3 用刀子切開分隔胸腔和腹腔的橫膈膜，盡可能接近脊椎。
■ 取出肝臟，小心不要刺破中間的膽囊。

肋骨

健康的肝臟呈深紅紫色

4 往上切開胸腔，割斷氣管和食道。用一手拿著，然後取出整組臟器。
■ 檢查肛門沒有糞便，如果看不到就把手伸進去。

切斷臟器和身體連結處

抓著肺頂部取出

留下內臟

如果你有辦法搬運，就把內臟、生殖器、腺體裝在密封容器中帶回營地，可當成魚餌。也可留下腸胃附近的脂肪用於料理。

肢解

大型動物要切成小塊才能搬回營地，肢解去骨可以減輕重量。處理好的肉記得裝好或蓋好，保持衛生、避免蒼蠅，天氣炎熱的話就放在陰影下。身體的結構視不同動物而定，不過通常後腿和臀部的肉最好。

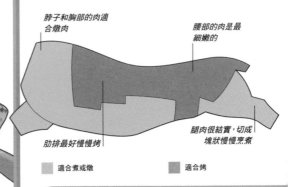

脖子和胸部的肉適合燉肉

腰部的肉是最細嫩的

腿肉很結實，切成塊狀慢慢烹煮

肋排最好慢慢烤

■ 適合煮或燉　　■ 適合烤

使用毛皮

可以的話就留下毛皮，風乾後會變很輕。可以當成毯子或製成衣物，也非常適合製作繩索，肌腱也是（參見P140）。

製作皮革

清理毛皮最好的方式就是攤開在支架上，接著用打火石或骨頭小心刮下脂肪和殘餘的肉。除了水牛之外，所有哺乳類都有足夠的腦漿可以製皮。把腦漿和溫水混合，接著塗在沒有毛的那面上，靜置24小時風乾。

盡量攤平毛皮

穿繩索的洞遠離毛皮邊緣

處理其他動物

尋找下一餐時，應該將所有動物納入考慮。和其他動物相比，無脊椎動物不僅數量更多、分布更廣，獵捕和處理也較不費力。爬蟲類和兩棲類也是重要的營養來源。

為了生存

吃蛆或蚱蜢可能不太吸引人，但在生死關頭時，大膽嘗試也非常重要——不要忘記在某些文化中，這類生物如果經過妥善處理，也是一道珍饌。話雖如此，確實還有是有些動物比較不好吃，這時便可以剁碎加入燉肉中。

蛞蝓、蝸牛、蟲子

不要吃蛞蝓，因為蛞蝓常以有毒真菌維生。食用蝸牛的話，可在烹煮前24小時讓其挨餓，或餵食野生大蒜等安全食物讓其清腸。蝸牛可水煮或直接連殼烤，噴汁就表示熟了；不可食用海生蝸牛和外殼鮮豔的陸生蝸牛。所有蚯蚓也都可食用，先泡在鹽水中清洗再烹煮，必要的話也可生吃。

可以食用的昆蟲

昆蟲富含蛋白質，是非常好的緊急糧食。避開所有多毛、顏色鮮艷、散發臭味的昆蟲和幼蟲，同時也避開會螫人或咬人的成蟲，如果小心一點，螞蟻跟蜜蜂是可以吃的。除了甲蟲等擁有硬殼的昆蟲，多數昆蟲都可以生吃。

會跳的昆蟲

蚱蜢和蟋蟀腿部肌肉發達，多數煮過後都很好吃，但不要吃顏色鮮豔的。清掉觸鬚、翅膀、腿部的刺，烤熟以殺掉寄生蟲。

木蠹蛾幼蟲

木蠹蛾幼蟲時來自澳洲灌木的營養佳餚，可以生吃，若在火上快速烤一下，吃起來就會像炒蛋。象鼻蟲的幼蟲也可以這樣料理。

肥肥的白蟲富含蛋白質和鈣

兩棲類和爬蟲類

所有蛙屬蛙類也都可食用，剝皮之後可烹煮或用烤的，最好吃、肉也最多的部位是後腿。不要碰觸或食用蟾蜍以及顏色鮮艷的熱帶蛙類，因為許多皮膚分泌物都含劇毒。蜥蜴和蛇是非常好的蛋白質來源，要先剝皮、清除內臟，小隻的可插在樹枝上烤，大隻切成小塊用煮的。除了蛇頭要砍掉以外，蛇的所有部位都可以吃，味道嘗起來像雞肉。

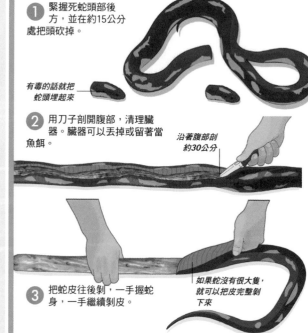

❶ 緊握死蛇頭部後方，並在約15公分處把頭砍掉。

有毒的話就把蛇頭埋起來

❷ 用刀子剖開腹部，清理臟器。臟器可以丟掉或留著當魚餌。

沿著腹部剖約30公分

❸ 把蛇皮往後剝，一手握蛇身，一手繼續剝皮。

如果蛇沒有很大隻，就可以把皮完整剝下來

處理螃蟹

避開強壯的鉗子，可以的話就把鉗子綁起來。要殺螃蟹可以把牠泡在沸水中，或捅眼睛和殼及身體的連接處。烹煮大約15分鐘。

鉗子含有多汁的白肉

刀插進眼睛中間

胃囊位於眼睛中央

柔軟的肺和腮

上層擁有細膩的棕肉

① 把煮好的螃蟹背朝下放好，折斷腳和鉗子，裡面都有肉，可以用石頭敲碎。

② 把刀刃插進蟹殼撬開，然後剝開下層。

③ 清掉所有綠色的物質、肺、腮、胃，這些部位都有毒，然後把肉刮出來。

貝類

你可以在溪流、湖中、海岸找到貝類，但避開漲潮時不會碰到水和汙染源附近的海貝。採集時貝類應該要是活的——淡菜等雙殼貝遭到敲打會緊閉，帽貝等單殼貝則是會緊緊攀在岩石上。貝類必須立即烹煮食用。

如何撬開牡蠣

牡蠣富含維他命和礦物質，如果要生吃，就拿把鈍刀插進牡蠣殼較厚較尖的那端撬開。緊要關頭時還是煮熟比較安全，殼打開後再煮5分鐘，殼沒打開的不要吃。

> **警告！**
> 夏季時應避免熱帶淡菜，因為可能有毒，極區和副極區海岸的淡菜則是全年有毒。淡菜中毒的症狀包括嚴重噁心、嘔吐、腹瀉、胃痛、發燒。

蝦子、螃蟹、龍蝦

蝦子和明蝦等小型甲殼類要在沸水中煮5分鐘，大型甲殼類，像是某些螃蟹和龍蝦，則需要煮長達20分鐘，也可以插在樹枝上烤。

務必小心，殼可能很利

切斷連結殼的肌肉

煮熟時殼會變成粉紅色

樹枝斜插在火堆附近的地面

抓鳥

抓鳥有很多方式,包括圈套、網子、隧道、籠子,也可以用套索或投擲性武器。訣竅在於觀察牠們的行為,並依此調整技巧和誘餌。你必須找到鳥巢、覓食地點、飛行路徑。

> **警告!**
> 鳥蛋很好取得,特別是在地面上築巢的鳥類,像是海鷗。此外,在許多地區偷鳥蛋都是違法的,只有在緊急情況下才能這麼做。

地面上

如果使用正確的誘餌,就能把鵪鶉等野鳥和烏鴉等好奇的食腐動物引進陷阱中。具遷徙性的水鳥,比如鴨和鵝,會在夏末換毛,那時比較好抓,因為牠們飛不走。

隧道陷阱

隧道陷阱可以用來抓野鳥,牠們的羽毛堅硬、朝向同個方向,且要大力才能折斷。鳥類要逃出陷阱時,羽毛會卡在洞壁中。
- 在地表附近挖一條接近水平的漏斗狀隧道。
- 擺上種子或漿果等誘餌,一路至隧道深處。
- 鳥類啄食誘餌時,就會進入隧道,然後卡住。

鳥類跟隨誘餌　　　　　　　　隧道底部狹窄

4形陷阱

這種陷阱可以捕捉在地面附近覓食的鳥類或兔子大小的哺乳類,動物不會死掉或受傷,你可以決定什麼時候才要趁新鮮殺來吃。「4形」就是用來將籠子罩住動物的機關。

製作機關

製作3根有凹槽的樹枝(一根當誘餌、一根筆直、一根釋放),並以下方的方式連接。

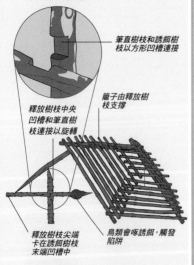

筆直樹枝和誘餌樹枝以方形凹槽連接

籠子由釋放樹枝支撐

釋放樹枝中央凹槽和筆直樹枝連接以旋轉

釋放樹枝尖端卡在誘餌樹枝末端凹槽中

鳥類會啄誘餌,觸發陷阱

製作籠子

將短樹枝和長樹枝交錯,並綁好末端,製作金字塔形樹枝。把籠子擺在誘餌上方。

飛行中

可以在飛行路徑上的樹木之間架設精細的網子,以捕捉飛鳥。丟擲流星錘會需要更多技巧,原理是透過旋轉的繩索纏住鳥類。

製作流星錘

用反手結(參見P143)把3條1公尺長的繩索在末端8公分處綁在一起。再找3顆200克重的石頭,用布包好,並綁在繩索另一端。

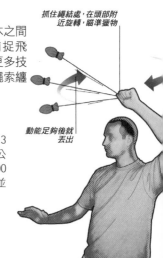

抓住繩結處,在頭部附近旋轉,瞄準獵物

動能足夠後就丟出

鳥巢中

鳥類是習慣的動物，通常每晚都會待在相同的鳥巢，比如樹枝間，以躲避地面的掠食者。天黑後鳥類就不太移動。此外，許多鳥在孵蛋時也會比較好抓，只要你找到鳥巢，就知道該去哪裡找鳥。然而，你應該只有在走投無路時才去動這些鳥的腦筋。

製作圈套樹枝

圈套樹枝是用來捕捉在樹上築巢的鳥。抓到後就趕緊把鳥取下，其叫聲和振翅會讓其他鳥察覺危險逃走。
▪ 製作數個單線圈套（參見P216至P217），線圈直徑約2.5至5公分，視鳥的大小而定。
▪ 將圈套密集擺放在樹枝上，並在樹枝上刻出凹槽以固定，線圈朝上。
▪ 把樹枝綁在鳥類築巢的樹上。

圈套會在鳥停留時抓住牠們

樹籬陷阱

這種陷阱適用於抓鴨子，鴨子日間常常會到岸上曬太陽，夜間則是築巢。牠們偏好小型島嶼，以躲避掠食者。
▪ 砍幾段細枝，製作雙線圈套（參見P216）。
▪ 把圈套擺在水邊附近，並彎在一起，形成重疊的樹籬，圍繞整座島。
▪ 如果你只有幾個圈套，就擺在鴨子移動的路徑上。接著在圈套之間擺放圓木，如此便能迫使鴨子通過圈套。
▪ 在每個樹籬中央掛上圈套。

雉雞叉

雉雞晚上會在樹上築巢，通常也會回到同一個巢，而且入夜後就不會離開。要抓睡著的雉雞，就把竿子舉到牠面前，雉雞會醒來啄金屬片。頭部穿過線圈後就拉緊繩子，這樣圈套就會套在雉雞的脖子上。

銀箔或閃亮的紙

把圈套的線圈用很好拉斷的材質綁在叉狀上

樹枝綁在竿子上

繩子穿過線圈

製作竿子

砍一段叉狀長樹枝，在V形處綁上另一根樹枝，然後貼一塊銀箔。再把圈套的線圈綁在叉狀處，然後沿著竿子穿過線圈綁上繩索。

重疊的樹籬

圈套直徑約5公分

圈套的線圈碰觸地面

處理鳥類

野鳥和水鳥是最常食用的野生鳥類,只要妥善處理,所有鳥類都可以吃。剝皮是最快取得肉的方法,但這會失去表皮的營養價值。如果你有時間,最好還是拔毛吧。

事前準備

如果你抓到鳥後鳥還沒死,你會需要幫牠作個了結,比如折斷脖子或割斷喉嚨(了結野鳥最有效的方法可以參考下方)。不管你用什麼方式處理,拔毛前都要先放血,確保在身體還溫熱時就拔毛。

> **警告!**
> 最好盡量避免食腐動物,像是烏鴉和禿鷹等,這類鳥類更有可能帶有蟲子,吃了也很容易感染。
> - 這類鳥類至少要烹煮30分鐘才能吃,以殺死病菌,這也會讓肉變軟。
> - 處理完鳥類後務必記得洗手。

了結野鳥

要快速人道地了結雉雞等野鳥,就把翅膀反折,用手抓住。接著用外套蓋住鳥頭安撫,這也能降低你被鳥爪或鳥喙攻擊受傷的機率。把鳥牢牢抓住,然後把一根60公分長的堅固樹枝放在地上。將鳥頭壓在樹枝下方,兩腳踩在頭的兩側,然後抓住鳥腿用力往上拉,這樣頭就會斷掉。

盜獵者的方法

盜獵者的快速取肉方法是把雉雞面朝下放在地上,頭朝向自己,兩腳各採在一隻翅膀上,然後抓住鳥腿往上拉。這個動作會把鳥腿及胸肉跟鳥身分離,之後用力抖動鳥身,抖出內臟。如果你手邊沒有刀子或尖銳物品,這是個取得鳥肉的好方法。

拔毛

這不是必要,但用熱水(不要用沸水)先把鳥燙個幾分鐘通常會讓羽毛比較好拔,不過水鳥和海鳥如果這樣做羽毛反而會變硬。注意不要燙太久,不然表皮就會變熟。

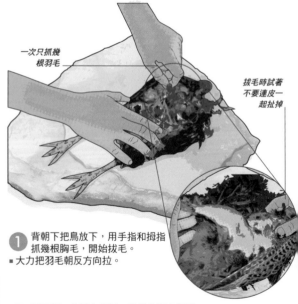

一次只抓幾根羽毛

拔毛時試著不要連皮一起扯掉

① 背朝下把鳥放下,用手指和拇指抓幾根胸毛,開始拔毛。
- 大力把羽毛朝反方向拉。

② 不要想一次拔太多根,這樣會把皮撕開。拔完正面換背面,將整隻鳥拔乾淨。
- 食腐動物(參見上方)以外的鳥類羽毛可以留下來當火種、魚餌、保暖。

額外收穫

可留下野鳥的嗉囊，用種子和漿果當誘餌，捕捉其他鳥類。如果鳥是母的，輸卵管裡還有蛋，也可以留下來吃。此外，假設鳥的心臟和肝臟狀態良好，也應該吃掉。如果看起來很老、長滿斑點、有寄生蟲的話就扔掉。

淡棕色

充滿光澤的深紅色

老肝

年輕健康的肝

清理內臟

清理鳥類內臟最常見的方式，便是從脖子取出嗉囊，然後從肛門取出其他臟器。緊急時使用的方法則是用刀子一路從喉嚨切開到尾巴，並把刀子伸進去，掏出所有臟器（參見下方）。如果你手邊沒有刀，也可以徒手扯開鳥身，並從胸腔摸到喉嚨。要掏出臟器則是從腹部進入。

把鳥從喉嚨切開到尾巴

1 用一手抓好鳥，胸部朝上，屁股朝自己。將刀尖插進喉嚨。
■ 一路往下切開至尾巴，小心不要刺破臟器。

3 用同樣方式拔腳毛，接著換翅膀。找出鳥的肘部，並切下翅膀下半部，拔翅膀上半部的毛。
■ 如果鳥頭還在，就把頭砍掉，砍越乾淨越好。

攤開翅膀，找出肘部

留下腸子等不能吃的臟器，可以當成魚餌

2 刀子伸進腹腔，掏出臟器，小心不要把蛋戳破。肝臟和心臟健康的話就留下來（參見左上方）。
■ 用冷水清洗鳥身，進一步處理前也先把手洗乾淨。

刀刃插進關節

用力敲

4 要砍斷腳，就先找到腳踝，把刀刃插進關節，然後用力往下壓。
■ 如果你處理的是大型鳥類，比如火雞，就用粗木棒敲擊刀刃，增強力量。

緊急狀況

緊急
狀況

你只有在獲救後才會成為生還者——這代表你要不是設法自救，就是獲得他人救援。有時你可以選擇是否要自救，但有時選擇權卻不在你。這有幾個可能原因：你可能迷路；受困於洪水或惡劣天氣等狀況；自己或隊員受傷，導致無法移動。在這類情況下，你的責任是要吸引注意，採用手邊現成或湊合的求救方式。千萬不要因為覺得丟臉尷尬就不求救——唯一重要的只有最後的結果，我永遠都寧願羞愧地活下來，而不是成為遺體！

關鍵在於事前準備——通知他人你的意圖和行程，這樣至少會有人擔心你怎麼還沒回來。此外，採用最適合你所處環境的求救方式，並了解如何求救，也能提高你的獲救

本節你將學會：

- 如何**辨識生存之敵**……
- **LEO**為何如此重要……
- 何時該**點燃木屋火堆**……
- **彩帶**不只聖誕節有用……
- **河馬打哈欠時該怎麼辦**……
- **雪崩**來襲時你**應跟隨雪崩方向**……
- 如何替**長褲充氣**……

機率。

在許多生死關頭中，最重要的決策都會是要選擇待在原地求救，或是移動到其他生存和獲救機率較高的地方。這將受很多因素影響，不過一般來說，我都建議待在原地。一般人很容易就會做出倉促決定，並試圖自救，結果只是把狀況弄得更糟。

對多數人來說，手機迅速成為重要的裝備。

生死關頭時，一通電話或一封訊息，可能是最快速、最簡易、最有效的方式，讓別人知道你陷入麻煩了。

求生信號：你可以快速傳送能夠協助搜救人員的重要資訊，包括你的處境、位置、身體狀況。傳送傷勢或周遭環境的照片，也能協助搜救人員決定重要事宜及充分準備。緊急狀況下，執法單位和政府機關也能追蹤和定位手機的位置。

訊號和電池壽命：手機雖然是重要的求生裝備，卻不是無堅不摧。其效能依賴的是訊號和電池壽命，在緊急狀況時，千萬不要把手機當成你唯一的求救裝備。

行動電源：耐用的小型行動電源可以幫手機充好幾次電，而太陽能行動電源在合適的條件下，則是能擁有源源不絕的能源。最好關閉所有不必要的耗電功能，以延長手機的使用時間。

> **自救**或**獲救**前，
> 你都還不是**生還者**。

評估處境

脫離立即危險後,評估你的處境並依此規劃。在這個最初階段,審慎思考相當重要——你現在做的決策,可能攸關生死。多數情況下,待在原地會是比較好的選項,但世界上沒有完全一樣的處境:狀況、環境、條件、個體,都會大幅影響決策。

求生策略

緊急狀況時,務必考量求生四大基本原則:防護、地點、水、食物。你的狀況會決定何者是最重要的。多數情況下,只要你不會因受傷或惡劣天氣遭遇進一步危險,就應專注於建造安全的避難所和求救上。縮寫為「SURVIVAL」的求生策略(參見下方)便提供了架構,協助你記得該怎麼做才能活命,進而獲救。

三的法則

求生時有個共同原則,就是許多重要時間限制都和三有關。記住「三的法則」能夠協助你決策,特別是在你受傷、有可能進一步受傷、因惡劣天氣遭受立即危險時。多數情況下:

- **3秒**是決策的心理反應時間。
- **3分鐘**是大腦在受到無法恢復的傷害前,不需氧氣能撐過的時間。
- **3小時**是你暴露在極端天氣中的生存極限。
- **3天**是你不喝水能撐過的時間。
- **3週**是你不吃東西能撐過的時間。

評估處境(S)	運用所有智慧(U)	記住你的位置(R)	擊敗恐懼(V)
■首先評估周遭環境、身體狀況、裝備的詳細情況。 ■如果是團隊行動,可以分派任務和責任,記住你的決策將影響到所有人。	■面對真正的生死關頭,多數人要不是透過訓練(自動執行訓練成果),就是透過直覺(自動執行大腦和身體的反應)反應。	■在所有緊急情況中,知道自己的位置都會帶來幫助,這樣才能做出最佳決策,決定接下來該怎麼做,又要去哪。	■恐懼和恐慌是可怕的敵人,擁有因應和預防的知識及訓練可說非常重要,以免情況越來越糟。
■周遭環境:所有環境都有其特色,又熱又乾、又熱又濕、寒冷、開闊、封閉,根據如何適應環境進行決策。 ■裝備:評估自身的裝備,並思考在眼前的情況下,如何善加利用。 ■身體狀況:遠離危險,檢查傷勢,必要的話就施以急救。記得生死關頭的創傷和壓力,會導致你忽略或不自覺無視自己的傷勢。	■不管發生什麼事,都要用冷靜理智的角度去評估你的處境,求生需要審慎思考和計畫。 ■如果你倉促行動,可能會忽略重要因素、失去重要裝備、或是把事情搞得更糟。「欲速則不達」最適合用來形容生死關頭。 ■傾聽潛意識的求生本能和感覺,並學習在收到警告後反應。	■了解自己精確的位置,可以釐清你是否容易獲救,或需要自救。你也會了解眼前的難關、是否要待在原地、哪邊最適合施放求生信號。 ■如果你有緊急行動計畫(參見P24至P25),就會有人知道你的大略位置,以及你何時回來。 ■把精力放在確保搜救人員出動後,你已經架設好求生信號。	■不受控制的恐懼和恐慌將摧毀你理性決策的能力,讓你依據感覺和想像行動,而非實際情況和你的能力。此外也可能把你的能量榨乾,進而引發其他負面情緒。 ■如果是團體行動,你的反應可能對他人產生直接影響,正面反應可以促進生產力和動機,負面反應則是會破壞信心和士氣。

生存之敵

生死關頭時，有7個可能和你作對的「生存之敵」。多數情況下，你都能透過事前了解其影響來因應，一個牢記的好方法便是「準備好面對這些惡化因素」（Be Prepared To Face These Hostile Factors，BPTFTHF）這類口訣。

無聊和孤獨（B）

無聊來襲時，你會變得悶悶不樂，並失去解決眼前困境的能力，所以務必保持繁忙。孤獨則是用你的目標壓垮你，將導致無助感。

痛苦（P）

如果你受傷了，不要忽視痛苦。務必注意微小的傷勢，因為很可能會變成影響你生存的大問題。保持正面的心態和繁忙，可以讓你轉移注意力。

口渴（T）

口渴表示身體缺水，而且身體有可能在口渴前便已脫水。永遠比脫水還早一步，而不是被迫面對。以適合所處環境的方式，優先處理用水需求。

疲倦（F）

疲倦會讓你犯錯，頂多讓你感到挫敗，但也有可能導致受傷或死亡。危急關頭時，你不太可能可以有效補充消耗的能量，因此所有事又會變得更困難。千萬不要低估妥善休息對身心狀態的重要性。

溫度（T）

生死關頭時，溫度是相當重要的因素，可能會受風、雨、濕度影響。你應該按照所處環境穿著，並時時留意溫度相關跡象和症狀，包括脫水、失溫、熱衰竭、中暑（參見P272至P273）。

飢餓（H）

在短期狀況（1到5天內）下，食物都不是最重要的，你可以透過喝水和調配工作步調，不要太累，來抵消消耗的能量和體力。然而，如果能在不需消耗太多能量的情況下獲得食物，那也要好好把握。

恐懼（F）

恐懼是身體最棒的求生工具之一，可以刺激你，讓你準備好反應。只要好好控制，恐懼就能帶來好處，而生死關頭時控制恐懼的關鍵便在於擁有知識。

隨機應變（I）	重視生命（V）	入境隨俗（A）	學習基本技能（L）
▪ 真正重要的技能便是了解眼前需要什麼，並隨機應變解決問題。你是否擁有活命所需的技能和知識，同時也能積極求救呢？	▪ 某些沒有經過訓練，也沒有裝備的人，仍是從最凶險的情況中生還，而在許多情況下，這都只是因為他們擁有求生意志，並拒絕放棄！	▪ 無論你是在什麼環境中求生，當地人和野生動物一定都已適應了環境，才能生存。	▪ 學習基本技能可以提高你的生存機率。少了訓練，你的生存就全依賴運氣，這絕對不是最好的開始，「運氣是留給準備好的人」。
▪ 你一開始可能擁有所有所需的裝備，但裝備會不見、壞掉、磨損，因而隨機應變的能力，將代表求生狀況相對舒適和徹底悲慘的差異。 ▪ 多方思考，比如卡在一側岩壁的攀岩者沒辦法求救，最後使用照相機的閃光燈來和救援直升機聯絡。要能隨機應變、度過困境！	▪ 戰俘的故事常常會提到他們的求生信念，包括宗教信仰、思念家人和朋友、不願讓敵人獲勝的決心。雖然只有求生意志可能不太夠，但在生死關頭中仍是相當重要。 ▪ 務必記住，對不同個體、不同文化來說，苦難代表不同意義，這很有幫助。 ▪ 求生就是面對苦難和擁有求生意志。如果沒有求生意志，那麼空有知識和裝備也不夠。	▪ 觀察當地人的穿著和行為：在炎熱的國家中，他們會將體力活留到一天中最涼爽的時間，並從容緩慢地工作，以減少排汗、保存水分。 ▪ 如果你是在沙漠中，觀察動物遮蔭之處，沙漠動物多為夜行性，日間會躲在地底，也能學習取水技能。 ▪ 如果你在叢林中，動物突然安靜時務必特別注意，或趕緊離開現場——危險通常已在角落。	▪ 事前準備是生存的關鍵：充分了解你要前往的環境、熟悉所有裝備、練習基本技能，直到其成為第二本能。完善的準備能夠協助你對抗未知的恐懼，並帶給你自信，面對可能發生的所有生存挑戰。

吸引救援

要成功生還，就必須自救或獲救。如果你沒辦法自救，無論是因傷勢、迷路、惡劣天氣，就必須以求生信號吸引注意，包括透過自行攜帶的裝備和臨時湊合的。

求生信號

求生信號能救你一命，務必了解如何施放。搜救直升機可能只會經過一次，你只會有幾分鐘的求救時間，一定要很果斷。

運用衛星

PLB 啟動後，會向2個相輔相成的衛星系統 LEOSAR 和 GEOSAR 發送無線電求救訊號，即所謂的「COSPAS-SARSAT」系統。訊號接著會轉傳給最接近的搜救調派中心。PLB 使用的頻率主要是 406MHz，軍方也會使用234.5MHz和282.8MHz。

吸引注意

生死關頭時，你必須有效施放求生信號以吸引注意，可以參考以下的三大原則：

■ **吸引**：挑選吸引注意力機率最高的地點，例如空地或高處。小心施放信號，以使偵測範圍達到最廣，信號越醒目越好。

■ **維持**：你必須維持信號和搜救人員的注意，直到他們表示已經看到你。試著透過 May Day 訊號和 Help 訊息（參見P237至P241）發送一些重要資訊，比如你需要的協助、受困人數和其狀態等。

■ **引導**：無論使用什麼求生信號，搜救人員發現你之後，你都要盡可能將他們引導到你的所在位置，如果可以通話更好。此外，若你打算移動，也記得留下訊息，並標明日期和準確的細節。

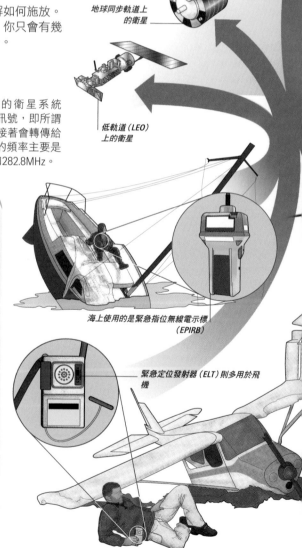

地球同步軌道 (GEO)上的衛星

地球同步軌道上的衛星

低軌道 (LEO) 上的衛星

海上使用的是緊急指位無線電示標 (EPIRB)

緊急定位發射器 (ELT) 則多用於飛機

手機和無線電

旅行時務必攜帶手機或衛星電話（參見P43），這在緊急狀況下非常重要。如果是出海，就攜帶海上VHF無線電，以聯絡搜救人員。

手機和衛星電話

無論你位在地球的哪個角落，都可以租用或購買連結當地網路的手機。挑選擁有GPS的款式，以調整和追蹤你的位置，也要有相機，這樣才能傳送位置和傷勢的照片。也可以使用和Iridium衛星電話系統連結的衛星電話，該系統使用的66個低軌道衛星範圍涵蓋全球，包括海洋、空中航線、極區。

海上VHF無線電

所有大型船隻和多數小型動力船隻都配有海上VHF無線電，這類手持裝置可以在156MHz到174MHz的頻率間收發訊息，通常是在第16頻道，即國際求救和搜救頻道，有些地區也可以用第9頻道。無線電使用的電力介於1至25瓦間，在大船和高山天線間的傳輸範圍最遠可達110公里，海平面上的小船間則是9公里。VHF無線電應該要能防水、擁有浮力、隨時充好電，發訊和收訊時也務必遵照相關指示。

要留要走？

你必須決定要待在原處或移動到獲救和自救機率更高的地點。如果打算移動，記得：
- 隨身攜帶求生信號。當你只有幾秒鐘時間吸引經過的交通工具或飛機時，反光鏡還擺在背包底部，可不是件好事。
- 即便相當費力，你也可能隔天一早就要移動，每天就寢前仍應施放求生信號。
- 留下標示，例如放在醒目位置的訊息和地面或植被上的視覺指引，指出你曾停留的地點和前進方向。

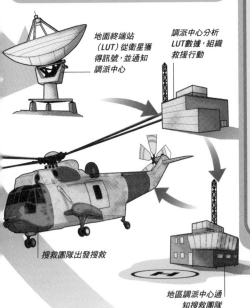

地面終端站（LUT）從衛星獲得訊號，並通知調派中心

調派中心分析LUT數據，組織救援行動

搜救團隊出發搜救

地區調派中心通知搜救團隊

PLB供個人使用，應隨身攜帶

警告！
PLB只供緊急狀況使用，不應貿然動用。

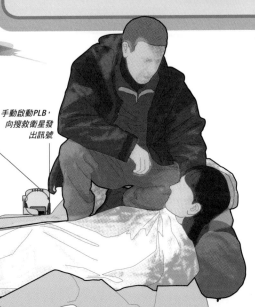

手動啟動PLB，向搜救衛星發出訊號

建造信號火堆

信號火堆在吸引搜救人員注意上非常有用，不過你會需要正確的材料，搭建過程也會消耗一些體力，此外也務必遵守用火安全（參見P118至P119）。位置良好、搭建完善的信號火堆將產生大量煙霧，很遠就能看見。此處介紹兩種：半圓形和木屋式。

信號火堆要點

無論你挑選哪種信號火堆，都應遵循以下重要原則，以便使其發揮功效。

火堆構造

如果可以，就準備三堆信號火堆，並排成有意義的構造，例如三角形或直線。如果火堆隨機排列，那可能遭誤認為天然火災。火堆的間距至少20公尺，不過這也會視你能多快點燃而定。

火堆組成

基本上，每堆信號火堆都會擁有乾燥火種、引火材、燃料組成的火堆基座，很容易就能點燃。火種只要碰到一點火星，就會馬上燃起大火。
- 火堆基座必須離地，防止濕氣外，也讓氣流能夠助燃。
- 用大量綠色植被和所有能產生煙的物品，例如輪胎，來遮蓋基座頂部。覆蓋物能讓火堆保持乾燥。
- 在火堆附近擺放第二堆綠色植被，於第一堆燒完後加入。

事前準備

準備好信號火堆後，你還必須在附近準備以下材料，以供隨時使用：
- 將乾燥火種放在防水容器中，並擺在火堆基座下。
固態燃料、爐具燃料、汽油、紙張、樺樹皮，讓火勢保持旺盛。
- 點火裝備。
- 巫婆掃把，這是以塞滿引火材或樹皮的裂開樹枝製成，放在火堆邊。這樣你就可以迅速點燃掃把，再拿來點火堆。

製作半圓形信號火堆

在細枝彎成的半圓形結構下搭建平台，並升起大火，透過下方氣流助燃，火堆將由綠色植被產生大量煙霧。如果你沒有細枝，就用樹枝搭出圓錐形。

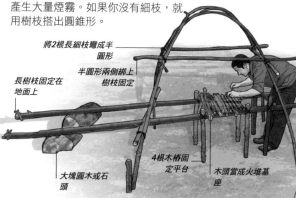

將2根長細枝彎成半圓形

半圓形兩側綁上樹枝固定

長樹枝固定在地面上

4根木樁固定平台

木頭當成火堆基座

大塊圓木或石頭

把樹枝的末端牢牢地插進地面

1 將2根長樹枝平行擺放，一端墊在圓木或石頭上，另一端則綁在4根木樁上。接著在半圓形下方的區域密集放上木頭，當成火堆基座。
- 將2根長細枝朝彼此彎90度，形成半圓形。

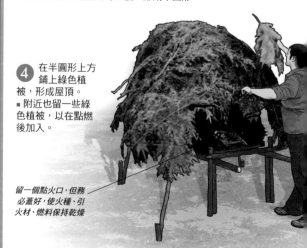

4 在半圓形上方鋪上綠色植被，形成屋頂。
- 附近也留一些綠色植被，以在點燃後加入。

留一個點火口，但務必蓋好，使火種、引火材、燃料保持乾燥

製作木屋火堆

這種信號火堆因為柴火擺放的方式，又稱「木屋式」。

- 火堆的架構是交叉堆疊、彼此垂直的柴火。
- 也在附近準備綠色植被，以防萬一，但不要放太近，以免引燃。

不要用枯木，因為產生的煙霧較少

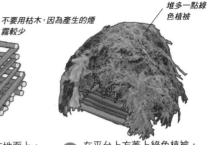

堆多一點綠色植被

① 把堆好的平台放在地面上，並加入乾燥的火種、引火材、燃料。
- 用柴火在上方搭出「木屋」

② 在平台上方蓋上綠色植被，這樣點燃後便會產生大量煙霧。
- 在前方留一個點火口，以便點燃。

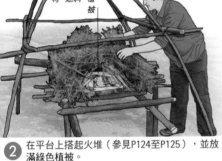

火種、引火材、燃料、植被

② 在平台上搭起火堆（參見P124至P125），並放滿綠色植被。
- 綠色植被接近底下的燃料，這樣才容易點燃，但也不要蓋太密。

將細枝或藤蔓插進枯枝中，繞個幾圈然後綁緊

③ 準備幾綑引火材，讓火勢成為熊熊大火。
- 從樹木下半部折下小指粗的枯枝。
- 用細枝或藤蔓綁成一小綑。

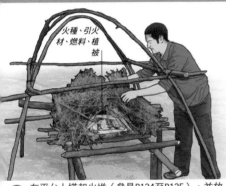

用引火材或樹皮製作巫婆掃把

⑤ 先用營火點一支巫婆掃把（參見P238表格），再拿到火堆點燃。
- 用步驟3的引火材加大火勢。

信號彈的橘煙和火堆煙霧混合，更加醒目

⑥ 煙霧往上飄後，如果手邊有信號彈的話，就可以接著點燃（參見P241），記得先綁在長樹枝上。
- 使用樹枝盡可能讓信號煙霧往上飄。

各式求生信號

除了信號火堆外，還有其他能吸引搜救的各式視覺輔助，某些比較特別，另外一些，比如哨子，則相當常見。無論使用什麼裝備，都必須長期施放，以維持搜救人員的注意力。

旋轉光圈

你可以將化學螢光棒綁在1公尺長的繩索底部，接著旋轉，來製造非常醒目的發亮旋轉光圈。視當地環境而定，機組員可能遠在3公里外或更遠就看得到，同時搭配吹哨，使用國際求救訊號，在1分鐘內吹6響，然後保持沉默1分鐘等待回應，回應會是3聲短響。

製造閃光效果

LED閃光燈小巧、耐用、防水，有時是內建在手電筒中，威力相當強大，遠處就可以看見。許多閃光燈都能設置成特定模式，包括摩斯密碼的SOS求救訊號。就算你沒有精巧的閃光燈，還是可以透過重複開關一般手電筒來吸引注意。

打開螢光棒，在前方旋轉

螢光棒充滿發亮物質

彩帶樹

這招適用於你要在某個地方待上一陣子時，但只在日間看得到，所以你必須在空曠的地方，找棵醒目的樹或灌木。

■ 將銀色的求生毯、鋁箔紙、反光材料割成條狀。
■ 將彩帶綁在樹上，使其能夠隨風擺動，並和鏡子一樣反射陽光。

哨子

前往野外時務必隨身攜帶哨子，聲音可以傳非常遠，特別是在安靜的偏遠地區。哨子屬於第一線裝備（參見P42至P43），應該用繩子綁在脖子上。

求救信號

最醒目的兩種求救信號是往天空發射的小紅星或大片橘色煙霧。信號彈有非常多種，從簡易的手持信號彈到能夠穿越叢林茂密樹冠的特殊裝置都有。飛機和救生艇的緊急求生包通常都會附有信號彈，你也可以到專賣店購買。

信號彈

信號彈的其中一端是日間使用的橘色煙霧，另一端則是供夜間使用，不過當然也能在日間發射。使用信號彈時務必記住以下事項：

- 遵照裝備外層的指示
- 戴手套保護雙手
- 信號彈的高熱可能使救生艇受損，點燃時務必小心
- 兩端都使用完畢後再丟棄

盡可能舉高信號彈吸引注意

地對空標示

你也可以在地面上排出國際通用的緊急信號，以吸引空中搜救注意。

吸引注意

製作地對空標示時，務必使用醒目的材料，像是橘色的救生衣、海草、衣物、石頭、樹枝、土。

- 無論使用什麼材料，務必確保訊息大小夠大，而且從所有方向都看得到
- 定期檢查
- 時機合適時，可以使用以下的緊急代碼，大大的SOS或HELP也能吸引注意

V	■ 需要協助
X	■ 需要醫療協助
N	■ 不／否定
Y	■ 是／肯定
↑	■ 往這邊走（箭頭）

反光鏡

反光鏡擁有能夠反射陽光的光滑表面，反射距離可以超過50公里，視陽光強度、反光鏡大小、空氣澄澈度而定，滿月時你甚至可以反射月光。透過干擾反光，你也可以用摩斯密碼傳遞訊息。

製作簡易反光鏡

如果你手邊沒有反光鏡或其他鏡子，可以試試任何表面光滑的物品，像是零食包裝袋、CD、鋁罐底部。

> **警告！**
> 不要持續直射光線，以免影響搜救人員，間斷使用反光鏡對吸引注意會更有幫助。

❶ 用稍微粗糙的材質將罐子底部磨至光滑，例如炭和水、牙膏、巧克力。

把凹處磨至光滑，只要花幾分鐘而已

❷ 把罐子舉到面前，磨好的底部面對陽光。
- 將陽光反射到另一隻手的手掌上，練習操控光線。
- 將罐子瞄準搜救人員的方向，傳遞信號，可以上下移動手掌干擾光線，或是用拇指和手作出V形，讓光線從中穿過。

將罐子移至視線等高處，協助引導光線

V形能幫助你引導光線

野生動物

在阿拉斯加的荒野中漫步，偶然碰上一坨熱騰騰的熊糞──這會讓你瞬間清醒，並發覺自己可能成為大自然食物鏈的一部分。你該怎麼做來保護自己？會有效呢，還是只是會激怒熊而已？幸好，除了少數例外，無論體型多大，多數野生動物的生存本能都會避免和你正面衝突，但要是他們遭到激怒、受困、驚嚇，還是會攻擊你以自保，特別是有幼獸時。

充分準備

如果身處可能遭動物攻擊的地區，可參考以下預防措施：

- 製造聲響，讓動物知道你在附近，動物通常會逃走。
- 將最後的保護手段拿在手上。
- 如果你需要逃跑，背包就只要背一邊，但如果背包可以用來保護頭部和背部，就背著。

	熊	大型貓科動物	河馬	大象	鱷魚
動物說明	• 棕熊比黑熊還高，也比較重，北極熊則是體型最大的陸上掠食者。所有熊都力大無窮，強壯的腳掌上還有爪子。棕熊跑得比人還快。 • 分布於北半球和南美洲部分地區。	• 老虎體型最大，獅子則是第二大。所有大型貓科動物都擁有尖銳的牙齒和爪子。 • 其他貓科動物還包括美洲獅、獵豹、美洲豹。 • 分布於大洋洲之外的所有大陸。	• 河馬是非洲體型第三大的動物，僅次於大象和白犀牛。 • 河馬體重可重達3噸，擁有又長又尖銳的門牙和獠牙般的犬齒。	• 非洲象的耳朵比印度象大，也更有侵略性。 • 大象身高高達4公尺，體重重達6噸。 • 時速可達40至48公里。	• 鱷魚包括短吻鱷和長吻鱷等。 • 鱷魚一次可以潛進水中超過1小時，游泳時速達32公里，短距衝刺時速則為17公里。 • 遍布副熱帶和熱帶地區。
預防措施	• 注意熊出沒的跡象，並和當地人確認熊的蹤跡。 • 在遠離營地處儲存和烹煮食物。 • 避開熊棲息的樹林和溪流。 • 攜帶樹枝、刀子、噴霧。	• 避免接觸大型貓科動物，他們不太可能主動攻擊，除非遭到激怒，或幼獸受到威脅。 • 美洲獅是例外，北美洲都市地區頻傳美洲獅攻擊事件。	• 不要激怒河馬，許多事件都是源自獨木舟或船隻誤撞半潛在水中的河馬。 • 在河馬出沒的河中或河邊，務必時時提高警覺。 • 不要擋在河馬和水中間。	• 避開水坑等大象出沒的區域。 • 如果你真的遇上象群，不要靠太近，特別是有小象時。 • 尋找安全的地方撤退，像是交通工具、崎嶇的露頭、樹木，以防萬一。	• 遠離鱷魚棲息的水域和河岸。 • 如果你必須靠近水邊，先觀察至少30分鐘。 • 不要前往同個地點兩次，鱷魚可能會守株待兔。 • 隨身攜帶刀子等防禦武器。
該怎麼辦	• 如果遭棕熊攻擊，你應該裝死，面朝下躺下，用手保護頭和脖子。如果熊持續攻擊，就展開反擊，瞄準眼睛和鼻子。 • 如果你遭黑熊或北極熊攻擊，你就必須自求多福。	• 如果大型貓科動物靠近，瞪牠、大叫、製造聲響使其困惑，必要的話就使用噴霧。 • 千萬不要背對牠們或逃跑。 • 如果大型貓科動物看見你，不要蹲下或彎腰。	• 如果你遇上河馬，就回頭找其他路線。 • 如果河馬朝你打哈欠，那牠不是想睡覺，而是威脅。牠在展示牙齒、犬齒、能夠把獨木舟折成兩半的下巴。趕快想辦法逃命。	• 如果大象張開雙耳、怒吼、踢起前方的土和你對峙，就趕緊撤退。 • 如果大象往前衝，趕快跑到上方所說的安全地點。 • 最後的手段是裝死，希望大象失去興趣。	• 在陸地上遇到鱷魚，就趕快逃跑。 • 就算鱷魚真的抓住你，牠也會放開，這時快跑。 • 如果鱷魚把你拉入水中，就用刀子捅牠喉嚨、戳牠眼睛、攻擊鼻子和喉嚨背面的瓣膜。

自保措施

如果你要前往可能遭遇野生動物的地區，務必攜帶武器，像是刀子、大樹枝、嚇阻噴霧。務必記住，避開永遠比正面衝突好。

胡椒噴霧

這種嚇阻噴霧含有胡椒中的化學物質辣椒素，可以噴出刺激動物眼睛的煙霧。這樣動物通常會撤退，不過危機解除前還是要小心。

噴灑距離可達10公尺

對付熊的噴霧罐

熊的要點

不管是黑熊、棕熊、北極熊，都是野生動物，行為無法預測，特別是當其受傷、飢餓、感到威脅時。以下是根據真實事件得出的共同原則，但在生死交關時，你很可能需要自求多福。

警告跡象

如果你遇見熊，熊很可能會：
- 用後腳站立、嗅聞空氣
- 低下頭、收起耳朵
- 流口水、發出聲音
- 在地上磨擦腳掌，或假裝向前衝，這類行為是在叫你「滾開」。

看見熊怎麼辦

- 保持不動，冷靜和熊說話，避免直接眼神接觸。
- 把你最後的保護手段拿在手上，比如熊矛、槍、刀、尖銳物品。
- 盡量讓自己顯得很巨大，如果是團隊行動，就緊靠在一起。
- 如果熊保持距離，就慢慢往後退，同時繼續講話。
- 不要背對熊、奔跑、尖叫、爬上樹。
- 盯著熊，等待其離開。

熊攻擊怎麼辦

- 如果熊靠近你，大叫並揮舞手臂，讓自己顯得很巨大，也可以丟東西、吹哨子。
- 如果熊持續逼近，看起來就像要發動攻擊，堅守你的陣地。熊進入攻擊範圍後，使用胡椒噴霧或任何武器，來威脅或分散熊的注意力。
- 如果熊還是不撤退，就遵照表格中的建議（參見P242）。

	鯊魚	蛇	兩棲類	
動物說明	• 總共有超過450種鯊魚，但只有少數幾種會對人類產生威脅，包括大白鯊、公牛鯊、虎鯊。 • 多數攻擊發生在熱帶和副熱帶的海岸邊，特別是汙濁或受碎浪干擾的水域。	• 超過3000種毒蛇中，只有不到15%會對人類產生危害。 • 毒液可能會影響血液、神經系統、心臟，視蛇的種類而定。 • 分布於世界各地，極度嚴寒的環境除外。	• 許多青蛙、蟾蜍、蠑螈都會從皮膚分泌有毒物質，毒性最強的青蛙是南美洲的黃金箭毒蛙。 • 兩棲類分布於氣候溫暖潮濕、能夠繁殖的地區。	
預防措施	• 遠離鯊魚出沒的水域，詢問當地人近期的鯊魚出沒事件。 • 攜帶樹枝或矛等可以當成武器的裝備。	• 穿長褲和靴子、遮好脖子。 • 行走時用樹枝輕敲前方地面，警告蛇你來了。 • 遇到圓木先站上去，不要直接跨過。 • 夜間時將靴子顛倒插在樹枝上，以防蛇跑進去。	• 你可以碰觸有毒的青蛙或蠑螈，不會有任何副作用。毒素只有在從開放的傷口、嘴巴、眼睛進入身體時，才會發揮作用。如果真的發生，馬上尋求緊急協助。	
該怎麼辦	• 如果你看見鯊魚，保持冷靜，移動到安全地點。 • 如果鯊魚朝你前進，就慢慢游走，但時時注意其動向。 • 如果鯊魚朝你衝來，用手攻任何束西攻擊牠的鼻子。	• 如果你遇上蛇，試著保持完全靜止，大多數蛇都會直接離開。 • 保持冷靜，如果有樹枝，就慢慢拿到可使用的位置。 • 如果蛇發動攻擊，就用力攻擊其頭部。	• 如果真的接觸有毒兩棲類，馬上沖洗接觸的部位，髒水也不要碰到開放的傷口或擦傷。 • 徹底清洗雙手，不要把手指放進嘴巴或揉眼睛。	

極限生存案例：嚴寒環境

有用的裝備
- 防水多層衣物
- 登山杖或冰斧
- 折疊式雪鏟
- 手電筒、哨子、雪崩發信器暨探測器 ■防水布
- Gor-Tex手套和圍脖
- 地圖、指南針、GPS
- 求生包、野外刀
- 手機或衛星電話
- 雨衣或露宿袋

34歲的冰球選手艾瑞克·勒馬克（Eric LeMarque）在美國加州猛瑪山（Mammoth Mountain）的滑雪場發生意外後，於內華達山脈天寒地凍的野外迷路。即便缺少裝備和準備，他的隨機應變仍讓他成功存活7天。

2004年2月6日晚間，勒馬克獨自出外滑雪，當時纜車已停駛，他還選擇一條沒有標示的滑雪路徑，路上都是新下的粉雪。勒馬克在較為平坦的路段停下時，能見度只剩3公尺，他發現自己迷路了。他穿著無法隔熱的滑雪長褲和外套，身上只帶著一台MP3播放器、快沒電的手機、濕掉的火柴，根本無法求生，所以他開始尋路返回。

勒馬克選錯了方向，離滑雪場越來越遠。隨後發現自己即將在野外過夜，他用滑雪板挖了一條雪坑，並鋪上松樹皮隔熱。他也試著用松針跟衣物的布料生火，但火柴實在太濕了，此外他也以松針和樹皮果腹。

> **"能見度只剩3公尺，於是他發現自己迷路了。"**

接下來5天內，勒馬克深入野外，留下衣物碎片指引搜救人員，並試著用MP3播放器的藍色LCD螢幕吸引經過飛機的注意。幸好搜救人員發現他的滑雪板路徑，跟隨他24個小時，終於在2月13日發現勒馬克。他當時已幾乎失去意識、脫水、失溫、營養不良，體重掉了16公斤，腳也嚴重凍傷，後來導致兩腿膝蓋以下必須截肢，但是他仍活著。

該做什麼

你是否面臨危險？

← 否　　是 →

如果是團體行動，試著協助其他遭遇危險的人

讓自己脫離危險：
寒冷、強風、潮濕：很容易導致失溫，所以趕快遠離惡劣天氣
動物：避免直接衝突，遠離危險
受傷：穩定傷勢、施以急救

評估你的處境
參見P234至P235

是否有任何人知道你可能失蹤或你的位置？

← 否　　是 →

如果沒人知道你失蹤或你的位置，那你必須運用手邊所有方法，通知他人你的困境

如果你真的失蹤了，那麼幾乎肯定會有搜救團隊出動

你有辦法聯絡外界嗎？

← 否　　是 →

你將面對為期未知的求生期，直到其他人發現你，或你找到救援

如果你有手機或衛星電話，讓他人知道你受困了，如果你的情況嚴重到需要緊急救援，而且你帶著PLB，那也可以考慮動用

你能在原地存活嗎？ *

← 否　　是 →

如果你無法在原地存活，而且沒有理由支持你留下來，你就必須移動到另一個存活及獲救機會更高的地點

運用求生四大基本原則：防護、地點、水分、食物

應該做

你必須移動 **

- 針對要移動到何處，進行詳盡的考慮
- 將雪包在潮濕的衣物中，融化後吸吮，以補充水分，但只有在移動中或是工作產生熱能時
- 製作簡易登山杖，可以用來檢查雪深和紮實度，還有看不見的高低差
- 定期檢查凍傷和失溫的跡象
- 在移動時蒐集求生信號的材料，抵達定點後施放
- 包好四肢，以防惡劣天氣，把手套用繩索綁在外套上，這樣就不會弄丟

不該做

- 別因為很冷就低估水的重要性，嚴寒環境和炎熱環境一樣容易脫水
- 別只靠登山杖穿越新雪，這會很費力，另外製作簡易雪鞋
- 別直接睡在地面上。避難所務必保持通風，此外也先檢查雪崩等天然災害的風險

你選擇留下 **

不該做

- 別用體溫融雪，這會使體溫下降，可能導致失溫
- 別朝冰冷的雙手吐氣，呼吸含有濕氣，冷卻後會把雙手的熱能帶走
- 別直接坐在或躺在冰冷的地面上，使用手邊的材料搭個簡易平台

應該做

- 挑選遠離危險的合適地點建造避難所，大小要能夠容納你和裝備，且必須擁有高低差讓冷空氣下降，睡覺的平台要墊高
- 將切割和挖掘工具留在避難所內，以暴風雪或雪崩來襲時，你需要挖出生路
- 標示避難所的入口，以便尋找
- 升起和維護火堆：生好火後，可以用來融雪和保暖
- 把所有資源擺在順手的位置，以便隨時取用

*如果你無法在原地存活，但也因為傷勢或其他因素無法移動，你必須盡你所能求救。
**如果你的處境改變，例如你邊「移動」邊求援，然後找到一個合適的存活地點，重新考慮上述的「應該做」和「不該做」。

環境危險

世界某些地區以突發極端的天氣著稱,無法預測的環境危險會影響所有人,不只是旅人。啟程前,務必確保你了解前往區域的所有潛在危險,並做好準備,以防萬一。

充分準備

許多環境危險,從雪崩和火山到森林大火、龍捲風、颶風,都能讓你突然身陷緊急狀況。即便你永遠無法確定自己能否逃出大自然的手掌心,仍是可以事先準備。擁有合適裝備、當地知識、防禦措施,代表如果你真的不幸面臨生死關頭,你也不會後悔「要是」當時有怎樣就好了。

一般建議

在出發前往野外之前,有些一般建議可以供你留意:
- 確認目的地的天氣狀況,上網查詢或收聽當地的電台。
- 找出你要前往的時間,是否為風險特別高的季節,比如印度的雨季或加勒比海的颶風季。
- 攜帶緊急求生包。
- 出發前或一抵達目的地就學習相關的求生技巧,你很可能不會有第二次機會。
- 不要挑戰大自然,你很難獲勝。

雪崩裝備

前往山區前,先確認天氣是否可能造成雪崩(參見右方)。
- 攜帶鏟雪的折疊鏟,以及檢測雪深的探測棒。
- 把一些求生用品放在口袋中,以免背包弄丟。
- 攜帶雪崩發信器暨探測器,啟動後,搜救人員就能偵測到信號。

雪崩

冬天時當新一層厚雪鋪在薄雪上時,位於背光面的斜坡經常會有雪崩的風險。如果出現聲響、地震、有人滑雪經過干擾到雪,就可能引發雪崩。學會觀察相關跡象、攜帶正確裝備,以及練習緊急步驟,以免你真的遇上雪崩。

觀察跡象

經過下雪的山區、山丘、山谷時,注意觀察可能發生雪崩的跡象:
- 凸坡坡度介於30至45度間
- 坡上沒有樹木或石頭
- 未固定的鬆軟乾雪
- 超過30公分厚的鬆軟新雪
- 聽起來空心的雪
- 冰晶狀或顆粒狀的雪
- 每小時降雪量超過2.5公分厚

防禦措施

如果你看見或聽見雪崩,而且認為就要朝你而來,那就採取防禦措施:
- 啟動雪崩發信器暨探測器,以免你到時被雪埋住。
- 試著找掩護,比如附近凸出的大石頭(參見下方)。
- 如果你找不到,或是無法抵達合適的掩護,就試著逃離雪崩,遠離其路徑。

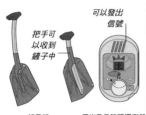

把手可以收到鏟子中

可以發出信號

折疊鏟　　雪崩發信器暨探測器

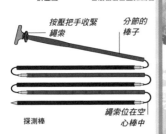

按壓把手收緊繩索

分節的棒子

繩索位在空心棒中

探測棒

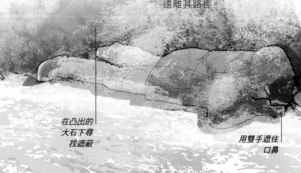

在凸出的大石下尋找遮蔽

用雙手遮住口鼻

危險的地面

如果你不放聰明一點，各種當地狀況都可能會很危險。比如走過濕地就極度危險，因為地面很可能突然往下陷，然後你就發現自己陷在沼澤中，或者更慘的，陷進流沙中。

以背著地、伸長四肢

樹枝或長竿

躺在硬地上救援

沼澤

淡水沼澤位於內陸低地，擁有各種多刺灌木、蘆葦、草，還可能有危險動物，比如鱷魚和蛇等。水也會很髒，充滿蚊蟲，可能引發瘧疾。越過沼澤非常困難，前一秒你可能還踩在堅實的地面上，下一秒水就直接淹到胸口。可以的話，就試著製作筏子或某種浮具，以便逃脫。透過水道前往開放水域，這樣獲救或返回文明的機率比較高。

流沙

如果你踩進流沙，試著用背著地，並盡量伸長四肢，分散體重。接著用手划到硬地上，不要掙扎，這樣會陷得更快。如果是團體行動，其他人必須先躺在硬地上，再用長竿、繩索、樹枝把你拉上來。

清掉頭部附近的雪

在雪中「游泳」，用力划手腳，盡量製造空間

逃離雪崩

如果你無法採取防禦措施，並發現雪崩已朝你而來，無法逃脫，試著保持冷靜，並記住以下建議：

- 拋下滑雪板和滑雪杖。背包背在單肩，但要是有可能脫臼，就把背包扔了。
- 如果雪崩已來襲，就和雪流一起「游」（參見上方），在雪壓實「降落」之前，於周遭製造空間。使用雙手或折疊鏟在頭部附近清出空間，以便呼吸，雪崩罹難者常常在結凍前就先死於窒息。
- 如果你不知道哪邊是上方，就吐口水找出哪邊是下方，接著往反方向挖。
- 迅速脫困，由於時間非常寶貴，聽到搜救人員的聲音時就大叫吸引注意。

火山爆發

查詢你要前往的地區是否有活火山，如果真的有，而且即將爆發，那就盡快離開吧。火山爆發會從地底噴出巨量岩漿，並產生大量火山灰、有毒氣體、碎片、泥漿。如果你真的遇上火山爆發：

- 開車避難時務必小心，火山灰和泥漿會讓路面變滑。
- 找掩護躲避空中的碎片、熱氣、窒息的火山雲。火山灰中的二氧化硫會讓肺部堵塞，和雨水混合形成硫酸後，則會燒灼皮膚。
- 如果你身陷火山灰雲中，就用濕布蓋住臉，有的話也可以用防毒面具，脫困後記得徹底沖洗皮膚。

地震

查詢你要前往的地區是否常發生地震，如果遇上地震：

- 前往空曠地區，遠離可能倒塌的建築物或樹木，然後躺下躲避。
- 待在空曠地區直到餘震停止。
- 如果你在建築物中，前往最底層，並待在牆邊或桌子下躲避，有時間的話記得關閉瓦斯。
- 如果你在交通工具中，立即停車，但待在裡面不要出來。

森林大火

如果地面上的植被和火種一樣乾燥，那麼只要一點火星就能引發一場失控的森林大火。閃電、聚焦陽光的一塊玻璃、亂丟的菸蒂、營火的灰燼，都可能引發森林大火，並產生高熱、厚重的煙霧、有毒氣體，同時消耗空氣中所有氧氣，使生物無法呼吸。

事前準備和觀察跡象

如果你要前往可能發生森林大火的地區，先查詢當地天氣預報，看看是否為好發季節。進入森林前，也務必攜帶手機或電子信號裝置，並讓他人得知你的路線和目的地。以下的跡象可以在火勢來臨前，幫你爭取時間：

- 你很可能會先聞到火，而且看見之前會先聽到燃燒的劈啪聲。如果你聞到火並發現動物焦躁不安，森林大火很可能即將來臨。
- 煙霧可以協助你判斷火有多近，煙霧的方向也能告訴你風向。

道路或樹木的天然裂縫

樹木燃燒

朝風向跑

風向

防禦措施

如果風是朝火勢吹，那麼趕快往風向跑。然而，要是風是在火勢後方，火會燒得非常快。

- 試著尋找河流、湖、道路、樹木的天然裂縫，待在那裡直到獲救，或火勢經過。
- 不要前往高地，因為火勢往上燒比較快。
- 森林大火的前端範圍都很大，無法繞過避開。
- 如果火勢已經來到面前，而且火牆已出現縫隙，那麼最好的方法就是直接跑過火焰：先脫掉人造纖維製造的衣物，然後盡可能遮好皮膚，有水的話就倒在身上。接著深呼吸，用濕布遮住口鼻，選一個火牆最薄的地方，往前跑，直到脫困。
- 如果你在交通工具中，就不要出來。盡量把車停在遠離樹木之處，關掉引擎、關上窗戶、躺在車內，可以的話就拿東西蓋好自己。
- 如果無法逃脫，也可以試試把自己埋在土中。把衣物都弄濕，然後挖越深越好。

極端天氣

特定季節時，強風和豪雨在世界各地都很常見。從龍捲風和旋風，到颶風和颱風等熱帶風暴，這類極端天氣現象帶來巨大的損失，並威脅許多人命。

颶風和龍捲風

天氣預報會預測即將逼近的颶風大致的前進方向和路徑，當地緊急服務則會對災情做出預測。如果你打算前往會發生颶風和龍捲風的地區，務必查詢長期天氣預報，並準備好視情況調整或取消計畫——如果你在空曠地區遇襲，生還機率會非常低。假如你要在「風暴季」前往野外，那就務必攜帶電池式或太陽能收音機，以更新天氣狀況，並隨時準備好返回文明。要是你就居住在龍捲風和颶風區，請遵循當地服務的指示，但最重要的，還是要準備相關計畫，確保你不會遇襲。

龍捲風的前進路徑

如果你逃不掉龍捲風，可能需要躲在坑洞中或石頭間

準備撤離

颶風或龍捲風抵達之際,便是你會在家中面臨生死關頭之時,以下的建議可以協助你準備撤離。

■固定好外頭所有可能被風吹起、造成傷害的物品,比如垃圾桶和園藝用具。

■準備撤離計畫,如果有寵物也要考慮進去。先找出你要撤離到哪,然後規劃幾條不同路線,以免道路堵塞或封閉。颶風警報發布時就先把車子加好油。

■準備颶風求生包,包括你72小時內需要的所有物品,像是飲用水、換洗衣物、不易腐壞的食物、睡袋、收音機、手電筒、家人和緊急服務的電話號碼。

■固定好所有門窗,保護家園,關閉水、瓦斯、電力。

待在原地

就算你決定待在原地,仍應遵循上述的建議。隨著風暴逼近,把所有人員和補給品移動至地底避難所,或是沒有窗戶的房間。

■時時注意氣象預報,並遵守緊急服務的建議。

■「警報解除」前不要出去。

在戶外尋找掩蔽

如果你位在龍捲風或颶風的路徑上,就想辦法遠離,挑選正確的方向。

■如果你是開車,但無法逃離路徑,可以試試把車停在地下道,並前往地下道的最高處尋找掩蔽。記得移動到空曠有遮蔽的逆風處,這樣交通工具就不會對你造成危險。

■如果你位在空曠地區,前往低處,尋找坑洞或凹處(參見下方),你可以躲在裡面或石頭間。

面朝下躺下,雙手保護後腦

雷暴

暖空氣上升接觸冷空氣時,就可能發生雷暴。雲層中的水滴間會產生電氣,形成劈向地面的閃電。以下的建議可以協助你躲避閃電,或降低其影響:

■遠離空曠地區,尋找遮蔽,但不要在孤樹下。如果閃電擊中孤樹,將在底部產生巨量電力。

■如果沒有其他遮蔽,就待在交通工具中。這具備法拉第籠的效果,也就是能夠防止電磁場轉變的金屬籠。

■如果位在空曠地區,盡可能減少自己的表面積。不要躺下或站著,蹲低、雙腳併攏、雙手離地。

頭部往前傾

縮起手肘

緊抱膝蓋

腳跟離地

洪水

豪雨不一定會迅速退去,而是會在地表上肆虐,造成洪水。土壤、動物、植被,甚至建築物都可能被迅速沖走,還會出現土石流,河川也會氾濫。以下建議可以協助你因應洪水:

■如果你在建築物內,就移動到高樓層,並攜帶重要物品,包括床鋪、食物、火柴。除非建築物可能倒塌,否則就待在建築物中,直到洪水退去或獲救。

■如果你在外面,就前往高地。

■千萬不要涉水或在水中開車。

■喝水之前務必過濾和煮沸,因為附近的水源可能已遭到汙染,也可以蒐集雨水飲用。

沙塵暴

如果你能看見沙塵暴逼近,在來襲之前決定前進方向,並尋找安全避難處,比如石頭後方。背對風向,盡量遮好自己,特別是頭部、臉部、脖子。

海上求生

海洋可說是最難生存的環境，你可能因各式原因在海上陷入生死關頭，包括惡劣天氣、火災、機器故障、撞擊等，不過仍是有許多好建議和好裝備可以保護你。

充分準備
如果你要前往開放海域，你應該按照最糟的狀況規劃，並擁有相應的知識、技能、裝備。

了解船隻

無論船隻大小為何，你都必須了解萬一出事而必須棄船入水時，你該怎麼辦。以下是基本原則，可能無法應用到所有狀況和所有類型的船隻。

大型載客船隻

如果你是大型船隻的乘客，比如渡輪、郵輪、遊艇，務必學會安全守則。
- 參加「棄船」演習
- 了解警報的意義，包括火災、撞擊、棄船
- 了解救生衣存放的位置，以及如何穿上和操作
- 了解逃生路線
- 了解緊急救生艇的位置，以及你該如何協助
- 如果身邊有小孩或有特殊需求的人員，確保你有辦法幫他們抵達甲板，並提供適合的求生裝備

小型船隻

包括快艇、小船、C式獨木舟、K式獨木舟，船員必須都了解緊急行動計畫，進而分配相關任務及技能。
- 了解緊急裝備存放的位置和如何操作
- 如果你的船隻擁有EPIRB（參見P236），確保每個人都知道其位置和如何操作。自動式的EPIRB在水深1至3公尺處會自動啟用，接著就會浮到海面，開始傳輸訊號
- 確保EPIRB成功註冊，這樣只要偵測到訊號，救援服務就會知道你的身分
- 隨身攜帶手提袋（參見右方）

救生裝和救生衣

救生裝設計的目的，是要讓你在極端的情況和險峻的海中保持溫暖和乾燥，救生衣則是使你可以保持頭部露出水面的狀態漂浮，即便失去意識也行。

提供防護

救生裝和救生衣擁有各種防護功能，協助你在海上求生。

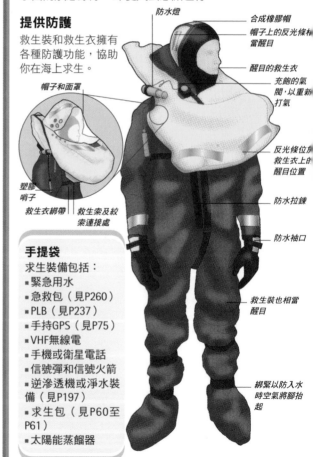

- 防水燈
- 合成橡膠帽
- 帽子上的反光條相當醒目
- 醒目的救生衣
- 充飽的氣閥，以重新打氣
- 帽子和面罩
- 反光條位於救生衣上的醒目位置
- 塑膠哨子
- 防水拉鍊
- 救生衣綁帶
- 救生索及絞索連接處
- 防水袖口
- 救生裝也相當醒目
- 綁緊以防水時空氣將腳抬起

手提袋
求生裝備包括：
- 緊急用水
- 急救包（見P260）
- PLB（見P237）
- 手持GPS（見P75）
- VHF無線電
- 手機或衛星電話
- 信號彈和信號火箭
- 逆滲透機或淨水裝備（見P197）
- 求生包（見P60至P61）
- 太陽能蒸餾器

各式救生艇

單人救生艇和多人救生艇的設計及求生裝備都類似。多人救生艇除了可以容納更多人員外,攜帶的淡水和暈船藥等物資數量也更多。

多人救生艇

許多船隻的多人救生艇都是存放在手提箱或堅固容器中,可以容納4至25人不等,可能有遮蓋,也可能沒有。許多多人救生艇也會擁有PLB(參見P236)、槳、太陽能蒸餾器(參見下方)。

單人救生艇

只能容納一人,可以打二氧化碳充氣,或用嘴巴吹。

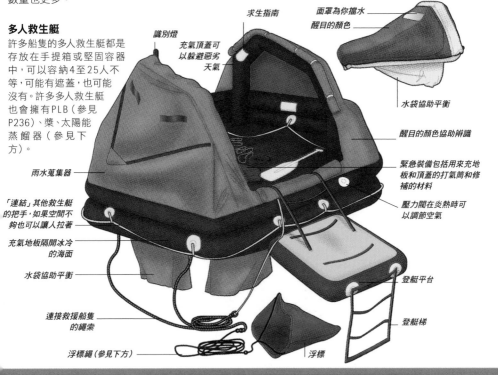

求生指南
識別燈
充氣頂蓋可以躲避惡劣天氣
雨水蒐集器
「連結」其他救生艇的把手,如果空間不夠也可以讓人拉著
充氣地板隔開冰冷的海面
水袋協助平衡
連接救援船隻的繩索
浮標繩(參見下方)

面罩為你擋水
醒目的顏色
水袋協助平衡
醒目的顏色協助辨識
緊急裝備包括用來充地板和頂蓋的打氣筒和修補的材料
壓力閥在炎熱時可以調節空氣
登艇平台
登艇梯
浮標

太陽能蒸餾器

太陽能蒸餾器重量輕、體積小、容易使用,可以將海水變成飲用水。太陽的熱能會將蒸餾器內的海水蒸發,凝結在表面上的水滴則會蒐集在邊緣的管道中,並儲存起來。太陽能蒸餾器一天可以產生多達2公升的飲用水,視天氣狀況和陽光而定。

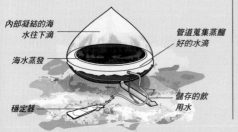

內部凝結的海水往下滴
海水蒸發
穩定器
管道蒐集蒸餾好的水滴
儲存的飲用水

浮標

浮標是相當重要的裝備,能減少漂流,並維持救生艇穩定,特別是在大浪時。

穩定救生艇

浮標透過拖曳的「錨」固定救生艇後方,使其免於翻覆。

- 浮標可以讓救生艇位於順風處,或和風向呈90度。
- 浮標也能讓救生艇漂浮在失事地點附近,提高獲救機會。即便是在速度2節的水流中,救生艇一天仍是能漂80公里。

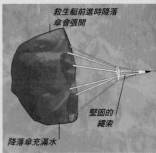

救生艇前進時降落傘會張開
堅固的繩索
降落傘充滿水

棄船

除非船隻會帶來立即危險，否則必要前都不要棄船。即便船隻損毀嚴重，仍是可以提供躲避惡劣天氣的保護、無線電和信號彈等裝備、水和食物等補給。此外，船隻也是非常醒目的搜救目標，想辦法別讓船沉了。

前方的危險

決定要棄船後，你將面臨以下危險。如果你入水前已經做好事前準備，那麼在許多情況下，你至少能想辦法處理這些危險。

- 衣物不足以及暴露在潮濕、強風、暴雨中導致的失溫
- 因為沒有救生衣而溺水
- 缺水和受傷導致的脫水
- 缺少食物導致的營養不良
- 突然泡進冰水導致的冷休克（參見P254）

移動至救生艇

如果你必須棄船，務必盡量讓所有可以使用的救生艇都下水。就算救生艇上沒人，也會讓搜救團隊更容易發現倖存者的「足跡」。此外，救生艇也會擁有額外的飲用水、信號彈、求生物資。

- 許多救生艇都會附有纜繩，能夠和船隻連接，確保救生艇下水和充氣時不會被吹走。
- 這時船如果沉了，纜繩會因壓力自動斷裂，你也可以自行割斷。

棄船之前

時間和狀況允許的話，除非必要，否則不要棄船。若要棄船，先發出May Day信號，並報上姓名、位置、人數、生理狀況、整體狀況，接著遵照下方指示：

- 確保所有人都穿上多層衣物，並擁有救生裝和救生衣（參見P250）
- 檢查救生艇已經可以下水
- 攜帶手提袋（參見P250）
- 準備好將飲用水移至救生艇
- 把備用容器裝滿飲用水
- 盡量蒐集食物

防止失溫

一般穿著在攝氏5度時，只有50%的機率能活過1小時。多穿一些衣服，存活機率就會提高6倍。

- 爬上救生艇時務必注意，不要把自己弄濕。
- 多穿幾層衣物，困住空氣，這樣就算弄濕也能保留一些熱能，也記得遮好頭、手、腳。
- 穿上救生裝增加存活機率。

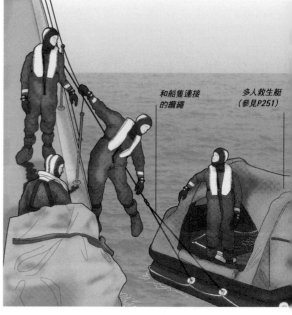

和船隻連接的纜繩　　多人救生艇（參見P251）

① 小心謹慎地移動到救生艇上，不要把自己弄濕，盡可能保持乾燥。如果你一定會碰到水，就往下爬或慢慢下水，不要用跳的。

- 尋找救生艇內部醒目的求生指南，並遵照「立即行動」欄（參見P253）的指示。

在救生艇上

成功完成棘手的棄船過程，登上救生艇後，你還需要採取一些行動，這些行動分為立即、次要、後續。

立即行動

- 用打氣筒充好救生艇的地板，同時點名，看看有沒有人不見。
- 如果船還沒沉，就用纜繩把救生艇跟船綁在一起，也要有人負責在船要沉時割斷纜繩。
- 船沉了之後，立刻設置浮標（參見P251）。
- 如果天氣惡劣，就把救生艇的入口處關起來，以保暖和遮風避雨。
- 把水舀出、檢查救生艇有沒有破洞、使用海綿吸水，必要的話也把救生艇補好。

次要行動

- 照料傷者
- 吃暈船藥
- 派人守望
- 把救生艇連結在一起

警告！
千萬不要喝海水，其中的鹽分會導致你脫水。如果天氣炎熱時缺水，不到1小時就會脫水。

後續行動

- 根據經驗選出隊長。
- 找出誰能幫忙，像是曾受過急救和海上求生訓練。
- 請所有人尋找可能刺破救生艇的尖銳物品，同時詢問是否有人擁有求生裝備。
- 清點手邊的求生物資，準備施放求生信號（參見P236），並讓每個人了解如何操作。
- 建立慣例和守夜輪值，救生艇內外都要。
- 請一人負責修補救生艇、一人負責分配物資、一人負責急救。
- 清點手邊的水和食物，並根據情況進行分配。
- 馬上想辦法取水，設置太陽能蒸餾器（參見P251）和使用逆滲透機（參見P197）。

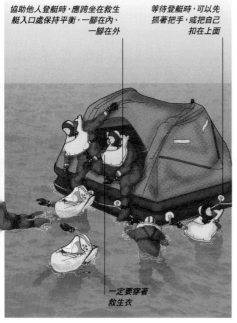

協助他人登艇時，應跨坐在救生艇入口處保持平衡，一腳在內、一腳在外

等待登艇時，可以先抓著把手，或把自己扣在上面

一定要穿著救生衣

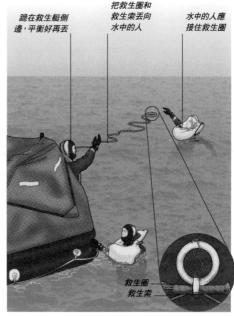

跪在救生艇側邊，平衡好再丟

把救生圈和救生索丟向水中的人

水中的人應接住救生圈

救生圈
救生索

2 如果不慎全員落水，前兩個登上救生艇的人應協助他人，一次一個，從手臂下方把人抬上來。
- 救生艇不要坐太多人，最強壯的人可以掛在外部的把手上，或把救生索綁在把手上。

3 幫助在水中掙扎的人登艇，可以用救生索和救生圈協助。
- 不要入水，除非你必須要營救失去意識的人。

入水

在開放水域溺斃的人約有三分之二離安全地點只有不到3公尺，而且其中60%都「很會游泳」，以下便是一些防止溺水的技巧。

跳水

棄船可能會是相當危險的過程，如果你必須入水，就用繩索和網子上下。要是你別無選擇只能跳水，以下的簡易步驟應該能提高你的存活機率。跳水很容易造成冷休克（參見右方），也可能會失溫及溺水，所以是最後手段。如果你真的必須跳水，首先確保救生衣有穿好，並在水面找個安全的入水點。小心其他人、碎片、燃燒的燃料。假設你無法避開燃料，就游到下方，在出水前先用手清開表面的燃料。出水時也維持臉部朝下，以保護鼻子、眼睛、嘴巴。

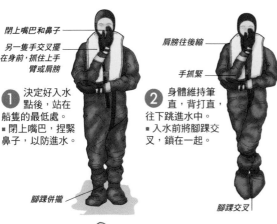

閉上嘴巴和鼻子

另一隻手交叉擺在身前，抓住上手臂或肩膀

1 決定好入水點後，站在船隻的最低處。
▪ 閉上嘴巴，捏緊鼻子，以防進水。

腳踝併攏

肩膀往後縮

手抓緊

2 身體維持筆直，背打直，往下跳進水中。
▪ 入水前將腳踝交叉，鎖在一起。

腳踝交叉

把救生衣的帽子或面罩蓋上頭部

充氣救生衣

筆直移動，腳維持在下方

3 入水後，馬上充起救生衣。
▪ 如果你有穿救生裝，就舉起手臂，然後慢慢拔掉一邊手腕的塞子，排出多餘的空氣。

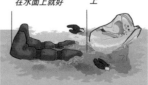

不要用腳踢水，浮在水面上就好

髖部抬到水面上

4 背朝下躺在水上，盡量冷靜地游離危險，比如燃燒的燃料。
▪ 頭部往救生衣頸部躺，以抬起髖部。
▪ 雙腳和膝蓋併攏，用蝶式往後游向救生艇。

沒有救生艇

如果是團隊行動，就算沒有救生艇，生存機率也會比較高。多名生還者會是比較醒目的目標，而且和其他人在一起也能提振士氣。

▪ 在水流沖走之前，蒐集漂浮的殘骸，這能增加你的「足跡」，讓救難人員更容易發現。
▪ 清點手邊的求生裝備和信號，並準備好使用。
▪ 如果團隊中有小孩或傷者，將他們圍在中間，並緊靠在一起。
▪ 如果你孤身一人，就採取能減少熱量散失的HELP姿勢（參見下方），以協助保暖。

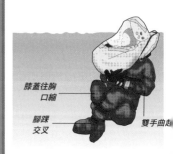

膝蓋往胸口縮

腳踝交叉

雙手曲起

面朝下漂浮

如果你沒有救生衣，卻必須入水，也不要恐慌，身體擁有的浮力至少能讓你的頭頂浮在水面上。要讓臉部也保持在水面上，就張開雙手做出風車動作，但要是海象險峻，你就只能面朝下漂浮。

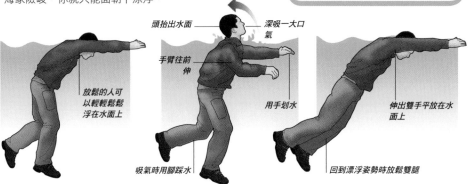

頭抬出水面 | 深吸一大口氣

手臂往前伸

放鬆的人可以輕輕鬆鬆浮在水面上

用手划水

伸出雙手平放在水面上

吸氣時用腳踩水

回到漂浮姿勢時放鬆雙腿

1 雖然面臨生命危險時可能很難，但放鬆很重要。
■ 臉部埋進水中，雙手往前伸。

2 抬起頭時朝水中吐氣。
■ 頭離開水面時就抬起來，然後清空肺裡的空氣，吸入更多空氣。

3 肺部吸進新鮮空氣後，再次把臉埋入水中，緊閉嘴巴。
■ 再次讓身體漂浮，接著重複整個過程。

製作臨時浮板

如果你入水時穿著長褲，就可以製作臨時浮板，讓頭部保持在水面上。一開始可能會有點狼狽，但相當值得。

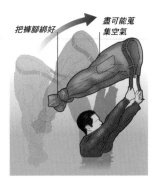

把褲腳綁好

盡可能蒐集空氣

打結處位在頭部後方

在水面下抓住長褲腰部，留住空氣

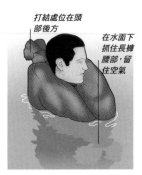

1 脫下長褲，並用牙齒把褲腳底部盡可能綁緊。
■ 在頭部附近前後揮動長褲，直到充滿空氣，同時不斷打水。

2 用雙手快速抓住長褲腰部綁緊，留住裡面的空氣。
■ 把頭放到褲腿之間，就可以漂浮了。
■ 你可能需要定期幫長褲充氣。

二次溺水
差點溺死的人吸入的水，可能導致肺部出現致命的化學和生物反應，稱為「二次溺水」。吸進淡水或海水都有可能發生，就算只有30毫升也有機會。二次溺水可能會出現在入水後24至72小時，雖然不是很常見，但也不是很罕見。以下措施可以協助防止二次溺水：
■ 時時注意差點溺死或在水中待了一段時間的傷患
■ 請傷患做幾次深呼吸，看看是否出現不明原因的疼痛或不適
■ 注意咳嗽、呼吸困難、胸部疼痛、泡沫狀口水等症狀
■ 確保傷患坐直
■ 血液的含氧量可能急速降低，如果可以的話，就提供氧氣，還有給予大量的休息和安慰

急 救

急救

無論是什麼事件使你陷入生死關頭，是否有人受傷都會是影響你決策和行動的主要因素。傷患能否存活可能取決於事件發生時和求生過程中接受的處置，因此精熟基本急救技能可說相當重要。在真正的生死關頭中，「尋求醫療協助」的意思其實是「盡可能讓傷勢穩定，以便醫生進行後續處置」。即便不可能有辦法處理所有傷勢──就算是醫護人員，沒有正確裝備也很困難──但絕大多數傷勢都能以基本急救技能和常識初步處理及穩定。

求生四大基本原則的「防護」（參見P27）隨時都能應用到你的狀況上，時時注意所有和防護傷勢相關的行為所造成的影響，預防永遠勝於治療。在炎熱氣候中，如果可

本節你將學會：

- **蛆**的**用處**……
- 如何**使用護目鏡避免雪盲**……
- 何時該**停、躺、滾**……
- 如何處理**蛇咬**和**水母螫**……
- 何時該**吃炭**和喝**樹皮茶**……
- 如何避免**凍傷惡化**……
- 何時該使用**消防員式把人抱起**……

以辨識中暑的初步跡象，將讓你能夠先採取行動，避免狀況演變成性命攸關的脫水和中暑。在寒冷氣候中，辨識凍傷的初步跡象，也能防止惡化。在許多情況下，只要應用本書介紹的基本原則，比如評估特定情境下的優先行為、規劃路線，安全穿越特定地形、躲避惡劣天氣等，就可以避免進一步的傷勢。

無論裝備、訓練、知識、技能多寡，最後決定你生死的唯一因素，時常會是求生意志。

面對人為和天然的困境，看似沒有希望時，你有兩個選擇：是要接受自身的處境，等著看命運的造化？還是承受痛苦及不適，為自己的生命奮鬥？

登山家艾倫·羅斯頓（Aron Ralston）前往美國猶他州的藍約翰峽谷時，就展現出了這種決心。他意外遭一顆363公斤的巨石壓住右手，看似凶多吉少。經過5天之後，羅斯頓知道沒人會發現他失蹤，這時水也喝完了，他於是決定用刀子幫自己截肢，並綁上止血帶，動身前往安全之處。

另一個著名例子發生在祕魯安地斯山脈的裂隙上，西蒙·葉慈決定割斷綁住他受傷的登山夥伴喬·辛普森的繩索，當時葉慈誤以為辛普森已經死亡。令人驚嘆的是，辛普森活了下來，選擇自救。他花了三天在天寒地凍的山區爬行了8公里，途中沒吃任何東西，只飲用融冰，最終成功回到他們的營地。

> **絕大多數傷勢**都能以**基本急救技能**和**常識初步處理**及**穩定**。

急救要點

在所有旅程中，安全都至關重要。啟程前務必確保自己和團隊中所有人都擁有必要的醫療裝備，特別是藥品。如果途中有人受傷，應該馬上施以急救。假設無法聯絡到緊急服務，而且人員又夠多的話，應由1人陪伴傷患，2人前往求救。

基本急救包

務必保持急救包（參見P261）乾燥，而且隨時可以取用。檢查紗布的包裝，如果沒有密封，就可能有細菌，並盡早補充使用過的藥品。

> **警告！**
> 務必隨時保護自己，遠離危險，如果你自己也受傷，就無法幫助任何人了。要是該區域不安全，就不要接近傷患。趕快尋求緊急協助，並在安全的距離外注意傷患的狀況。

受傷後的優先順序

迅速、有條不紊地評估狀況，搞清楚發生什麼事。檢查傷患，看看是不是出現危及性命的情況，比如失去意識或大量失血（參見P264），優先處理這類傷患。

■ **反應：**問傷患問題或給予指令，如果傷患回答或遵守指令，就表示能夠反應。傷患也可能只對疼痛有反應，或根本沒反應，如果不確定的話，可以輕搖其肩膀。

■ **氣管：**檢查氣管是否暢通，如果傷患可以說話，那就沒問題，如果傷患失去意識，就動手協助（參見P276）。

■ **呼吸：**呼吸是否正常？如果出現氣喘等呼吸困難（參見P275）就施以急救。假如傷患失去意識，無法呼吸，趕快求救，並開始CPR（參見P277）。

■ **循環：**是否出現大量出血的跡象，若有的話就要馬上急救。危及性命的狀況獲得控制後，就可以進行更詳細的評估。從頭到腳檢查傷患，詢問他們如何受傷，這能讓你得知可能的傷勢。

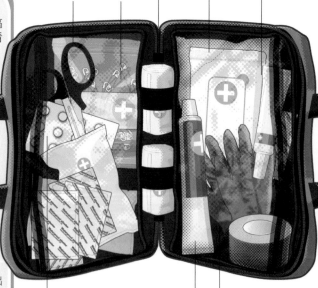

大把剪刀可以用來剪斷衣物

固定繃帶的別針

輕量化拉鍊包

殺菌紗布

抗菌眼藥膏

抗組織胺和乙醯胺酚等藥物

消毒藥膏

拋棄式手套

攜帶不會過敏的防水貼片

用來固定紗布的滾筒繃帶，清洗後可以重複使用

氧化鋅膠帶也可以固定紗布

臨時吊帶

手掌、手臂、肩膀傷勢必須抬起固定。如果手邊沒有三角巾，就將耐用衣物裁成邊長約1公尺的正方形，從中間對折形成三角形（參見P270）。也可以使用外套甚至是背包的背帶，外套角落做成的「吊帶」，是唯一能為手掌、手腕、前臂傷勢提供足夠支撐的方式。在你固定吊帶時，請傷患用另一隻手支撐受傷的手臂。

外套角落
把外套往上包住手臂，別上別針，以支撐受傷的前臂或手掌。

鈕扣外套
解開其中一顆鈕扣，把受傷的手穿過開口支撐。

背帶支撐
用綁成8字形的背帶抬起受傷的上臂支撐。

袖子
固定外套的袖子或背包的背帶支撐。

肩膀背帶
把手塞到背包背帶中，舒緩扭傷。

防止感染

拋棄式手套可以防止你和傷患交叉感染；手套必須不含乳膠，因為乳膠可能會引發過敏反應。清理傷口時殺菌濕紙巾也相當重要。

使用不含乳膠的丁腈橡膠手套

不含乳膠的拋棄式手套

使用不含酒精的殺菌濕紙巾

殺菌濕紙巾

殺菌紗布

這是密封的紗布，由墊子和繃帶組成，使用非常方便，也能當吊帶使用。應用膠帶黏在背包背帶上，以在緊急狀況隨時取用。

殺菌墊縫在繃帶上

物品清單

檢查你攜帶的急救包和藥品適合你要前往的環境。

基本急救

- 不含酒精的殺菌濕紙巾
- 不含乳膠的拋棄式手套
- 拿來洗手的酒精
- 消毒藥膏
- 抗菌眼藥膏
- 黏性紗布，必須防水和抗過敏
- 水泡貼片
- 殺菌紗布或大小合適的殺菌墊和繃帶
- 滾筒繃帶，挑自黏性的，以支撐關節和黏貼紗布
- 2捲三角巾
- 透氣膠帶或氧化鋅膠帶
- 剪刀和鑷子
- 安全別針
- 拋棄式注射器

個人藥品

- 止痛藥
- 消炎藥
- 醫療警告手環或墜飾
- 氣喘吸入器或腎上腺素自動注射器等處方藥
- 抗組織胺
- 胃藥
- 口服礦物鹽
- 腎上腺皮質類固醇

特別環境

- 瘧疾藥物
- 防蚊液
- 殺菌乳霜
- 防曬乳
- 除蟲藥
- 處理水蛭的DEET粉

皮肉傷

由於病菌會進入身體,所有破皮的傷口都有感染的風險,可能是來自受傷的原因、空氣、塵土、或嵌入傷口的衣物等。在野外要保持傷口乾淨可能很困難,但非常重要。土壤中的細菌可能會引發致命的破傷風,不過可以透過疫苗防止,務必確保你注射了最新的疫苗。



傷口和流血

大量出血對你和傷患來說可能很可怕，但緊壓傷口通常都能控制。處理傷口時保持冷靜，安撫傷患，休克處置則可參考P274。

傷口中的異物

傷口中的任何異物，像是塵土或碎石，都應該清除，否則將造成感染或導致痊癒緩慢。可以用冰水沖掉，或是用鑷子小心夾出，但如果異物卡在傷口裡，就按照以下方式處理。

1 不要取出異物，因為異物很可能正堵住出血。按壓傷口兩側，控制出血。
■ 同時按壓傷口兩側，但不要直接壓在傷口上。

按壓傷口兩側

2 在異物上包上紗布保護，接著在兩側加上支撐（繃帶是最理想的），然後把傷口包好。
■ 每10分鐘就檢查繃帶下的循環狀況。

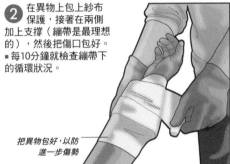

把異物包好，以防進一步傷勢

小範圍割傷或擦傷

所有破皮的傷口，不管多小，都需要清理和保護，以防感染。用乾淨的冰水沖洗傷口，然後拍乾，接著包好傷口，紗布應該要比傷口還大。小範圍擦傷可以使用貼片，大範圍則是使用墊子和繃帶。

天然紗布

生長在老樺樹附近的菌類可以當成天然紗布使用。從菌類頂部切一小塊，然後包在傷口上。如果你不確定菌類的種類，就不要使用。

傷口類型

不同的異物和外力會造成不同類型的傷口。辨識傷口非常有用，可以讓你知道該使用什麼方式處理。

瘀青

撞擊會破壞皮下血管，使血液滲進組織中，結果便是瘀青。皮膚會疼痛腫脹，呈藍黑色。

擦傷

繩索摩擦或滑脫會刮掉皮膚最上層，留下光裸疼痛的部分，擦傷傷口通常會含有異物。

撕裂傷

如果皮膚被扯開，傷口流的血雖然不會像割傷一樣多，但受到破壞、易於感染的組織面積卻會更大。

穿刺傷

指甲或海膽的尖刺等尖銳物質可能會刺破皮膚。傷口可能很小，但會很深，而且容易感染。

割傷

如果邊緣鋒利的物體劃過皮膚，就會切開血管，並造成大量出血，也可能傷到神經和肌腱。

刺傷

被尖銳的條狀物刺傷相當嚴重，若是刺到軀幹，則可能損害重要器官，造成內出血。

槍傷

檢查傷患是否有射出傷口，兩種傷口要分開處理。

射入傷口

子彈深深射入或射穿身體，射入傷口雖又小又工整，卻會造成嚴重的內傷和感染。

射出傷口

如果子彈射穿身體，射出傷口會又大又粗糙。如果沒有射出傷口，就不要取出子彈。

大量外部失血

直接按壓傷口，控制出血，可以的話就趕緊求救。千萬不要使用止血帶，這可能造成嚴重組織受損。如果大量出血，可能會造成危及性命的休克（參見P274）。

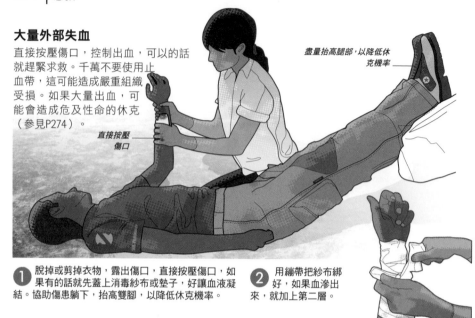

盡量抬高腿部，以降低休克機率

直接按壓傷口

1 脫掉或剪掉衣物，露出傷口，直接按壓傷口，如果有的話就先蓋上消毒紗布或墊子，好讓血液凝結。協助傷患躺下，抬高雙腳，以降低休克機率。

2 用繃帶把紗布綁好，如果血滲出來，就加上第二層。

3 每10分鐘確認一次繃帶是否太緊，輕輕按壓紗布下的指甲。如果血色無法快速恢復，就綁鬆一點。

靜脈

如果血管中的單向瓣膜失效，血液就會堵塞在後方，管壁細的血管很容易被撐破，造成大量出血。

1 協助傷患躺下，並把患部盡量抬高支撐，這能馬上減少失血。露出傷口，然後以殺菌紗布或墊子直接按壓。

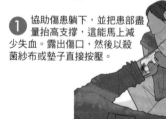

2 把墊子用繃帶綁緊在傷口上，維持壓力，患部抬高，並檢查繃帶沒有太緊（參見上方步驟3）。必要的話就放鬆一點，但仍要維持壓力。

頭部

頭部傷口可能大量出血，使其看起來比實際上還嚴重，但也有可能掩蓋了更嚴重的傷勢。如果傷患神情呆滯、頭痛、視野模糊，就趕快求救。

使用比傷口還大的墊子

繃帶

1 讓傷患坐在地上，小心清理傷口，並以消毒墊按壓。

2 用繃帶固定紗布，如果傷患沒有迅速恢復，情況開始惡化，就趕緊求救。

眼部

眼部如果受到樹枝等尖銳物品撞擊，將會相當嚴重，可能會留下疤痕、感染，甚至失明。行經茂密植被時，務必保護眼部。

① 讓傷患躺下，頭枕在你的膝蓋上，蓋上受傷的那隻眼睛。請傷患兩眼都不要動，因為動一眼的話，另一眼也會跟著動。有東西插進眼睛，就把周圍包好。

用消毒墊蓋好受傷的眼睛

② 用繃帶固定紗布，如果你是處理自己的傷勢，就用貼片或膠帶固定紗布，然後試著不要移動眼睛。

用繃帶固定

異物

如果你在眼睛表面發現異物，就用手帕角拭去，或用清水沖掉。假設是異物插進眼睛，千萬不要動。

雪盲

又稱「灼傷」，是因眼睛表面暴露在紫外線下受損導致，比如雪或水面反射的陽光。可以戴太陽眼鏡防護，緊急情況下，也可以用紙板或樺樹皮製作簡易護目鏡。如果有人出現雪盲，就先用紗布遮住眼睛，救援抵達之前，可以用繃帶固定。

在紙板上割出狹長裂縫

用繩索穿過兩側

簡易護目鏡

燒傷和燙傷

所有燒傷都很容易感染，燒傷可能會影響皮膚的表皮層、真皮層、全層。重度燒傷則是會影響全層，如果燒傷區域比傷患的手掌還大，就會需要醫療協助。

小範圍表層燒傷

用冰水或任何無害冰涼液體冰敷傷口10分鐘，在患部腫脹前先脫下首飾和手錶，蓋住傷口，以防感染。

大範圍或深層燒傷

如果燒傷範圍很大或很深，身體就會流失體液，很可能發生危及性命的休克（參見P274）。假設燒傷是因火災造成，那麼傷患的氣管可能也會受到影響，導致呼吸困難。此外，也千萬不要刺破水泡，以免感染。

停、躺、滾
如果衣物著火：
- 停止移動
- 躺在地上
- 在地上滾動，直到火焰熄滅

① 協助傷患躺下，可以的話不要直接接觸到地面。用冷水沖10分鐘冷卻傷口，這也能減少腫脹、舒緩疼痛。

至少冷卻10分鐘

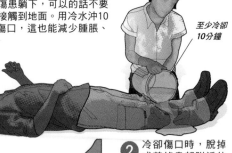

② 冷卻傷口時，脫掉或剪掉患部附近的衣物，但不要碰或清理黏在傷口的布料。

剪掉衣物露出患部

③ 用乾淨的保鮮膜、塑膠袋、紗布蓋住整片燒傷區域，並趕快求救。

保護傷口，降低感染機率

咬傷和螯傷

咬傷和螯傷非常痛，但多數以簡單的急救便能處置，不過仍是有過敏性休克的風險。如果傷患出現紅疹、眼睛蒼白、眼眶浮腫、呼吸困難，務必立即尋求醫療協助（參見P274）。

咬傷

破皮的傷口都有可能感染，特別是動物咬傷，因為動物的嘴巴擁有許多病菌。如果被蛇咬到，你會需要求救。傷患必須維持治療姿勢，用擔架運送，以防毒液在身體中擴散。

蛇咬

毒蛇種類不多，但假設所有蛇都有毒基本上來說會比較安全。大多數蛇咬都會在皮膚上留下小型穿刺傷口，非常痛，不過被毒蛇咬到可能根本不會痛，症狀還包括噁心、嘔吐、視線模糊、呼吸困難。

① 讓傷患保持冷靜，協助其躺下，頭部、胸部、肩膀靠著支撐。
- 讓傷患維持不動，脫下患部附近太緊的首飾。
- 可以的話就記下咬傷的時間。

② 在患部包上繃帶。不要清洗，脫掉鞋子和衣物，或試著吸出毒液。

③ 在受影響的四肢綁上另一條繃帶，從患部盡量往上綁，但不要綁止血帶。
- 檢查傷患的循環（參見P264）。
- 固定受影響的四肢。
- 要移動傷患時務必使用擔架。

> ### 豪豬刺
> 如果你被豪豬刺刺到，必須趕緊清除，不然會越插越深，甚至刺破重要臟器。
> - 砍斷刺的空心末端，使其稍微收縮。
> - 將刺拔出，有鉗子就用鉗子。
> - 清理穿刺的傷口，抹上消毒藥膏。

哺乳類咬傷

哺乳類的咬傷，包括動物和人類，都很容易感染，因為尖牙造成的穿刺傷會使細菌深入組織（參見P263）。一如往常，記得戴手套保護自己。咬傷也可能破壞周遭組織，造成大量出血（參見P264）。

清理傷口

抬高患部，用乾淨的紗布和水清理傷口，拍乾並包上紗布。

徹底清理哺乳類咬傷的地方

> ### 蛇的分辨
> 可以的話就分辨蛇，這可以幫助醫療團隊找到正確的血清。如果你不確定，就記下其顏色和特徵。假如情況安全無虞，就把蛇抓到密封容器中。不要洗掉傷口上的毒液，這可以用來尋找正確血清。

患者的胸口要高於患部

把結綁在沒受傷的四肢上

用三角巾固定腿部

從患部盡量往上綁

蝨子

蝨子是類似蜘蛛的小型寄生蟲，分布於草地和林地。牠們吸血維生，會用有刺的口器掛在皮膚上，接著吸血膨脹成豌豆大小。蝨子會傳染萊姆症，必須除掉。

傳統方法

用鑷子夾住蝨子頭部，盡可能接近皮膚。接著穩穩將頭往上拉，不要轉，然後將蝨子放進容器中，以檢測是否會傳染萊姆症。

不要擠壓身體

特製除蝨器

你可以在寵物店買到能夠「轉開」蝨子口器的除蝨器。將除蝨器沿著皮膚往前滑，夾住蝨子後輕輕抬起，接著把蝨子轉下來。

將除蝨器往前滑，直到碰到蝨子

水蛭

前往水蛭出沒的地帶時，每隔幾分鐘就檢查衣物和四肢。如果水蛭黏在身上千萬不要扯下來，其下顎會卡在皮膚裡，造成感染。你應該這麼做：

- 使用檸檬汁、DEET、酒精、鹽巴。如果你有在抽菸，就把菸屁股包在衣物裡，然後弄濕，在水蛭身上擠上尼古丁。

- 水蛭掉落後，沖洗患部，清理抗凝血物質。處理出血（參見P263），並包好傷口。

螫傷

許多螫傷都很痛，但不太會危及性命。被蠍子螫到可能會很痛，造成嚴重疾病，因而應該要依照處理蛇咬的方式處置（參見P266）。多種昆蟲螫傷也可能會引發更嚴重的反應（參見P274）。

> **警告！**
> 嘴巴或喉嚨被螫到可能會造成堵住氣管的腫脹，為防止這種狀況，可讓傷患啜飲冰水。

昆蟲螫傷

蜜蜂或黃蜂螫傷通常很痛，患部會腫脹發紅。有些人也會對昆蟲的螫針過敏，務必時時注意傷患是否出現過敏性休克的跡象。

往外刮

① 如果看得見螫針，就用信用卡或是刀子、指甲尖端將其刮下。
- 不要用手擠，因為可能會把更多毒液擠進患部。

② 抬起患部，冰敷至少10分鐘，減少腫脹。
- 注意傷患是否出現過敏跡象，像是喘鳴或臉部腫脹。

海洋生物

海葵、珊瑚、水母、僧帽水母遭到碰觸時，會釋放出有毒細胞，黏在皮膚上。按照下方方式處理水母螫傷，其他螫傷則是以冰敷處理，以舒緩腫脹和痛苦。鱸魚等魚類則是擁有尖銳的脊刺，如果不小心踩到就會卡在腳上，造成感染。

在患部倒醋或海水

熱水能舒緩疼痛，但小心燙傷

水母螫傷

在患部倒醋或海水中和毒性，接著協助傷患坐下，以處理蛇咬的方式處置（參見P266）。

海膽刺

把患部泡在傷患能夠承受的熱水中約30分鐘，並盡快尋求醫療協助，拔掉脊刺。

有毒植物和腸道寄生蟲

如果你想在野外保持健康，那麼紮營時保持個人衛生、淨化所有來自天然水源的飲用水（參見P198至P201）、遵守食物安全的規則，就非常重要。你也應該學習如何辨識及避免有毒植物。

接觸中毒

有毒植物不一定總是要吃進身體才會中毒。如果碰到皮膚，也可能會造成疼痛、腫脹、發紅、疹子、發癢，這時趕緊尋求醫療協助。同時以冰水沖洗皮膚20分鐘，如果是弄到眼睛，就沖10分鐘。即便接觸中毒最主要是來自植物，燃料等化學物質也可能會導致中毒。

有毒植物

有毒的常春藤、橡樹、漆樹以含有刺激性油脂漆酚著稱。如果你破壞植物，讓油脂碰到皮膚，就必須馬上以肥皂和冷水沖洗。同時脫下並清洗所有沾到的衣物，以防接觸範圍擴大。盡快塗上殺菌乳霜，許多人在接觸到植物的4至24小時內，都會起疹子和水泡，非常痛（參見警告！）。

有毒漆樹
分布於北美東部潮濕的酸性沼澤中，可高達6公尺。

橢圓形葉片兩兩相對生長

毒漆藤
原生於北美森林，現已遍布全世界。

漿果成熟後呈白色

有毒橡樹
和毒漆藤相同，葉片為3片，分布於北美森林。

葉片形狀和橡葉相同

> **有刺蕁麻**
> 分布於許多地區，軟毛碰到皮膚時通常只會造成短暫的刺痛感，可以冰敷或以羊蹄葉搓揉患部。若出現發癢的紅疹則代表過敏。

> **警告！**
> 如果你認為自己碰到有毒植物，就不要再去碰敏感的部位，像是眼睛、嘴巴、性器官等，先把手徹底洗乾淨。
> ▪ 如果皮膚上出現水泡，不管多癢都不要抓，假如抓破皮，就有可能感染。
> ▪ 除了水泡外，有些人還會對毒素出現極端反應，因而必須時時注意有沒有發生休克（參見P274），並盡快尋求醫療協助。

天然療法

大自然如果造成問題，有時會提供解決方法，可以使用以下方式處理漆酚：
▪ 鳳仙花黏稠的汁液可以在幾天內消去水泡。剪一小段莖，從中間折斷，然後塗抹在患部上。

鳳仙花帶有斑點的淡黃和淡橘花朵相當特別

▪ 敷上金縷梅葉可以止癢，把葉片搗碎，太乾的話就加點水，然後敷在患部上。
▪ 也能用單寧酸沖洗，可以從茶葉或橡樹皮（參見P269）取得。
▪ 白千層的樹葉製成的茶樹油，據說也能中和漆酚，直接塗在患部上。

食用中毒

試著找出傷患吃下什麼、吃了多少、何時吃下。如果你懷疑傷患吞下腐蝕性化學物質,比如生火的燃料,就不要催吐,因為吐出來的過程會造成二次傷害。應尋求醫療協助,並注意傷患的狀態。如果嘴唇灼傷,就給傷患啜飲冰牛奶或冰水。假設你確定其吞下有毒植物或真菌,而且意識尚清楚,就進行催吐。也可以透過飲用大量的水、牛奶、含炭的茶來稀釋毒性。

腹瀉和嘔吐

腹瀉和嘔吐在野外可能會鬧出人命,因為會導致脫水(參見P272)甚至休克(參見P274)。最常見的原因便是食物中毒或飲用汙水,傳染病也有可能。如果症狀持續,就趕快尋求醫療協助。你應該休息、保暖、補充流失的水分。如果你很餓,24小時內可以吃少量的溫和食物,比如義大利麵。

天然療法

生死關頭時,有很多天然療法可以止住腹瀉或舒緩胃痛等症狀,當然其中有些味道比較好:

榛樹葉是心形

橢圓形的越橘葉很小

- **茶**:可以喝榛樹、越橘、蔓越莓葉泡成的茶。
- **樹皮**:從樹上剝下一些樹皮,最好是橡樹,去掉內層,熬煮至少12小時,需要的話就加更多水。煮好的茶聞起來和喝起來雖然都很臭,但其中含有單寧酸,能夠治療腹瀉,每2小時就喝一杯。
- **炭**:拿一塊燒到一半的木頭,刮掉燒焦的部分,然後配水吞一點。
- **骨頭**:燒成灰後磨碎,或用石頭磨成粉,和水混合後吞1湯匙。
- **石灰**:磨成粉和水混合,吞1湯匙。
- **灰燼**:和水混合後吞下,可以舒緩胃痛。

休息並補充水分

多喝水補充水分,而要補充流失的鹽分,就在水中溶一包口服礦物鹽,或在1公升的水裡溶1茶匙鹽,之後喝下。

腸道寄生蟲

腸道寄生蟲主要分為兩種:蠕蟲(條蟲、蟯蟲、線蟲等)和原生生物(梨形鞭毛蟲等)。常見的感染原因為喝下汙水、吃下受汙染食物、個人衛生髒亂,症狀則包括噁心、嘔吐、腹瀉(參見左方)、痢疾、脹氣、胃痛、體重下降、直腸周遭起疹子和發癢,應盡快尋求醫療協助。

天然療法

如果你發現糞便裡有蟲,每隔24小時就吞一小茶匙的石蠟或煤油。這可能會讓你生病,但蟲也病得更重。汽油也可以,但沒這麼有效。

如何避免感染

預防遠勝於治療,而在野外要避免受到水中或糞便中的寄生蟲感染,你應該遵照下列建議:
- 所有飲用水都要煮過,或使用其他淨水方法(參見P198至P201)
- 不要用髒水刷牙或漱口
- 除非完全確定,否則不要在有疑慮的水域游泳或站立
- 把皮膚上所有割傷和傷口包好
- 嚴格保持個人衛生(參見P116至P117),處理食物時也是
- 如果肉類有感染疑慮,就至少要煮20分鐘,或煮至從骨頭上剝落,才能食用。

骨頭、關節、肌肉

傷勢究竟是扭傷、骨折、脫臼，可能很難分辨。斷裂的骨頭末端可能會移動，破壞附近的血管和神經，應在原地處置傷患，並在移動前先固定好患部。若是脊椎受傷或腿斷了，就必須以擔架搬運。

抽筋

抽筋可能是因脫水和身體流汗流失鹽分造成，運動時務必時常補充水分。抽筋時先坐下、休息，並伸展患部。

腳

協助傷患用好的那腳站立，並伸展肌肉以舒緩抽筋。抽筋停止後，按摩患部。

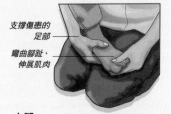

支撐傷患的足部

彎曲腳趾、伸展肌肉

小腿

協助傷患坐下，支撐受傷的那腳，伸展雙腿、彎曲腳趾以舒緩抽筋，接著按摩患部。

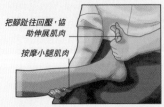

把腳趾往回壓，協助伸展肌肉

按摩小腿肌肉

大腿

如果抽筋是發生在大腿後方，就把腳伸直，伸展肌肉，如果是前方，就把腳彎曲。抽筋停止後，按摩患部。

建議傷患躺下放鬆腿部

把腳撐在肩膀上

扭傷和拉傷

拉傷便是肌肉拉傷，扭傷則是連結關節的韌帶受損。理想的處置是抬高患部、冰敷、休息。如果擁有舒適的支撐，那麼緩慢移動也能協助復原，但要是有任何疑慮，就以骨折的方式處理（參見P271）。

抬高患部

① 立即休息並支撐患部，冰敷至少10分鐘，以舒緩腫脹和瘀青。

要包腳踝就從腳指包到膝蓋

② 將冰敷袋固定，或在患部包上墊子，繃帶從患部下方包到下一個關節處。

手臂

撞擊時以手掌著地，可能造成手腕、前臂、上臂、鎖骨骨折，用吊帶支撐受傷的手。如果手不能彎，就可能是傷到手肘，這時就不要使用吊帶，而是將繃帶纏在關節附近，並用三角巾固定。要確認繃帶是否太緊，可以檢查手腕的脈搏。

使用吊帶

在手臂和胸口間包上三角巾，接著將上端繞過手臂，用平結綁在沒受傷的那邊。

平結打在沒受傷那邊的鎖骨上

腿部

腿受傷可能會很嚴重，因為骨折很不穩定，骨頭末端很容易就會移動，有可能刺穿腿部的大血管，造成大量出血。除非必要，否則不要移動傷患，就算要移動，也必須先固定好腿部。如果發現任何休克跡象（參見P274），就將頭部放低，腿也不要抬高。

手掌

手掌傷勢常會因瘀青或流血變得更為複雜，抬高受傷的手，直接按壓傷口（參見P264）。在患部腫脹前脫下首飾，接著用墊子包好手掌，以吊帶抬高支撐。

用軟墊包好

傷患自己也可以協助支撐

支撐患部上下的關節

受傷的腿盡可能打直

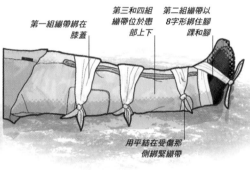

第一組繃帶綁在膝蓋

第三和四組繃帶位於患部上下

第二組繃帶以8字形綁住腳踝和腳

用平結在受傷那側綁緊繃帶

1 讓傷患躺下，支撐好患部，以防進一步受傷，接著求救。若救援很快抵達，就維持這個姿勢。也可以將外套或毯子捲起，擺在兩側，提供額外支撐。

2 如果救援延誤或必須移動傷患，就用繃帶包緊膝蓋、腳踝、患部上下（如果大腿受傷，也要包到骨盆）。兩腳間夾上墊子，接著綁緊繃帶。

脊椎

如果傷患摔落時以背著地，或從高處摔下，最好假設他們會傷到脊椎，頭部也很有可能。不要移動傷患，支撐頭部和脖子，與背成一直線。貿然移動可能會傷到脊髓，造成患部以下終生癱瘓。趕緊求救，或請人去求救，自己則待在傷患身邊。如果因為危險必須移動傷患，就使用翻動方式（參見P279）。

確保自己維持舒服的姿勢，因為你很可能必須撐到救援抵達

支撐頭部和脖子

跪在或躺在傷患頭部後方，把手肘放在大腿上固定，兩手擺在傷患頭部兩側支撐，和身體成一直線，等待救援。

不要蓋住傷患的耳朵，這樣會聽不見你說話

暴露在外

高溫和寒冷可能使身體的溫度調節機制失效,而且也可能導致喪命,立即反應相當重要。不要離開傷患,趕快求救,可以的話就派人在你處置時前往求救。

高溫

如果天氣很熱,戴個帽子、頻繁補充防曬乳、可以的話盡量待在陰涼處,以防曬傷等症狀。此外,如果你沒有喝足夠的水補充流汗流失的水分,那也很快就會脫水。

脫水

協助傷患坐下及補充水分,通常喝水就夠了,也可以加入口服礦物鹽。如果傷患抽筋,協助他們伸展患部肌肉,接著按摩(參見P270)。

熱衰竭

如果傷患感到頭暈,並開始大量排汗,皮膚卻冰冷濕黏,那就趕快將其移到陰涼處補充水分。協助傷患躺下,抬高腿部,用背包支撐,這能促進血液流回大腦。應時時注意傷患的復原狀況。

抬高傷患腿部,要比頭部還高

多喝點水,以防熱衰竭

中暑

危及性命的中暑可能緊接在熱衰竭之後,也可能無預警發生。中暑會造成身體的溫度調節系統失效,如果傷患頭痛、頭暈、皮膚又熱又乾、開始失去意識,那就可能是中暑,需要立即醫療協助。

搧風協助臉部散熱

把水倒在毯子上

1 將傷患移動到涼爽處,遠離太陽,協助其坐下或躺下,抬高頭部,脫掉所有外衣。

2 想辦法快速讓身體降溫,最好將傷患包在冰冷的濕毯子中,不斷倒水降溫。

3 體溫降到攝氏40度以下後,就把濕毯子換成乾的。

4 注意傷患的反應、脈搏、呼吸,如果體溫再次升高,就重複上述過程。

寒冷

暴露在寒冷環境可能造成身體部位凍傷或體溫急遽下降,導致失溫。

凍傷

凍傷是皮膚的表皮結凍,通常是在臉部或四肢,皮膚會失去知覺、變白、變硬。如果沒有處置就會造成嚴重凍傷,即較深層的組織甚至骨頭結凍,皮膚會變成白色或藍色,完全結冰。

把戴著手套的手放在腋下

逐漸變暖

凍傷可以透過取暖處置,嚴重凍傷則會需要特別處理。用體溫提高患部的溫度,把傷患的手放到腋下取暖,或把他們的腳放到你腋下。脫下患部的戒指,並抬高受傷處以減緩腫脹。最理想的方法是浸泡熱水,記得先用紗布包好患部。

失溫

體溫低於攝氏35度便稱為失溫,可能奪命。處置重點在於避免更多熱能散失,不要把任何直接熱源放在傷患附近,有可能會造成燒傷。如果傷患失去意識,不管體溫降到多低,都直接施以CPR,直到救援抵達。在失溫的案例中,即便經過很久的恢復期,仍是有可能保命。

溺水

如果傷患掉進冰水中,就很可能失溫。此外,寒冷也可能造成心臟停止,喉嚨痙攣則會堵住氣管。傷患看似恢復數小時後,進入肺部的水也可能造成二次溺水(參見P255)。

救起傷患

如果你從水中救起傷患,協助其躺下、頭擺低。換上乾燥衣物,處理失溫(參見下方)。假如傷患失去意識,沒有呼吸,壓胸之前先進行5次人工呼吸。

高山症

高山症的症狀包括噁心、食慾不振、呼吸困難、無法緩解的頭痛。傷患也可能無法入睡,而且很不舒服。唯一的解決辦法就是立即下降,在低海拔處待上幾天。如果症狀很嚴重,傷患可能需要揹負。

1 協助傷患移動到避難所休息,以防體溫進一步下降。請人去求救。

2 如果可以,而且不會更冷的話,就脫下潮濕衣物,換上溫暖乾燥的,但不需要把自己的衣服給傷患。

給傷患喝又溫又甜的飲料,還有巧克力等高熱量食物

3 在傷患身下鋪一層乾燥的厚樹葉隔熱,協助其躺在睡袋內,如果有求生毯的話就蓋上。

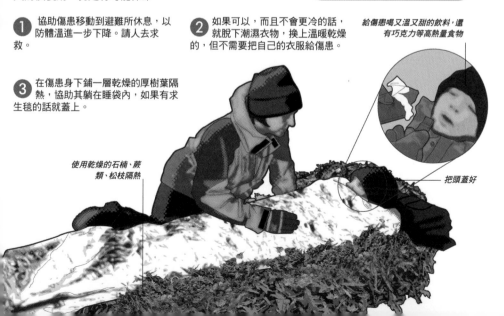

使用乾燥的石楠、蕨類、松枝隔熱

把頭蓋好

休克

休克是人體循環系統失效時出現的狀況，可能危及性命。最常見的原因是大量失血，但也有可能是因燒傷，甚至是嚴重嘔吐或腹瀉導致。發作初期會出現脈搏加快、皮膚蒼白濕黏的症狀，隨著症狀發展，呼吸會變得又急又淺、脈搏減弱、皮膚變成灰藍色。如果沒有及時處理，傷患就會失去意識。

處理休克

因為有可能需要麻醉，不要給傷患任何食物或飲水。口渴的話就把嘴唇弄濕。立即求救，傷患必須以治療姿勢搬運。

1 先處理休克的原因，像是出血或燒傷（參見P265）。如果你發現類似症狀，卻找不到明顯的外傷，那也有可能是因為內出血造成。

2 協助傷患躺下，用毯子或毛巾隔熱。抬高並支撐傷患雙腳，要比心臟位置還高。

3 鬆開太緊的衣物，比如脖子、胸口、手腕處，把頭擺低，並為傷患保暖，若有毯子或睡袋就蓋上。

過敏性休克

過敏性休克是種罕見的嚴重過敏反應，會影響全身。好發者會攜帶特殊的腎上腺素自動注射器以防緊急狀況。如果傷患剛好有帶，但虛弱到無法自行使用，就先拔掉安全蓋，然後握在拳頭中，並對著傷患的大腿壓，必要的話可直接穿過衣物。接著搓揉注射位置10秒，如果症狀沒有改善，或再度發作，可以於5分鐘後再度注射。

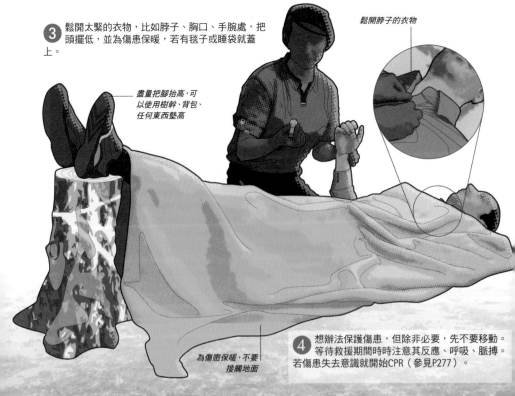

鬆開脖子的衣物

盡量把腳抬高，可以使用樹幹、背包、任何東西墊高

為傷患保暖，不要接觸地面

4 想辦法保護傷患，但除非必要，先不要移動。等待救援期間時時注意其反應、呼吸、脈搏。若傷患失去意識就開始CPR（參見P277）。

呼吸困難

呼吸問題需要立即處理，這可能會讓身體組織無法獲得足夠的氧氣。原因可能是暫時的，比如噎到、窒息、吸入煙霧，也可能是長期的，像是需要服藥的氣喘，你也會需要求救。

往腹部壓，
不是胸部

警告！

如果傷患失去意識，務必保持氣管暢通並檢查呼吸，喉嚨肌肉放鬆就可以繼續呼吸。假如傷患停止呼吸，就開始CPR，因為這也可以疏通堵塞。

噎到

如果異物卡在喉嚨，就可能造成阻塞氣管的痙攣。務必詢問傷患他們是否噎到，假設他們可以說話、咳嗽、呼吸，那堵塞就不是很嚴重，他們應該可以自己處理。

1 如果傷患可以呼吸，就請他們咳嗽。如果不能講話或咳嗽，就協助他們往前彎。撐住上半身，並用掌根在肩胛骨間大力拍5下。

2 如果上面這招沒用，就站在傷患身後。雙手擺在其腹部上，一手握拳，另一手握緊，然後朝上往內大力壓5次。檢查傷患的嘴巴，取出堵塞物。

3 假如還是沒有用，就趕快求救，然後持續重複上面的步驟，直到救援抵達或傷患失去意識（參見P276至P277）。

氣喘

氣喘是因氣管肌肉痙攣導致的呼吸困難，多數氣喘患者都會隨身攜帶吸入器。吸入器分為兩種：咖啡色或白色的「預防」吸入器，以及發作時使用的藍色「舒緩」吸入器。如果傷患沒有攜帶任何藥品，就協助其坐下，然後求救。

1 協助傷患坐下，並建議其吸一口舒緩吸入器，接著緩慢深呼吸，並盡量坐直，這樣症狀應該幾分鐘內就會舒緩。

2 如果症狀沒有舒緩，就請傷患再吸一口，然後休息。假設還是沒有或更嚴重，就趕快求救，因為傷患有可能失去意識。

該怎麼辦

最好的建議還是預防，了解引發氣喘的因素，並盡量避免，但如果有人氣喘發作，手邊卻沒有吸入器，可以試試：

■請傷患盡可能吐氣，以排出含氧量低的「臭氣」。雖然這可能很困難，聽起來也很怪，因為要違反吸氣本能吐氣，但是很有用。

■接著請傷患持續慢慢吸氣，並在過程中閉上眼睛冷靜。

慢慢深呼吸

失去意識

如果傷患失去意識，最優先的事項應是確保氣管暢通，這樣才能呼吸。立即尋求救援，最理想的狀況是你在急救時請別人去求救。不要移動傷患，也不要丟下他們，除非你必須自己去求救。

和傷患說話，請他們張開眼睛

搖晃成人傷患的肩膀

檢查反應

輕搖傷患肩膀（如果是兒童就輕拍），和傷患講話，並觀察其反應。如果傷患能夠正常回答問題，那就是完全清醒。若只能張開眼睛、回應相當虛弱、只對疼痛有反應，就是部分清醒。如果傷患對刺激沒有任何反應，便是失去意識。

維持氣管暢通

如果失去意識的傷患是背朝下，舌頭可能會掉回嘴巴裡，卡住氣管。調整頭部，抬起下巴，讓舌頭「升起」，保持氣管暢通。

檢查呼吸

一手將傷患的頭部移回正常位置，並用另一隻手的2根手指抬起下巴，不要壓到下巴下方的軟組織。維持氣管暢通，並觀察、傾聽、感覺正常的呼吸。如果傷患正常呼吸，就將其擺成復甦姿勢（參見下方）。如果沒有呼吸，就馬上開始CPR（參見P277）。

❶ 把手放在額頭上調整頭部，抬起下巴。

❷ 觀察傷患的胸部、傾聽、用臉頰感受呼吸，但不要貼著超過10秒。

復甦姿勢

如果失去意識的傷患有在呼吸，就將他們擺成復甦姿勢，維持氣管暢通。取出傷患口袋的物品，跪在他們身旁，並將最靠近你的手臂彎成正確角度，另一隻手交叉在胸前，手掌貼在臉頰處夾住。把一隻腳在膝蓋處彎曲，抓著膝蓋時，也把傷患拉向自己，直到就定位。

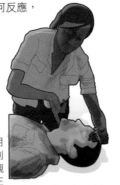

腳打直，和脊椎成一直線

調整頭部，維持氣管暢通

調整手臂，讓手掌朝上墊在臉頰

手臂和身體呈正確角度，以免向前翻

彎曲的腳能夠防止傷患往前翻

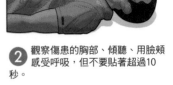

心肺復甦術（CPR）

如果傷患停止呼吸，你必須透過按壓胸部和人工呼吸，持續對身體供氧，直到救援抵達。這個過程稱為心肺復甦術，簡稱CPR。如果是成人倒下，那很可能是因為心臟問題，務必按照以下步驟處置。如果你是從水中救出失去意識的傷患，就先按照幫兒童人工呼吸的方式處置（參見右方）。要是你沒有接受過急救訓練，或是無法完成人工呼吸，也可以只按壓胸部。

如何進行CPR

跪在傷患胸口旁，這樣就不用移動位置。如果旁邊有人協助，就輪流進行CPR，你才不會沒力。每做2分鐘就換手。

兒童CPR

- 先進行5次人工呼吸。
- 用單手掌根按壓胸部30次，力道比按壓成人再小一點，至少要壓下三分之一。
- 每按壓30次就進行2次人工呼吸，直到兒童恢復意識、或是救援抵達、或是你用盡力氣。
- 如果你孤身一人，就先進行1分鐘的CPR，再去求救。

1 一手放在傷患胸口中央，並檢查你不會壓到下腹部、胸骨尖端、肋骨。

2 將另一手掌根放在第一隻手上，手指交握，不要碰到傷患胸口。

3 開始按壓胸部，身體往前傾，手臂打直，直接往下按壓傷患胸部，要壓5到6公分。然後停止施力，等胸部升回來，手不需要移動。重複30次。

4 調整傷患頭部，使氣管暢通，並捏住鼻子，關閉鼻腔。讓傷患嘴巴微微張開，接著用另一隻手的手指抬起臉頰。

5 開始人工呼吸，先吸一口氣，然後把嘴唇閉上，接著貼在傷患嘴唇上。將氣吹進其口中，直到看見胸部升起，再移開嘴巴，看著胸部下降。如果傷患的胸部沒升起來，就調整頭部，再試一次。重複上述動作，進行第二次人工呼吸，不過人工呼吸不得連續超過2次，必須先按壓胸部。

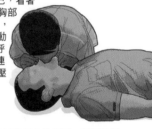

6 繼續按壓30次、人工呼吸2次的循環，直到救援抵達、或是你用盡力氣、或是傷患出現恢復意識的跡象，比如睜開眼睛、說話或移動、正常呼吸。
- 如果在任何階段中，傷患開始正常呼吸，就將其擺成復甦姿勢（參見P276），然後注意狀況，直到救援抵達。

將掌根放在胸口中央

手指不要碰到肋骨

移動傷患

理想狀況下，應該先在原地處置傷患，讓傷患盡可能維持舒適，並等待救援到來。但在生死關頭時，如果你需要移動傷患，就必須先固定患部，以免傷勢惡化。

> **警告！**
> 除非傷患待在原地會發生生命危險，否則不要貿然移動，就算真的要移動，要確保這不會害你也受傷，不然就不要移動，免得讓傷勢惡化。和傷患待在一起，派其他人去求助。

準備移動

開始移動前務必先行規劃，挑選適合傷勢的方法。如果你有幫手，就不要一個人移動，並鼓勵傷患盡可能靠自己的力量移動。

消防員式

如果你孤身一人，但需要將清醒的傷患移動到附近，就可以使用這個技巧，其得名自一開始使用的消防員。要是傷患是頭部、臉部受傷或手腳骨折，就不要用這招。此外，為了避免你的背受傷，應用雙腳出力。

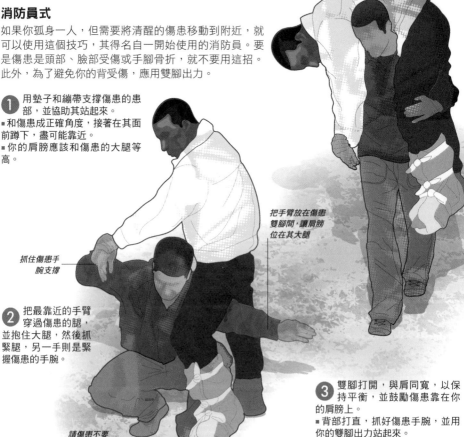

1 用墊子和繃帶支撐傷患的患部，並協助其站起來。
- 和傷患成正確角度，接著在其面前蹲下，盡可能靠近。
- 你的肩膀應該和傷患的大腿等高。

抓住傷患手腕支撐

把手臂放在傷患雙腳間，讓肩膀位在其大腿

2 把最靠近的手臂穿過傷患的腿，並抱住大腿，然後抓緊腿，另一手則是緊握傷患的手腕。

請傷患不要把重心放在受傷的腳上

3 雙腳打開，與肩同寬，以保持平衡，並鼓勵傷患靠在你的肩膀上。
- 背部打直，抓好傷患手腕，並用你的雙腳出力站起來。

製作簡易擔架

如果你需要移動失去意識、腿骨折、脊椎受傷的傷患，務必使用擔架，但理想情況下，還是先行求救，等待救援抵達。假設聯絡不上，而且你需要盡快將傷患送醫，就必須製作擔架（參見P167）。可以將木頭綁成柵欄狀，或是用樹枝和大衣製作。

警告！
如果脫下衣物製作擔架反倒會讓救援者暴露在環境中，那就不應這麼做。

把袖子折進外套內，這樣更堅固

擔架的每一端都要交叉固定

擔架側邊靠在傷患背部

1 用拉鍊或鈕扣將2到3件外套連在一起，砍2根支撐樹枝，要能夠支撐傷患的體重，而且比傷患身高還長1公尺以上。接著在兩端綁上較短的叉狀樹枝（參見P166至P167），以將支撐樹枝隔開。

2 固定好傷患的傷勢（參見P271），然後把傷患翻到沒有受傷的那側。一人負責支撐傷患頭部，另一人則將傷患身體打直，理想上是一人負責上半身，一人負責腿部。擔架就位後，慢慢將傷患挪上去。

雙人座椅

如果有兩個人，那就可以用這招移動沒辦法行走，但可以用手支撐自己的清醒傷患。由其中一人決定行走方向並負責指揮，過程中背部務必打直。

1 面對面站在傷患背後，用右手抓住自己的左手腕，然後左手抓住彼此的右手腕，形成座位。

2 請傷患把手臂放在你的肩膀上，使其坐在你的手上，接著往上抬承受重量。兩人一起移動，用外側的腳決定前進方向。

支撐上半身

如果傷患一手受傷，也可以稍加改良座椅，來支撐傷患的上半身。和剛才介紹的一樣，由其中一人負責指揮，而且兩人同時移動。行走時背部打直，如果你或傷患不舒服就先停下來。

1 面對面站在傷患兩側，一隻手擺在其背後，然後抓住離最遠的衣物布料。

2 另一隻手則是擺在傷患大腿下方，彼此手指相連或抓住彼此的手腕，協助傷患回到「座位」上，然後將其抬起。

野外食物

許多溫帶地區的有毒植物都和可食用植物非常相似，只應食用能夠正確辨認的植物。如果有任何疑慮，就先進行可食用性測試（參見P206至P207），也務必記得某些植物只有在特定生長階段才能夠食用。若是你有任何過敏、醫療狀況、

植物名稱	分布地區	如何辨認	可食用部位
蓼 *Polygonum* spp.	▪北美洲和歐亞大陸的潮濕草地	▪多年生植物、40至100公分高、三角形綠色葉片、粉紅或白色小花、茂盛的柱狀花、莖長不分枝	▪嫩芽和嫩葉 ▪根部
黑莓 *Rubus fruticosus*	▪世界各地大部分溫帶棲地，特別是灌木叢、樹籬、林地	▪落葉爬藤灌木、莖部有刺、齒狀綠色葉片、白色或深粉色五瓣花朵、藍黑色果實夏末成熟	▪果實 ▪嫩芽 ▪葉片
蕎麥 *Fagopyrum esculentum*	▪世界各地的開闊草原	▪莖呈紅色、可達60公分高、三角形綠色葉片、茂盛的粉色五瓣小花、三角形種子	▪種子
蒲公英 *Taraxacum* spp.	▪廣泛分布於歐亞大陸溫帶地區，並引進至美洲、澳洲、紐西蘭	▪主根離地處長著鋸齒狀綠色葉片、鮮黃色的大花盛開後會有球狀的「種子鐘」	▪葉片 ▪根部
犬薔薇 *Rosa canina*	▪分布於歐洲、西北非、西亞的灌木叢和林地邊緣，也引進至其他地區	▪落葉爬藤灌木、莖有刺、齒狀深綠色樹葉；白、粉、深粉色無味五瓣花朵；橢圓形橘紅色果實	▪果實 ▪花苞和花 ▪嫩葉
蕁麻 *Urtica dioica*	▪分布於北美、歐亞大陸、北非的灌木叢和林地邊緣	▪多年生草本植物、50至150公分高、橢圓形深綠色齒狀樹葉有毛和刺、綠色小花有時帶抹紅色	▪嫩芽和嫩葉
糖楓 *Acer saccharum*	▪北美東北部森林	▪落葉樹、25至35公尺高；樹皮呈灰褐色，幼樹光滑，老樹則易碎又皺；綠色五裂葉片秋季時轉為亮紅色	▪樹液 ▪樹皮內層
胡桃 *Juglans* spp.	▪歐亞大陸和北美溫帶地區，也常見於喜馬拉雅山區	▪大型落葉樹、高達25公尺、獨特樹皮顏皺；綠葉葉片細小；堅果綠色的厚重外殼掉到地上後便會腐爛	▪堅果
菱角和紅菱 *Trapa natans* and *T. bicornis*	▪歐亞大陸及非洲溫帶地區的靜水中，也引進到北美和澳洲	▪三角形綠色鋸齒狀葉片浮在水面上、白色四瓣花朵；果實位於水下，四角尖銳，灰色種子堅硬	▪種子
葡萄 *Vitis* spp.	▪北美和歐亞大陸	▪爬藤植物、葉片大、有裂葉；果實垂掛而下，成熟後呈黃褐色或深紫色	▪果實 ▪嫩葉

溫帶植物

懷孕，就千萬不要食用野外植物。此外，由於可食用性測試無法測試蘑菇，除非你能正確辨認，千萬不要食用蘑菇。事前準備時，你應熟悉即將前往區域的可食用植物及其時令。

事前準備	相似植物	注意事項	補充資訊
▪嫩芽和嫩葉生吃及煮熟皆可 ▪根部泡軟後可煮或烤	▪珠芽蓼(P. viviparum)在北半球山區和極區的崎嶇地帶相當常見		▪根部纏繞兩次，如同兩隻蛇交纏，含有澱粉，可以用來製作麵粉
▪果實和剝皮後的嫩芽可生吃 ▪葉片可以泡茶	▪覆盆子 (Rubus idaeus)果實成熟後呈亮紅色，葉片泡的茶可治療腹瀉	▪小心別被刺到	▪黑莓和覆盆子富含維他命C和糖分，黑莓葉茶可治感冒及咳嗽
▪種子脫殼研磨後可製成蕎麥粉 ▪種子烘烤後加水可煮粥		▪蕎麥葉可以食用，但吃太多會造成皮膚對光敏感	
▪嫩葉可以生吃，老葉煮熟後可去除苦味，需換一次水 ▪根部需煮熟			▪根部烘烤研磨後可替代咖啡，葉片富含維他命A、維他命C、鐵質、鈣質
▪花苞和花可生吃 ▪果肉可生吃或風乾成果乾 ▪葉片可泡茶		▪薔薇屬所有植物的果實都可以食用，但要是有刺就不要吃，會讓喉嚨和胃發炎	▪果實終年不會落地，富含維他命C，將果實磨碎煮熟，過濾後即成營養糖漿
▪煮10分鐘去除毛和刺中的蟻酸及抗組織胺	▪野芝麻煮熟後也可以食用、葉片呈心形、花朵為紫或白色、無刺無毛	▪採集和處理時務必小心，有手套的話就戴上，以免刺傷	▪新鮮蕁麻富含蛋白質和維他命K，成熟莖部的纖維可以編織成繩索
▪樹液煮熟後是糖漿 ▪樹皮內層可生吃，或煮至凝膠狀後烘烤研磨成麵粉	▪紅糖楓也有香甜樹液 ▪樺樹樹皮內層亦可食用		▪採樹液時，在樹幹刻出V形，在刻痕下鑽洞，並插入葉片讓樹液滴至容器
▪成熟堅果敲碎後可生吃			▪含脂肪、蛋白質、維他命 ▪黑胡桃 (J. nigra)的綠色外殼可用來毒魚捕魚
▪種子可生吃或烘烤			▪菱角富含碳水化合物
▪成熟果實最好生吃 ▪嫩葉需煮熟		▪蝙蝠葛的果實和葡萄外觀很像，卻有毒，且只有一顆種子	▪成熟葡萄富含維他命C和糖分，藤蔓也可以取水（參見P192）

野外食物

以下介紹的某些植物是很好的水分和液體來源。在沙漠中面臨生死關頭時，如果沒有水，就不要吃任何東西，因為身體會使用自身的水分消化。只應食用能夠正確辨認的植物，如果有任何疑慮，就先進行可食用性測試（參見P206至P207），也務必記得某些植物只有在特定生長階段才能夠食用。若是你有任何過敏、醫

植物名稱	分布地區	如何辨認
相思樹 Acacia spp.	▪非洲、南亞、澳洲、美洲	▪帶刺的中型樹、樹皮為灰白色；矮小的綠色葉片為橢圓形；球形的黃、白、粉色小花
龍舌蘭 Agave spp.	▪美國南部、墨西哥、中美洲、加勒比海、南美東北部	▪肥厚葉片擁有尖端和多刺邊緣、主莖長
莧 Amaranthus spp.	▪美洲、非洲、亞洲	▪高大的草本植物、葉片交替生長、莖部挺立肥厚、褐色或黑色的細小種子（一棵植物約產生4萬至6萬顆種子）
猴麵包樹 Adansonia spp.	▪非洲和澳洲北部	▪樹幹飽滿的大樹、直徑粗達9公尺、綠色葉片為5到7片、橢圓形果實可達20公分大
稻子豆 Ceratonia siliqua	▪地中海、北非、中東、印度	▪高達15公尺的常綠樹種、光滑的綠色葉片長達20公分、小紅花；種子莢扁平堅硬，成熟後為深綠色或黑色；硬種子為褐色
蝴蝶亞仙人掌 Hoodia spp.	▪非洲西南部	▪多刺、多汁的莖可以高達2公尺、星形或淺鈴鐺形的花朵會散發腐肉味
椰棗 Phoenix dactylifera	▪西非、北非、中東、印度，也引進至墨西哥和美國	▪又高又細的棕櫚樹、綠葉組成蒼翠樹冠、葉片本身為細長形、果實成熟後為淡紅棕色
仙人掌 Opuntia spp.	▪美洲，也引進至加勒比海、地中海、非洲、澳洲	▪綠色莖部肥厚、分節、平坦、類似軟墊、多刺；花朵為紅色或黃色、果實成熟後為紅色
野生瓜類 Cucurbitaceae	▪納米比亞喀拉哈里沙漠、撒哈拉沙漠、地中海島嶼、中東、印度東南部	▪綠色爬藤長在地上、花朵為鮮黃色、橘子大小的綠色或黃色果實

沙漠植物

療狀況、懷孕，就千萬不要食用野外植物。規劃旅程時，也建議應熟悉即將前往區域的可食用植物及其時令。

可食用部位	事前準備	注意事項	補充資訊
▪取自黑褐色豆莢的種子 ▪嫩葉和嫩芽	▪種子需烘烤 ▪嫩葉和嫩芽需煮熟	▪小心別被刺到	▪可以在根部取水
▪開花前的莖 ▪花苞和花	▪莖需烘烤 ▪花苞和花需煮熟	▪許多龍舌蘭的汁液接觸後都會造成皮膚嚴重發炎，紅疹和水泡將維持1至2週；葉片尖端像針一樣	▪烤過的莖吃起來很甜，就像糖漿
▪嫩芽和嫩葉 ▪種子	▪嫩芽和嫩葉可生吃、煮、炒 ▪種子去殼，可以當成爆米花或磨成麵粉製作麵包	▪莧葉含有大量草酸，可能會導致腸子發炎和腎結石，不要吃太多	▪莧菜在熱帶和溫暖的溫帶地區是相當常見的蔬菜
▪嫩芽和嫩葉 ▪果實 ▪種子	▪果肉可生吃 ▪嫩芽和嫩葉需煮熟 ▪種子需烘烤		▪樹幹可取水，喀拉哈里地區的居民會使用中空的草桿從樹洞吸水
▪種子莢 ▪種子	▪種子莢的果肉香甜營養，可生吃 ▪種子磨成粉後可煮粥		
▪莖部	▪莖部可取水		▪莖部含有抑制食慾的化學物質；喀拉哈里地區的居民會咀嚼某些蝴蝶亞仙人掌的莖部
▪果實 ▪生長季的棕櫚葉（心） ▪嫩葉、樹液	▪果實可生吃或曬成果乾 ▪葉片和心需煮熟 ▪樹液可煮成糖漿		▪生長在水源附近，葉片也可以用來搭建避難所
▪果實 ▪種子 ▪軟墊般的莖部	▪果實剝開後可生吃 ▪種子烘烤磨碎可做麵粉 ▪嫩莖可煮熟或烘烤，先把刺剝掉或放在火上烤焦	▪小心尖刺，並避開任何汁液呈乳白色的類似植物，可能有毒	▪莖部清澈的汁液是非常好的水源
▪果實（僅西瓜類可） ▪花朵、種子 ▪嫩葉和嫩芽	▪敲開果實，果肉可生吃 ▪花朵可生吃 ▪種子需烘烤或煮熟	▪苦西瓜（*Citrullus colocynthis*）的果實非常苦，且很容易造成腹瀉	▪野生西瓜（*C. lanatus*）的果肉非常多汁

野外食物

熱帶地區擁有大量植物，生長於全年溫暖潮濕的環境中，以下介紹的僅為最常見的幾種。規劃旅程時，你應熟悉即將前往區域的可食用植物。在熱帶雨林中，大多數果實都生長在高聳的樹冠間，除非爬上樹，否則無法取得。只應食用能夠

植物名稱	分布地區	如何辨認	可食用部位
竹子 *Bambuseae*	▪熱帶和副熱帶森林	▪類似樹的草本植物；莖部為木質、分節、空心，顏色可為黑色、綠色、金色；綠色葉片呈刀刃狀	▪嫩芽 ▪種子
香蕉和芭蕉 *Musa* spp.	▪原生於澳洲及東南亞，後引進至其他熱帶地區	▪類似樹的草本植物、可達10公尺、綠色的大葉片為條狀、花朵和果實密集生長	▪果實 ▪花苞和花 ▪嫩芽和嫩莖 ▪根部
巴西栗 *Bertholletia excelsa*	▪南美洲雨林的河岸邊	▪大型乾季落葉樹、高達45公尺、綠色的橢圓形葉片呈波浪狀、花朵為黃色；果實為椰子大小	▪種子或「堅果」
落葵 *Basella alba*	▪廣泛分布於熱帶雨林	▪類似藤蔓的植物、可長達30公尺、莖部是甜菜紅；橢圓形或心形葉片肥厚，為綠色或紫紅色	▪嫩葉和嫩莖
榕樹 *Ficus* spp.	▪熱帶和副熱帶地區	▪常綠樹種；氣根從樹幹和樹枝垂下，相當長；綠葉堅韌；梨形果實直接長在樹幹或樹枝上	▪成熟的果實
木瓜 *Carica papaya*	▪原生於美洲熱帶雨林，後引進至其他熱帶地區和特定溫帶地區	▪小型樹木、可高達6公尺、樹幹中空柔軟、大片七裂葉、瓜類大小的果實成熟後為黃或橘色	▪果實 ▪嫩花、嫩葉、嫩莖
花生 *Arachis hypogaea*	▪原生於美洲熱帶雨林，後引進至其他熱帶地區和特定溫帶地區	▪小型灌木、約50公分高；橢圓形綠色葉片成對生長，每根莖長4片；黃花、地底的豆莢含堅果	▪種子或「堅果」
西谷椰子 *Metroxylon sagu*	▪分布於東南亞熱帶雨林中的潮濕低地，也引進至其他地區	▪樹幹有刺的棕櫚樹、可高達10公尺、羽狀綠葉形成樹冠	▪髓部 ▪嫩芽 ▪未成熟果實
睡蓮 *Nymphaea*	▪世界各地熱帶和副熱帶地區的河湖和池塘，也分布於溫帶	▪平坦的心形綠葉浮在水面上；散發香氣的大型花朵為白、黃、粉、藍色	▪塊莖 ▪莖部 ▪種子

熱帶植物

正確辨認的植物，如果有疑慮，就先進行可食用性測試（參見P206至P207），也務必記得某些植物只有在特定生長階段才能夠食用。若是你有任何過敏、醫療狀況、懷孕，就千萬不要食用野外植物。

事前準備	相似植物	注意事項	補充資訊
▪剝開嫩芽堅硬的外皮後可煮或蒸 ▪種子可煮熟或磨成粉		▪馬達加斯加巨竹的嫩芽含有氰化物	▪竹子的莖部常常含水（參見P190），可用於煮食和建造避難所
▪果實和花可生吃或煮熟 ▪嫩芽、嫩莖、根部需煮熟			▪香蕉和芭蕉的果實富含鉀、維他命A、維他命B6、維他命C
▪將果實外殼和堅果敲開，生吃種子	▪玉蕊樹(Lecythis spp.) 也擁有類似果實，堅果同樣可食用		▪成熟的果實會掉到地上，堅果富含脂肪和硒，會吸引嚙齒類及猴子
▪嫩葉和嫩莖可蒸、煮、燉、炒		▪不要吃太多，因為落葵有輕微的腹瀉效果	▪嫩葉和嫩莖富含維他命
▪果實可生吃或煮熟		▪不要吃任何堅硬的木質果實和外層有毛的果實	▪可食用的果實成熟後會變軟，顏色為綠、紅、黑色
▪成熟果實的果肉可生吃，還沒熟需煮熟、 ▪嫩花、嫩葉、嫩莖需煮熟，且至少需換水一次		▪眼睛小心不要沾到未成熟青色果實的乳白色汁液，會導致暫時失明	▪成熟果實富含維他命C，未成熟果實放在大太陽下很快就會熟
▪剝開外殼，生吃堅果		▪如果你對花生過敏，就不要碰也不要吃	▪花生富含蛋白質、維他命B、礦物質
▪磨碎髓部後和水混合，過濾進鍋子中，擠壓後風乾，可以用沸水煮成糊狀	▪許多棕櫚樹都可以食用，砂糖椰子的樹液煮熟後便是濃厚的糖漿	▪除非你正確辨認可以食用，否則不要吃棕櫚樹的果實，可能含有害的晶體	▪在開花前砍下成熟的棕櫚樹，可以得到150至300公斤的西米露澱粉
▪塊莖剝好切片後可生吃 ▪莖部最好煮熟 ▪種子風乾後可磨成麵粉	▪蓮花(Nelumbo spp.) 整株都可以食用，生吃或煮熟皆可		▪塊莖富含澱粉，種子雖苦，仍是可以食用

野外食物

規劃旅程時，你應熟悉即將前往區域的可食用植物及其時令，且只應食用能正確辨認的植物。如果有任何疑慮，就先進行可食用性測試（參見P206至P207），也務必記得某些植物只有在特定生長階段才能夠食用。若是你有任何過敏、醫療狀況、懷孕，就千萬不要食用野外植物。另外，雖然苔蘚都不具毒性，但食用

	植物名稱	分布地區	如何辨認	
苔蘚	**冰島苔蘚** *Cetraria islandica*	▪極區和副極區山區、北美及歐洲寒冷的溫帶地區、冰島的火山山坡及平原	▪苔蘚叢、可達10公分高；樹枝從灰綠色到淡栗色都有、捲成管狀；葉末端平坦，邊緣呈穗狀	
	石蕊 *Cladonia rangiferina*	▪極區、副極區、北半球溫帶地區的苔原、泥沼、開闊林地	▪苔蘚叢、5至10公分高、灰色的飽滿樹枝很像鹿茸	
	石耳 *Umbilicaria* spp.	▪極區、副極區、北半球溫帶地區的石頭上	▪飽滿的苔蘚、邊緣翹起、通常為灰色或棕色	
植物	**北極柳** *Salix arctica*	▪北美、歐洲、亞洲的苔原以及北半球溫帶地區的某些山區	▪灌木叢、30至60公分高、圓形光滑綠葉、黃色葇荑花	
	熊果 *Arctostaphylos uva-ursi*	▪極區和副極區的山區	▪矮小的常綠灌木、梅花形綠葉厚實堅韌、粉或白色花朵、鮮紅色的莓果相當茂盛	
	格陵蘭喇叭茶樹 *Rhododendron groenlandicum*	▪極區、副極區、北美和歐洲溫帶地區的泥沼及高山	▪常綠灌木、30至90公分高；綠葉狹長堅韌、下方有毛、散發芳香；小白花也很香，具有黏性	
	雲莓 *Rubus chamaemorus*	▪分布於北美、歐洲、亞洲高山和副極區的泥沼、沼澤、濕草原	▪多年生灌木、10至25公分高、柔軟的綠葉為五裂葉至七裂葉、五瓣白花、覆盆子大小的黃褐色果實生長在頂端	
	岩高蘭 *Empetrum nigrum*	▪極區、副極區、北半球溫帶地區的苔原、荒地、泥沼、雲杉林、安地斯山脈	▪矮小的常綠灌木叢、淡綠色針葉短小、紫紅色小花、黑色莓果	
	凱爾蓋朗甘藍 *Pringlea antiscorbutica*	▪印度洋和南極海副極區島嶼上的崎嶇地帶	▪類似甘藍的植物	

寒帶植物

前皆應泡水一夜並煮熟，也請特別注意下方介紹的石耳。

可食用部位	事前準備	注意事項	補充資訊
▪所有部位	▪浸泡數小時後煮熟	▪所有苔蘚都含有酸性物質，食用前務必要泡過和煮熟	▪苔蘚沒什麼蛋白質，不過富含碳水化合物
▪所有部位	▪浸泡數小時後煮熟	▪所有苔蘚都含有酸性物質，食用前務必要泡過和煮熟	▪富含維他命A和維他命B，是馴鹿重要的食物，馴鹿胃部消化過的苔蘚是牧人的珍饈
▪所有部位	▪浸泡數小時後煮熟	▪曾傳出石耳中毒的案例，所以食用前應先進行可食用性測試	
▪嫩芽 ▪葉片 ▪嫩根	▪嫩芽剝開皮後可生吃 ▪葉片可生吃 ▪嫩根剝開後可生吃		▪北極柳葉的維他命C含量是橘子的7到10倍
▪莓果	▪食用前需煮熟	▪熊的食物	▪在極區會成叢出現
▪葉片	▪葉片可泡茶		▪摘幾片葉片，不要整株拔走，且從不同叢採集，生長在泥炭土和苔原上的拉不拉多茶樹葉片也可以泡茶。
▪莓果	▪可生吃	▪熊的食物	▪莓果起初是粉紅色，秋季成熟時為黃褐色，富含維他命C
▪莓果	▪可生吃或煮熟	▪熊的食物	▪如果沒有摘取，前一年的果實會持續到春天才落下；新鮮莓果可以做成果乾，維他命含量低
▪葉片	▪煮熟後食用		▪葉片有苦味，必須煮熟；富含鉀和維他命C，極區探險家和補鯨人從前會食用防止壞血病，學名便是得名於此

野外食物

所有海草都無毒，但某些可能會引發腸胃炎。以下介紹的海草都相當常見，在生長季時採集也都安全無虞，可以食用，但一開始建議只食用少量。如果淡水匱乏，也請不要食用。只應食用能夠正確辨認的植物，如果有任何疑慮，就先進行

	植物名稱	分布地區	如何辨認
海草	**石蓴** *Enteromorpha* spp.	▪世界各地寒冷的鹽沼和岩池	▪淡綠色或亮綠色、管狀、莖不分枝、20至40公分長
	海帶 *Alaria* spp., *Laminaria* spp., and *Macrocystis* spp.	▪大西洋和太平洋岩岸	▪長條狀、橄欖綠及褐色藻類；巨藻（*M. pyrifera*）是世界上最大的海草，可達45公尺長
	紫菜 *Poryphyra* spp.	▪世界各地的岩岸	▪非常細、不規則膜狀藻類、可長達50公分；顏色各異，包括橄欖綠、紫褐色、黑色
海岸植物	**椰子** *Cocos nucifera*	▪世界各地熱帶和副熱帶的沙岸、岩岸、珊瑚礁海岸	▪木質多年生樹木、可高達22公尺、羽狀樹葉組成高聳樹冠、灰色樹幹擁有年輪
	鹽角草 *Salicornia* spp.	▪北美東部及西部、西歐、地中海的鹽沼和泥灘	▪亮綠色、分節、莖部肥厚、10至30公分高、鱗狀葉片和小花位在莖部中
	濱藜 *Atriplex* spp.	▪世界各地的沙岸	▪蔓生植物、綠色穗狀小花；淡綠色或銀綠色葉片為三角形或矛形，有時有裂葉
	露兜樹 *Pandanus* spp.	▪馬達加斯加至南亞及西南太平洋島嶼的熱帶海岸	▪可高達9公尺、由高蹺般的氣根支撐、鋸齒狀的條狀葉片呈螺旋形生長；大型球狀果實未成熟時為青色，成熟後轉為橘或紅色
	辣根 *Cochlearia* spp.	▪北美北部、北歐、亞洲的鹽沼和岩岸	▪藤本植物、10至40公分高、肥厚的深綠色葉片為心形、白色小花為四瓣花
	海甜菜 *Beta vulgaris maritima*	▪歐洲的鹽沼、沙灘、懸崖	▪蔓生植物、可高達1公尺、亮綠色、莖部和葉片為淡紅色、綠色小花開在莖部
	海濱芥 *Cakile* spp.	▪北美、歐洲、亞洲、澳洲的沙岸	▪可高達40公分、綠色裂葉肥厚、淡紫色四瓣花

海岸植物

可食用性測試（參見P206至P207）。若是你有任何過敏、醫療狀況、懷孕，就千萬不要食用野外植物。規劃旅程時，也應熟悉即將前往區域的可食用植物及其時令。

可食用部位	事前準備	注意事項	補充資訊
▪所有部位	▪可生吃或曬乾磨成粉，方便儲存		▪石蒓在淡水附近非常茂盛，因而可以協助找出淡水
▪藻類	▪最好煮熟，新鮮藻類可生吃	▪攝取過量的碘可能對人體有害	▪糖海帶（L. saccharina）顧名思義，吃起來很甜，可以炒或煮。海帶富含碘，適量攝取可以維持健康
▪所有部位	▪煮熟後磨碎		▪威爾斯人會用紫菜和燕麥製作紫菜麵包，日本人則是會製作數以千噸和紙張一樣薄的乾燥加工紫菜，即海苔
▪種子（椰子）	▪椰奶趁新鮮喝 ▪果肉可生吃或曬乾	▪椰奶需要額外水分消化，也會造成腹瀉，不要喝太多	▪未成熟的綠色椰子是非常好的水源，椰奶富含糖分和維他命，也含有蛋白質，油膩的果肉亦相當營養
▪莖部	▪蒸或煮		▪又稱「窮人的蘆筍」。分布於懸崖和岩岸的海茴香是完全無關的物種，不過葉片多汁，可以食用
▪葉片	▪嫩葉可生吃，老一點的則需要煮過		▪濱藜只生長在含有鹽分的土壤中，除了海岸外，也能在內陸的鹼性湖岸和沙漠找到，灰濱藜便是澳洲的原始食物
▪果實	▪成熟果實的果肉可以生吃，半成熟的果實需烘烤2小時	▪葉片邊緣擁有小刺，可能刮傷皮膚或導致發炎	▪未成熟的綠色果實不可食用
▪葉片	▪葉片可生吃，或打成泥用喝的		▪辣根葉富含維他命C，水手從前會食用或飲用以預防壞血病；非常苦，最好加水，在生死關頭時才考慮食用
▪葉片	▪可生吃或煮熟		▪海甜菜是甜菜和瑞士甜菜的野生祖先
▪葉片 ▪嫩種子莢	▪葉片和嫩種子莢可生吃		▪海濱芥葉吃起來像胡椒，其中一種生長於阿拉伯半島的沙漠中

野外食物

所有哺乳類都可以吃，但某些物種瀕臨絕種，因而是保育類動物。以下介紹的哺乳類在其棲地都相當普遍，且只要以正確方式處理，通常都不會造成危險。不過準備旅程時，你仍應熟悉即將前往區域可供狩獵的哺乳類及其遷徙季節，某些

	動物名稱	分布地區	如何辨認
空中	蝙蝠 *Chiroptera*	▪ 世界各地溫帶和熱帶地區	▪ 唯一擁有真正翅膀且可以飛行的哺乳類，翼展從15公分到大型果蝠或狐蝠（*Megachiroptera*）的超過1.5公尺不等
樹上和地上	松鼠 *Sciurus*	▪ 北美、南美、歐洲、亞洲溫帶地區	▪ 中小型齧齒類，擁有毛茸茸的大尾巴
	豪豬 *Hystricomorpha*	▪ 北美、南美、非洲、亞洲熱帶地區	▪ 大型豐滿齧齒類，擁有尖刺
地上和地底	羚羊和鹿 *Bovidae* and *Cervidae*	▪ 北美、南美、非洲、歐亞大陸	▪ 有蹄哺乳類，擁有長腿和水桶狀身體，公羚羊的角為永久性，雌鹿的鹿茸則是每年都會重新脫落及生長
	天竺鼠 *Cavia* spp.	▪ 南美西北部、中部、東南部	▪ 小型齧齒類、深色毛皮相當粗、短腿、無尾
	刺蝟 *Erinaceinae*	▪ 歐洲、非洲、亞洲，也引進至紐西蘭	▪ 以昆蟲維生的小型短腿哺乳類，背部和身側有刺
	袋鼠 *Macropus* spp.	▪ 澳洲	▪ 最大的有袋動物、尾巴又長又強壯、後腳粗、前腿短
	穴兔和野兔 *Leporidae*	▪ 世界各地，從極區苔原到半沙漠地區都有	▪ 中小型草食性哺乳類、耳朵大、毛茸茸的小尾巴為圓形、毛皮通常為棕色或深灰色；北極兔（*Lepus arcticus*）會換冬裝，一身白衣、耳朵尖端為黑色
地上和水中	河狸 *Castor* spp.	▪ 北美和歐亞大陸西北部	▪ 大型半水生齧齒類、棕毛粗糙、有蹼、尾巴平坦有鱗
	甘蔗鼠 *Thryonomys* spp.	▪ 漠南非洲	▪ 大型齧齒類、棕毛粗糙、擁有光裸的長尾巴、大甘蔗鼠（*Thryonomys swinderianus*）為半水生

哺乳類

國家或地區會需要狩獵執照及允許。設置陷阱和處理方式可參見P216至P223，烹煮建議則可參見P204至P205。

如何尋找	注意事項	補充資訊
▪夜行性動物，日間於洞穴和樹上休息，溫帶蝙蝠會冬眠	▪擁有尖牙，某些蝙蝠帶有狂犬病和其他疾病，所以務必煮熟，在歐洲和北美某些地區為保育類動物	▪印度狐蝠（*Pteropus giganteus*）等大型果蝠在許多熱帶地區都是一道佳餚
▪通常在日間活動，於樹枝和地上以嫩芽、堅果、鳥蛋維生，棲息於林地的樹洞中	▪尖牙和利爪	▪夜行性的飛鼠（*Pteromyini*）住在樹上，不過其實是在樹木間滑行，而不是真的飛行
▪某些新大陸的豪豬會爬樹覓食，但所有舊大陸豪豬都只會在地面上活動	▪倒刺（參見P266）	▪移動緩慢，很容易就能追上捕捉，和多數小動物不同，肉質相當肥美
▪羚羊主要棲息於莽原或沼地，鹿則是分布於森林或苔原	▪角和鹿茸	▪大多於清晨和黃昏時活動，通常群居
▪大多於清晨和黃昏覓食，棲息在山區的灌木草原中	▪尖牙	▪覓食路線類似，可以用葉菜類當陷阱的誘餌
▪棲地多元，從林地和灌木叢到草原和沙漠，夜間覓食，以蟲和昆蟲等小動物維生	▪尖刺，通常含有寄生蟲，所以小心處理，務必煮熟	▪傳統烹煮方式為陶烘（參見P205）
▪棲息於開闊的莽原林地、夜間覓食，以植被維生、乾季時會聚集在水坑	▪利爪和有力的踢擊	▪袋鼠在澳洲某些地區是保育類動物，但在其他地區如果有允許就可以狩獵
▪穴兔住在地洞中，通常是群居，會到地面上尋找植被覓食，路線相當固定，野兔則是都住在地面上	▪穴兔和野兔都可能受到寄生蟲感染，所以小心處理，務必煮熟；肉很少，必須配綠色蔬菜一起吃	▪在多數地區，兔子都應該是你試圖捕捉的首選，穴兔在澳洲是種侵入種
▪尋找池塘或湖中央獨特的巢穴，以泥土和樹枝搭成；河狸會在夜間離開巢穴，尋找水生植物和岸邊樹木覓食	▪尖牙，歐亞河狸（*Castor fiber*）在許多棲地都是保育類動物	▪覓食路線相當固定，尾巴和肉一樣可以吃
▪夜間覓食，以沼地和河岸上的蘆葦及草維生，或是莽原濕季和崎嶇山坡上的草	▪尖牙	▪甘蔗鼠在西非和中非灌木林中是非常珍貴的肉類；「真正」的家鼠也可以吃，但務必小心處理

野外食物

所有鳥類都可以吃，但某些非常難吃，比如天堂鳥，林鵙鶲則是羽毛和皮膚有毒。此外，某些物種瀕臨絕種，因而是保育類動物。以下介紹的鳥類在其棲地都相當普遍。準備旅程時，你也應熟悉即將前往區域可供狩獵的鳥類及其出

鳥類名稱	分布地區	如何辨認
雞 *Galliformes*	▪世界各地，南極洲除外	▪通常體型豐滿、頭小、翅膀短又飽滿；大小不一，從50克的鵪鶉到重達10公斤的野生火雞（Meleagris gallopavo）都有
鴕鳥 *Struthio camelus*	▪漠南非洲東部至西部、非洲南部	▪世界上最高最重的鳥，可重達100公斤；無法飛行、脖子長，又長又強壯的腿部、爪子分為兩隻；雄鳥為黑白羽毛，雌鳥則為棕色
貓頭鷹 *Strigiformes*	▪南極洲外的所有大陸	▪姿勢筆直、臉部扁平、大眼直視正前方；鳥喙尖硬呈鉤狀、擁有利爪
鴿子 *Columbiformes*	▪世界各地，極區除外	▪胸部豐滿、頭和鳥喙小；羽毛厚軟、棕色或灰色，某些熱帶種類則是顏色鮮艷
鸛和鷺 *Ciconiiformes*	▪世界各地，極區除外	▪體型大、腿和脖子長、鳥喙有力；高度不一，從最小25公分高的鷺鷥到1.5公尺大的鸛都有
禿鷹 *Accipitridae and Cathartidae*	▪南極洲和大洋洲以外的所有大陸	▪大型食腐鳥類、翅膀大、爪子堅硬有力、鳥喙也又大又有力，頭部和脖子通常無毛或毛量稀疏
水鳥和海鷗 *Charadriiformes*	▪世界各地	▪體型大小不一，多數為柔和的棕、灰、黑、白色，水鳥通常體型小又輕、腳長，海鷗同樣身體小巧
鴨和雁 *Anseriformes*	▪世界各地，南極洲除外	▪通常身體豐滿、翅膀有力、腳短、有蹼；大多數鳥喙寬闊平坦、鴨子通常脖子較短，鵝和天鵝則是脖子較長

鳥類

沒季節，某些國家或地區會需要狩獵執照及允許。設置陷阱和處理方式可參見P226至P229，烹煮建議則可參見P204至P205。

如何尋找	注意事項	補充資訊
▪ 陸生棲地多樣，包括高山、熱帶雨林、極區苔原等	▪ 短卻銳利的鳥喙和爪子，雉雞等物種的雄鳥腳踝有尖刺	▪ 幾乎全部都在地面上覓食及築巢，夜間則會在樹上休息
▪ 棲息於開闊的半乾燥平原，從沙漠到莽原等，以及開闊的林地	▪ 跑得非常快，踢擊也很有力，相當保護鳥巢中的蛋和幼鳥	▪ 鴕鳥蛋是世界最大的鳥蛋，重達1.4公斤，鳥巢為共用，可以擁有多達40顆蛋
▪ 棲地廣泛，從苔原到茂密的樹林	▪ 尖嘴和利爪	▪ 多數於夜間狩獵，日間在樹上休息，通常會在樹洞和岩石凸出部分築巢，有時也會在地洞中
▪ 棲息於各式森林，從開闊的林地到茂密的熱帶雨林，還有草原和半乾燥地區		▪ 通常成群在地上或樹上覓食，並集體在樹上休息；如果緩慢安靜地接近，就有可能徒手捕捉
▪ 棲息於淡水，包括濕地、河湖、沼澤、紅樹林、潟湖、泥灘	▪ 尖嘴	▪ 通常獨自在水邊覓食，但會集體在樹上築巢
▪ 山區、平原、沙漠、莽原等地的開闊地區	▪ 尖嘴和利爪，最好不要食用，因為易有寄生蟲和感染，肉至少要煮30分鐘	▪ 捕捉食腐動物和烏鴉（Corvus spp.）及海鷗（參見下方）等清除者時，可以用肉類當作陷阱誘餌
▪ 苔原及各式濕地和海岸，包括泥灘、沙灘、懸崖	▪ 尖嘴，海鷗和燕鷗會積極保護鳥巢	▪ 多數會在地面或岩架上築巢，並下4顆左右偽裝精密的蛋，通常群居
▪ 極區苔原、濕地、河湖；鴨子和天鵝通常在水中覓食，鵝則是在陸地上吃草	▪ 鵝和天鵝可能非常有侵略性，特別是在交配季，疣鼻天鵝（Cygnus olor）可重達12公斤	▪ 許多都會在極區的繁殖處和更南邊的避冬處之間遷徙；夏末會換毛，因此會有幾周無法飛行，比較容易捕捉

野外食物

某些兩棲類和爬蟲類瀕臨絕種,因而是保育類動物,以下介紹的動物在其棲地都相當普遍,且不具毒性。準備旅程時,你應熟悉即將前往區域的兩棲類和爬蟲類,許多國家或地區會需要狩獵執照及允許。設置陷阱技巧可參見P218,烹

	動物名稱	分布地區	如何辨認	
蛙	非洲蛙 *Xenopus* spp.	▪漠南非洲,引進至北美、南美、歐洲	▪扁平、棕色、6至13公分大、側邊有一條白色的「縫斑」、腿部肌肉發達、有腳爪	
	美洲牛蛙 *Rana catesbeiana*	▪北美洲,引進至歐洲和亞洲	▪身體為綠色,上方有棕色斑點,下方則是白色;9至20公分大、大顆大耳膜	
	南美牛蛙 *Leptodactylus pentadactylus*	▪南美中部和南部	▪身體為柔和的黃色或淡棕色、有深色斑點、8至22公分大	
龜	沼澤側頸龜 *Pelomedusa subrufa*	▪漠南非洲	▪棕殼扁平、20至32公分大	
	亞洲葉緣龜 *Cyclemus dentata*	▪東南亞	▪淡棕到深棕色的橢圓殼、15至24公分大、尾部附近為鋸齒狀、頭部和腳為紅棕色	
	錦龜 *Chrysemys picta*	▪加拿大南部、美國、墨西哥北部	▪殼光滑扁平、15至25公分大;上方為棕色、下方黃色、有時交錯;脖子有黃或紅斑紋	
蛇	地毯蟒 *Morelia spilota*	▪印尼、新幾內亞、澳洲	▪有多個亞種,全都有明顯的不規則斑紋,可能是紅棕色、棕色、黑色、灰色,平均長度2公尺	
	巨蚺 *Boa constrictor*	▪中美洲、南美洲、某些加勒比海島嶼	▪有多個亞種,但背部全都有獨特的暗色斑紋,眼部後方也有暗色條紋,頭部狹窄、蛇鼻尖	
	食蛋蛇 *Dasypeltis scabra*	▪漠南非洲	▪身體為紅棕色或灰色,暗色斑紋有稜有角;相當瘦長,約70至100公分長;蛇鼻圓	
	鼠蛇 *Elaphe obsoleta*	▪加拿大南部、美國中部和東部	▪亞種顏色從亮橘黃色到淡灰色夾雜深色斑點都有、介於1.2至1.8公尺長、頭部長、蛇鼻圓	
蜥蜴	蜥蜴 *Zootoca vivipara*	▪歐洲,延伸至北極圈內、東亞中部,包括日本	▪身體通常為橄欖棕色,有時為黑色,雄性腹部為亮黃色或橘色,雌性則是奶油白色	
	綠鬣蜥 *Iguana iguana*	▪中美洲和南美洲北部	▪綠或灰色身體、1至2公尺長;長尾有花紋、腿又長又強健;成蜥喉嚨下方有飽滿肉垂	
	彩虹鬣蜥 *Agama agama*	▪西非、中非、東非	▪雄性在陽光下非常鮮艷,頭部為橘紅色,身體藍色或青綠色,雌性和幼年雄性則是灰色	
	西部柵欄蜥蜴 *Sceloporus occidentalis*	▪美國西南部和墨西哥西北部	▪棕色身體、擁有凸起的尖銳鱗片、雄性腹部常見藍色斑點、15至23公分長	

兩棲類和爬蟲類

煮建議則可參見P224。另外，務必避免鮮豔的熱帶蛙類，因為通常擁有劇毒，也不要吃箱龜，箱龜有時會吃有毒真菌，所以肉也會有毒。

如何尋找	注意事項	補充資訊
▪莽原、熱帶、副熱帶樹林中的濕地和水坑		▪又稱非洲蟾蜍
▪濕地	▪所有蛙屬（*Rana*）的青蛙都可以吃，包括各種新大陸的青蛙和歐洲的青蛙	▪美國牛蛙的腿可以跟雞腿一樣大，所有溫帶青蛙都會冬眠
▪熱帶森林和雨林		▪夜行性，如果被抓住，會大叫以威嚇掠食者將其放下
▪開闊鄉間的水坑和池塘		▪雨季時會在池塘間搜索覓食，乾季時則會把自己埋在土中
▪山區或低地的淺溪		▪在陸上和水中都相當好動
▪湖、池塘、流速慢的溪河		▪於日間活動，時常會看見幾隻錦龜聚集在水中的圓木上曬日光浴
▪分布廣泛		▪不具毒性，但咬人很痛，是澳洲最常見的蛇類之一
▪分布廣泛，從熱帶雨林到乾燥的莽原	▪蚺科有許多種蛇，包括世界上最大的蛇森蚺（*Eunectes murinus*）	▪殺死獵物的方式是綑綁直至窒息，不要和大隻巨蚺正面衝突
▪沙漠和開闊棲地		▪夜行性，以繁殖季的鳥蛋維生，其他時候禁食，而且沒有牙齒
▪崎嶇山坡的開闊林地	▪錦蛇屬（*Elaphe* spp.）包括顏色鮮豔的玉米錦蛇，新大陸和舊大陸都有	▪和巨蚺相同（參見上方），錦蛇也是以綑綁殺死獵物
▪廣泛分布於陸生棲地		▪很多蜥蜴都可以斷尾求生，尾巴之後會重新長出來
▪熱帶森林和雨林		▪會以尾巴和爪子自衛
▪開闊棲地		▪可以斷尾求生，尾巴之後會重新長出來
▪溫帶森林和針葉林中的石頭上和凸起處	▪東部柵欄蜥蜴常見於美國東南部和墨西哥東北部	▪可以斷尾求生，尾巴之後會重新長出來

野外食物

準備旅程時，你應熟悉即將前往區域的魚類、時令、最佳捕捉方式（生死關頭時的處理和相關技巧可參見P208至P209）。許多國家或地區會需要捕魚執照及允許，且某些魚類只有在特定季節才能捕捉。釣魚之前，也應和當地人確認該區魚

魚類名稱	分布地區	如何辨認	
尖吻鱸 *Lates calcarifer*	▪印度洋東部和西部、太平洋西北部和西部	▪可長達2公尺、圓尾鰭；身體上半部為暗綠灰色，下方褪為銀色	
歐鯿 *Abramis brama*	▪歐洲至中亞	▪可長達82公分、銅色身體狹長、魚尾分岔	
鯉魚 *Cyprinus carpio*	▪歐洲和亞洲，也引進至北美和大洋洲	▪可長達1.5公尺，身體上半部為暗金色，下方褪為銀色	
瘤棘鮃 *Psetta maxima*	▪大西洋東北部，可至北極圈、地中海	▪幾乎呈圓形的比目魚、直徑可達1公尺、沙褐色、頂部有褐色或黑色斑點	
尼羅河尖吻鱸 *Lates niloticus*	▪北非、中非、東非	▪可長達1.9公尺、圓尾鰭；身體上半部為暗灰藍色，下方褪為銀色	
紅眼魚 *Scardinius erythrophthalmus*	▪歐洲和亞洲	▪可長達45公分、魚尾分岔；身體上半部為暗綠色，下方褪為銀色；腹鰭、胸鰭、臀鰭為紅色	
大西洋鮭魚 *Salmo salar*	▪北大西洋、大西洋、波羅的海和鄰近河流；引進至阿根廷和大洋洲	▪可長達1.5公尺、銀藍綠色魚身為流線型，相當有力	
大西洋海鰱 *Megalops atlanticus*	▪大西洋東部和西部、墨西哥灣、加勒比海	▪可長達2.5公尺、魚尾分岔、銀色魚身、鱗片又大又硬	
丁鱥 *Tinca tinca*	▪歐洲和亞洲，也引進至北美洲	▪身體上半部為橄欖綠，下方為金色；方尾鰭、嘴角有小觸鬚；平均長度為70公分	
褐鱒和海鱒 *Salmo trutta*	▪世界各地的溫帶水域	▪魚身呈流線型、平均長度1公尺；褐鱒身體為褐色，有獨特的黑斑和紅斑；海鱒則是銀藍色配黑斑	

魚類

類安全無虞，可以食用——某些地區的水源可能已遭汙染，處理方式可參見 P212至P213。

如何尋找	相似魚類	補充資訊
▪流速慢的熱帶溪流與河口，藏在紅樹林的根部和露頭間		▪小心尖銳的背鰭
▪流速慢的水流和靜水底部，比如河湖和池塘，成群移動	▪銀歐鯿（*Blicca bjoerkna*）和白眼歐鯿（*Abramis sapa*）	
▪流速慢的水流和靜水，通常棲息在湖岸或池畔邊的植被中	▪包括野生鯉魚、鏡鯉、無鱗鯉魚等	
▪淺水和鹹水的砂質及岩質海床	▪還有其他各種淺水比目魚（*Pleuronectiformes*）	
▪湖和大河	▪其他鱸魚（*Perciformes*）	▪小心尖銳的背鰭和牙齒，尼羅河尖吻鱸是種兇猛的掠食者，可以重達200公斤
▪流速慢的水流和靜水，常常靠近池畔和沼地	▪翻車魚（*Rutilus rutilus*）	
▪寒冷的急流和沿海	▪鉤吻鮭（*Oncorhynchus spp.*）	▪鮭魚會在秋天迴游，產卵則是在11月至1月間
▪河口、潟湖、淺灘、紅樹林沼澤、成群覓食	▪體型更小也更稀少的大海鰱（*Megalops cyprinoides*）	▪嘴巴有骨頭，因而非常難釣，可重達160公斤
▪流速慢的水流和靜水，包括池塘和河湖，最容易捕捉的時間是在清晨的茂密植被邊		
▪溪流、湖、海岸	▪虹鱒（*Oncorhynchus mykiss*）和割喉鱒（*Oncorhynchus clarkii*）	▪海鱒會在秋季迴游產卵，吃的時候小心小刺

野外食物

某些無脊椎動物瀕臨絕種,因而是保育類動物,以下介紹的動物在其棲地都相當普遍。準備旅程時,你應熟悉即將前往區域可以食用的無脊椎動物和其最佳捕捉方式(生死關頭時的有用技巧可參見P219)。許多國家或地區會需要狩獵執

	動物名稱	分布地區	如何辨認	
軟體動物	**淡菜** *Mytilus edulis*	▪大西洋北部和東南部、太平洋東北部和西南部的河口潮間帶和海岸	▪深色的雙殼貝,10至15公分大	
	非洲大蝸牛 *Achatina* spp.	▪非洲熱帶及副熱帶地區,也引進至亞太地區	▪大型陸生蝸牛、身體可長達30公分、直徑粗達10公分、螺旋形錐狀外殼為棕色、有深色條紋	
節肢動物	**蚱蜢** *Acrididae*	▪世界各地的植被上和地面上	▪有翅昆蟲、後腿強健、1至8公分大、顏色和斑紋通常可融入環境中	
	蜜蟻 *Myrmecocystus* spp.	▪美國西南部、墨西哥、非洲、澳洲的半乾燥和乾燥地區	▪節狀身體、六隻腳、一對觸鬚、腹部窄;顏色和大小不一、介於2毫米至12毫米大;特別的儲蜜蟻腹部可膨脹至葡萄大小	
	木蠹蛾幼蟲 *Endoxyla leucomochla*	▪澳洲中部木蠹相思樹(*Acacia kempeana*)的地底根部	▪可長至7公分大、白色身體、褐色頭部	
甲殼類	**螯蝦** *Astaclidea*	▪世界各地的淡水溪流	▪節狀身體、可為沙黃色、綠色、深棕色、藍灰色;十隻腳、前兩隻為大螯;平均大小為8公分、但有些會長得更大	
	鼠婦 *Oniscidea and Armadillidiidae*	▪世界各地的潮濕陸生微棲地,比如腐木和枯枝敗葉	▪扁平的節狀身體、可長達2公分;顏色可為灰色、淡棕色、黑色;受威脅時會蜷曲成球狀	
蟲	**蚯蚓** *Lumbricus terrestris*	▪歐洲溫帶地區,後引進至世界各地	▪淡紅色的蟲子、可長達35公分	

無脊椎動物

照及允許，且某些貝類只有在特定季節才能捕捉。也應和當地人確認該區貝類安全無虞，可以食用——某些地區的水源可能已遭汙染。處理和烹煮方式可參見P224至P225。

相似無脊椎動物	注意事項	補充資訊
▪多數海生和淡水雙殼貝及單殼貝採集時如果新鮮健康，皆能食用	▪不要採集漲潮時不會碰到水的海貝，極區水域的黑淡菜（*Musculus niger*）可能終年有毒，熱帶地區的淡菜則是夏季時有毒	▪健康的雙殼貝外殼遭敲打時應該緊閉，且烹煮後會打開；健康的帽貝等單殼貝則是會緊攀在岩石上，很難撬下
▪許多陸生和淡水蝸牛都可以吃，玉黍螺（*Littorina littorea*）則是可以食用的海蝸牛	▪避開所有外殼鮮豔的陸生蝸牛和所有海蝸牛，除非你能正確辨認其安全無虞，可以食用，因為可能有毒	▪蝸牛烹煮前應該要讓其挨餓24小時，或以可食用綠葉清腸，至少要煮10分鐘
▪大多數蟋蟀（*Gryllidae*）和螽斯（*Tettigoniidae*）也都可以吃	▪避開所有鮮豔的蟋蟀，可能有毒	▪去除觸角、翅膀、腮刺，並烘烤消滅寄生蟲
▪如果小心採集，那麼多數螞蟻都可以吃。北半球溫帶地區的山蟻幼蟲是夏季時的營養佳餚。東南亞和澳洲的翠綠編葉山蟻，腹部吃起來則像橘子果凍。白蟻也可以吃，捕捉方法可參見P219	▪多數螞蟻都會積極保護蟻穴，而且有刺，有些還會射出蟻酸	▪儲蜜蟻膨脹的腹部含有營養的液體 ▪儲蜜蟻居住在地底的蟻穴深處，所以必須用挖的
▪「木蠹蛾幼蟲」一詞也泛指其他可食用的蠹蛾、蝙蛾（*Hepialidae*）、天牛（*Cerambycidae*）幼蟲。大象鼻蟲（*Rhynchophorus*）的幼蟲也可食用，其棲息在東南亞的西谷椰子樹幹中	▪不要吃任何你找到時已經死掉、或是看起來快死掉、很臭、碰到皮膚後會發炎的昆蟲幼蟲	▪可以生吃，或快速在餘火上烤一下
▪螃蟹、龍蝦、明蝦等海生十足目生物也可以吃	▪可能含有寄生蟲，必須煮熟	▪要吃時再現殺，處理和烹煮方法可參見P225
		▪慢慢烤或炸，熟了之後和明蝦一樣會變成淡粉紅
▪所有蚯蚓都可以吃		▪蚯蚓的特別之處在於其是在地表上覓食，和其他蟲子比起來更容易找到和捕捉

自然風險

有關大型危險動物，例如熊、大型貓科動物、鯊魚以及蛇等有毒動物的資訊，可參見P242至P243。規劃旅程時，你應熟悉即將前往區域潛在的危險野生動物、威脅種類、如何避免。如果疑似中毒，就馬上尋求醫療協助。處理動物咬傷和螫

	動物名稱	分布地區	如何辨認	
哺乳類	吸血蝙蝠 *Desmodontinae*	▪從墨西哥到南美北部及中部的雨林、沙漠、草原	▪小型蝙蝠、身長7至9公分、翼展35至40公分、毛色為深棕灰色，腹部較淡、上門牙銳利	
	老鼠 *Rattus* spp.	▪世界各地，極區除外	▪中型嚙齒類、最小僅12公分大、長尾光裸；粗糙的棕、灰棕、黑毛，腹部較淡；粉紅色腿部	
蛇	眼鏡蛇和噴毒眼鏡蛇 *Naja* spp. and *Hemachatus* *haemachatus*	▪亞洲和非洲的溫暖溫帶、副熱帶、熱帶地區	▪淡棕色到長達2公尺的黑蛇都有，受到威脅時會直立並張開頸部，露出條狀斑紋	
魚類	電鰻 *Electrophorus* *electricus*	▪南美洲的亞馬遜河及奧里諾科河（Orinoco）水系，通常棲息於淺水處	▪不是真正的鰻魚，是類似鰻魚的魚類，可長達2.5公尺，並和人類大腿一樣粗，鰭延伸到身體下半部	
	石頭魚 *Synanceia verrucosa*	▪印度洋北部和太平洋西南部的熱帶海岸	▪可長達40公分，身體凹凸不平，可以變換體色，隱藏在石頭或沉積物中等待獵物，背鰭有毒刺	
其他動物	立方水母 *Cubomedusae*	▪太平洋西南部和印度洋東部的熱帶水面	▪立方形的透明水母、直徑可達25公分；擁有多達15根長長的觸手，上有刺細胞	
	蜈蚣 *Chilopoda*	▪世界各地溫帶、副熱帶、熱帶地區的土壤、枯枝敗葉、岩縫中	▪狹長扁平的身體至少分為16節，每一節大多有一對足。熱帶蜈蚣通常顏色非常鮮艷，包括黃、紅、橘、綠色，並擁有黑色條紋。世上最大的蜈蚣巨人蜈蚣可長達30公分。	
	芋螺 *Conidae*	▪世界各地溫暖溫帶、副熱帶、熱帶海域的潮間帶和珊瑚礁	▪錐形外殼顏色鮮艷、有花紋、可達23公分大；屬於掠食性蝸牛，擁有魚叉般的有毒口器	

野生動物

傷的詳細資訊，可參見P266至P267。如果傷患失去意識，務必維持氣管暢通並檢查呼吸（參見P276），準備好進行CPR，也就是壓胸和人工呼吸（參見P277），如果有的話，就使用塑膠面罩。

危險之處	處理方式	如何避免
▪許多哺乳類都帶有狂犬病，由於吸血蝙蝠是以咬傷獵物吸血維生，病毒可能會透過其唾液傳播，症狀包括發燒、頭痛、恐懼（特別是怕水）、發狂	▪如果被吸血蝙蝠或其他可能帶有狂犬病的哺乳類咬傷，徹底清理傷口並立即尋求醫療協助，症狀通常會在感染後2至8週發生，到時幾乎都會致命	▪吸血蝙蝠棲息在樹幹和洞穴中，夜間外出覓食。不要在蝙蝠穴中紮營，蝙蝠糞便可能會造成呼吸道疾病。夜間一定要有遮蔽，並使用蚊帳
▪可能有寄生蟲或傳染病，鉤端螺旋體病便是透過老鼠尿液傳染，人類感染則稱為威爾氏症	▪如果你曾接觸可能受到汙染的水源，並出現類似感冒的症狀，比如發燒、頭痛、肌肉痠痛等，要盡快進行血液檢測，感染初期抗生素非常有效	▪處理老鼠時，務必小心其牙齒和爪子，處理完畢後要徹底清洗乾淨，肉也必須煮熟。在鼠患地區避免讓傷口碰到水
▪會用毒牙朝敵人的眼睛發射大量毒液，將造成眼部劇痛、流淚、流膿，以及眼皮痙攣腫脹；角膜潰爛可能導致感染，進而失明	▪尋求醫療協助，用冷水沖洗眼睛10分鐘，並抹上抗生素藥膏	▪遇上眼鏡蛇時，可以的話就試著保持完全靜止，讓蛇自己走開（參見P243）
▪可以產生電壓高達600伏特的電擊，用於擊暈或擊殺獵物，以及自衛。死後8小時內還可以放電，可能致命	▪尋求醫療協助，如果傷患失去意識，務必維持氣管暢通並檢查呼吸（參見P276），同時準備好進行CPR	▪穿越支流時務必穿好靴子，清洗時也要小心，這些水域同時也棲息著擁有利齒的食人魚
▪世界上最毒的魚，如果不小心踩到，尖刺就會在傷口中注射毒液，將造成劇痛，可能致命，受傷的部位會腫脹及麻痺	▪尋求醫療協助，有血清可以解毒，並將患部泡在傷患可以承受的熱水中至少30分鐘（參見P267）。不須固定，如果傷患失去意識，準備好進行CPR	▪走進淺水時保護腿部，龍（Trachinidae）和（Scorpaenidae）也有毒刺，處置方式相同
▪螫傷會引發劇痛，將破壞皮膚並留下永久疤痕。在嚴重案例中，澳洲立方水母（Chironex fleckeri）的螫傷會引發心臟病，幾分鐘內就會斃命	▪尋求醫療協助，有血清可以解毒。用醋或海水沖洗患部至少30秒，以中和刺細胞的毒性。如果傷患失去意識，準備好進行CPR（參見P266至P267）	▪不要碰水母，死掉的也不行，所有水母、海葵、珊瑚礁、僧帽水母（Physalia physalis）碰觸後都會釋放有毒細胞，有些毒性很強
▪頭部有一對毒爪，某些毒性較強，會對人類產生危害。螫傷很痛，會造成腫脹，許多都會演變成過敏性休克	▪尋求醫療協助，冰敷至少10分鐘，舒緩疼痛和腫脹，注意傷患是否出現過敏性休克，並準備好進行CPR	▪建議避開所有多足節肢動物，如果你發現身上有，就順著其行進方向輕輕拍掉
▪碰到後會發射口器自衛，多數都會產生劇痛，大型熱帶芋螺的攻擊則可能致命，症狀包括腫脹和麻痺，接著會出現嚴重呼吸困難	▪尋求醫療協助，並按照處理蛇咬的方式處置（參見P266），注意傷患是否休克（參見P274），並準備好進行CPR（參見P277）	▪在岩池或潛水跳水時，千萬不要撿任何芋螺。目前沒有血清可以解毒，治療只是提供維生支持，直到身體自行代謝毒液

自然風險

如果疑似遭蜘蛛咬傷或蠍子螫傷中毒，就馬上尋求醫療協助。處理動物咬傷和螫傷的詳細資訊，可參見P266至P267。如果傷患失去意識，維持氣管暢通並檢查呼吸（參見P276），同時準備好進行CPR，也就是壓胸和人工呼吸（參見P277）。

	動物名稱	分布地區	如何辨認	
昆蟲	**蜜蜂和黃蜂** *Hymenoptera*	▪世界各地的陸生棲地	▪腰部窄、通常有黑黃條紋；蜜蜂多毛，黃蜂則是無毛；可達3.5公分大；蜜蜂有倒刺，黃蜂則是光滑螫針	
	蚊子 *Culicidae*	▪世界各地水邊的陸生棲地，特別是溫暖地區	▪窄身、腳細長、可達2公分大、雌性口器可刺穿皮膚	
蛛形綱	**褐色隱蛛** *Loxosceles reclusa*	▪美國中西部南邊至墨西哥灣	▪小型棕色蜘蛛、約1.25公分大、頭部背面有獨特的黑色小提琴斑紋	
	漏斗網蜘蛛 *Atrax robustus* and *Hadronyche* spp.	▪澳洲東部和南部潮濕、涼爽、陰涼之棲地	▪大型蜘蛛、可達4.5公分大、黑褐色或黑色的光滑身體、短腿	
	捕鳥蛛 *Theraphosidae*	▪世界各地副熱帶和熱帶地區的沙漠及森林	▪極大型蜘蛛、可達12公分大、腿長達28公分；身體和腿部長滿剛毛、顏色為淡棕色至黑色、斑點則是粉、紅、棕、黑色	
	寡婦蛛 *Latrodectus* spp.	▪世界各地的溫暖溫帶、副熱帶、熱帶地區	▪小型蜘蛛、光滑黑色身體、腹部有獨特紅、黃、白斑點，某些形狀像沙漏	
	蠍子 *Scorpiones*	▪世界各地溫暖溫帶、副熱帶、熱帶地區的沙漠、草原、林地、森林	▪節狀身體、擁有爪子般的大觸角、尾部有螫針；身體為黃、棕、黑色、8至20公分長，視種類而定	
	蝨子 *Ixodidae*	▪世界各地的草原和林地	▪圓形身體、無明顯分節、顏色為黃、紅棕、黑棕色。可達1公分大，吃飽之後會更大。口器有刺，用來掛在恆溫動物的皮膚上吸血	

昆蟲和蛛形綱

假如你要進行人工呼吸時，傷患的嘴巴或臉部有毒液，可以的話就使用塑膠面罩。啟程前，你也應熟悉即將前往區域的危險昆蟲和蛛形綱生物（蜘蛛、蠍子、蝨子）以及相關威脅種類。

危險之處	處理方式	如何避免
▪被蜜蜂螫到時，刺會和毒囊一起脫離其身體，黃蜂則是可以重複螫人；螫傷很痛，伴隨紅腫，也可能引發過敏性休克（參見P274）	▪如果看得見刺，就用指甲或信用卡從底部往側邊刮出。抬高患部，冰敷至少10分鐘（參見P267），並注意過敏反應的跡象	▪注意蜜蜂採蜜的花朵，採集水果或清理魚類和禽類時也多注意，因為黃蜂會受氣味吸引，不要去弄蜂巢
▪雌性吸血維生，叮咬可能造成發炎。蚊子也會傳播疾病，包括瘧疾、黃熱病、登革熱	▪如果患部發癢，就塗上抗組織胺藥物，不要抓。假如傷患頭痛和發燒，就尋求醫療協助。讓傷患多休息、多喝水，需要的話就服用抗瘧疾藥物	▪日落後遮好手臂和腿，並使用防蚊液和蚊帳。按照指示服用抗瘧疾藥物，需要的話就在啟程前接種黃熱病疫苗
▪咬傷可能導致發燒、寒顫、嘔吐、關節痠痛，多數情況下沒什麼大礙，但某些案例中傷口附近的組織會死去	▪讓傷患坐下，用處理蛇咬的方式處置，並尋求醫療協助。冰敷患部，注意喘鳴等過敏反應和過敏性休克的跡象	▪喜愛藏身在暗處，所以注意手腳擺放的地方，並記得檢查床鋪
▪咬傷會造成劇痛、大量出汗、噁心、嘔吐、嘴巴和舌頭刺痛、流口水、虛弱，幾乎不會致命	▪讓傷患坐下，用處理蛇咬的方式處置，並尋求醫療協助，有血清可解毒，注意過敏反應和過敏性休克的跡象	▪搬運石頭和圓木時務必小心
▪咬傷可能很痛，但毒性輕微。如果遭到激怒，會彈開腹部的螫毛，將造成皮膚及鼻腔發癢紅腫、流眼淚	▪舒緩疼痛、冰敷患部，注意喘鳴等過敏反應和過敏性休克（參見P274）的跡象，並用冷水把所有蜘蛛毛沖掉	▪捕鳥蛛為夜行性，在樹上及地上狩獵，遇上的話趕緊離開，不要碰觸
▪咬傷疼痛，且會造成局部紅腫，嚴重反應則包括大量出汗、腹胸疼痛、噁心、嘔吐，幾乎不會致命	▪舒緩疼痛、冰敷患部，如果症狀加劇，就尋求醫療協助，有血清可以解毒，並注意喘鳴等過敏反應和過敏性休克（參見P274）的跡象	▪包括赤背寡婦蛛（Latrodectus hasselti）在內的寡婦蛛會在乾燥陰涼處織網，比如灌木、石頭、圓木間，所以經過時務必小心
▪被蠍子螫到可能帶來劇痛和嚴重危險，少數蠍子的毒液中含有神經毒素，會造成1至2天的短暫癱瘓。幾乎不會致命，老弱傷殘及兒童是高風險	▪如果患部腫脹，就讓傷患坐下，用處理蛇咬的方式處置，冰敷患部，尋求醫療協助，並注意過敏性休克和過敏反應的跡象，同時試著辨認蠍子	▪多數為夜行性，日間會尋找遮蔽。穿上靴子或衣物前務必檢查。晚上記得檢查床鋪，蒐集柴火和石頭時也多加小心
▪蝨子帶有傳染病，包括萊姆症和洛磯山斑疹熱（Rocky mountain spotted fever）。萊姆症患部會出現環狀的紅色「牛眼」疤痕	▪用鑷子或除蝨器（參見P267）小心夾起身上的蝨子，清理並注意患部的症狀。如果傷患出現嚴重頭痛、脖子僵硬、發燒，就尋求醫療協助	▪穿著遮陽衣著，包緊全身，噴灑除蝨劑，並定期檢查皮膚和衣物

自然風險

如果疑似植物中毒，就馬上尋求醫療協助。假如傷患失去意識，務必維持氣管暢通並檢查呼吸（參見P276），同時準備好進行CPR，也就是壓胸和人工呼吸（參見P277）。可以的話，進行人工呼吸時請使用塑膠面罩，以免因傷患嘴巴的毒素導

	植物名稱	分布地區	如何辨認	有毒部位
接觸中毒	刺毛黧豆 *Mucana pruriens*	▪熱帶地區和美國的灌木林及有光林地	▪類似藤蔓的植物、橢圓形綠葉為3的倍數、多毛黯淡紫色穗狀花、多毛棕色種子莢	▪花朵 ▪種子莢
	毒漆藤 *Toxicodendron radicans*	▪北美洲林地，也引進至世界各地	▪參見P268圖片	▪所有部位
	海茄冬 *Avicennia marina*	▪從熱帶非洲到印尼和澳洲的紅樹林	▪細長樹木、樹皮顏色淡、氣根長、堅硬橢圓形綠葉、黃花、飽滿淡橘色種子莢	▪樹液
食用中毒	類葉升麻 *Actaea* spp.	▪北半球溫帶林地	▪低矮灌木、齒狀綠葉、小白花；漿果茂盛，為白、黑、紅色	▪所有部位，但漿果最毒
	蓖麻 *Ricinus communis*	▪熱帶地區的灌木林和荒原，引進至溫帶地區	▪高灌木、光滑星形葉片為深綠色或深紫色、黃色穗狀花、紅色種子莢有刺	▪所有部位，但種子含有大量蓖麻毒素
	棋盤花 *Zigadenus* spp.	▪北美溫帶地區的草地、林地、岩地	▪長草般的葉片從球莖長出、六瓣白花中心為綠色	▪所有部位
	印尼黑果 *Pangium edule*	▪東南亞熱帶雨林	▪高大樹木、綠色心形葉、綠色穗狀花、大顆棕色梨形果實	▪所有部位，特別是含有氰化物的種子
	麻瘋樹 *Jatropha curcas*	▪遍及熱帶地區和美國南部的林地	▪大型灌木、常春藤般的大綠葉、綠黃色小花；蘋果大小的黃色果實擁有大顆種子	▪所有部位，特別是種子
	毒芹 *Conium maculatum*	▪歐亞大陸溫帶地區潮濕地面，引進至北美和澳洲	▪高大草本植物、莖部分枝有紫斑、傘狀白花	▪所有部位，但根部最毒
	番木鱉 *Strychnos nux-vomica*	▪印度、東南亞、澳洲的熱帶和副熱帶森林	▪常綠樹種、橢圓形葉片成對、綠花開在樹枝末端、大顆橘紅色漿果	▪所有部位，但種子含有致命劑量的番木鱉鹼

有毒植物

致自己中毒。規劃旅程時，你也應熟悉即將前往區域的有毒植物，而有關植物接觸中毒、食用中毒、生死關頭時處置的詳細資訊，可參見P268至P269。

危險之處	處理方式	額外資訊
▪皮膚發炎，碰到眼睛可能失明	▪尋求醫療協助，用冷水沖洗皮膚20分鐘，眼部10分鐘，不要碰到髒水	
▪接觸4至24小時內皮膚會紅腫、發癢、起水泡，有些人可能會出現過敏性休克（參見P274）	▪用肥皂和冷水沖洗患部，塗抹殺菌乳霜，必要的話就注意及處置休克（參見P274），天然療法可參見P268	▪*T. diversilobum*、*T. pubescens*、*T. vernix*等毒漆也會造成接觸中毒（參見P268）
▪皮膚碰到樹液會起水泡，碰到眼睛則會暫時失明	▪尋求醫療協助，用冷水沖洗皮膚20分鐘，眼部10分鐘，注意及處置休克（參見P274）	▪土沉香（*Excoecaria agallocha*）的樹液也有毒
▪可能致命，吃下漿果可能引發心臟病猝死，其他症狀包括頭暈、嘔吐、嚴重體內發炎	▪尋求醫療協助，如果傷患還有意識就催吐，並飲用大量水、牛奶、炭來稀釋毒性	
▪可能致命，生吃種子可能造成嚴重腹瀉	▪尋求醫療協助，如果傷患還有意識就催吐，並飲用大量水、牛奶、炭來稀釋毒性	▪種子莢成熟後會爆開，噴出光滑的大顆橢圓形種子，上有棕色斑點，可能會誤認為豆子
▪劇毒，症狀包括大量流口水、嘔吐、腹瀉、躁動、心跳緩慢不規律、體溫下降、呼吸困難、失去意識，能致死	▪尋求醫療協助，如果傷患還有意識就催吐，並飲用大量水、牛奶、炭來稀釋毒性	▪看起來很像可以食用的野生洋蔥，但不會散發洋蔥的香氣
▪劇毒，會導致失去意識和嚴重呼吸困難，若沒有處置可能致死	▪尋求醫療協助，有血清可以解毒，如果傷患還有意識就催吐，並稀釋毒性（參見上方），協助傷患保暖和休息	▪如果傷患失去意識、停止呼吸，就戴面罩進行人工呼吸，可以的話，也能使用氧氣袋和面罩供氧
▪嚴重腹瀉和嘔吐	▪尋求醫療協助，如果傷患還有意識就催吐，並飲用大量水、牛奶、炭來稀釋毒性	▪種子看起來很像檳榔，味道香甜，麻瘋樹屬（*Jatropha*）的某些植物也有毒
▪含有劇毒，少量攝取就會因肌肉麻痺導致呼吸衰竭而死亡，初期症狀包括噁心、嘔吐、心跳加快	▪尋求醫療協助，如果傷患還有意識就催吐，並飲釋毒性；假如傷患失去意識、停止呼吸，就戴面罩進行CPR	▪外觀相似的其他毒芹（*Cicuta spp.*）也有劇毒，千萬不要誤認為野生紅蘿蔔或防風草
▪含有劇毒，接觸後10至20分鐘就會造成肌肉痙攣，之後2至3小時內就會因嚴重呼吸困難或精疲力盡死亡	▪尋求醫療協助，如果傷患還有意識就催吐，並飲用大量水、牛奶、炭來稀釋毒性	▪警告：番木鱉鹼也可能因為接觸眼睛進入身體

詞彙表

A-frame A形：一種避難所設計，屋頂由貫穿前後的樹枝支撐，就架在兩端的「A形」架構上

Air mass 氣團：天氣系統中的一大團空氣，擁有自己的溫度和濕度

Altitude sickness 高山症：高山低氣壓造成的疾病

Anabatic winds 谷風：日間往上坡吹的風

Anaphylactic shock 過敏性休克：咬傷或螫傷造成的危險過敏反應

Attack point 攻擊點：參見*參照法*

Avalanche transceiver 雪崩發信器暨探測器：一種個人發信器，雪崩受困時可以啟動求救

Base layer 內層：衣物的最內層，直接接觸皮膚，設計目的為排汗

Base rate 基礎率：身體處在休息狀態時測量的心率

Beaufort scale 蒲氏風力級數：描述陸上和海上風速的方法，使用0（無風）到12（颶風）的級數

Belaying 確保：攀岩夥伴使用的繩結技巧，意在確保彼此安全

Bivi pup tent 露宿包帳篷：基本單人帳篷，使用露宿包遮蓋

Bivi bag 露宿袋：用於基本遮蔽的大型防水袋，比起帳篷更小更輕

Blazes 記號：泛指小徑上的標示

Bola 流星錘：繩索綁上重物製成的打獵工具，用來旋轉和丟擲

Boot skiing 裸滑：不用滑雪板滑下雪波的技巧

Bothy bag 登山包：大型防水包，可以防風、避雨、遮陽

Bow-and-drill set 弓鑽組：製造火種最古老的方式之一

Boxing an object 畫箱法：參見*繞路法*

Breathable clothing 透氣衣物：能夠讓汗以水蒸氣方式排出體外，外層同時防水，因而可以阻擋雨水或雪等液體的衣物

Bungee 彈力繩：兩端有鉤子的彈性繩索

Bushcraft knife 野外刀：多功能求生刀，主要用於刻、割、劈砍小型圓木

Button compass 底盤式指南針：一種小巧簡易的指南針，適合當成備用指南針

Button tie 鈕扣結：這個方法可將繩索連結到沒有繩圈或扣環的布料上，優點在於不需在布料上打洞，使布料得以保持防水，同時讓布料和繩索皆能重複使用於其他用途上

Cairn 石堆：大小不同的石頭堆成的小徑標示，在霧中依然醒目

Canoe C式獨木舟：甲板開放的船隻，可容納單人、多人及裝備

Carabiner 登山扣：用於連結繩索或物品的金屬環

Carbon monoxide 一氧化碳：無色無味的有毒氣體

Cardiopulmonary resuscitation (CPR) 心肺復甦術：壓胸和人工呼吸的緊急處置，目的是復甦傷患的心肺

Cerebral oedema 腦水腫：腦部積水過多，導致大腦功能受損，腫脹也可能致命

Char cloth 炭布：無氧情況下燃燒的棉布，用於點火

Chimneying 煙囪：用於攀登大型裂縫內側的攀岩技巧

Cirrus 卷雲：位於高空的稀疏雲朵，由冰晶組成

Cold shock 冷休克：過度換氣後產生的非自願吸氣反應，由突然浸泡在冰水中造成，某些情況下可能導致吸水、失去方向、恐慌、失溫、心臟病，甚至死亡

Commando saw 線鋸：小型鋸子，由線圈形刀刃和兩端的拉環組成

Compacted snow trench 雪坑：在紮實雪中挖出的避難所，挖出的雪可以裁成雪塊搭建屋頂

Compass baseplate 指南針底座：某些指南針會固定在底座上，底座附有額外資訊，用於辨識方位和導航

Compass scale 指南針刻度：指南針底座上的刻度，可以測量地圖上的距離，並協助找出圖網座標

Compass 指南針：用於辨識方位和導航的儀器，自由旋轉的指針會指向地磁北方

Coniferous tree 針葉樹：擁有針葉、毬果、大多為常綠樹種的樹木，包括松樹、雲杉、冷杉等

Continental air mass 大陸氣團：經過陸地的氣團，和海洋氣團相比濕氣較少

Contour lines 等高線：地圖上標示海平面上相同高度的線條，因而能詳細指出自然景觀的高度變化

Contour navigation 等高導航：在較高的自然障礙附近維持相同高度行走

Contouring 等高法：參見 *等高導航*

Contusion 挫傷：瘀青

Cordage 繩索：輕便的繩索，是重要的求生裝備

COSPAS–SARSAT system COSPAS–SARSAT系統：由低軌道衛星（LEOSAR）和地球同步軌道衛星（GEOSAR）組成的衛星系統，能夠接收求救訊號

Cramp 抽筋：痛苦的肌肉痙攣，常由脫水引起

Crampons 冰爪：有刺金屬板，可以裝在靴子上，提供冰面抓地力

Cumulonimbus 積雨雲：一種雲的型態，從天空低處往上聚集，會帶來短暫的豪雨或風暴

Cumulus 層雲：波浪狀的蓬鬆雲朵，通常較小，會在晴朗的日子出現，代表好天氣

Damper bread 澳洲麵包：不需酵母的麵包，很適合在露營時製作

Deadfall 樹木陷阱或枯木：用重物壓傷獵物的陷阱，也可以指死去倒塌的樹木

Defensive swimming 防衛性泳姿：保護泳者避開水中障礙物的游泳技巧

Degree 度：經緯度單位，等於圓周的三百六十分之一

Dehydration 脫水：身體含水量低，如果沒有處置將非常危險

Deliberate off-set (aiming off) 瞄準法：刻意瞄準已知地標的左邊或右邊

Desalting kit 淨水包：緊急淨水包，可以把海水變成淡水

Detouring 繞路法：沿著障礙周邊繞過的方法，使用遠方標的當作參照

Dew point 露點：空氣中的水蒸氣凝結成液態的溫度

Dew trap 挖洞法：蒐集露水的方法之一

Digging stick 挖土棒：擁有尖端的堅固木棒

Dipping net 撈魚網：一種漁網，用來捕捉體型小到沒辦法釣起的魚

Drill and flywheel 鑽木法：摩擦生火的方法

Drip rag 露水布：用衣物蒐集樹上滴下雨水的方法

Drogue 浮標：穩定海上船隻的錨

Dysentery 痢疾：透過水傳染的疾病，會造成嚴重腹瀉

Eastings 縱線：地圖上的縱向網格線，越往東數字越大

Emergency Locator Transmitter (ELT) 緊急定位發射器：可以向軌道衛星發送求救訊號的發射器，多用於飛機

Emergency plan of action (EPA) 緊急行動計畫：含有個人重要資訊和行程路線的文件，可交給相關單位，以防需要搜救

Emergency Position-Indicating Radio Beacon (EPIRB) 緊急指位無線電示標：可以向軌道衛星發送求救訊號的發射器，多用於海上

Emergency rendezvous (ERV) 緊急會合點：預先決定的地點，如果走散，所有團隊成員

就要到此集合

Equator 赤道：繞行地球直徑的假想圓圈，每一點到北極和南極的距離都等長

Eskimo roll 愛斯基摩翻滾：將翻覆獨木舟導正的技巧

Faggot 引火材綑：一綑引火材

Feather stick 火媒棒：可以當成引火材和燃料的棒子

Fighter trench 戰鬥雪坑：在軟雪上挖出的雪坑，理想上應使用防水布搭建屋頂

Finnish marshmallow 芬蘭棉花糖：在火堆上融冰的方法，接著將水蒐集在容器中

Fire tin 火罐：裝滿蠟質紙板的罐子，可在艱困狀態下點火，或當成基本煮食裝備

Firebase 火堆平台：穩固、不會著火的平台，用於生火

Firefighter's lift 消防員式：把傷患抬在肩上移動的方法

Fire set 生火組：產生火種的必要材料包

Firesteel 打火棒：一種金屬棒，若用敲擊工具敲打，就會產生火花，可以點火

Flash burn 灼傷：參見雪盲

Fohn effect 焚風效應：乾燥的下坡風，發生在山丘的背風面

Four-wheel drive (4WD) 四輪傳動：交通工具的系統，動力由四輪提供，而非兩輪，牽引力更優越

Frostbite 嚴重凍傷：曝露在寒冷中造成的嚴重傷勢，身體組織真的結凍，有時還會連骨頭都結凍，通常由四肢末端開始

Frostnip 凍傷：皮膚表皮層結凍，通常是在臉上或四肢末端，因曝露在寒冷中造成，未處置可能導致嚴重凍傷

Gaiters 腿套：包覆小腿和腳踝的防護布料，防水和尖銳物品刺傷

Gill net 刺網：設置在溪流上的編織式漁網

Global positioning system (GPS) 全球定位系統：使用軌道衛星準確定位使用者位置的手持裝置

Gourd 葫蘆：風乾水果的中空外殼，通常用來裝水

Grab bag 手提袋：預先準備的袋子，裝有重要求生裝備，在海上遭遇緊急狀況時可迅速取用

Gravity filter 重力過濾器：有用的濾水和淨水方法，內建在水瓶中

Grid bearing 網格方位：水平方向，以度數表示是在北邊的東邊或西邊，或是南邊的東邊或西邊

Grid magnetic angle (GMA) 地磁偏角：地磁北方和網格北方的差異，以角度表示

Grid north 網格北方：和地圖上網格縱線平行的北方，與正北方不同，因為地圖是平的

Grid reference 圖網座標：在地圖上尋找地點或物體位置的方法，使用數字圖網系統構成的座標

Grommet 扣環：布料或衣物上的環形金屬圈

Groundsheet 防潮布：野營時睡覺用的鋪地防水布料

Gypsy well 吉普賽井：使用地上的坑洞過濾汙水的方法

Hand jam 手塞：岩壁上的裂縫，可以在攀登時供整隻手插入

Handrailing 扶手法：使用行進方向上長條狀地標的導航方式，包括河流、道路、小徑

Hank 繩團：一小卷繩索

Heat exhaustion (heat stress) 熱衰竭：脫水導致的頭暈和大量出汗，通常是中暑的前兆

Heatstroke 中暑：過熱造成的狀況，可能導致喪命

HELP (Heat Escape Lessening Posture) HELP姿勢：漂在水面上時能夠減少熱量散失的姿勢

Hexamine stove 固態燃料爐：使用固態燃料的爐具，而非氣態或液態燃料

Hot platform 加熱平台：在火堆上融冰的方法，液體蒐集在容器中

Hyperthermia 過熱：體溫異常高，可能致命

Hyponatraemia 低血鈉症：身體水分過多，會造成鈉含量過低，相當危險

Hypothermia 失溫：曝露在寒冷中導致的狀況，可能致命，

症狀通常按照以下順序出現：無法控制的顫抖（隨著體溫下降可能會停止）、非理性或異常行為、慌亂、情緒不穩定、戒斷症狀、皮膚蒼白冰冷、語無倫次。注意並因應初期症狀，可以防止其演變成嚴重的致命狀況。

Hypoxia 缺氧：血液或身體組織氧氣不足，可能致命

Igloo 冰屋：以冰磚建造的避難所

Iodine 碘：用於淨水的化學物質

Isobar contours 等壓線：天氣圖表上的線條，連接氣壓相同的各點

Katabatic winds 谷風：晴朗夜間往下坡吹的涼風

Kayak K式獨木舟：甲板封閉的船隻，可容納單人或多人

Kindling 引火材：小塊的燃料，加進燃燒的火種中

Kukri 廓爾喀刀：來自尼泊爾的大刀，主要用於劈砍

Land breeze 陸風：夜間從陸地吹向海上的風

Lanyard 繫繩：用來固定或懸掛物品的細繩

Latitude 緯度：赤道南北方的假想測量距離，沿著經線劃分

Layering 多層衣物：穿著多層輕便衣物，而非一兩件厚重衣物，可以視情況穿脫，以維持體溫

Lean-to 斜屋：擁有斜屋頂的避難所，靠水平的主樑支撐

Lee-side 背風面：背著風吹來方向的一面

Lensatic compass 鏡片式指南針：用於準確導航的指南針

Longitude 經度：地球東西向的假想測量距離，以和英國格林威治本初經線的距離劃分

Machete 砍刀：一種主要用於劈砍的大刀，約45至50公分長

Magnetic north 地磁北方：磁力指南針所指的方向

Magnetic variation 地磁偏角：地磁北方和網格北方的角度差異

Mantelling 下壓：翻越岩石凸出部分的技巧

Maritime air mass 海洋氣團：經過海洋的氣團，通常含有濕氣

Mayday Mayday信號：國際通用的求救信號，重大緊急狀況時使用

Matchless fire set 無火柴生火組：擁有生火所需所有材料的生火組，包括火種、燃料、打火裝備

Melting sack 融雪袋：可以裝雪或冰的簡易袋子，放在火堆附近取水

Meridian 經線：地球表面的假想弧線，從北極到南極，連結線上的所有地點

Mid-layer 中層：保暖衣物，位於內層和外層間

Motor impairment 移動功能受損：肌肉控制及移動的能力受限或受損

Naismith's Rule 奈史密斯法則：計算抵達目的地所需時間的方法，同時考量距離和地形

Natural hollow 天然凹處：地面上的天然凹處，可以當成緊急避難所

New World 新大陸：歐亞大陸和非洲之外的地區，特別指美洲和澳洲

Noggin 支撐柱：支撐結構的木頭，可以減少繩索使用

Non-potable water 汙水：不宜飲用的水

Northings 橫線：地圖上的橫向網格線，越往北數字越大

Occluded front 囚錮鋒：天氣系統中兩個氣團相遇之處

Old World 舊大陸：歐洲、亞洲、非洲

Outer layer 外層：外層衣物，理想上應防水排汗

Pace counting 計步法：測量距離的方法，必須先知道行走特定距離所需的步數

Pack animal 馱獸：驢子或馬等用來運送重物的動物

Paracord 傘繩：非常好用的繩索，一開始是降落傘的拉繩，通常由外層和內部的繩心組成

Parang 巴冷刀：來自馬來西亞的大刀，主要用於劈砍

Pathogen 病原體：引發疾病的微生物，特別是細菌和真菌

Permafrost 永凍土：永遠結凍的土壤

Personal Locator Beacon (PLB) 個人指位無線電示標機：可以向軌道衛星發送求救訊號的發射器

Poncho 雨衣：多功能的防水外衣，以一體成形的布料製成，也能用來搭建簡易避難所或床鋪

Post-holing 打洞：不穿雪鞋在厚雪中行走的技巧

Potassium permanganate 過錳酸鉀：多功能的化學物質，包括點火和淨水等

Precipitation 降水：雲中的濕氣，可能以雨、雪、冰雹等方式降下

Prismatic compass 稜鏡式指南針：參見鏡片式指南針

Protractor 量角器：測量角度的工具

Psychogenic shock 心理震撼：突如其來的災難所帶來的巨量心理和情緒壓力

Pulk 小雪橇：簡易的塑膠雪橇，可以在雪上搬運裝備

Pulmonary oedema 肺水腫：肺部積水腫脹，可能造成致命的呼吸問題

Pygmy hut 俾格米小屋：用折彎的細枝或軟樹枝建成的半圓形小屋，屋頂鋪上天然材料

Pygmy roll 俾格米法：一種編織纖維製作繩索的方法

Quicksand 流沙：鬆軟潮濕的沙，無法受力，會吞噬表面的所有東西

Quinzhee 雪穴：簡易的半圓形雪地避難所

Ranger flint and steel 打火棒和打火石：用敲擊工具敲打打火棒後，便能產生火花點火

Recovery position 復甦姿勢：應將失去意識的傷患擺成的姿勢，以避免進一步受傷，並協助復原

Reflector 反射板：將營火熱能導向避難所內的器具

Reverse-osmosis pump 逆滲透機：求生幫浦系統，能將海水變成淡水

Ridgepole 主樑：長條水平樑柱，是屋頂的最高點

Romer measure 指南針測量：參見指南針刻度

Salting 鹽沼：鄰近海的低地，被耐鹽性植物所披覆

Scrambling 無繩攀登：不靠繩索的攀登方式

Scrape 沙坑：建於地面天然凹處的簡易避難所

Sea breeze 海風：日間從海上吹向陸地的風

Secondary drowning 二次溺水：可能致命的生理改變，發生在差點溺水的傷患肺部，由身體吸入水的反應造成

Shock 休克：循環系統失效造成的狀況，可能致命，通常是由大量出血、燒傷、寒冷造成

Show-stopper 掃興因子：規劃旅程時可能導致延誤或無法成行的因素

Sighting mirror 鏡片：高級指南針的配備，可以協助辨識方向和導航

Signal fire 信號火堆：經過特別設計的火堆，目的是產生大量煙霧吸引注意力

Signal flare 信號彈：手持信號彈，日間會射出橘色煙霧，夜間則是亮光

Signal mirror 反光鏡：簡易的信號裝備，可以反射陽光

Silva compass 基本指南針：健行用的基本指南針

Sip well 啜飲：從沙地的石縫中取水的方法

Skidoo 雪上摩托車：用於橫越冰雪的動力交通工具

Slingshot 彈弓：發射小石頭的狩獵武器，由叉狀樹枝和撐開的橡皮筋組成

Snare 圈套：用來捕抓動物的線圈

Snow blindness 雪盲：雪或水反射紫外線造成的眼部傷害

Snow cave 雪屋：在山丘背風面的紮實雪中挖出的洞穴式避難所

Snowshoes 雪鞋：鞋底寬闊、用帶子綁上的鞋子，防止你陷入雪中

Soak 積水：溪流附近的水源，通常位於比水面還低的地區

Solar still 太陽能蒸餾器：透過蒸發和凝結從水氣取得飲用水的方式

Space blanket 太空毯：擁有鋁箔的塑膠毯，可以當成避難所或反光鏡，並用來攜帶、儲存、加熱水，以及煮食

Stand-off 參照法：透過定位附近好認的地標，前往難以定位地點的導航方式

Standing deadwood 尚未倒塌的枯木：死去的樹木，但尚未倒塌。因為可能倒塌而有危險，不過是很好的柴火

Straddling 跨坐：攀登寬闊岩石夾縫的攀爬技巧

Stratus 積雲：籠罩天空的稠密灰雲，如果夠深就會帶來持續的降雨

Strobe light 閃光燈：有用的求生信號，為快速閃爍的LED燈

Survival blanket 求生毯：參見太空毯

Survival kit 求生包：隨身攜帶的重要求生裝備

Survival straw 求生吸管：小巧的緊急淨水器

Survival suit 救生裝：有浮力的防水裝，專供開放水域求生

Survival tin 求生盒：隨身攜帶的重要小巧容器，能夠因應四大基本求生需求：防護、地點、水分、食物

Taiga 北方針葉林：副極區的針葉林

Tarp 防水布：耐用的防水布料

Temperate climate 溫帶氣候：沒有極端溫度和降雨的氣候

Tetanus 破傷風：土壤中的細菌造成的感染，可能致命

Throwing star 迴旋鏢：簡易狩獵武器，有四個尖端，用來丟擲

Tinder 火種：乾燥輕巧的可燃材質，生火時的第一個燃料

Topographic map 地形圖：記載主要地標的地圖，等高線則是顯示高度

Transpiration bag 蒸散袋：使用塑膠袋和陽光，透過蒸發、凝結、虹吸作用從葉片取水的方法

Transpiration bag 三角定位法：使用指南針從已知地標判讀方位，進而找出自身位置的方法

True north 正北方：經線在北極匯聚的方向

Tundra 苔原：擁有永凍土和矮小植被的極區

Universal Edibility Test (UET) 可食用性測試：透過嚴謹的過程，分別在皮膚、嘴巴、胃部測試少量植物，進而判斷能否食用的方法

UV active purification 紫外線淨水（主動）：使用電池式紫外線淨水器淨水的方法

UV passive purification 紫外線淨水（被動）：把水瓶直接放在陽光下淨水的方法，紫外線會殺死大多數病原體

Vegetation bag 植被袋：參見蒸散袋

VHF radio VHF無線電：非常高頻的無線電收發器，通常用於海上

Water balance 水平衡：身體排汗失去的水分及飲水吸收的水分之間的差異

Water purifier 淨水器：使用微型濾芯和化學物質濾水淨水的裝備

Weather chart 氣象圖：記載大型天氣系統及其預計行進方向的地圖

Wicking material 排汗材質：能夠協助身體排出水分的材質

Wickiup 錐形草棚：將木頭在頂端綁起蓋成的小屋，交錯建造的外層則是鋪上獸皮或草

Witch's broom 巫婆掃把：塞滿適合生火乾燥細樹皮的裂開樹枝

Withies 細枝：植物強韌有彈性的莖部，包括柳樹、樺樹、梣樹、榛樹等

Zig-zag route 之字形路線：採取之字形路線翻越陡坡比較省力，下陡坡時也可使用

索引

作者介紹

柯林·托爾於1977年加入英國皇家海軍（Royal Navy）後，擔任特種空勤團（Special Air Service）的戰鬥暨求生教官，教學經驗超過40年，負責教授英國陸軍、海軍、海軍陸戰隊、空軍人員求生技巧，包括陸地、海洋、沙漠、叢林、嚴寒等環境，以及遭囚時的求生及因應。他曾擔任皇家海軍求生總教官，並在美國海軍的SERE學院（Survival, Evasion, Resistance, and Extraction求生、逃脫、抵抗、撤退）擔任過三年總教官。服役經驗包括了福克蘭、波士尼亞、德國、美國、北愛爾蘭，目前則擔任英國國防部SERE訓練組織（SERE Training Organisation）的副總教官，負責訓練教官及學員。也曾為維珍集團（Virgin Group）創辦人理查·布蘭森（Richard Branson）爵士的熱氣球環球旅行提供求生訓練、裝備、救援合作，並在英國及世界各地提供特殊求生裝備的測試、評估與教學。

個人網站：http://www.colintowell-survival.com/

謝辭

作者

在我後來教授的每次求生課程中，我也都會以學生身分參與，主要是因為我必須這麼做，但同時也是提醒我學生在接受求生訓練時，會獲得什麼樣的經驗，包括生理和心理上。撰寫本書時，我想也可以說我再當了一次學生，老師則是DK出版社的團隊，我想要藉由這個機會感謝他們的奉獻、專業、視野和幽默感。謝謝帶領團隊的Stephanie、Lee、Nicky、Richard、Michael，還有學會如何把我的康布蘭（Cumbrian）方言翻譯成英文，以及設計出這本書的Phil、Pip、Clare、Katie、Gill、Sarah、Chris、Tracy、Jill、Bob、Brian、Sharon、Chris、Gareth、Conor，也要感謝能力非凡的插畫團隊，能夠破譯我的草圖，並將其變成藝術品！

　　我也要誠摯感謝以下人士慷慨分享他們的專業：英國皇家空軍、英國國防部SERE訓練中心的John Hudson上尉、英國皇家海軍、英國國防部SERE訓練中心的Carlton Oliver上尉、Keith Spiller補給和裝備士官長、Kirk Davidson氣象及海洋學士官、Stephen Paris-Hunter補給和裝備士官、皇家軍事測量學院（Royal School Military Survey）的Tony Borkowski、皇家快艇協會（Royal Yachting Association）的Mike Dymond M.R.I.N N.DipM、Baldy Bob的Robert Whale、Charlie Tyrrell、Pre-Mac的Colin Knox、Murray Bryars、Bushman.UK Knifes的Paul Baker、Kimball White。

　　最後，我也要感謝英國國防部SERE訓練組織和英國皇家海軍的求生裝備連（Survival Equipment Branch），讓我有段非常棒的軍旅生涯，老實說，我還願意不領薪水呢，也感謝他們提供機會，讓我能從海內外菁英的身上學習。

DK出版社

除了上述提及的人士之外，DK出版社也要感謝以下人士的協助，讓本書得以付梓：英國皇家海軍的Alan George指揮官、Adrian Mundin少校、Paula Rowe少校、Phil Rosindale少校、IMG的Olivia Smales和Simon Gresswell。也要感謝Chris Stone、Conor Kilgallon、Rupa Rao、Virien Chopra協助編輯，Jillian Burr和Tracy Smith協助設計，Priyanka Sharma、Rakesh Kumar、Saloni Singh設計封面、Satish Guar和Tarun Sharma負責製作，以及編纂索引的Sue Bosanko。

“以**尊重**對待**大自然**：
量力而為，
只帶你**帶得走**的東西、
留下的只有**足跡**，
跟你回家的也只有**照片**。”